THE

LUMIÈRE
GALAXY

SEVEN KEY WORDS
OR THE CINEMA TO COME

FRANCESCO
CASETTI

目錄

當電影離開電影院之後，電影還是電影嗎？

---陳儒修

起心動念想翻譯法蘭西斯科‧卡塞提教授大作《盧米埃星系：未來電影的七個關鍵詞》，是因為在本書第二章開頭，他提到《新天堂樂園》(1988)這部經典電影。他描述片中一段令人感傷的情節：電影放映師艾費多看到好多人擠在電影院外面，想要進來看電影卻不得其門而入。艾費多在小助手多多的協助之下，把放映機投射出來的影像，用鏡子反射到電影院外面廣場旁邊，一棟房子的白牆壁上，於是電影變成露天放映，讓電影院外面的人也能欣賞。聲音呢？艾費多搬來一個喇叭到窗邊，觀眾就可以聽到聲音。

　　正當大家如癡如醉地觀賞電影時，卻發生不幸意外。火花突然從放映機冒出，瞬間引燃成堆的底片，放映間立即化為一片火海。艾費多來不及搶救，反而因為吸入濃煙而昏倒。此時小多多衝回放映間，努力把艾費多拖離火災現場，保住艾費多的性命。不過，「天堂樂園」電影院燒毀，艾費多臉部被火灼傷，雙眼失明。

　　卡塞提教授把這段情節視為數位時代下，電影存亡的關鍵寓言。他認為這則寓言至少反映出三種可能性：第一，電影終於要離開傳統的映演空間，往更廣闊的電影院外空間，展現電影迷人的聲音與影像。第二，當電影準備往外出走，卻冒著極大風險。放映機可以投射光影，卻也可能造成火災，使得有如神聖殿堂般的電影院付之一炬，甚至造成電影殿堂祭司（放映

師）失明。這是否代表電影一旦離開電影院之後，它的魔力令人無法駕馭？而且電影院似乎也在抗拒，寧可玉石俱焚，也不讓電影離開電影院？

第三種可能，則是本書的重點。即使發生上述的不幸事件，卡塞提教授認為，這則寓言仍然預示著電影的復活。因為接下來的劇情發展是，小多多長大成為知名導演，「新天堂樂園」電影院在廢墟中重建。而在現實世界裡，電影，或者說是與電影相關或不相關的影像，已經無所不在地圍繞於人們每日日常生活中。電影的產製、電影的映演、以至於觀眾觀賞電影的方式，都產生前所未有的變化。

卡塞提教授透過這則寓言故事，在本書中展開一連串精彩的論述。簡單講，他在本書中，持續討論關於電影的「生存、死亡、以及轉世再生」。

本書以七個關鍵詞：移置、聖物、裝配、擴張、超空間、展示、演出，不僅做為各章的標題，並且以這些關鍵概念，探討下列主題：電影傳統的消逝與重生；電影面臨滅亡風險的同時，如何以更多樣化的內容展開新生命；電影院固有的放映空間，如今轉化為更多元的觀影情境；以及現在的觀眾或許不再需要到電影院看電影，卻能夠隨時隨地接收各式各樣的電影影像，使得他們更熱愛電影。

本書帶我們回顧，前數位時代的電影，是如何讓觀眾著迷地沈浸在黑暗的電影院裡，度過一段美好時光。就如同卡普拉導演說的，電影導演就是比教宗、政治領袖、獨裁者都偉大，因為他能讓千千萬萬的觀眾，在黑暗中靜靜地聽他講兩小時的故事。另一方面，本書帶我們見證數位時代到來之後，出現更新更多樣的電影光景。可以說，電影無所不在。我們看到在每一種大大小小的視窗上，從巨大的IMAX銀幕到手機螢幕，都在播放電影。

　　電影轉化的影像、故事，在現實中搬演。觀眾不再需要苦苦等候電影院開演，現在想看電影就如同呼吸一樣方便，隨手可得（暫且不考慮版權問題）。從1895年電影誕生以來，這一百多年就是電影的世紀。

　　本書同時預言線上串流異軍突起的時代即將來臨。雖然在本書英文版出版時（2015年），還未能見識到各家串流平台劇烈改變影視產業的製作、發行、行銷、映演等運作模式，以及提供給觀眾嶄新的觀影體驗——「看電影」這個活動，已由觀眾改寫它字面的意義。在本書中，透過分析DVD數位光碟、藍光光碟、MOD隨選視訊，以及電影網站等多種影音產銷機制的興衰起落，卡塞提教授已經點出，線上影音串流平台將是必然的趨勢。

另一方面，本書並非全面樂觀看待數位媒體帶給電影「幸福快樂美滿結局」這種說法。在提問「當電影離開電影院之後，電影還是電影嗎？」的同時，卡塞提教授不斷回歸古典電影理論，以探究電影的本質。他在呼應法國影評人巴贊在1958年的提問：「電影是什麼？」

為了證明這個提問至今仍然有待回答，他在數章的開頭，講述幾部經典影片的故事，做為論述的起點，包括前面提到的《新天堂樂園》、高達的《男性，女性》（1966）、《星際大戰》（1977）、以及《真相四面體》（2000）。他試圖證明，這些影片的內容本身，以及這些影片引發的風潮與後續討論，也許要透過當今數位時代視角，才能看得懂它們在當時所彰顯的意義。

就此而言，卡塞提教授也在呼應羅伯‧史坦教授在《電影理論解讀》提出的觀點：有時候「後電影」不過是「前電影」的延續。也就是說，電影在數位時代不僅不會消失或死亡，電影反而有如橫亙百年歲月的巨流河，時而波濤洶湧，時而平靜無波。但是可以讓人追溯到它的源頭，也可以讓人順流而下，探索它往未來不斷邁進的流向。電影不死，電影萬歲！

本書中文版直接沿用英文版書名——《盧米埃星系》，卡

塞提教授藉此向麥克魯漢的經典著作《古騰堡星系》致敬。如同古騰堡印刷機帶來文字書寫的革命，盧米埃兄弟也為人類帶來影像創作的革命。然而更關鍵的概念是後面兩個字——「星系」。現在觀看星系的方式不再是單向、線性、平面、固態，而是多向、三維、立體、液態。因此，不能再把電影比喻為僅僅是一顆耀眼的星球，閃爍在我們眼前，電影已經編織匯聚成一個巨大的星系、星雲、雲河，全面籠罩著地球上每個人視野所及之處。二十一世紀不僅是電影的世紀，也是盧米埃星系的世紀。

最後，要感謝一人出版社劉霽先生，慨然承諾編輯出版這本論述電影生存、死亡、又轉世再生的書。全書譯文如有疏漏，文責概由本譯者自負，還請各方不吝指正：cinema@nccu.edu.tw。

序論：未來電影的七個關鍵詞

INTRODUCTION

電影的死亡、存活、以及（可能的）再生

在1982年坎城影展期間，溫德斯找了幾位導演到馬丁內茲旅館的666號房，請他們坐在攝影機前面，旁邊擺了一台電視機，然後要他們回答放在桌上的幾個問題。這些問題圍繞一個中心議題：面對其他媒體與日俱增的力量，例如電視，以及電子科技帶來的轉變，「電影是否為即將失落的語言？一種即將死亡的藝術？」

每個人的回答不一：尚‧盧‧高達邊看著電視機銀幕上的網球比賽轉播，邊回答：「我們終須離開，我終將一死。」蒙特‧赫曼在說明他總是把影片錄下來，卻沒有時間看之後，率直地認為，對電影而言「有好日子也有壞日子」，就跟其他東西一樣。諾爾‧辛索羅則回答：「不是電影即將死亡，而是那些拍電影的人即將死亡。」韋納‧荷索表示，要回答如此困難的問題，至少得脫下鞋子才行，所以他光著腳回答，電影會存活，因為「生活最直接令我們感動的地方，就是電影的所在」。史蒂芬‧史匹伯預言，電影將擴張它的領域。安東尼奧尼則主張：「我們要轉換自己成為新新人類，以適應新科技，並不是很困難的事。」

在超過三十年之後看這部收集所有此類回答的紀錄片《666號房間》，產生了一個奇怪的效果[1]：電影從1982年以來的轉

變，是超乎想像的激烈。數位科技的進步，改變了影像與聲音的特性，以及引導不同媒體間整合與匯流的過程，造成之前不曾預見的結果。電影不再只是一條條底片，在電影院裡面透過放映機投射在銀幕上。它也可以是在家休閒時播放的DVD光碟，或者是在博物館或畫廊導覽的影片，或是從網路下載到電腦或平板裡的檔案。

同樣的，報紙不再只是一疊印刷紙張，也是我們在平板電腦上開啟的視窗之一。廣播不再只是透過收音機接收的電台訊號，手機串流也可以。媒體不再透過特定的裝置來區辨，或者不只是有單一功能。現在透過新科技，媒體改變它們的外貌，也重新界定它們的功能。產品與服務已經無法區分，現在透過「數位平台」相互交織成一體，我們可以在上面閱讀、書寫、聆聽、接收訊息、儲存檔案、與發送郵件。

各個媒體的傳統特性不再存在，使得很多學者在討論單一媒體的終結。這對電影而言更顯真切，隨著感光顯影底片、以及在黑暗空間播放影片的電影院兩者逐步遭捨棄，使得電影之死的討論更加沸沸揚揚。《666號房間》就是首批對此議題表達關切的來源之一。到了1990年代中期，蘇珊·桑塔格再度提出警訊，主張播放管道的多元化，造成電影一步步走向不可避免的死亡[2]。在接下來的十年裡，關於「電影死亡」的想法，成了名符其實的主旋律。有人堅信數位影像不再與現實環境有直

接關聯，而這原本是電影構成的基礎[3]。有人觀察到，透過電視或數位光碟播放機觀看電影，推翻了電影消費的傳統參數[4]。最後，越來越多人疑慮，影像的大量複製，反而造成影像的流失，一方面因為新的技術日新月異不斷變動；另一個更重要的原因，是大量的影像反而造成一種對影像的麻木無感[5]。

電影之死似乎成為既定事實。彼得·格林納威以他一貫的執迷，甚至選定電影壽終就寢的日子為：「1983年9月31日」，這一天電視遙控器進入家庭，將我們觀賞影像的方式，轉變為一種互動的關係[6]。

然而電影並沒有死去。電影院不僅繼續存在，還越開越多。2012年，全世界的電影院增加了百分之五，主要是因為亞洲與太平洋市場以兩位數的比例成長，銀幕總數接近130,000個。在同一年，票房總收入增加百分之六，達到347億美金，主要是由於中國、巴西、蘇俄等國觀眾人數的激增[7]。看電影似乎是種相當根深蒂固的娛樂習慣。

進而言之，不論是租借DVD數位光碟或者是線上下載，不論是在家庭電影院觀看，或者在旅遊途中使用平板電腦觀看，我們還是稱所觀看的內容為「電影」[8]。不管是觀看設備與觀看平台改變，還是觀看環境改變，看電影這個習慣仍然在這些種種新情境中持續存在著。

最後，我們周遭有許多影像皆帶有電影的特質，即便它們不是傳統定義上的電影。像是所謂的「展示影像」，常見於當代藝術，那些一開始就設定在藝廊與博物館裡放映的影像[9]。我也想到在網路上誕生，卻同時也會在公共空間如廣場和商場裡放映的許多不同形式的影像，它們並不意外地被歸類為「延伸電影」[10]。

還有很多裝置藝術、錄像、網路投影、遊戲，以及傑佛瑞‧蕭與彼得‧魏貝爾的實驗室作品：2003年他們在（德國）卡爾斯魯爾策展一個作品，主題是「未來電影」（還加上一個更具有暗示性的副標題：『膠捲之後的電影想像』）[11]。最後我還想到一些作品，是以電影機制的再物質化與再實體化為基礎，這類作品在前衛藝術已經很普遍，帕甫萊‧列維命名為「其他形式的電影」[12]。路克‧凡切里提議，這些複雜且非典型的作品，可以簡單稱之為複數型的「當代電影」[13]。電影是一個品牌，可以應用到新產品。

電影因此存活，而且在很多方面更加擴張。當然，存活的原因與一系列重大變化交織在一起。例如，現在很多電影院已經數位化，代表它們不再放映膠片。很多電影院有3D影廳，代表它們在促銷一種不同的（即使不是最新的）觀影模式[14]。甚至有電影院的裝潢設計像是主題公園[15]，或者模擬居家環境[16]。

電視螢幕、電腦與平板電腦螢幕，標示著反射式銀幕不再盛行，也代表放映機不再是觀賞電影的基本配備。觀眾不僅在不同的裝置看電影，他們還在不同的裝置，透過多種銀幕，交替地看完一部影片，例如從電視機轉到手機。最後，很多新產品的形式，即使是源自於電影，也改變了傳統對於電影的界定：舉例而言，在Youtube或Vimeo影音網站上面的一段段短片（虛構的故事、旅遊紀錄片、或者是搞笑短片），或者是相對而言，在IMAX巨幕電影播放的巨大影像──這有如現代版的全景畫與透視畫[17]。這些都代表著，電影影像仍然持續存在，然而就每個階段的發展而言，電影影像都面臨深刻的轉變。

然而，這並不是一種毫無先例的辯證關係：就電影發展史而言，電影常常遇到各種變化，推動它突破科技、語法、與結構的限制；但在同時，電影總是努力保有自身的特性，並且與新的影像形式協商或加以挪用。今天，電影的持續與轉變之間的張力，已經達到最高點，因此產生特別有意義的、甚至於具有戲劇性的特性。

電影經驗

在本書我將以觀眾的觀影經驗為核心，分析這樣的張力。「經驗」是個複雜的概念：它首先代表主體與世界的直接對應（「具有直接知覺觀察」的經驗：我們會說「經驗某事」）；

進而代表具有反思與理解這種直接對應的能力（「獲得洞察力或智慧」的經驗：我們會說「獲取經驗」）；最後，藉由先前例證所獲得的知識，擁有處理類似情境的能力（「協調抽象概念與特定狀況」的經驗：我們會說「擁有經驗」）[18]。因此，經驗不僅僅是一種體驗，也帶有一種自我反思能力，以及一連串個人與社會實踐。是一種感知，也是對所感知的事物及我們自身的思索，同時也是一種處理事物脈絡的方式——上述三個層次互不牴觸。因此，經驗是一種認知行動，根源同時觸動身體（它是「具身」的）、文化（它是「深植」的）、以及情境（它是「在地」的）。

透過對於經驗的討論，使得我能夠脫離「科技中心論」的研究取徑。學術界有一個傳統，以麥克魯漢與菲德烈·基特勒等作者為主要代表人物，主張媒體的「物質基礎」，不僅決定我們如何理解它展現的內容，以及它背後所代表的世界，同時也界定了該媒體的本質。如果按照這樣的脈絡思考，電影將被簡化為一種裝置，或者是一種承載物。這麼一來，各項電影科技的變革，就會導致電影本質的改變，證明那些宣稱電影死亡的人是對的——即使事實並非如此。在此同時，如果能夠放置「經驗」於論證的中心，將會推翻上述的觀點。一個媒體最決定性的核心，是它如何帶動我們的感官、帶動我們的反思、以及帶動我們的言行。科技無疑地會產生影響，但是電影經驗透過日積月累的結晶過程，已經形成一種可被辨認的文化形式，

而且展現在許多不同的例證。這樣的論述取向，用班雅明的話來說，不代表回歸「無教養者所謂的『藝術』……自外於所有科技的考量」[19]。僅僅表示我們在處理更複雜的架構，特別是在當代這個時空環境，科技所扮演的角色不再是關鍵，它越來越輕便而且多工。就這個脈絡而言，界定一個媒體，首先是一種觀看、感知、反思與回應的模式，而這樣的模式不必然與單一「機器」扣連在一起，更不必然跟傳統界定的特定機器扣連在一起。電影便是如此：它源自科技的發明，接著很快地，電影被視為透過動態影像與世界連結，同時也讓我們與這些影像結合在一起的方式。結果，只要有這樣的關連性存在，電影就會一直存活下去，不管電影採用什麼樣的「裝置」播放。

還有一個理由，說明「經驗」這個概念的用處。很多學者注意到，數位科技的發展，不是一種斷裂，反而更像是無窮延續的元素。約翰‧伯頓用「虛假革命」來形容數位化[20]。更特別的是，史蒂芬‧普林斯注意到，數位影像所建構的「感知寫實主義」，竟然與攝影影像有著強烈的相似。雖然數位影像不是建構真實的直接「痕跡」，但我們理解數位影像所展現的真實，其過程跟攝影影像建構的過程，非常接近[21]。貝瑞斯‧高特發展出類似的論述：數位攝影機與膠卷攝影機的差別，在於資訊是如何被記錄下來，而不在於它們如何捕捉真實。因此，即便數位影像可以視為攝影影像，但我們面對數位影像與傳統攝影影像的反應如此雷同，絕非偶然[22]。大衛‧鮑德威爾在一

本電子書上追溯數位化轉型的過程：「毫無疑問地，電影已經變成檔案。」[23] 即使如此，歷久不衰的電影工業，提供一種持續不變的感覺：我們看數位電影，就像我們在看膠卷電影一樣。諾埃爾‧卡洛爾在一篇探討電影特殊性的文章中，已經放棄一種說法，就是認為電影具有能夠界定其內在本質的物質元素，電影反而是呈現其多樣的風格與手法；我們也可以加上一句，電影具有千種面貌，有些面貌出現在其他媒體上[24]。

我贊同這些「反本質主義」的想法，這裡我將試圖深化這類想法。如果我們認為一個媒體的延續性，決定於它的歷久不衰，或者至少是某些經驗的歷久不衰，同時若按照前述關於經驗的寬廣定義而言，我們可以勾勒出其他的元素，具有橋接與提供延續性的功能：除了電影所提供觀看影像的特殊方式，以及某些反覆出現的主題之外，還有其他重要元素，包括環境（面對著巨大的銀幕）、文化（關於電影的記憶）、語言（「電影語言」的存在）、以及心理（如同艾得格‧莫林所說的，對於電影的需求）[25]。就在這樣多重元素的基礎上，我們確認我們的經驗是屬於「電影的」，從而使得電影有了另一個存活的機會[26]。

這當然不代表，「電影經驗」是毫無爭議的。脫離「放映機—膠卷—影院」的結構關係之後，我們的電影經驗，以及觀賞電影的經驗，會隨之更改：小視窗而非大銀幕、影像呈現在

發光體而非映射體、開放空間而非密閉空間、以及不完美的聲音，這些都對觀影樂趣構成威脅。許多新裝置與新環境都無法讓注意力完全聚集在單一銀幕上。一部影片隨時隨地都可以取得，改變了以往去看電影是一樁重要事件的感覺。進而言之，放置在數位光碟機裡面的影片，有如一本書，我可以分章節地「閱讀」；投射在美術館或藝廊的牆壁上時，就成了一個展示品，如同一幅畫或一個雕塑；存放在我的筆電裡面時，成了私人消遣，就像電腦遊戲；當出現在螢幕牆上時，可能為整個景觀加分，成為一種環境裝飾。當電影被放置在新裝置與新脈絡時，便有失去自我的風險。就是因為這個原因，大衛・林區為iPhone拍的諷刺廣告中宣稱：「如果你用手機看電影，看個三兆年你還是無法體會電影是什麼。」[27]

即便如此，這些轉變中有許多與其說是與過去決裂，不如說似乎擴張了電影的領域。科技變化以一種妥協的態度，容許電影保留某些基本特性，例如家庭電影院系統，是在回應我們讓客廳變成電影院的渴望。科技也開展出前所未有的全新機會，例如讓一個移動中的觀眾能夠從四周環境隔離出來，專注於所觀賞的節目。科技轉變使得電影不斷自我測試與自我調整，又在同一時間開發新領域。最後同樣重要的一點，新科技使得電影某些早期曾擁有，現在卻已失落的特性，例如侵入非專用的公共領域、搭配多種不同類型螢幕、結合其他形式的奇觀特效，重新出現[28]。這些科技變革並不是放棄電影經驗，反

而是建構了新的電影經驗形式，創造出更多樣也更複雜的觀賞電影情境[29]。

　　電影因此面對自我的轉變。有時候，它必須放棄與改變某些特性；有時候，它會頑強抵抗，以保留某些特性。然而大部分的時候，電影擺盪在這些科技變化中，帶著它的傳統、記憶、和一些制式習慣，與這些千變萬化的科技相互整合。結果是，它所建構的身份基礎，並不在於簡單地一再重覆，而在於接受變化與差異。借用保羅·里克爾的說法，這是一種「自我的身份」（ipse-identity），而非「同樣的身份」（idem-identity）[30]。在此確認的，不再只是重新肯定電影的一般特性，而在於呈現多樣的可能性，即使這些可能性明顯地相互衝突，卻總是能讓我們真切地體認到電影的多重面貌，以及它的多樣發展。一個可能性總是能夠帶出另一個可能性。就是因為過去的電影具有這樣的身份特性，才使得它現在得以接納新科技之餘亦不失本色。也是這種身份特性讓電影今日即使面對各種更加激烈的轉變，仍能夠走在自己的道路上。

七個關鍵詞

　　我將透過七個正在發生中的重要議題，思考關於電影的持續、變化與再組合的過程。我關注的內容，不在於個別的具體細節，而是他們的理論意涵。在本書中，將會以單一篇章來處

理一個議題，並且以一個關鍵詞組合每一章的內容。

　　本書的第一章處理電影「移置」到其他設備與其他脈絡的過程。如前所言，發生變動的，不全然是科技的發展，更多的是關於經驗的形式，使得觀賞電影的經驗在新的脈絡中重新建構。如果電影現在可以傳輸到我家的客廳、城市廣場、大眾交通工具、網路、我的電視、手機等裝置，卻仍然保有電影感，主要是兩個理由，而這兩個理由將帶我們回歸到二十世紀前十年所發展的電影理論。一方面，電影作為一種媒體，在於它所建構的普及經驗特性，它從一開始就不僅是「特別的機器」，而是一種觀看世界的特殊方式，使得這個世界透過活動的影像變得可見。另一方面，電影的凝視也出現在其他的情境：一開始就有很多評論者強調，即使當我們遠離黑暗的電影院，我們有時候仍會覺得我們在電影中。這兩個理由，一方面得以清楚界定電影，一方面使得電影得以超越其界限。所以今天電影得以被移置於更大範圍的層次上，就是由於這種長久建立的傾向。

　　然而電影要保持本色，並不容易。在移置的過程中，電影一直冒著消失的危險。我們經常需要在一些模糊和容易誤認的情境中，去辨識電影的存在。大致上，我們是透過習慣或記憶，在其中發現了一些典型和已經確立的元素，從而確認我們所經歷的是電影經驗。然而許多時候，我們之所以如此確認，

是出於想像、猜測、或者武斷地認定這就是電影經驗。如此一來，我們對於電影經驗的確認，不是建立在類似經驗的重覆，而是由於電影具有多重面貌的包容能力——不是由於相似，而是由於其內在特性。不管戴上什麼樣的面具，電影總是能夠展現其自身。

　　第二章的主題圍繞著兩個字眼：「聖物」與「聖像」。就過去在黑暗的空間播放影片的情況而言，新的情境將這種原始的觀影經驗削減了一半。在一些情況裡，好比說我在旅途中透過平板電腦看影片，平板電腦的設計就是在任何情境下都能播放，所以我重拾電影觀賞的內容，但不是電影觀賞的原始環境。在其他情況裡，例如我在家庭電影院透過高傳真視聽設備來觀賞電視影集，我建構了在電影院觀賞電影的形式，卻只是間接地取得影片內容。接下來的情況有些奇怪：我們可以在全然不像電影院的空間看影片（例如在旅途中看數位光碟），以及在其他產品中看到電影影像品質的節目（例如在家庭電影院看電視節目）。在過去的一個世紀裡，「電影」既代表一種特定的產品，亦代表一種特定的觀賞方式。現在這兩種面相有被拆解的危險。不過，就算這兩種特性被拆解了，仍舊各自保有其「本尊」的特性。一部燒錄在數位光碟上的影片，依然是電影製成品的一部分，只是被剝離出來放置在不同的地方。就此而言，這部在數位光碟的影片有如一種聖物，因為它原先屬於電影神聖整體的一部份。透過這樣的聖物，使得我跟電影有

所接觸。同時，我的家庭電影院試圖重現黑暗電影院的空間情境，即便充其量只是個複製品。在此意義上，家庭電影院構成了一個聖像，一方面用以取代本尊的存在，卻又使我們注意到本尊的缺席。在此，家庭電影院與真正電影院的相似性，讓電影重新活了過來。移置的電影恰好就是一種聖物或一種聖像，而就是因為有這樣的特性（讓我重複這個概念：一方面是碎片與接觸；另一方面是相似與重返），使得電影保有其真實本尊的特性。

第三章討論科技發展而衍生的新形式，凸顯的是「裝配」的概念。這裡要討論的，是相對於在電影院觀賞影片，我所觀察到一些所謂的「不完整」的觀影情境，觀眾不時需要「修補」欠缺的東西。例如在室外環境使用行動裝置看影片，觀者必須建構類似空氣泡泡的空間，隔絕外在環境，並藉此與他們所觀看的內容重拾一種親密感。同樣的，在一些獨自觀看影片的環境裡，觀者還是會與其他觀賞同樣影片的人，組合成類似想像中的電影院觀眾，他們透過網路討論，有時是在看完影片之後，有時則甚至是邊看邊討論。這樣的行為令人不禁反思電影播放設備的角色。我們觀看影片的情境，或者是我們所使用的觀看設備，是否會決定我們的觀看模式？並且決定我們的觀影身份？還是，這些條件是可以改變的？在1970與1980年代，電影理論認為這樣的裝配有如一種機制，是一種封閉且強制的結構，觀者是由「電影機器」任意擺佈的。然而也有另一種思

考（例如德勒茲的論述）[31]，主張這樣的配置，更像是一種裝配，裡面的零件，包括觀眾，都是可以替換的。裝配概念的用處，讓我們得以看見，電影「機器」是由眾多零件組合而成，可以依據環境再行組裝，因此具有可變化與調整的機制。但是這並不代表觀眾就可以為所欲為：他必須持續回應裝配，不過有時可以反過來介入其中。這種辯證關係在今天特別明顯，但對電影來說也不是聞所未聞。如果我們回顧電影發展史，就會發現電影一直是種比我們認知中更靈活的機器。它總是隨時準備更動其結構，以超越自身的界線；同時，也總是試著保有自己的特質。到今天依然如此，只是現在是處於全球化格局的轉變中。

　　第四章檢視電影的不斷「擴張」。在1960與1970年代，「擴張電影」的概念很流行，今天也許需要重新檢視，以發掘一些潛在許久的趨勢。現在的電影正在朝著幾個特定的方向擴張中。首先，現在有跨媒體的趨勢，主張同一內容可以在不同的平台播放——電影院、電視、主題公園、電動遊戲等等。其次，現在有生產模式與觀賞模式的擴張，提供了更大的空間給所謂的草根實踐。還有日漸流行的趨勢，就是把原先視為影片的附加文本，例如預告片、工作日誌、導演講評等，都放進了DVD光碟或網站上。最後，有些不同於類比複製的新型態影像也出現了。當然，擴張的風險是電影最後會被包裹在一個更大的範疇裡——所謂的「播放的影像」裡，而失去其特性。儘

管如此，電影的擴張似乎讓電影保有它自己的選擇。它透過兩個路徑達到這個目的：一方面，電影延續並且強化它所提供的「高解析度」影像，例如最近出現的3D立體影像，標示電影意圖讓觀眾深深地沈浸於影像世界中；另一方面，電影不斷地彌補來自其他裝置的「殘破」影像，例如網路攝影機、手機、或者是網路上傳影片，用以質疑這些裝置建構的影像世界，僅僅是一個擬像。就此而言，所謂的「高解析度」影像，並不在於知覺的層次，反而是在我們的意識層次。因此就有了三種電影：第一種屬於冒著分散故有特性之風險、而不斷擴張的電影；第二種是提升它對觀眾感官的吸引力，更理想地把觀眾包裹在電影世界裡；第三種則是降低感官吸引力的程度，形成一種知覺的距離。這三種電影──分散的電影、黏著的電影、知覺的電影，並沒有很適切地建立彼此的關連，但還是形成一定的基礎，可用來界定在媒體匯流的時代裡，電影的特性。

第五章分析空間：包括銀幕前以及圍繞著銀幕創造出的空間。同時介紹「超空間」的概念。電影遷移到新空間，隱含著許多新元素。以往電影院黑暗的空間，是為了電影觀賞而存在，也一直被認為是如此[32]。現在觀看的空間，像是我家客廳這種居家空間、或是如火車站大廳的公共廣場這種都會空間、或藝廊與博物館的展示空間，讓情況變得更加複雜。在這些空間裡，電影不再以一種與外界隔絕的形式存在，而是與其他有趣的東西並陳；電影不是永久的存在，而是常與特定場合綁在

一起；電影因而不是某種我們在固定地點可以持續看到的東西，反而變成某種時不時會「發生」的事件。這樣的轉變顛覆了電影傳統的面向。如果走進黑暗的電影院代表去看電影，那麼在這些新環境裡，彷彿變成是電影向我走來。甚至於，如果在電影院裡，電影帶我們旅行到不一樣的世界，那麼，在新環境裡，可以說電影直接將這些世界帶到我面前、放在我掌心裡。特別是當我從網路下載影片：這時候所謂的「進入」，不再代表著，我必須長途跋涉到一個特定的地方看影片；相反的，代表著我透過指令讓影片來到我面前。我們現在可以讓所有東西「就在這裡」，而不是被迫移動到「其他地方」。我們可以總結這種新情況，這不是傅柯所謂能夠通往不同維度的「異質空間」[33]，而是吸引並接納其他事物進來的超空間。早期電影有辦法深深打動觀眾，而不是把他們吸進敘事中，就是在實驗這樣的超空間。而現在，移置後的電影能夠更靈活地往這個方向發展。

第六章處理銀幕的演變。電影移置的新裝置，從電腦到手機，從平板電腦到電視牆，已經徹底改變銀幕的本質。銀幕已經不再是透過嶄新的力度與清晰度再現真實（包括所謂夢的真實）的平面。換句話說，套用早期電影理論家的詞彙，銀幕不再是「頓悟」的場域。新裝置的銀幕其功能比較算是一種「展示」，也就是說，它成為自由流動的影像短暫停留的地方，讓使用者可以接觸，並加以操控，隨後再沿著新的路徑離開。電

影移置到這些新裝置之後，最終也得遵循展示的邏輯：它的影像不再穩定，不再受到敘事限制，並且有著開放的多重意義。電影運用現成影像所達到的成效日增，顯示電影的畫面現在似乎也成了影像龍捲風的一部分，偶爾慢下來丟失幾個畫面。然而，影像「停駐」的點並不是隨機的。一個影像可以提供給群眾或個人、在公共或私人領域，即時地再現某個事件，也可以與之保持距離。在每一種情況中，影像在經驗層次與政治層次上都會獲得不同的價值。長久以來，電影扮演著完善的公共領域，藉此呈現分享影音的重要性。現在，處於劇烈且無止盡循環的時代，我們更需要提醒，即使在觀眾與環境日益不穩的脈絡下，影像與聲音必須被分享。

　　第七章聚焦在觀眾，他們的樣貌也在變動中。他們不再只與單一影片互動，而是跟一系列多樣論述互動；他們不再專心一致，而是多元焦點；他們不再沈浸於觀看的故事內容，而是在其表面遊走；他們不再處於封閉空間當觀眾，而是在一個開放空間中，充當理想網絡的樞紐；而且，他們不再面對一個「異質」世界，談論著「真實」世界，而是一個「可能的」世界，可以在任何地方「實現」。由於這些變化，觀看的場域產生深遠的轉變。傳統的觀看行為被定位為「進入」一場奇觀，現今的觀看行為被呈現為真的在「創造」：觀眾可以有所作為，自行親手建構他們觀看的目標與觀看的模式。看電影已經變成是一場「演出」。這並不妨礙觀眾獲取如同以往強烈

的觀影經驗：觀眾行動的部分目的是要建構跟過去接近的視覺效果。電影仍然與黑暗的電影院空間緊緊相連，不是沒有道理的：在保留一些新的形式之餘，電影仍有重返故土的渴望。這種對電影院的回歸，是電影移置過程的另一面。

　　這七章最後帶出一個結論：電影正移向新領域與新裝置，但在此同時，它試著保留原有的特質。然而這樣的移動隱藏著一個小小的矛盾。碰到的很多情況都令人困惑，要說這些（新裝置）都是「電影」也很不容易。若我們真的將其視為電影，那是因為我們回想起「電影的概念」，並套用在眼前的情況。也因此，我們常常先入為主：我們相信某種持續性，並不計代價要找出來，希望電影的移置不過是電影史的另一個階段。然而為了持續這樣的想法，我們也常重新調整「電影的概念」。我們希望這個媒體繼續走下去，希望看到它存活，而為了保證它存活，我們願意改變理論模式，以使其適應所遇到的各種情況。以此而言，我們是在改寫電影歷史。有時我們挪出空間容納遺失的篇章；有時我們乾脆重新想像其過去，以便也能含納進現在。電影仍與我們同在：它的存活代表著一個真正的重生，讓它得以恢復曾經或曾可能有的面貌。但電影的存活也標誌著死亡的痕跡，其中反映著一種恐懼，就是它可能真的消失了。

方法論的問題

　　如同前面所說的，本書各章探討一個關鍵詞。這七個關鍵詞：「移置」、「聖物／聖像」、「裝配」、「擴張」、「超空間」、「展示」、「演出」，與經常用來分析當今情況的若干概念形成對立。這些概念包括：「典範」、「特異性」、「裝置設備」，還有「整治」與「匯流」。這些無疑是有用的概念，但是它們無法處理隨著媒體發展而產生的矛盾。相對地，這七個關鍵詞描繪出一個理論架構，能幫我們更好地掌握，媒體景觀中所存在的傳統與變動之間的辯證關係。它們切出什麼是電影試圖保留的，及什麼是電影終究不得不變動的。我們可以藉此看到，傳統是如何經常透過變動而建立，以及變動常常如何向傳統致敬。它們協助我們讓觀點保持彈性，在此尤其不可或缺。

　　在這個架構下，需要採用多樣的研究調查方法。為了檢驗現在的狀況，我會大量引用過去的資料，特別是二十世紀前三十年的電影理論。這些理論在我看來並非經過充分證實的解釋，而是很實際地試圖定義電影的本質，並將電影散播到公共領域[34]。我還會引用媒體理論，以及1960年代與1970年代的影像實驗，我認為就是在這個時期，電影開始產生轉變，並於今日即將完成。參考歷史文獻有助於我注記當今發生的許多新現象，同時追溯這些新現象的根源。今天電影面對的許多問題，

早在電影歷史進程中就遭遇過了。探討這些問題是如何再度浮現，頗具有啟發性。

　　我同時會謹記在心，歷史經常是一種建構，是為了現在的需要才出現的。歷史是資料來源，但也是被回顧塑造的神話。在適應不同情境而產生的壓力下，電影不斷改寫它的系譜。渴望將電影可能的終結與其誕生連結起來的本書亦是如此。

　　同樣的，我解讀現在，不是以一種和諧與不可避免的設計規劃，來看待它的發展，而是有如一個開放的競爭場域，有著各種力量與危機。電影不只是單一事物，電影一直是有著各種可能性的場域，到現在依然如此。電影所展開的路徑，不是單一命定的方向，而是許多開放的軌跡。如果電影想要存活，它不能採用冥頑不靈的態度面對未來，反而需要對自己的歷史加以質疑，即便要冒著失去歷史的風險。

　　觀察當前情況時，我將根據要處理的問題選擇例證。但在同時，我所選擇的例證將在討論中重新修正這些問題。因此，我偏好一些症候性細節、爭議性元素、斷裂與連接點、以及帶有挑釁的內容。我將檢測日常生活（銘記媒體在最平凡無奇處的運作），也會檢測特定領域（那些藝術與語言方面的實驗），以及巨大的虛擬世界——網際網路。我所觀察的田野包括客廳、廣場、公共運輸、藝廊、YouTube影音網站、臉書、還

有其他網站。我還會檢測影片本身，特別是那些質疑電影本質的影片。

雖然本書希望有豐富的參考資料，並且試著重建一些精確的系譜，但是本書並不提供有系統的電影史。本書的目標，容我重複，是要描繪一個理論架構，好讓我們思考，今天的電影，一方面擴張超越過去的界限，一方面卻又忠於原貌。電影正移動到一個陌生領域，卻又希望能夠繼續保有其特性，即使這樣的特性是奠基在差異之上。本書就是想瞭解，該用什麼詞語來說明這個現象。

盧米埃星系

最後用幾句話解釋本書的標題，它有意呼應麥克魯漢的名著《古騰堡星系》。這個指涉帶出一個比喻：在活字印刷術發明之後，電影的發明，在書寫領域建構了另一個革命。然而，這個引用也指出一個深刻的差異：如果麥克魯漢深信媒體型塑我們的經驗，本書則將主張某些具體經驗，例如電影，今日可以在不同的情境下重現，這些情境會不由自主去遷就經驗。

除了引用麥克魯漢之外，我還想帶出「星系」這個概念。它完美地合成一個經驗的圖像，經驗並不固定在單一定點，而是準備轉化多種不同形式，與其他樣式的經驗交會，卻仍然保

有其特定的身份。在二十世紀的長流裡，電影一直是顆閃亮且極易辨識的星星，高掛在天空上。但是今天已不再如此。宇宙大爆炸已然發生，電影這顆星星化成上千個太陽，各自吸引天體物質，形成新的星系：這些新的太陽，掌管新的行星。原先形成電影的元素仍然在這些天體裡，但是我們現在看到的，是有著更大範圍與更多樣結構組合的天文星系。在星系的中心和宇宙的邊緣都有光，有些如同紫外線般閃耀，有些則幾乎消耗殆盡。有新的星座與新的軌道，還有一條燦爛的銀河跨過整個天空，白天也一樣清晰可見。

對我們這些新世紀的居民，或說是新千禧年的居民而言，電影就是：盧米埃星系。

1. 《666號房間》 *Chambre 666*, Wim Wenders (France-West Germany, 1982)

2. Susan Sontag, "The Decay of Cinema," *New York Times*, February 25, 1996, 參見 www. nytimes.com/books/00/03/12/specials/sontag-cinema.html.

3. 有這樣想法的作者，包括Lev Manovich, "Digital Cinema and the History of Moving Image," in *The Language of New Media* (Cambridge, Mass.: MIT Press, 2000), 293-333, 以及 David Rodowick, *The Virtual Life of Film* (Cambridge, Mass.: Harvard University Press, 2007).

4. 這樣的想法，源自下列作者：Anne Friedberg, "The End of Cinema: Multimedia and Technological Change," in Christine Gledhill and Linda Williams, eds., *Reinventing Film Studies* (London: Arnold, 2000), 438-52, 以及 Laura Mulvey, *Death 24 x a Second. Stillness and the Moving Image* (London: Reaktion, 2006).

5. 這個議題來自 Paolo Cherchi Usai in *The Death of Cinema: History, Cultural Memory, and the Digital Dark Age* (London: British Film Institute, 2005), 雖強調的重點不同，但也出現在 Hito Steyerl, "In Defense of the Poor Image," *e-flux*, 11, 2009 (available at www.e-flux.com/journal/view/94), 以及 *The Wretched of the Screen* (Berlin: Sternberg Press, 2012), 31-45.

6. Clifford Coonan, "Greenaway Announces the Death of Cinema—and Blames the Remote-Control Zapper," *Independent*, October 10, 2007, 參見 www.independent.

co.uk/news/world/asia/greenaway-announces-the-death-of-cinema-and-blames-the-remotecontrol-zapper-394546.html. 彼得‧格林納威的宣稱帶有挑釁意味，畢竟九月只有三十天。

7. MPAA Theatrical Market Statistics 2012, 參見 www.mpaa.org /resources/3037b7a4-58a2-4109-8012-58fca3abdf1b.pdf.

8. 例如有一篇關於新形式螢幕的報導，標題就點出這個趨勢：「iPad開啟個人電影的新時代」，參見 www.forbes.com/sites/anthonykosner/2012/04/14/the-ipad-enables-a-new-age-of-personal-cinema-welcome-to-the-feelies/. Last accessed October 2013.

9. 「展示影像」這樣的說法，是由尚—克里斯多福‧羅耀創立的，參見"Pour un cinéma d'exposition. retour sur quelques jalons historiques," *Omnibus*, 20 (April 1997). 這種說法，以及其他類似的說法，可參見雷蒙‧貝勒的討論：*La querelle des dispositifs. Cinéma-Installations-expositions* (Paris: PoL, 2012). 雷蒙‧貝勒這本書對於這種形式的電影，有著非常精彩的探討。

10. Philippe Dubois, ed., *Extended Cinema. La cinéma gagne du terrain* (Pasian di Prato: Campanotto, 2010); 也參考Jeanine Marchessault and Susan Lord, eds., *Fluid Screens, Expanded Cinema* (Toronto: University of Toronto Press, 2007). 關於這個議題的不同看法，參見 Jacques Aumont, *Que reste-t-il du cinema?* (Paris: Vrin, 2012), especially pp. 27-49.

11. 參見 Jeffrey Shaw and Peter Weibel, eds., *Future Cinema. The Cinematic Imaginary After Film* (Cambridge, Mass.: MIT Press, 2003).

12. Pavle Levi, *Cinema by Other Means* (Oxford: Oxford University Press, 2012).

13. Luc Vancheri, *Cinémas contemporains. Du film à l'installation* (Lyon: Aléas, 2009).

14. 2012年，數位影廳佔有電影院總數的三分之二，其中配備有3D立體放映設備的數位影廳，佔百分之三十五。參見 www.mpaa.org /resources/3037b7a4-58a2-4109-8012-58fca3abdf1b.pdf. Last accessed october 2013.

15. 一個例證是ORBI主題樂園，於2013年8月19日在橫濱開幕，由Sega電動遊樂器公司與BBC International公司合資興建。參見 http:// orbiearth.com/en/.

16. 例如參考AMC影城提供的新座椅：「銀幕是銀色的，但是座位是金色的，AMC影城用舒適的躺椅引誘觀眾。」*New York Times*, October 18, 2013.

17. 海蒂‧華生曾比較分析Quicktime線上影音內容，以及IMAX巨幅電影，參見Haidee Wasson, "The Networked Screen: Moving Images, Materiality, and the Aesthetic of Size," in *Fluid Screen, Expanded Cinema*, 74-95.

18. 馬丁‧杰提出這三種概念的區分，參見Martin Jay, "Songs of Experience," in *Cultural Semantics: Keywords of Our Time* (Amherst: University of Massachusetts Press, 1998), 44. 明顯地，班雅明對於「經驗」與「體驗」的討論，有如是這三種概念的背景。參見"The Story-Teller: Reflections on the Works of Nicolai Leskov," translated from German by Harry Zohn, Chicago Review 16, n. 1 (Winter-Spring 1963), 80-101.—originally "Der Erzähler. Betrachtungen zum Werk Nikolai Lesskows," *Orient und Occident* (October 1936), now in *Gesammelte Schriften*, 2.2 (Frankfurt: Suhrkamp, 1977), 438-65; and the magnificent pages of "Experience and Poverty," *Selected Writings*, 2.II (Cambridge, Mass.: Belknap Press, 1999), 731-36; originally "Erfahrung und Armut," in *Gesammelte Schriften*, 2.1 (Frankfurt: Suhrkamp, 1972), 219. 關於經驗的歷史探究，參見Martin Jay, *Songs of Experience. Modern American and European Variations on a Universal Theme* (Berkeley: University of California Press, 2005).

19. Walter Benjamin, "Little History of Photography," in Michael W. Jennings, Brigid Doherty, and Thomas Y. Levin, eds., *The Work of Art in the Age of Its Technological Reproducibility, and Other Writings on Media* (Cambridge, Mass.: Belknap Press, 2008), 275.

20. John Belton, "Digital Cinema: A False Revolution?" *October*, 100 (Spring 2002), 98-114.

21. Stephen Prince, "True Lies: Perceptual Realism, Digital Images, and Film Theory," *Film Quarterly*, 49.3 (Spring 1996), 27-37. 對史蒂芬‧普林斯而言，「感知寫實主義的影像，結構上呼應觀眾三度空間的視聽經驗」(p. 32)根據普林斯的說法，數

位影像完全能夠「在每日生活中，與立體空間與生活系統建立關連性」(pp. 33-34)。

22. Berys Gaut, *A Philosophy of Cinematic Art* (Cambridge: Cambridge University Press, 2010), 特別是第48頁（「即使兩者生成方式類似，還是可以宣稱，一種是相片，另一種不是。」），以及第97頁（「所有相片都是不透明的，因此可以推論，傳統電影影像與數位電影影像，都是不透明的」）。

23. David Bordwell, *Pandora's Digital Box: Films, Files, and the Future of Movies* (Madison, Wis.: Irvington Way Institute Press, 2012), 8.

24. Noël Carroll, "Medium Specificity Arguments and the Self-Conscious Invented Arts: Film, Video and Photography," and "The Specificity of Media in the Arts," in *Theorizing the Moving Image* (Cambridge: Cambridge University Press, 1996), 3-36.

25. Edgar Morin, "Recherches sur le public cinématographique," *Revue Internationale de filmologie*, 12.4, (January-March 1953), 3-19.

26. 就此而言，我覺得與湯姆·岡寧的立場接近，參見 "Moving Away from the Index: Cinema and the Impression of Reality," *Differences*, 18.1 (2007), 29-52. 岡寧回溯電影理論中，界定電影的不同方式。例如，我們習慣認為，電影影像最主要的特徵，是它所複製的內容與現實之間存在的連結。然而也有一派立基穩固的想法，轉而強調活動影像才是主要特徵。

27. 林區補充說明：「你以為自己已經體會電影是什麼，其實你被騙了。」他的結論：「別鬧了！」參見廣告www.criticalcommons.org/Members/ironman28/clips/davidLynchMoviePhone.mov/view.

28. See Barbara Klinger, "Cinema's Shadows. Reconsidering Non-Theatrical Exhibition," in Richard Maltby, Melvin Stokes, and Robert C. Allen, eds., *Going to the Movies. Hollywood and the Social Experience of Cinema* (Exeter, University of Exeter Press, 2007), 273-90.

29. 在《電影還剩下什麼？》中，賈克·歐蒙宣稱電影機制或許會改變，因為它從

來就不是只有獨一無二的一種配備；電影機制不會改變的部份有兩個，分別是放映時間的連續性與完整性，以及電影「接觸」現實的能力。雖然我不是完全同意歐蒙的觀點（特別是連續與完整的放映時間，這是相當近期的方式），我同意他的主張，電影的復興，是無法放棄幾個主要的特性，它只是重新安排這幾個特性。參見Aumont, *Que reste*, especially the chapter "Permanences," pp. 73-111.

30. In *Oneself as Another*, trans. Kathleen Blamey (Chicago: University of Chicago Press, 1992) (originally *Soi-même comme un autre* [Paris: Seuil, 1990])，保羅‧里克爾對峙兩種身份概念，既相同又各有差異，第一個是「同樣」，其基礎為相同概念的永久存在；第二個是「自我」，其基礎為帶有差異的建構。關於身份的討論，不在於相同概念的重覆，而在於差異的結果。可參見Gilles Deleuze, *Difference and Repetition*, trans. Paul Patton (New York: Columbia University Press, 1994); originally *Différence et repetition* (Paris: Presses universitaires de France, 1976).

31. Gilles Deleuze's "What Is a Dispositif?" in *Two Regimes of Madness: Texts and Interviews 1975-1995* (New York: Semiotext(e), 2006), 338-48; originally "Qu'est-ce qu'un dispositif?" in *Deux régimes de fous: textes et entretiens 1975-1995* (Paris: Éditions de Minuit, 2003), 316-25.

32. 關於電影放映的歷史，參見Douglas Gomery, *Shared Pleasure* (Madison: University of Wisconsin Press, 1992).

33. Michel Foucault, "Of Other Spaces," *Diacritics*, 16 (Spring 1986), 22-27; originally Michel Foucault, "Des espaces autres" (conférence au Cercle d'études architecturales, 14 mars 1967), *Architecture, Mouvement, Continuité*, 5 (October 1984), 46-49.

34. 我認為，如果不考慮所有的電影理論，至少是早期電影理論，必需視為一種社會論述，在特定的時間與空間產生。撰寫電影理論的人，不只是「偉大人物」，也包括無名的作者。他們寫作的目的是試圖界定電影（關於電影給予生命持續的動態、提供前所未見的即時又無所不在的影像、以及超越人類所及的視野等等）。就此觀點而言，早期電影理論，也可能包括後來的電影理論，都可以說是一種「註解」，為的是提出實際說明，電影是什麼，

移置

RELOCATION

上美術館看電影

2011年10月，英國藝術家塔希塔‧迪恩，在倫敦泰德現代美術館展示短片《電影》[1]。在一個黑暗房間裡，迪恩的短片作品不斷循環投射到一個大銀幕，房間裡面有一張長椅給觀眾坐。入口處的說明提示這個展出的所有元素：「35厘米彩色與黑白底片，直式銀幕格式，變焦鏡頭，手繪著色，無聲，循環放映，11分鐘，大型正面投影，投影機，獨立開架銀幕，迴路系統，座位」。夏洛特‧希金斯為英國《衛報》寫的評論文章中，形容《電影》有如「在向一個死去的媒體致哀」[2]。《電影》這部實驗短片，無疑在捍衛電影底片。它用的底片就是柯達公司在2009年6月22日宣布停產的那款，這款底片已經生產了七十四年，因為銷售量急遽下滑而停產。《電影》除了保存電影底片之外，似乎也在保存電影放映裝置。在泰德現代美術館的這間房間裡，有投影機、銀幕、黑暗空間、椅子等，都是在新的影像裝置觀看影片時，例如筆電或平板，所不需要的。本質上，塔希塔‧迪恩試圖為我們還原電影所有主要的元素，也就是那些界定電影物質基礎的元素。矛盾的是，她把這些元素設定為藝術展演內容：她收集這些電影元素，然而所組合成的作品卻是為了藝廊與藝術館展示用。毫不意外地，在泰德現代美術館參觀的觀眾，並沒有帶著去英國電影資料館（在南岸，距離泰德現代美術館不遠）看影片，像是在小廳看伍迪‧艾倫作品回顧展，或者在IMAX巨幕影廳看《不可能的任務：鬼影

行動》那樣的心情與期待。這些美術館的觀眾，不是來體驗所謂的「電影」：也就是透過一系列的影像與聲音，提供一個再現的世界，並且與觀眾建立特殊的關係。他們是為了「藝術」而來。有一個問題立即浮現：塔希塔·迪恩保存電影的方式，是獨獨聚焦於電影的物質元素，同時卻把其中牽涉的社會實踐擱置一旁或完全拋開嗎？

　　換個方向思考，如果我們走出泰德現代美術館 —— 或是英國電影資料館這個膜拜經典作品的電影「殿堂」—— 我們會發現，電影做為一種再現形式與觀影行為，不僅繼續存在，而且已超越傳統展演的元素與裝置。例如，就在塔希塔·迪恩的作品開展的同時，一群倫敦人挪用公共空間，將高速公路路橋下、運河邊的一塊空地轉變為戶外電影院，放映電影給當地居民觀賞[3]。同一年的8月，在巴黎托卡德羅（法國電影資料館的舊址）前面的花園，舉辦了露天放映的「月光影展」[4]。而在這之前幾個月，開羅因「阿拉伯之春」運動而聞名的解放廣場，也透過投影機與大型銀幕播放各式各樣的影片，再次生氣勃勃[5]。

　　電影擴張的情形已經遠遠超越上述例子。在2011年，我們還可以在百視達店面，或者是「紅盒」自助出租機，租到DVD數位光碟；現在的觀眾在網飛（Netflix）或葫蘆（Hulu）線上串流平台，從片單中選一部影片，然後透過網路串流形式，在

他們家的電視或電腦上觀看；YouTube影音網站同樣有一大堆影片與影音節目。在飛機上、咖啡館或酒吧間，電影與體育賽事轉播、新聞節目一起播放。電影工業本身支持這些新的播放管道[6]，讓影片從一個播放平台移動到另一個平台，而且速度不斷增加中[7]。還有大量使用電影語言，卻非敘事長片的影音作品：我們可以在電視影集、紀錄片、廣告、音樂片與宣教影片中，找到電影的痕跡。我們在休息室、商店、廣場、街道邊、以及電視牆等不同場合碰到這些影像。最後，我們在網路上看到更大量跟電影相關的影像，從預告片到諧仿搞笑片，從錄像日記到旅遊網誌。到了今天，這種風潮仍然持續著，但是影像變得越來越大。各種螢幕充斥於我們的日常生活當中，包括最新的影像視窗或互動桌面[8]，完全融入居家與都會環境，而且具有互動與多功等功能，讓電影更加無所不在。這些擴散使得電影有了新的流通管道、新的格式、以及新的觀賞環境。隨著適應這些新環境，電影將得以繼續存在，而不只是苟延殘喘。

因此，我們面臨一個小小的矛盾：一方面，有藝術家在捍衛傳統電影科技，幾乎到了損害觀影模式的程度；另一方面，在業界、消費者、粉絲這邊，有個明顯的趨勢，都在提倡不一樣的觀影模式，但在同時卻淘汰原有的技術基礎。正因為有這樣的矛盾出現，使我們得以思考電影在今天的處境，藉此超越一些輕率的宣稱——不是宣告電影已死，就是頌揚電影的勝利。這個時代，電影正逐步失去原有的基本元素，卻又獲得

史無前例的機會，電影將何去何從？當所有媒體在匯流的過程中，似乎脫離它們原先的軌跡而展開新旅程，電影又將如何轉變？電影是什麼？甚至於要問：電影到哪裡去了？[9]

　　為了描繪出目前的情況，我將分析四個重點來回應這些問題。首先，一個媒體不僅僅是一種技術或裝置，一個媒體也是種文化形式：界定一個媒體最重要的方式是它如何建立我們跟世界的關係、我們跟他人的關係，以及透過這樣的關係所產生的經驗。所謂的「經驗」，我指的是面對現實環境（經驗某事），省思現實環境而化為知識（獲取經驗），以及，有能力處理這些經驗及類似的現實關係（擁有經驗）[10]。電影從一開始所提供的活動影像，就是讓我們重構自身周遭的現實環境，以及我們在現實環境中的位置。電影一直是一種觀看之道，以及一種生活之道，它是一種感知的形式與理解的形式，簡單回顧二十世紀早期的電影理論便可清楚看出這點。

　　其次，媒體具有兩個層面，一方面是技術或裝置的層面，一方面則是文化形式的層面。這兩個層面通常是綁在一起的：我們在科技容許的範圍內體驗現實。然而，這兩個層面也是有所差異，因此有必要採用兩個不同的名稱：班雅明稱之為知覺的機制（*apparat*）與知覺的媒介（*medium*）[11]；蘿薩琳·克勞絲用複數形的媒介（mediums）與媒體（media）[12]；W.J.T.米歇爾與馬克·韓森採用科技形式（technological forms）與媒體形

式（forms of mediation）¹³。第一個層面是媒介的物質基礎；另一個層面，則是透過它的物質基礎如何組織我們的經驗。凸顯兩個層面的差異，在今天異常重要。現在，一個媒體所能提供的經驗，似乎不再完全需要其傳統物質基礎，就能夠啟動。我們已經看到一些例證了：透過其他裝置，電影經驗不需要在傳統黑暗的電影院空間裡，也能夠體驗。即使不完全相同，但是電影經驗的主要特徵都還在。也因此，透過重新檢視1920年代及隨後幾年的電影理論，可以讓我們看到電影是如何早在那個時間點，就已被視為可在其他空間呈現的一種媒體。

第三點，在新的物質與媒體環境中，有什麼可以讓經驗移置？新脈絡會帶來轉變，然而在新環境中，電影經驗仍有可能或多或少維持不變，即使不是那些傳統元素，至少會留有電影影像的外貌或形式。就此而言，我們仍可辨識出電影的存在，即使它跟以前不一樣，或者說，它所在的位置跟以前不一樣。

第四點，要辨識處在新環境的媒體，特別是電影，是一個複雜的過程。有時候，我們需要倒過來辨認：如果我們的辨識是奠基於記憶與習慣，我們會尋找與典範模式相對應之處。但是辨識也可採取一種前瞻的角度：面對一個不完美的情境，我們加以想像電影會是什麼樣貌，藉此開放新的可能性。就此而言，電影在移置的過程中，擺盪在過去與未來之間、擺盪在曾經有過的狀態與未來可能的狀態之間，電影將得以存活。

回到經驗

電影從誕生的那刻起，就被視為一種特殊形式的經驗。它當然牽涉到科技裝置，畢竟它的誕生跟一堆專利有關。令早期評論家與理論家著迷的，是電影這個「機器」。我想到的是尚·艾普斯坦對電影攝影機有名的描繪：「貝爾與豪爾牌攝影機是一具金屬頭腦，標準化生產，行銷上千台，能夠把外在世界轉化為藝術……其主體是沒有意識的物，不會遲疑或有所顧忌，不受金錢誘惑，不會縱容自己或者犯錯，是完全誠實的藝術家。」[14]。以及安東尼羅·格畢對電影放映的形容：「就像倫敦老式計程車的駕駛一樣，隔著長長的房間，放映師高坐在觀眾的後面，拳頭緊握放映機的把手。光束使得影像緊貼在銀幕上，由此統合電影的三個基本元素：銀幕、觀眾、放映機，三者構成集體且平和的秩序。」[15]。所以不意外地，歐洲在二十世紀的前三十年，對電影最常用的比喻是「機械藝術」，這用語來自尤金尼歐·喬凡內提的著作標題，書的內容充滿類似班雅明的論述[16]。

然而，用「機械」來稱呼電影，無法呈現它的價值，重要的是它能做什麼，以及它能讓觀眾做什麼。貝拉·巴拉茲在他著作的《有形人》裡有一段重要文字，描述電影為「複製與散佈人類心智內容的技術」[17]。印刷機也是技術，但是「印刷人臉終究難以辨識」[18]。電影重新恢復我們的視覺能力，以及

對於身體語言的熟悉度：「每個晚上，上百萬觀眾坐在電影院裡，透過他們的眼睛，感受各式各樣的事件、人物、情緒、感情，完全不需要語言。」[19] 這裡強調的是，電影裝置透過它產生的經驗，如何啟動我們的感官，並且建構我們與現實環境的關係。

這個經驗來自電影這個「機器」，但不是全部。它依賴科技，但也在別處獲得養分。例如，視覺的愉悅無疑來自電影投射的影像，而且還是在黑暗的空間裡，讓我們的注意力更加集中。如同喬凡尼‧帕皮尼所說的：「電影佔據單一感官，也就是視覺，而且更進一步將這獨一無二的焦點放置在華格納式的黑暗劇場裡，排除任何分心的可能。」[20] 然而，我們之所以專注觀看，也是出於我們的好奇心與著迷。尚‧艾普斯坦如此表示：「我們渴望觀看，是因為我們嘗鮮的心態，是因為我們渴望更確切的詩意，是因為我們愛分析的習慣，是因為我們需要犯新的錯誤。」[21] 華特‧塞爾納在一篇極端又迷人的文章中，提到「觀看的慾望」，總是推動人類面對最恐怖的場景，即使面對血、火、暴力也毫不退縮[22]。

電影影像讓我們與現實產生連結，或者更好的說法，與生命連結[23]。安德烈‧蓋伊最早描繪盧米埃兄弟發明的電影時，就將「嘆為觀止的真實行動與生命」，與電影裝置的運作方式扣連起來[24]。過了幾年，里西歐托‧卡努多在他著名的宣言文

章〈第六藝術的誕生〉裡，即使點出電影捕捉完整現實的能力，還是提到電影放映是「一個科學劇場，有著精確的估算，以及機械的表達模式」[25]。卡努多也列出其他情境，推動電影完美地複製生命，包括：現代社會傾向於客觀記錄而不依賴幻想，以及西方文明偏向行動而非沈思。在他後來的文章裡，卡努多描繪出更普遍的景象，他宣稱電影基本上是一種新形式的書寫。而他認為，書寫的意義不僅是「將看似平凡無奇的畫面風格化或系統化」，也是試圖「捕捉流逝的生命樣貌，不論是內心的或情緒的、不論是圖像或思考，讓他人得以理解」[26]。從這個觀點來看，電影符合人類長久的需求，「戰勝生命的短暫與死亡」[27]。

　　電影捕捉真實，同時代表著將真實轉化為一個奇蹟。布萊斯・桑德拉爾提供了一個動人的電影招魂儀式畫面：「在觀眾頭上，錐形的光線如同海豚般躍動，人物從投影機的鏡頭延伸到銀幕，他們在上面跳動、轉身、互相追逐、交會，他們的行動帶著亮光，有著數學般的精確。」[28] 電影暗含著一種驚喜的狀態[29]，這樣的驚喜不僅僅是因為科技的神奇，而是在衝突與參與交織下興起。貝拉・巴拉茲在他一篇題目很特別的文章〈愛的自然主義〉中，提醒我們：「在使用很多特寫鏡頭的影片中，你常會有種感覺，這些鏡頭與其說是出自好眼力，不如說是出自一顆美好的心。」[30]

電影也啟動想像力，因為在銀幕上的影像並沒有實體。喬治‧盧卡奇觀察到「電影的世界，沒有背景與透視，沒有重量與質量的差異」，因此充滿純粹的可能性[31]。然而，電影的想像能夠無邊無際，是因為電影擁有一套語言，透過自主闡釋及從其他藝術借用，提供大量的空間給「幻想」，這裡套用的是維克多‧弗萊堡所用的詞彙[32]。

電影提供我們關於世界的知識。那是因為它的機械眼捕捉到現實活動微妙的邏輯，這不是一般肉眼做得到的。吉加‧維多夫讚嘆：「攝影機的電影眼，比人眼更完美，可以用來探索充斥於空間中，混亂的視覺現象。」[33] 根據謝爾蓋‧愛森斯坦的說法，拆解與重組視覺現象的過程，就是這套視覺知識的基礎。其實這在藝術與文學，以及象形文字方面，已經存在好一段時間。電影則把這個過程帶到一個高點[34]。

最後，電影讓我們覺得自己屬於某個群體的成員。伴隨著觀看電影而產生歸屬感，是出於在同一個時間、不同的地方，可能正播放著同一部影片。路易‧德呂克肯定地認為：「電影觀眾聚合形成的圈圈，涵蓋整個世界。在南北半球，最不一樣與差異最大的人類，在同一時間觀看同一部影片。」[35] 這樣的歸屬感，與遠古以來渴望建立人類的共感，是相關連的。如同厄利‧弗列所想像，可以讓每一個個人，活出集體的情感與價值[36]；也如同維克多‧弗萊堡所提醒的，這種共感，關連到

現代的群眾，透過共享興趣與關注，進而形成真正的公共民意[37]。

　　因此，電影不僅僅是一個「機械裝置」，也是一種經驗，還有其他的因素，如文化、社會、美學等，參與其中。電影是在十九世紀到二十世紀之間所發明的科技產物，從此改變了我們看待世界的方式[38]。同時，它也不僅僅是一個科技產物，還牽涉了到人類學上的需求、傳統的表達形式、當代的潮流，以及新語言的產生。它是一種機器設備，卻能讓我們接觸到一個純淨的世界，讓「可見事物充滿最原始的力量」[39]。

　　二十世紀前三十年的電影理論與批評，一致發展這種「經驗」方法論。到了1930年代有些變化，電影的「機械」部分開始佔上風。在其經典著作《電影》中，魯道夫・安海姆觀察到，與技術跟裝置相關連的科技，正推動著電影建構其獨特的語言，唯有把電影的機械面向考慮進來，才能找到電影最佳的表達方式[40]。然而電影的「經驗研究」仍然存在，在同時期華特・班雅明與齊格弗里德・克拉考爾等人的思想中[41]留下深刻印記。在後續的年代裡，透過安德烈・巴贊[42]與艾得格・莫林[43]的著作，獲得更強而有力的支持。還有就是接下來的「電影學運動」[44]，他們的研究重心重回到現象學、心理學與人類學。

　　在不同時間點，電影經驗研究強調的元素有所不同。例

如在二十世紀初期，很多電影學者著重在電影經驗與現代經驗的相呼應（一個代表例證，請參考卡瑞爾‧泰格一篇精彩的著作：〈電影美學與圖像〉）[45]。到了二十世紀中期，重心擺到人類學上的意含（如巴贊與莫林的文章）。儘管如此，一個主要核心還是浮現：在電影院裡，我們觀看投射出來的活動影像，這些影像令我們驚訝，也控制著我們；它們直接引領我們去看活生生的現實，強迫我們正視它的全貌。在此同時，這些影像滋養我們的想像，開放最大的可能；它們提供知識與領悟，並讓我們與其他觀眾和諧共存。這些特點不限於電影，而且這樣並沒有窄化電影的意義。但是整體而言，它們界定了一種現象。如果電影是經驗，那麼這就是它所採取的形式。

「感知現實傳送到家」

電影經驗的特點之一是，一旦在黑暗的戲院體驗過後，便可以在其他地方再現，就算沒有銀幕也行。

在他的論文／小說《開槍》中，路伊吉‧皮蘭德婁讓他的主角說了這段話：「由於習慣的力量，使得我的眼睛，還有我的耳朵，逐漸看得見也聽得見，這個快速震動與滴答響的機器，所產生的事物。」[46] 皮蘭德婁在幾頁之後，描述一個簡單事件來確認這樣的情緒感受：一部汽車通過一輛單馬馬車。其描述就有如透過觀點鏡頭的正反拍剪接所看到的。這描述以一

段帶有反諷的文字作結:「機器是你發明的,對吧?現在你樂於享受這些機器以及速度帶來的快感。」[47]

尚—保羅・沙特在他的回憶錄提到,與皮蘭德婁寫小說差不多的那幾年裡,是他童年與電影接觸的時候。他坦承,以後在很多無法料到的場合裡,總讓他回想起那些早期電影院的氣氛:「我與電影有相同的心智年齡:我七歲,已經會閱讀;它十二歲,還不會說話……我未曾忘記我們共同的童年,只要有女人在我身旁塗指甲;或者是在鄉間旅館的廁所裡聞到除臭劑的味道;又或者是看到懸掛在夜車車頂上的紫色燈泡,我的眼睛、我的鼻孔、我的嘴巴,就會再度充滿過去那些電影院裡的燈光與味道。」[48]

在一篇描述他爬艾特納火山的美麗文章裡,尚・艾普斯坦覺得火山爆發的景觀是很典型的電影經驗:「有如首次不經意地從一個神聖的視角觀看所有的事物,一切都帶著象徵性的輪廓與更廣泛的類比,並充滿著個人身分的靈光 —— 這就是電影無上的喜悅。」[49]艾普斯坦同時提到,前一天他住在西西里島卡塔尼亞城的一間旅館,當他從掛著鏡子裝飾的樓梯走下來的時候,他經歷了類似又相反的感受。他的身影反射成上千個鏡像,令他永難忘懷。就像我們在銀幕上所看到的,所有的事物都沒有過濾:「攝影機的鏡頭……是不帶偏見的眼睛,沒有道德感,不受任何影響。它觀看人臉輪廓與身體姿態的細節,是

我們不知道該如何觀看的，因為我們有著同情與憎惡、習慣與思慮等各種負擔。」[50]

又過了幾年，當電影的地位開始改變的時候，米歇爾‧德塞圖發現，觀賞一部賈克‧大地的影片會讓人對巴黎改觀，就好像巴黎繼續存在於銀幕上：「所以當觀眾離開電影院的時候，她會分享賈克‧大地的眼光，注意到巴黎街道的幽默。電影使得一個原本不存在的幽默視角變為可能。讀一首詩、與別人會面、或與一群人熱烈慶祝，也是一樣。如果認知與理解的標記改變，正是因為這些際遇的影響，甚至讓人真正得以與世界建立不一樣的關係。」[51]

因此，電影經驗具有感染力，即使不在黑暗的電影院裡仍能夠加以複製。無獨有偶地，1920年代，班雅明在〈機械複製時代的藝術作品〉的第三稿，引用一段話在序言裡，以說明媒體的特性就在於能夠複製這種經驗。這段話出自〈無所不在的征服〉[52]一文中，作者保羅‧梵樂希書寫的對象是音樂與留聲機，他注意到，透過已有的複製與傳輸的方法，「有可能把在特定地點受到某些事件或物體激發的一套感知系統，或者更精確地說，一套刺激系統，傳送到任何地方，或者是在任何地方重現。」[53] 這代表我們可以在任何地方，感受這些情緒。而原先這些情緒，例如對音樂或文學的感受，是被禁錮在特定場域裡的：「藝術作品將無所不在。我們只要召喚，它們就會過

--- 移置 | relocation ---

來，不論是以其原貌，或者是從過去複製而來。它們不僅存在於自身，而是只要擁有特定的機制，它們將無所不在。」[54]這樣將建立一個系統，可以啟動所有可能的經驗：「就像水、電、瓦斯，毫不費力地從遠方輸送到家屋、滿足我們的需求，我們將配備視覺影像與聽覺效果，只要透過手的簡單動作，甚至不過是一個符號指令，就可以讓它們出現與消失。」[55]這樣的話，就會出現一間「專門將感知現實經驗傳送到家的公司」[56]。

因此，一個媒體的特性，不論它是做為設備還是裝置，在於有能力自由移動經驗。有必要時，一個媒體能夠從其他媒體，提煉經驗，例如留聲機，就是把樂器的聲音轉借過來。這代表一個表意領域（這時候是做為文化形式的媒體）能夠透過其他設備（或其他媒體），超越其界限。這些媒體的互涉並不是一種背叛，反而是一種機會，讓原有的媒體有機會在別處存活。

電影做為一種可在不同脈絡存在的媒體，具有一切所需的先決條件，能夠踏上相同的道路。不過保羅‧梵樂希在他的文章中並沒有提到電影。原因在於，那時候還沒有新的延伸裝置，讓影片的「感知系統」，傳遞到黑暗的電影院以外。[57]當然，透過攜帶型放映機，電影得以進入居家空間、學校、以及小村莊的廣場，雖然比較便利，但基本裝置還是一樣（仍然需

要在黑暗的空間播放影片）⁵⁸。即使過了幾年之後，在廣播的黃金時代，收音機提供了許多電影的改編呈現，例如在節目中讀電影的對白、播放電影音樂、或者是評論電影等⁵⁹，但是廣播提供的電影經驗，仍然少了電影最基本的元素，也就是視覺元素。在保羅‧梵樂希書寫文章的那個年代，電影已經有能力及意願在許多不同情境下再生，但還在等待真正的方法到來。

這些方法稍晚就會出現，要到二十世紀前二十年那些重要的電影理論對許多人來說都已化為記憶，以及古典電影已經遠離它的黃金時期之後。一直要等到電視、VHS錄影帶以及後來的DVD數位光碟、個人電腦、平板電腦、家庭電影院等等的出現，並在我們身處的此時此刻達到最高峰。

電影的移置

讓我們回到早先描述的，關於電影已經脫離傳統的設備與裝置，大量在我們日常生活出現的情形。我想用「移置」來定義這個過程：一個媒體的經驗在其原生環境外，透過不一樣的裝置，在新環境被啟動的過程。我們可以用報紙作例證，報紙不再需要被印在紙上，我現在可以在iPad平板電腦上逐頁逐頁閱讀報紙，且即使在這個新的媒介中，我仍然可以體驗一個無止盡新聞流動的世界。也可以用收音機做例證，收音機不再只是一個家用電器，或者說是一個傳輸裝置，而是電視或平板

電腦的延伸功能，繼續提供我生命中的樂章。最後用電影作例證，電影不再只是在黑暗的戲院裡，藉著一卷卷底片通過放映機來播放。現在電影出現在公共場合的螢幕、家中、我的手機與電腦上。在這些新環境與新裝置裡，電影隨時準備好提供活動影像，讓我們感覺貼近真實、接近天馬行空的幻想、以及對影像投注情感。就上面三個例證而言，每個媒體原本所伴隨的「感知系統」，找到了新的出路。由於這些新媒體、新設備與新裝置，經驗在不同地方重生，而做為文化形式的傳統媒體，其生命繼續延續。也因為如此，即使在大白天看著數位螢幕，我們仍然可以有「在電影院」與「看電影」的想法[60]。

移置的概念，超越波特與古魯新主張的「再媒體化」。再媒體化指的是一種過程，「一個媒體被另一個媒體合併或再現」[61]。這主要跟電子媒體的發展策略有關，可能造成舊媒體被新媒體吸收（波特與古魯新舉的例子，是電腦裡的數位家庭相簿，以及依據電影風格與劇情製作的電玩遊戲）；或者造成舊媒體被新媒體重新改造（這裡的例子是：從搖滾演唱會現場，轉變為CD音樂光碟）。再媒體化的過程，關鍵的是如何將一個裝置重新塑造。相對的，移置牽涉到其他層面，我覺得更加明確。一方面，移置強調經驗。一個媒體，有其特定的觀賞、聆聽、專注與感知的型態。所以不是其外在形式的持久性，而是其觀看、聆聽與感知型態的持久性，確保了它的延續。只要界定媒體的經驗形式存在，媒體就會存續。另一方

面，移置強調周遭環境的重要性。一個媒體也是透過其運作的環境，或者是創造的環境，來加以界定——經驗總是要有所依憑的。因此，重要的不僅僅是裝置的重現，實際上以什麼方式運作也同樣重要。移置的概念，清楚表明一個媒體從原先的領域向外移動時，牽涉到經驗、以及具體的或科技的空間。

　　相對於只是簡單地複製裝置，當把焦點放在經驗的轉移時，將帶我們面對兩個議題。第一個是「流動」與「在地性」的關係，這是阿榮・阿帕杜拉在他所著的《失落的現代性》一書中提到的[62]。我們時代的特徵在於出現一系列的「流」，深刻改造了我們周遭的景觀，計有：物流、金流、人流、意識型態流、以及媒體流等，這些事物在變動的迴圈裡不斷地被重分配與重安排。當它們在特定的地點停留時，不僅造成新的平衡狀態，同時會造成新的地方性——它們就像廟宇或城市的建造一樣，有其奠基點，藉此我們可以錨定歷史的軌跡。移置的概念正強調了電影的轉型，與當今世界特有的流通過程，這兩者之間的類比關係。電影朝向新裝置與新環境移動，呼應著更大範圍的流動，改造了我們習以為常的世界地圖[63]。

　　第二個議題用吉爾・德勒茲與菲利克斯・瓜塔利所使用的詞彙來說是「地域化」與「再地域化」[64]：資本、生產模式、權力與機構，常常從結構化的系統逃逸，移動到一個無人之地，有時候就在新的地方落地生根。這移動是一種兩面的程

序：一方面是解放，這些事物從原先界定它們的機構脫離；另一方面是這些遷移所呈現的風貌，落腳的新地域不一定如同原生地那樣有序，而多半形成塊莖的樣貌。移置的概念便試圖捕捉這種不斷去結構與再結構的過程，以及德勒茲與瓜塔利的分析中所強調的靈活與分散[65]。

我已經點出本研究依循的一些線索，也設法讓它們彼此纏繞。接下來的段落將拆解其中一些目前看起來糾結難解的問題。我們將探討移置這個概念所有的內涵與結果。首先，我將面對的主題，比其他主題引起更多的討論，所以需要第一個被拆解。

差一點

移置運作的方式，使得經驗差一點得以原樣再生。這裡要強調的是「差一點」，甚至可以說是「天差地遠」。事實上，從某個角度檢視，移置的經驗跟其想複製的原始經驗「天差地遠」。

讓我們聚焦在電影上。在其移動的過程中，遇上新型態的螢幕，以下為目前最主要的四種新螢幕：數位電視螢幕、桌機與平板電腦螢幕、手機螢幕、以及電視牆。這四種螢幕提供的觀影條件，與傳統電影銀幕有著很大的差異。例如，行動裝置

--- 盧米埃星系 ---

的螢幕，不會讓人覺得從周遭環境孤立，所以在觀看時很容易分心。螢幕的尺寸也有關係，再壯觀的影像放到手機或平板電腦上也難以體會。在電腦上，圖標比較像是指令工具，而不是對現實的描繪。在公共場所的電視牆播放著多種內容，從電影到廣告、從紀錄片到音樂錄影帶都有，於是產生一種重疊的效果。也就是說，很難在這些影像中區分出純粹的電影影像。上述這些條件強烈影響觀眾的行為。一些實證研究直接或間接指出[66]，在新型態螢幕觀看影片的觀眾，可被視為媒體使用者，他們傾向於採用多工形式的專注力，使他們同時觀看一個以上的內容；他們觀看的過程有如在採樣，而不是掌握呈現在眼前的內容；他們將現實環境的影像，與抽象的訊息混在一起；如果可能的話，他們會與觀看的內容互動；最後，他們試圖處理不一樣與相互矛盾的情境。換句話說，觀看者傾向套用從電視、電腦、手機與社群媒體習來的策略。就此而言，他們所經歷的是一種「超越電影院的電影體驗」。

　　然而還有另一個結果需要考量。儘管有了這些新的觀影情境，我們的視覺常仍舊是「電影影像」的，因而產生可以稱之為「重回電影院」的經驗。因為這批觀眾成功將自身從周遭環境中隔絕出來，重新捕捉影像的美感，專注在欣賞一個故事，享受這些新螢幕所重現的真實。一方面是因為這些觀影情境處在一種滑動與可以隨時調整的狀態（例如，在旅行中，一個人可以戴上耳機，把平板電腦拿到眼前，接著選一部影片觀

賞）；另一方面，這樣的觀影經驗，仍舊保持一系列可以被確認的特質（要有一個螢幕、要有一部影片、以及要有足夠的專注力）。這些現象縮減了那些看起來不太協調的地方，轉而強化傳統觀賞電影的形式[67]。電影仍舊回歸為電影。這樣的過程，可以運用在其他非電影的娛樂，也有類似觀賞電影的效果。例如，觀眾可以用同樣的態度來看球賽，或者是玩電動遊戲，因為球賽與電動遊戲，跟觀賞電影一樣，整個情境還是轉化為高張力的故事與精彩畫面。

因此，「差一點」可以解釋為「天差地遠」，但也可以解釋為「毫釐之差」。在移置的經驗裡，問題不在於那些物質條件，而是整個架構。物質條件明顯存在，它們建構了實體環境，讓經驗得以立足，同時這些物質條件給予觀影形式厚度。然而，讓物質條件存在的關鍵，在於這些元素彼此之間的連結。是透過這些架構，我們得知整個內容是如何運作，或者是如何可能運作。尤其是，透過這樣的建構，才能使得這個情境有如在看電影影像，並讓我們有電影般的體驗。這不必然是一個先驗的模式，而是在情境中，伴著所有的缺憾，自然生成的模式。若與理想型對照，任何情境在本質上都是不完美的，在偶然與特定條件下成形的時候，總是有所扭曲變形[68]。然而，如此產生的架構，讓這些變形有種特殊的形式：它讓我們發現某種可辨識的型態，揭露其中的「方式」與「原理」，展示建構的原則與辨識的方式。這樣的架構，在原本看似不存在之

處，揭示了「電影影像」的存在。

「差一點」於是說明了，不論改變了什麼，最重要的還是現在的狀態。

確認的實踐

但我們該如何從如此模糊的情境中，讓電影的架構浮現呢？我們該如何重組這些經常不確定的元素，加以安排整理，讓我們得以說「這就是電影」呢？

這樣的問題，帶我們面對「確認」的機制。要確認某件事物或某人，有兩個條件。首先，它意味著，需要將眼前事物，跟之前已經接觸過的事物產生關連，即使這樣的關連很難建構。就如同尤里西斯的狗經過那麼多年以後，仍然能夠辨認牠的主人一樣。這需要辨認一系列的痕跡，並且對應到某種已知或熟悉的現實環境。然而，確認也意味著，接受某件事物的存在與合法性。就如同一個政府確認一塊新領域或國土一樣。在此有兩種不同的心理運作：接受某個現實，並賦予它某種定位。確認必須兩者兼備，它是「承認」，代表某件事物被辨認、證實、辨別；它也是「認可」，代表某件事物被接受、獲得肯定。我另外要加一點，這兩種運作都圍繞著對於這事物需有個「概念」：就第一個條件而言，它是重新召喚某些概念，

以便來進行辨認；而就第二個條件而言，這樣的概念是在接受與認可「之後」才建立的。我同時要補充，這兩個條件並沒有限定在認知的範圍內；相對的，這兩個條件是用來落實連結那個被確認的事物，而後續一系列的實踐才能因此展開。

現在讓我們回到移置電影。「超越電影院的電影經驗」與「回到電影院的電影經驗」，兩者的區別在於我們如何確認這樣的曖昧情況，有點像既似鴨又似兔的鴨兔錯覺圖。然而也如同觀看這類曖昧圖像，經過確認後反而變得不再曖昧，因為我們所看到的，只能是兩者之一[69]。當然，在這種曖昧的情況下，我們也可以擱置進行確認的行為，就讓眼前的圖像隨意浮動，沒有任何壓力，不斷在兩種詮釋間跳動，讓不確定性長存。然而實際上，在這樣的不確定性之中，我們不是看到「電影的」組合元素浮現，就是「非電影的」組合元素浮現。即使兩者之間或許存在著一大塊「灰色地帶」，我們仍不得不下定論：「不論如何，這就是電影」；或者相反地：「很遺憾，這已經不再是電影了，而是電視、電腦、手機等等。」

這並不僅是心理的反應，還有很強烈的脈絡元素，才導致這樣的結果。例如，市場的壓力將電影視為「優質的」內容，或者不論在多困難的條件下，我們都有想要繼續當個電影觀眾的想法，這些都使我們傾向選擇「這還是電影」的說法。然而還有一些科技裝置出現，這些科技產品不斷推陳出新，帶我們

--- 盧米埃星系 ---

往「這不是電影」的方向移動。不論如何，我們在不同階段，採取不同的解讀策略，並且據此採取行動。

　　前面已經提過，確認隱含著「有概念」。這個「概念」，一方面讓我們辨識面前的事物；另一方面，讓我們得以接受一些既定的現實。我們從何產生「電影的概念」，使我們得以認可我們的經驗？首先，存在著電影的「社會形象」，在專業與非專業論述間都流通，因此可以作為參考點。電影理論的功用大抵便是如此[70]。我們同時從生活習慣中提取「電影的概念」。每次我們去看電影的時候，總是體驗著一些相同的元素，並且參與相同的行為，這些固定化的經驗引導著我們。還有我們作為電影觀眾的記憶[71]。我們記得什麼是電影，我們透過之前對電影的概念，來檢視目前面對的經驗。電影的記憶跟世代有關，它可能在可見的未來會消逝。然而，無論是如何地脆弱，記憶目前仍然扮演重要角色。更何況還有想像力的幫助：當面對一個不確定的情況，例如在螢幕中展現一些動態影像，即使我們當下不確定看到的是什麼，仍會假設這可能跟電影有關，並試著朝這個方向去詮釋。就此而言，我們在做一種推測。不論我們如何推論出這個概念，總是提供了一個基本詮釋的途徑[72]：讓我們理解，我們在面對的是否屬於電影經驗。甚至於，這提供了一個建構的工具，讓我們以電影經驗去詮釋眼前所見，也因此所見即電影[73]。

然而，我們無法建構單一、固定的模式。「電影的概念」在電影出現的那一刻就跳了出來。它隨著電影的發展過程而浮現，依據電影發展的軌跡不斷地調整與不斷地界定，同時成為個別與集體的傳承。它在這樣的過程中具像化，有如真實的存在。到了今日，面對著新的情境，相較之前也展現出更多可能的延續性，或可能的變化。然而它也浮現在一些沒有意料到的情境中，使得各種差異開始出現。因此，「電影的概念」具有多樣性，是複數型。

　　到最後，「電影的概念」也是經驗的基本要素。透過概念的出現，我們反思所經歷的事物，同時藉此瞭解所經歷的究竟是什麼。這樣的概念告訴我們正在經驗某些事物，以及這些事物的意義；讓我們的經驗反過來取得自我意識。每一個經驗要成真，都必須協調困惑與認識。經驗之為經驗，不僅是因為讓我們驚訝並擄獲了我們，也是因為讓我們體認到這是經驗，且是一種特定型態的經驗。當然，這樣的經驗感受常受到干擾，我們常在不覺察的情況下進行著經驗感受。我們常常就像華特・班雅明描繪的士兵，從戰場回來之後就變成啞巴，無法表達在戰爭中看到的事物。他們所受到的震撼，使他們失去了生存的意義[74]。經驗的缺乏總是埋伏在一旁伺機而動，尤其越強烈的情況下越如此。概念的存在就會觸發這種情況，使得感官經驗變得豐富，並且與再詮釋的途徑結合，有如「經驗」(Erlebnis)與「體驗」(Erfahrung)的結合。

電影的概念

讓我們看看，「電影的概念」如何在移置之後經常產生的邊緣狀況發生作用。當「差一點」想要看起來只有「毫釐之差」，但實際上「天差地遠」時，會是什麼情況？

我接著要檢測一系列的社會論述，即使他們不屬於批判或理論的領域，但這些論述就像之前的電影理論，可以讓人理解電影經驗的主要元素。

部落格「allwomenstalk.com」，按照個人喜好順序列出一些看電影的最佳場所。第一位是「在床上」，第二位才是「電影院」，接著有「汽車電影院」、「火車上」、「汽車上」、「在愛人的臂彎裡」、以及「公園裡」。乍看之下，這樣的排名令人訝異，然而在理解這個順序背後的理由之後，我們會發現，一種電影的概念逐漸浮現，而且跟傳統的電影概念相差不大。例如在床上，我們可以很放鬆，同時又可以專注看電影，不管身邊有沒有別人。網站裡面有一段文字：「你的床是觀賞電影最好的地方，沒有什麼比身體窩在床上、看一部爽片更好了。你可以跟你的知心好友、另一半、甚至心愛的寵物，抱著一起看電影。當然，抱著自己看心頭最愛的電影，也絕對沒問題。你肯定會舒適愜意，看起電影的爽度也會更高。」[75] 我還

要補充一點，電影理論一直以來把觀眾視為作夢的人，在床上看電影可不更切合了[76]。

在南卡羅萊納州查爾斯頓市發行的《查爾斯頓城市雙週報》，有一篇短文也在討論觀看電影的地方：「如果你不能在大明星家裡的私人影院看電影，那麼最好的去處是在星空下的馬力昂廣場，坐在躺椅上，邊喝啤酒、邊吃路邊攤美食，邊舒服地看電影。」[77] 對於這篇短文的作者而言，看電影有如一場儀式，要有氣氛。就此而言，理想的觀影地點，可以是大明星設備齊全的家庭劇院，也可以是一個公共廣場。

關於在家裡觀賞電影則有無數的觀察。有一則廣告這麼寫著：「家庭電影院就是要重建真實電影院的氣氛、環境、緊張與刺激，同時又多增加幾項便利，例如可以隨時暫停或倒轉影片，不會被手機鈴聲、或吃爆米花的聲音、或塑膠袋窸窸窣窣的聲音所干擾！」[78] 電影是一種既緊張又放鬆的觀看方式，在家裡觀賞電影更是能夠提供這樣的感受。

同樣的說法，出現在「apartmenttherapy.com」網站的一篇長文中[79]。這篇文章教導讀者，如何使在家觀賞電影盡可能地舒服愉悅。文中具體建議銀幕與座位之間的最佳距離、如何確保影像與聲音的品質、如何選擇正確的影片、如何安排「兩片聯映」的活動、如何安排中場休息、以及如何降低周遭環境的

--- 盧米埃星系 ---

光度等等。很明顯地，這些建議就是為了重建電影院的放映與觀賞情境。我們再次看到在充分利用新環境的優勢之餘，卻仍與傳統有所連結的電影概念浮現。

然而也有些觀影情境，比較難與傳統連結，例如在平板電腦或手機等移動裝置上觀看影片。傳統看電影的情境，是要求觀眾固定不動的，而不是走來走去。那麼我們該如何看待這樣的新情境？網路上有則評論或許可以解決這個難題。電影向來是陪伴觀眾的一種形式，而透過行動裝置觀看影片只要達到這目的，就說得過去：「從緊急情況到旅行或排隊中最無聊的時候，存放在我手機裡的影片就成為最佳的同伴，陪著我旅行或赴約。」[80] 當然，如果一個人在乎觀賞品質，大螢幕還是首選[81]。因此，雖然有多種管道可以延續觀賞電影的經驗，還是取決於觀者想要保留什麼樣的特性。

還有些情境更難解釋。線上電影論壇「mubi.com」曾經主辦一場長達兩年的辯論，是關於在飛機上觀賞電影[82]。有些回應發人深省，一個網友寫道：「我覺得在飛機上看電影是個很有趣的概念，因為你會在飛機上看一些自己平常不會看的電影。這表示你可能看到一堆爛片，但也可能看到出乎意料之外的好片。」在飛機上，我們不挑片，這跟我們到電影院選電影看的情況明顯不同；然而這讓我們得以擴展我們的觀影經驗。當然，飛機上的觀影條件不是很好，但總是有其他補救之道。

另一個網友回應:「我無法忍受觀看飛機上的小螢幕,所以我總是在我的iPad平板電腦裡存一些影片,好打發時間。這樣就使得長途飛行變得快多了。」這樣不僅是加大螢幕,也把傳統觀影情境要求的品質與專注複製出來。特別是iPad被宣傳成完美的觀影銀幕:「一台iPad是一個很美的事物。令人驚艷的視網膜顯示器與長效電池,使得iPad成為觀看影片的最佳工具。」[83]

在新環境確認觀影情境,變得越來越容易,特別是在新舊環境之間存在著中介的階段。我們仍然就飛機上看電影這個議題討論,在「mubi.com」的論壇上,有網友回想在1960年代,飛機上是用放映機播放影片:「我懷念飛機上的16厘米放映機,我真的老了。」還有人回應:「我也記得在飛機上看過膠卷電影,複雜得奇妙。不過就是能夠播放(我記得那是一個專為機內設計的六千呎的片盤,掛在飛機天花板的箱子裡,膠卷垂直地上下轉動)。」在其他的情境裡,這樣的中介將在事後重建,以便讓新環境更貼近電影院。不同的觀影團體合組集體觀影經驗,例如每個人在家裡各自觀看影片,卻同時在推特上交換觀影心得。有一個網友在參與《侏儸紀公園》的觀影分享之後,有這樣的心得:「這讓我回想起遙遠的1993年9月的那個午後,我跟朋友帶著幾隻玩具恐龍,我們到鄉下電影院觀賞那時候最期待的《侏儸紀公園》。我們在戲院裡面覺得飄飄然,好像沾到神仙金粉而變得很興奮。」[84] 這種成為團體一份子的

--- 盧米埃星系 ---

想法，有助於重新感受看電影的經驗，即使事實上你現在是一個人在家。

　　如此概念也可延展至極限。有一個網友如此回應「mubi.com」的調查：「我在交通工具上看電影最棒的一次經驗，是發生在埃及狂飆的巴士上，螢幕上播放著品質非常糟的動作片，由尚-克勞德·范·達美主演，阿拉伯語配音。這不是你每天都能碰上的……（所以我非常感謝有這樣的經驗）。」在這裡，放映電影的概念被轉換了，不再是高畫質螢幕、舒適的環境、跟親朋好友一起觀賞等等，而是驚奇、陌生與挑戰。然而，一方面這真的重新界定了觀影經驗（可以再加一句：在一個全球化與多元文化的環境裡），另一方面，早期理論家所提出的電影經驗特性也重新浮現。他們強調感官帶來的刺激感，或每部影片帶來的獨特感受，都指出這點。這位引用自己在埃及巴士上觀影經驗的網友，與1910年代布萊斯·桑德拉爾對於電影的看法，相距不遠[85]。唯一的差別在於，多虧了這種態度，這位網友在最不可能情況下發現了電影經驗。

　　我們還可以提供更多的例證，不過關於這些運作機制至此已經很清楚了。就這些跨界的情況而言，我們看到關於電影的概念來自習慣與記憶，但也來自想像。我們並沒有忘記觀看電影的正確條件；然而正因為有這些條件存在，促使我們分析新的情境。即使在異於尋常的情境中，還是可以找到一些熟悉的

蛛絲馬跡，或是因為讓我們回想到過去，或是因為頻率漸增地重複出現。就是有這些熟悉的蛛絲馬跡，才使得電影超越原有的典範框架，在各處浮現。簡而言之，我們所能確認的是：我們在辨識一些元素，並且界定新的情境。

菲立普·杜波依斯在介紹一本內容豐富卻有爭議的書時，曾經提到這個過程。對他而言，電影首先是「影像之虛構展現，充滿深度、力量、強度與持久性，深入我們的心思，進而投射到其他形式上。做為影像之虛構展現，電影提供了一個基礎，讓我們得以構思與當代其他影像之間的關係。」[86] 就是因為電影有這種投射到很多情境的能力，使得杜波依斯主張，電影是種可四處擴散的存在。

杜波依斯或許沒有提到的部分，是這個過程的複雜度。在一些遠離電影典範框架的情境裡，他要我們宣稱：「是啊，這就是電影！」[87] 而這從來就不是一個簡單的行為。

不論如何，這就是電影

再回到前面討論的例子。在跨界的情境中，要確認電影概念的存在，首先代表要接受不完美的狀況。移置的電影不再是百分之百的電影。然而正是這些不足使其更為珍貴，不只讓我們提出質疑，同時更揭示了電影架構儘管在某些地方有所差

異，但仍保留著電影特質的可能性。換句話說，正因為我們發現的這些差異，它才成為一種身份特徵。因此讓我們得以辨識的，並非是那些不論清楚或模糊的相似性，反而是那些相異與變形。當我們說：「是啊，這就是電影。」其實正因為它在某方面並不是電影。就此而言，我們可以瞭解，為何很多電影學者認為移置的電影無非是「次級版」的視覺形式，雷蒙・貝勒就是用這個詞彙說明他的看法[88]。當我們想要去找相似之處，單純只想回返之前的模式，差異就只能成為障礙。而只要我們從不完美處著手，試著加以欣賞，電影就會再度浮現。

　　第二點，在即便奇怪的情境中確認電影概念的存在，須要採取特定的解讀方式。容我重覆：確認不僅僅是勾勒出相似性，而是辨識出在差異之下的雷同，並且據此宣稱兩者是一樣的。就此而言，確認具有高度的創意。我們須要知道如何去瞭解，同時也有意願去瞭解，在我們眼前出現的內容。「是啊，這就是電影」，是因為我們了解並想要用這種方式去看待它。依循這個邏輯，或許須要區分出兩種態度，一種是帶著回顧的態度，把過去的例證帶到新的情境中；另一種則是帶有開放的態度，是建構一種身分特徵去符合呈現在我們面前的內容。就第一種態度而言，仍舊是以過去的傳統來面對新情境；而就第二種態度而言，則是透過確認去建構一個傳統。移置傾向於第二種態度，因此激發的是想像，而非回憶或習慣。不過發現有些電影學者偏限於第一種態度也不足為奇，例如在杜波依斯寫

序言的同一卷書裡，艾瑞克‧德凱波與艾米爾‧波普的文章就不認為藝廊或博物館的觀眾可以被視為電影觀眾[89]。對他們而言，表面的差異佔了上風。

　　第三點，要確認屬於電影的情境，同時就代表我們知道如何把失落的元素找回來。電影的概念日新月異，透過回歸過去的方式，可以幫我們瞭解有哪些元素不見了。米麗安‧韓森在一篇知名的文章中點出，有一些當代電影，即使看似違背許多好萊塢長久以來建構的法則，實際上重新啟動了電影源起時的一些元素。[90]「後電影」不是一種模式的結束，反而是回歸到最原初的特性。不只如此。今天發現的跨界情境，還點出一些過去我們直覺認定存在，卻從沒有踏察過的路徑。可以用莫霍利‧納吉的一個夢做為例證，他夢到電影投射的銀幕不是平面，而是一個凹進去的半球體[91]，我們可以用他的夢與當代的一些影像裝置做比較。「後電影」同時讓過去未曾探測的可能性得以具體落實。這就是為什麼安‧弗里德柏格提醒我們，不僅要更深入挖掘電影的系譜，同時也要發掘其他可能的另類系統[92]。電影的概念必須時時準備好透過新的元素，來豐富其自身。

　　所以要面對不完美狀態、要更深入的解讀、並且要開放各種可能性。在新的情境中確認電影的存在，是一個複雜且冒險的工作，然而唯有透過這樣做，我們才能看到這存在深刻的真

實性。

真實性，起源

在這裡，班雅明或許可以提供一些協助。在《德國悲悼劇的起源》的〈認識論—批評序言〉中[93]，他試圖說明，如何透過許多大異其趣的作品來界定一種文類。對他而言，最重要的是把悲悼劇視為一種概念，也就是說，可以更有效整合某一領域作品的概念。這種作法，勝過以複製品或者是透過一再重覆驗證才確立的原型觀念。在這裡，真實性不再是典範的直接對應，也不是明顯長期保有一系列的特徵。被視為真實之物，不在於它本身的真實，也不是因為它正好對應某種模式，或因為它從過去一成不變地來到我們眼前，而是因為考量到它的歷史、再次出現的情境、以及即將步上的命運等因素，使得我們認為它是真實的。「真實性 —— 現象起源的標記 —— 是須要發現的對象，而這發現是以一種獨特的方式與確認的過程接合。透過發現這個行動，可以在最獨特、怪異的現象中，在最脆弱和拙劣的實驗中，在即將腐敗的過熟水果中，揭露出真實性。」[94] 我們面對一種確認的召喚，要我們看著似乎無法被辨識的內容，也正由於如此，這些內容的差異形構一種身份。

班雅明進一步區分所謂的起源與原創。起源不僅僅是一個起點，用來合理化後續發生的事情。起源有如「漩渦」，

圍繞著持續不斷的生成而出現[95]。在這連續的過程中，一個現像的基本元素從來就不會很清楚：「所謂的原創，從來就不會在赤裸裸和明明白白存在的事實中顯現……一方面這樣的原創須要被確認為一種回復與再建立的過程；但另一方面，正因為須要以這種方式確認，所謂的原創總是被認為不完美與不完整。」[96] 當我們在進行確認時，我們所參考的指標是不完整的。我們試圖重新建構，但每次建構都圍繞著這不完整進行。

班雅明接著寫道：「在每一個原創的現像中，會有種特定的形式，將使得其中的概念不斷面對歷史世界，直到在自身完整的歷史中被完全揭露。」[97] 我們可以在任何情況下，對一個客體或現像形成一個概念，但是我們唯有依循這個客體或現像完整的歷史軌跡才能做到。只有到了最後，我們才能夠知道何者是有依據的，何者不是。這代表我們必須將時間的進程納入考量，有著「之前」與「之後」的概念。這裡再度引用班雅明：「因此，起源不是透過檢視真正的發現而獲知的，而是與起源的歷史與後續發展相關聯的。」[98] 在先前的過程中，一個客體或現像，會朝著「前歷史」展開一段旅程，接著會朝著「後歷史」展開另一段旅程。這就讓我們考慮要重新界定軌跡：「就所有的基本條件而言，如此的辯證關係，顯示獨特性與重複性是相互牽制的。」[99] 在這樣的旅程中，客體或現像所顯露的獨特性與真實性，以及所顯現的偏差性與次要性，其實是相互糾葛，且總是一同呈現的。

--- 盧米埃星系 ---

正由於考量到這些情境——跟事實無關，而是跟確認有關；不是故事的單一段落，而是整體旅程；不是透過一個客體支撐，而是透過一個概念支撐——我們才得以說明，移置的經驗，同時使用著真實的語言以及扭曲的語言。移置的經驗，透過它自身的演變，透過它在前歷史與後歷史之間的延展，在過去曾經發生的與未來即將發生的情境之間（或者說，在過去可能發生的及未來可能發生的情境之間），本身自成模式。這就是為什麼它既如此忠實又如此逆反，以至於它含有些似乎處於界線邊緣的經驗形式。甚至更進一步，有些似乎否定自身模式的經驗形式。但是，唯有透過這樣的方式，也只有用這樣的方式，這才叫做電影經驗。

＊＊＊＊＊

因此，塔西塔·迪恩的短片《電影》有其演示意義，它並不是透過重建，來向一個死去的媒介致敬。反而是在確認讓一個媒介死而復活，同時卻沒變形的難度有多高，近乎不可能。我們眼前看到的是一個裝置，有張長椅、一個垂直銀幕、以及一些影像。這樣的裝置不是電影，卻迫使我們思索電影的歷史發展，思索這段歷史中不斷的探索與實驗，以及思索電影受數位科技主導的未來。就此而言，短片《電影》不再只是一個模仿電影的失敗之作，這部短片就是它無法逃避的變形，它免不

了要變成他者才能夠保持自我。在泰德現代美術館中，我們發現到電影消失的風險。但是正由於要在完全相反的情境中進行辨識如此之難，才使得這個裝置變得有趣。就是因為在泰德現代美術館裡頭很難找到電影，才讓我們得以清楚地理解電影究竟是什麼。

1. 這個展覽是從2011年10月11日到2012年3月11日，為聯合利華系列展覽的一部份。有一本手冊出版：*Film: Tacita Dean*, ed. Nicholas Cullinan (London: Tate, 2011)，一些影評人、藝術家、理論家、導演等，撰文強調在數位時代電影及類比影像的重要性。

2. Charlotte Higgins, "Tacita Dean Turbine Hall Film Pays Homage to a Dying Medium," 參見 www.guardian.co.uk/artanddesign/2011/oct/10 /tacita-dean-film-turbine-hall.

3. 參見 http://mas-studio.tumblr.com/post/9049039925/folly-for-a-flyover-by -assemble.

4. 參見 www.whattoseeinparis.com/cinema-parks-paris/. (Last accessed November 2011)

5. 參見 http://cairobserver.com/post/12731480069/cinema-tahrir-returns.

6. 具有說服力的分析，參見John T. Caldwell, "Welcome to the Viral Future of Cinema (Television)," Cinema Journal, 45.1 (2005), 90-97.

7. 關於不斷加快的影片發行速度，特別是在二十一世紀的前十年，在下列文章中有精彩的分析： Charles Ackland, "Theatrical Exhibition: Accelerated Cinema," 出自Paul Mcdonald and Janet Wasko, eds., *The Contemporary Hollywood Film Industry* (Malden, Mass.: Blackwell, 2008), 83-105.

8. 例如可以參考這支影片："A Day Made of Glass,"，是透過康寧玻璃拍攝的一系列影

像 (www.youtube.com/watch_popup?v=6cf7IL_eZ38&vq=medium)，或者是這支影片："Productivity Future Vision," 由微軟實驗室製作 (www.microsoft.com/en-us/showcase/details.aspx?uuid=59099ab6-239c-42af-847a-a6705dddf48b)，或者是三星螢幕的廣告(www.youtube.com/watch?v=mTVPVobDrms)。

9. 這個問題出現在馬特‧漢傑的論文標題"Where Is Cinema (Today)? The Cinema in the Age of Media Immanence," *Cinema & Cie*, 11 (Fall 2008), 15-22. 建議透過拓樸學重讀電影理論，而不是透過本體論，是Vinzenz Hediger提出的"Lost in Space and Found in a Fold. Cinema and the Irony of the Media," in Gertrud Koch, Volker Pantenburg, and Simon Rothöhler, eds., *Screen Dynamics: Mapping the Borders of Cinema* (Vienna: Filmmuseum/Synema, 2012), 61-77.

10. 這裡指的「經驗」，不僅僅指因為接觸影音而引發的感官刺激，同時也是指這樣的刺激，所造成的意識與行動。我們接觸事物，而「經驗到」這些事物；正因為我們接觸這些事物，而「有了經驗」。關於電影經驗，參考下列兩種不同的方法論：Vivian Sobchack, *The Address of the Eye: A Phenomenology of Film Experience* (Princeton, N.J.: Princeton University Press, 1992)，以及Miriam Bratu Hansen, *Cinema and Experience: Siegfried Kracauer, Walter Benjamin, and Theodor W. Adorno* (Berkeley: University of California Press, 2012). 以及 Janet Harbord, "Breaking with the Aura? Film as Object or Experience," *in Film Cultures* (London: Sage, 2002), 14-38, 以及 Francesco Casetti, "Filmic Experience," *Screen*, 50.1 (Spring 2009), 56-66. 關於電影史學者如何思考電影經驗，有一篇精要的論文：Robert C. Allen, "Reimagining the History of the Experience of Cinema in a Post-Moviegoing Age," in Richard Maltby, Daniel Biltereyst, and Philippe Meers, eds., *Explorations in New Cinema History. Approaches and Case Studies* (London: Wiley-Blackwell, 2011), 41-57.

11. 關於班雅明對於機制與媒介的區分，參考下列陳述清楚且具有說服力的文章：Antonio Somaini, " 'L'oggetto attualmente più importante dell'estetica.' Benjamin, il cinema come *Apparat*, e il ' *Medium* della percezione,' " *Fata Morgana*, 20 (2013), 117-46.

12. Rosalind Krauss, "*A Voyage on the North Sea." Art in the Age of Post-medium Condition*

(New York: Thames and Hudson, 1999), 57.

13. W. J. T. Mitchell and Mark B. N. Hansen, *Critical Terms for Media Studies* (Chicago: University of Chicago Press, 2010), xi.

14. Jean Epstein, "The Senses 1(b)," in Richard Abel, ed., *French Film Theory and Criticism: A History/Anthology, 1907-1939*, vol. 1 (Princeton, N.J.: Princeton University Press, 1984), 244. 原文出自 "Le Sens 1 bis," in *Bonjour Cinéma* (Paris: Editions de la Siréne, 1921), 27-44. Parallel, and opposed to Epstein, see also the praise of the camera eye in Dziga Vertov, "Kinoks: A revolution," in *Kino-Eye: The Writings of Dziga Vertov*, trans. Kevin O'Brien, ed. Annette Michelson (Berkeley: University of California Press, 1984), 11-12.

15. Antonello Gerbi, "Iniziazione alle delizie del cinema" ["An initiation to the delights of the cinema"], *Il Convegno*, 7.11-12 (November 25, 1926), 843.

16. Eugenio Giovannetti, *Il cinema, arte meccanica* (Palermo: Sandron, 1930). 類似的說法，出現在：Augusto Orvieto, "Spettacoli estivi: il cinematografo," in *Corriere della Sera*, Milano, 22.228 (August 21, 1907). 法國的馬塞爾‧萊爾比耶定義電影是「銘刻生命的機器」，參見："Hermes and Silence," in Abel, 147-55─這裡翻譯成「傳遞生命的機器」，原文出自 "Hermès et le silence," *Le Temps* (February 23, 1918), then in a larger version in *Intelligence du cinématographe* (Paris: correa, 1946), 199-212. Emile Vuillermoz 改變馬塞爾‧萊爾比耶的比喻，定義電影為「用來銘刻夢境的機器」("machine à imprimer les rêves")，參見："Before the Screen: Hermes and Silence," in Abel, 157. 原文出自"Devant l'écran: Hermès et le silence," *Le Temps* (March 9, 1918), 3. 關於藝術的機械面向，參考尚‧艾普斯坦的這段文字：「美學的機械化──藉由調節音符來修飾音樂，藉由幾何構圖來修飾繪畫，藉由速度、光線、知識等，來修飾所有藝術形式、以及所有的生命，使得藝術產生佳作。透過快門的開關而產生相片，這是前所未見的。」In Epstein, "The Senses 1(b)," in Abel, *French Film Theory*, 244.

17. Béla Balázs, *Visible Man, Or the Culture of Film*, in Erica Carter, ed., *Béla Balázs: Early Film Theory* (New York: Berghahn Books, 2010), 9. 原文出自 Béla Balázs, *Der*

sichtbare Mensch oder die Kultur des Films (Vienna: Deutsch-Österreichischer Verlag, 1924).

18. 同上。

19. 同上。

20. Giovanni Papini, "La filosofia del cinematografo," *La Stampa* (Turin) (May 18, 1907), 1.

21. Jean Epstein, "Magnification," in Abel, *French Film Theory*, 239. 原文出自 "Grossissement," in *Bonjour Cinéma* (Paris: Editions de la Siréne, 1921), 93-108.

22. 「這種可怕的慾望，想要看恐怖、打鬥與死亡的念頭，有如想衝去停屍間與犯罪現場的念頭、想衝去每一場追逐與打鬥現場的念頭，就是這樣的慾望，把電影院觀眾綁住，如同著魔。」Walter Serner, "Cinema and the Desire to Watch," in Richard W. Mccormick and Alison Guenther-Pal, eds., *German Essays on Film* (New York: Continuum, 2004), 18. 原文出自"Kino und Schaulust," *Die Schaubüne* 9 (1913), 807-811.

23. 第一批評論電影的人，跟第一批電影理論家一樣，不只是著迷於電影複製現實的能力——攝影也有複製現實的能力——他們更著迷於電影複製動態世界、複製生活的能力。盧米埃兄弟在「大咖啡館」首度放映影片之後，有兩篇著名的報導就呈現這樣的著迷。《法國郵報》：「是生活與動作本身，被捕捉下來了。」以及：「當這樣的裝置交付給大眾，當所有人都能拍攝親近的對象，且不再是靜止不動，而是活靈活現的動作、熟悉的姿態、張口欲言的樣子，這時候死亡將不再是絕對。」(La Poste, 30 décembre 1895, in Daniel Banda and José Moure, eds., *Le cinéma: Naissance d'un art. 1895-1920*, Paris: Flammarion, 2008, 41). 同一天，《激進報》登出同樣概念的報導：「言語已經被捕捉下來，而且可以複製；現在生命也可以了，例如，我們可以看到自己的家庭成員，再度在畫面上走來走去，即使他們已經逝世很久。」(*Le Radical*, 30 décembre 1895, in Daniel Banda and José Moure, eds., *Le cinéma*, 40). 這個主題也被其他影評人與學者討論過，參見 G. Fossa, "Orizzonti cinematografici avvenire," *La Scena Illustrata* (Firenze), XLIII.5 (1 marzo 1907), Fossa 依據電影複製生命的概念，認為電影該與電報與留聲機結合。最近出版兩本書，都在讚揚電影的

永恆，強調電影與現實「接觸」的關聯性。參見Dudley Andrew, *What Cinema Is!* (Oxford: Wiley-Blackwell, 2010), and Jacques Aumont, *Que reste-t-il du cinéma?* (Paris: Vrin, 2012).

24. André Gay, "Le Cinématographe de MM. Auguste et Louis Lumiére," *Bulletin de Photo-Club de Paris*, 5 (1985), 311. 法文的說法是"la sensation saisissante du mouvement réel et de la vie."

25. Ricciotto Canudo, "The Birth of a Sixth Art," in Abel, *French Film Theory*, 60. 原文出自 "Naissance d'un sixiéme art. Essai sur le Cinématographe," *Les Entretiens Idéalistes* (October 25, 1911).

26. Ricciotto Canudo, "Reflections on the Seventh Art," in Abel, *French Film Theory*, 295. 原文出自 "Réflection sur la septiéme art," in *L'usine aux images* (Paris: Chiron, 1926), 29-47.

27. Canudo, Reflections, 296.

28. Blaise Cendars, "The Modern: A new Art, the Cinema," in Abel, *French Film Theory*, 182-83. 原文出自"Modernités一Un nouveau art: le cinema," *La rose rouge*, 7 (June 12, 1919), 108; later merged into "L'ABC du cinéma," in *Aujourd'hui* (Paris: Grasset, 1931), 55-66.

29. 關於這個主題，參見 Tom Gunning, "An Aesthetic of Astonishment: Early Film and the [In]credulous Spectator," *Art and Text* (Fall 1989); "Renewing Old Technologies: Astonishment, Second Nature, and the Uncanny in Technology from the Previous Turn-of-the-Century," in David Thorburn and Henry Jenkins, eds., *Rethinking Media Change The Aesthetics of Transition* (Cambridge, Mass.: MIT Press, 2003), 39-59; and "Uncanny Reflections, Modern Illusions: Sighting the Modern Optical Uncanny," in Jo Collins and John Jervis, eds., *Uncanny Modernity: Cultural Theories, Modern Anxieties* (London: Palgrave Macmillan, 2008), 68-90.

30. Balázs, *Visible Man*, 39.

31. Georg Lukács, "Thoughts on an Aesthetics of 'Cinema,' " in Mccormick and Guenther-Pal, *German Essays on Film*, 12. 原文出自 "Gedanken zu einer Ästhetik des Kino," in *Frankfurter Allgemeine Zeitung*, 251 (September 10, 1913), 1-2; a previous version appears in *Pester Lloyd* (Budapest) (April 16, 1911), 45-46.

32. Victor O. Freeburg, *The Art of Photoplay Making* (New York: Macmillan, 1918), especially chapter 6, "The Appeal of Imagination."

33. Dziga Vertov, "Kinoks: A revolution," in *Kino-Eye: The Writings of Dziga Vertov*. Originally 1923.

34. Sergei Eisenstein, "The Cinematographic Principle and the Ideogram," *Film Form and The Film Sense* (New York: Meridian Books, 1957), 28-44.

35. Louis Delluc, "From Orestes to Rio Jim," in Abel, *French Film Theory*, 257. 原文出自 "D'Oreste à Rio Jim," *Cinéa*, 32 (December 9, 1921), 14-15. 參見"Le cinéma, art populaire," reprinted in *Écrits cinématographiques*, 2 vol., ed. Pierre Lherminier (Paris: Cinémathèque Française, 1985-1986), 2:279-88.

36. 弗列宣稱，人類總是需要「一種集體奇觀……能夠結合各個階級、各種年紀、以及兩性，在一致的交流中，彼此間讚揚界定道德秩序的力量。」Elie Faure, *The Art of Cineplastics* (Boston: The Four Seas Company, 1923), 5. 原文出自"De la Cineplastique," in *L'arbre d'Eden* (Paris: Ed. Crest, 1922).

37. 弗萊堡注意到電影轉換一般大眾為公民的能力，使得他們能夠深思熟慮地表達：「這種深思熟慮的表達，就是公共民意。」*The Art of Photoplay Making*, 8.

38. 「電話、汽車、飛機、收音機，已經改變人類文明發展以來，時間與空間的限制。到了今天，人類最終獲得的不只是古人聞所未聞的理解速度，更在於某種無所不在。電影似乎反映了這種新的生命狀態，包括物質與精神兩個層面。」Sebastiano A. Luciani, *L'antiteatro. Il cinematografo come arte* (Roma: La Voce Anonima Editrice, 1928), 76.

39. 參見Vachel Lindsay, *The Art of the Moving Picture* (New York: Macmillan, 1922), 290.

早期討論電影的概念，認為電影帶我們回歸原始狀態，並且提供一種「原創的」經驗。里西歐托・卡努多提供一個例證：「（電影）帶著我們具有的複雜心理狀態，回到原始的、真實且偉大的合成語言，一種視覺語言，甚至早於帶有限制的聲音出現之前。」參見 Canudo, "Reflections" in Abel, *French Film Theory*, 296. 關於1920年代與1930年代間，電影理論與藝術理論對於「原始」的討論，參見 Antonio Somaini, *Ejženstejn. Il cinema, le arti, il montaggio* (Turin: Einaudi, 2011).

40. 「好的藝術作品的基本條件，在於該媒介的特性，必需清楚且透明地呈現出來。」參見Rudolf Arnheim, Film (London: Faber & Faber, 1933), 44. 原文出自 *Film als Kunst* (Berlin: Ernst Rowohlt Verlag, 1932).

41. 米麗安・韓森將這時期的理論，做了非常好的整理，參見Miriam Bratu Hansen, *Cinema and Experience.*

42. André Bazin, *What Is Cinema?*, 2 vols., trans. and ed. Hugh Gray (Berkeley: University of California Press, 2005). 原文出自*Qu'est ce que le cinéma?* (Paris: Ed. du Cerf): vol. 1, *Ontologie et langage* (1958); vol. 2, *Le cinéma et les autres arts* (1959); vol. 3, *Cinéma et Sociologie* (1961); and vol. 4, *Une esthétique de la réalité: le néo-réalisme* (1962).

43. Edgar Morin, *The Cinema, or, the Imaginary Man*, trans. Lorraine Mortimer (Minneapolis: University of Minnesota Press, 2005). 原文出自 *Le cinéma ou l'homme imaginaire: Essai d'anthropologie sociologique* (Paris: Minuit, 1956).

44. 關於這些研究，可參見Eric Feldmann, "Considéra-tion sur la situation du spectateur au cinéma," *Revue Internationale de Filmologie*, 26 (1956), 83-97.

45. Karel Teige, "The Aesthetics of Film and Cinégraphie," in Jaroslav Andel and Petr Szczepanik, eds., *Cinema all the Time: An Anthology of Czech Film Theory and Criticism* (Prague: National Film Archive, 2008), 147. 原文出自"Estetika filmu a kinografie," *Host*, 3.6-7 (April 1924), 143-54.

46. Luigi Pirandello, Shoot!, trans. C. K. Scott Montcrieff (Chicago: University of Chicago Press, 2005), 8. 原文出自*Si gira*, in *Nuova Antologia* (June 1-August 16, 1915), then

in a single volume (Milan: Fratelli Treves, 1916). Republished with minor changes and a new title, as *Quaderni di Serafino Gubbio operatore* (Firenze: Edizioni Bemporad, 1925).

47. 同上,77-78. 關於皮蘭德婁與他的「電影視覺」,參見 Gavriel Moses, *The Nickel Was for the Movies: Film in the Novel Pirandello to Puig* (Berkeley: University of California Press, 1995).

48. Jean Paul Sartre, *The Words*, trans. Bernard Frechtman (New York: George Braziller, 1964), 122-23.

49. Jean Epstein, "The Cinema Seen from Etna" in Sarah Keller and Jason Paul, eds., *Jean Epstein: Critical Essays and New Translations* (Amsterdam: Amsterdam University Press, 2012), 289.

50. Epstein, The Cinema Seen from Etna, 292.

51. Michel de Certeau, *La faiblesse de croire* (Paris: Seuil, 1987), 210.

52. Paul Valéry, "The Conquest of Ubiquity," in *Aesthetics* (New York: Pantheon Books, 1964), 225-28. 原文出自"La conquête de l'ubiquité," in *Pièces sur l'art* (Paris: darantière, 1931), 79-85. The essay first appeared in *De la musique avant toute chose* (Paris: Editions du Tamburinaire, 1928).

53. 同上,225.

54. 同上,225-26.

55. 同上,226.

56. 同上,226.

57. 要注意,同樣這幾年,電影被認為是可以傳達情感的媒體。馬塞爾・萊爾比耶:「電影無非是用來傳達人類的情感,即使在短暫的影片中,僅能短暫地

表達情感，它還是可以擴散普及到這個世界的很多地方。」根據馬塞爾‧萊爾比耶，這樣的情感擴散，使得電影跟藝術不同：電影散播的情感只能夠存在片刻，這也是因為電影的短暫。相反的，藝術作品傳達的情感則試圖長久。參見 Marcel L'Herbier, "Esprit du cinématographe," *Les Cahiers du mois* 16-17 (1925), 29-35. 問題在於，電影喚起的情感能否找到方法，走出電影院的黑暗空間。

58. 班‧辛格發現，在愛迪生發明Kinetoscope電影放映機的兩年後，就有數十種業餘用放映機，供家庭與其他地方使用。參見 Ben Singer, "Early Home Cinema and the Edison Home Projecting Kinetoscope," *Film History 2* (1988), especially pp. 42-45. 在電影院變成標準映演場所之後，關於電影院以外的放映管道，以及它們的存在狀況，參見 Gregory A. Waller, "Locating Early Non-Theatrical Audiences," in Ian Christie, ed., *Audience* (Amsterdam: Amsterdam University Press, 2012), 81-95.

59. 參見 Barbara Klinger, "Cinema-Shadow. Reconsidering Non-Theatrical Exhibition," in Richard Maltby, Robert Stokes, and Robert C. Allen, eds., *Going to the Movies: Hollywood and the Social Experience of Cinema* (Exeter: University of Exeter Press, 2007), 273-90. 克林格強烈主張對電影經驗該有更多的研究。

60. 關於電影移置，以及關於界限消失的研究，最近大量出現。參見：*Screen Dynamics: Mapping the Borders of Cinema*, ed. Gertrud Koch, Simon Rothöhler, and Volker Pantenburg (Wien: Filmmuseum/Synema, 2012), and "Screen Attachments. New Practices of Viewing Moving Images," a special issue of the e-journal *Screening the Past*, 32 (2011), edited by Katherine Fowler and Paola Voci. 關於數位互動時代的電影，查克‧泰隆提供了廣泛且具有說服力的研究：*Reinventing Cinema. Movies in the Age of Media Convergence* (New Brunswick, N.J.: Rutgers University Press, 2009), and *On-Demand Culture. Digital Delivery and the Future of Movies* (New Brunswick, N.J.: Rutgers University Press, 2013). 約翰‧卡得威提供電影移置產業方面的研究：*Production Culture: Industrial Reflexivity and Critical Practice in Film and Television* (Durham, N.C.: Duke University Press, 2008); 同時參見Anna Everett and John T. Caldwell, eds., *New Media: Theories and Practices of Digitextuality* (London: Routledge, 2003). 關於新好萊塢的全球化景觀，參見：Paul McDonald

and Janet Wasko, eds., *The Contemporary Hollywood Film Industry* (Malden, Mass.: Blackwell, 2008), 特別是下列幾個分析：Tom Schatz（好萊塢集團化研究）, Janet Wasko（電影融資與影片拍攝）, Philip Drake（發行與行銷）, and Charles Ackland（電影映演）.

61. Jay David Bolter and Richard Grusin, *Remediation: Understanding New Media* (Cambridge, Mass.: MIT Press, 1999), 45.

62. Arjun Appadurai, *Modernity at Large: Cultural Dimensions of Globalization* (Minneapolis: University of Minnesota Press, 1996).

63. 匯流的概念可以如此看待，參見Henry Jenkins, *Convergence Culture: Where Old and New Media Collide* (New York: New York University Press, 2006).

64. Gilles Deleuze and Felix Guattari, *Anti-Oedipus: Capitalism and Schizophrenia*, trans. Robert Hurley, Mark Seem, and Helen R. Lane (New York: Viking Press, 1977). 原文出自 *Anti-Œdipe* (Paris: Éditions de Minuit, 1972). 參見 *A Thousand Plateaus: Capitalism and Schizophrenia, trans. Brian Massumi* (London: Athlone Press, 1988).

65. 德勒茲與瓜塔利特別強調這種過程的動能：在去結構化與再結構化的過程中，有些元素的運作，有如慾望衝動，它們可能被綁住，也有可能自由行動。它們可能將系統重構，使得系統穩定，或者不穩定。他們的強調提醒我們，媒體也有可能被慾望驅動，由於這樣的慾望，使得媒體可能四處遊走，也可能被綁在一個定點。

66. 例如，關於在不同情境下，行動媒體對觀看模式影響的研究，參見Laura E. Levine, Bradley M. Waite, and Laura L. Bowman, "Mobile Media Use, Multitasking and Distractibility," *International Journal of Cyber Behavior, Psychology and Learning*, 2.3 (2012), 15-29. 關於社會學的脈絡，參見Rihannon Bury and Johnson Li, "Is It Live or It Is Timeshifted, Streamed or Downloaded? Watching Television in the Era of Multiple Screens," *New Media and Society* (November 6, 2013). 關於媒體使用者與電影觀眾的關係，有些來自線上報導的數據，以及一些有趣的分析，參見Wheeler Winston Dixon, *Streaming. Movies, Media, and Instant Access* (Lexington: the University Press of Kentucky, 2013). 尼爾森市場研究則可以提供質化資料。

67. 關於觀眾在居家環境中，重覆觀賞影片的質化研究，參見：Uma Dinsmore-Tuli, "The Pleasures of 'Home Cinema,' or Watching Movies on Telly: An Audience Study of Cinephiliac VCR Use," *Screen*, 41.3 (2000), 315-27.

68. 莫羅‧卡波內寫過一本書，關於型態與變形之間的研究，參見*An Unprecedented Deformation: Marcel Proust and the Sensible Ideas* (Albany, N.Y.: SUNY Press, 2010). 原文出自*Una deformazione senza precedenti.Marcel Proust e le idee sensibili* (Macerata: Quodlibet, 2004). 我的主張，經驗形式來自於情境，而非拿來運用到外部。以及我稱之為「電影經驗形式」與「電影觀念」，兩者之間的關連。這些主張皆源自於卡波內的書。

69. 在"Seeing Theory: On Perception and Emotional Response in Current Film Theory " 一文中，馬爾孔‧特維建議採用維根斯坦的「看作」(seeing-as)概念來確認電影影像。我試著延伸特維的說法，不僅把這個概念應用於電影影像，也把這個概念應用於觀眾，在認知「看作」與「看」兩者概念不同的情況下，我們仍然能夠從一個圖像，轉換到另一個圖像。參見 Turvey, "Seeing Theory," in Richard Allen and Murray Smith, eds., *Film Theory and Philosophy* (Oxford: Oxford University Press, 1997), 431-57.

70. 我在下列文章中，強調電影理論的這個特質："Theory, Post-theory, Neo-theories: Changes in Discourses, Change in Objects," *Cinémas*, 17.2-3 (Spring 2007), 33-45.

71. 關於電影經驗中，記憶力的功用，參見Annette Kuhn, *Dreaming of Fred and Ginger: Cinema and Cultural Memory* (New York: New York University Press, 2002).

72. 貝拉‧巴拉茲對於這點非常瞭解，認為能夠帶給我們這樣想法的電影理論，有如「帶我們遊走於藝術間的地圖，幫我們指引路徑與機會。」Balázs, *Visible Man*, 3.

73. 關於「電影經驗」是關鍵元素，參見François Albera and Maria Tortajada, "Le dispositif n'existe pas," in François Albera and Maria Tortajada, eds., *Ciné-dispositifs* (Lausanne: L'Age d'Homme, 2011), 27ff. 需要「電影經驗」，以及「電影經驗」的功能，參見Dudley Andrew in What Cinema Is! (Oxford: Wiley-Blackwell, 2010). 「電影經驗」如何在不理想的情境中粹取，在洪席耶書的前言討論到：*The*

Film Fables (Oxford: Berg, 2006)；原文出自*La fable cinématographique* (Paris: Seuil, 2001). 當然，關於「電影經驗」的討論，會回到巴贊在《電影是什麼？》中關於「電影神話」的討論。

74. 班雅明的描繪，出自下列這篇論文："Erfahrung und Armut," *Gesammelte Schriften*, vol 2., bk.1 (Frankfurt am Main: Suhrkamp, 1972), 219.

75. "7 Great Places to Watch Movies," 參見http://movies.allwomenstalk.com/great-places-to-watch-movies.

76. 「他們沉睡，他們的眼睛看不見，他們感覺不到自己的身體，這裡只有閃爍的光影，有如不斷滑動與沙沙作響的夢。」Jules Romains, "The Crowd at the Cinematograph" (1911), in Richard Abel, *French Film Theory*, 53.

77. Erica Jackson Curran, "Best Place to Watch Movies, Besides Bill Murray's In-House theater in Beverly Hills: Movies in Marion Square," 參見www.charlestoncitypaper.com/charleston/best-place-to-watch-movies-besides-bill-murrays-in-house-theater-in-beverly-hills/Bestof?oid=3169376.

78. 參見http://www.reallycleverhomes.co.uk/information-advice/create-the-authentic-cinema-experience-at-home/

79. "10 tips for Better Movie Watching at Home," 參見www.apartmenttherapy.com/10-tips-for-better-movie-watching-at-home-178616. 參見"The key rules of watching a movie at home properly," 參見www.denofgeek.us/movies/18885/the-key-rules-of-watching-a-movie-at-home-properly.

80. Watching Movies on Handheld Devices: Mobility Vs. Audio-Visual Clarity," 參見http://movies.yahoo.com/news/watching-movies-handheld-devices-mobility-vs-audio-visual-20110128-083000-714.html.

81. 「然而，就專業層級而言，還是要考慮，在手機螢幕上播放影片的尺寸問題。手機畫面太小，聲音從非常小的喇叭傳出來，令人無法好好觀賞影片。」來源同上。

82. 參見 http://mubi.com/topics/can-you-watch-a-movie-on-a-plane.

83. 見 www.wikihow.com/Get-and-Watch-Free-Movies-on-iPad.

84. 參見 www.i400calci.com/2013/03/400tv-jurassic-park/. 就這個案例而言，這個集體觀影活動，是由義大利線上雜誌主辦的：Blaise Cendrars, "The Modern: A New Art, the Cinema," in Abel, *French Film Theory, 182-83.*85.

85. Blaise Cendrars, "The Modern: A New Art, the Cinema," in Abel, *French Film Theory*, 182-83.

86. Philippe Dubois, "Présentation," in Phlippe Dubois, Frédéric Monvoison, and Elena Biserna, eds., *Extended cinema: Le cinéma gagne du terrain* (Pasian di Prato: Campanotto, 2010), 13-14.

87. Philippe Dubois, Lucia Ramos Monteiro, and Alessandro Bordina, eds., *Oui, c'est du cinéma: formes et espaces de l'image en mouvement* (Paisan del Piave: campanotto, 2009).

88. Raymond Bellour, *La querelle des dispositifs : cinéma—installations, expositions* (Paris: POL, 2012), 14.

89. Eric de Kuiper and Emile Poppe, "À la recherche du spectateur. Tentative du mise au clair," in *Extended cinema*, 61-69.

90. Miriam Hansen, "Early Cinema, Late Cinema: Transformations of the Public Sphere," in Linda Williams, ed., *Viewing Positions. Ways of Seeing Film* (New Brunswick, N.J.: Rutgers University Press, 1994), 134-52.

91. László Moholy-Nagy, P*ainting, Photography, Film* (Cambridge, Mass.: MIT Press, 1969), 41. 原文出自*Malerei Photografie Film* (Munich: Albert Langen, 1925). 莫霍利‧納吉稱之為「同時或聚合電影」。

92. Anne Friedberg, "The End of Cinema: Multimedia and Technological Change," in

Christine Gledhill and Linda Williams, eds., *Reinventing Film Studies* (London: Arnold, 2000), 438-52.

93. Walter Benjamin, *Origin of German Tragic Drama* (London: NLB, 1977). 原文出自 *Ursprung des deutschen trauerspiels* (Berlin: E. Rowohlt, 1928). 關於該文前言的解讀，可以在莫羅・卡波內的書找到：*An Unprecedented Deformation*.

94. Benjamin, 46.

95. 關於這個議題，參見Mauro Carbone, *An Unprecedented Deformation*, 104.

96. Benjamin, 46.

97. 同上，45.

98. 同上，46.

99. 同上。

聖物／聖像

RELICS/ICONS

艾費多

　　電影院已經客滿，外面還有很多觀眾拼命想要推擠進來。艾費多在放映間裡，有小朋友多多的幫忙，或者說是多多在陪伴著他。艾費多突然有個點子：他用鏡子攔截放映機投射出來的光束，把原本投影到電影院銀幕的影像，折射分享到電影院對面廣場旁邊的大樓牆壁上。艾費多用這種方式，讓沒有擠進電影院的觀眾也可以看到影片。這就使得影片在電影院外面的牆壁上活了過來，而在外面的觀眾也就看影片看得如癡如醉。那棟大樓的住戶開窗戶抗議，旋即被偌大的影像迷住。有個在旁邊閒逛的人說廣場是他的，要向大家收錢，不過沒有人理他。每個人都被神奇的影像迷住了。突然放映間裡冒出火花，火焰瞬間吞沒影片膠捲、牆上的海報、以及裡面的家具。艾費多拼命想要滅火，卻被濃煙燻昏，倒在地上。多多衝進放映間裡，把艾費多從樓上一路拖到廣場。這時候觀眾已經散去，大火持續燃燒，沒有人能撲滅，電影院就這麼燒毀了。過了幾年，電影院重新蓋回來，卻已人事全非，艾費多的臉被火焰燒毀，他的眼睛失明。

　　相信大家馬上認出這個場景，就是來自《新天堂樂園》（朱賽貝‧托納多雷，義大利，1988）最著名的片段。這部影片中有許多象徵符號，在這個片段裡，至少就有三個隱喻。第一個隱喻，是關於電影想要離開它原來的空間，從電影院離

開，到新環境去，讓它的影像與聲音再度復活。這是個久遠的想法。安東尼羅・格畢在1926年一篇著名的文章中，就想像著一個激進的實驗。他問道：「電影放映機前面如果沒有銀幕，而是無邊際的空間，那麼投射的光束會落在哪裡？會看似消失在空中；會化為模糊閃爍的星雲。」[1] 格畢接著寫：「但是沒有事物會在宇宙中消失。」[2] 他認為電影中的人物角色，即使脫離電影情境，依然會化為鬼魂，繼續在我們之中存在著[3]。

第二個隱喻剛好相反，是關於電影離開電影院所面臨的死亡風險。當放映機投射的光束離開它原來的目的地，也就是電影銀幕的時候，就導致大火把電影院燒毀（電影院應該是唯一而且是獨有的觀賞電影的聖殿），並且使得艾費多失明（他應該是這個儀式的主祭）。因此，尋找新的影片放映空間，可能很危險，因為可能會釋放出一股力量，不論再怎麼優秀的魔法師，都無法駕馭。

最後，第三個隱喻是在預示電影可能的復興。當多多把代表他父親形象的艾費多從火場裡拖救出來，就如同在特洛伊城陷入熊熊大火時，英雄埃涅阿斯把他父親安喀塞斯扛在肩膀上，把父親帶到新家園的彼岸。多多是拯救者（多多的全名「沙瓦托・狄維塔」，代表「生命的解救者」，並非巧合），同時也將保證電影的未來（因此在影片中，他後來成為知名導演，也不是巧合）。電影將繼續存活。大火過後，「新天堂樂

園」電影院，在「天堂樂園」電影院原址重新興建，只是多了一些霓虹燈裝飾。而且電影有了新的方向：多多將前往羅馬（如同從特洛伊城到羅馬……）。而且從1960年代中期起，我們可以想見，他會面對更多樣的影片、新的設備、特別是新的映演管道——他將如同當時許多積極投入的導演一樣，貢獻他的能力。

在大約朱賽貝‧托納多雷完成這部影片的二十年之後，也差不多是影片所呈現的事件約六十年以後，電影離開它原先放映的電影院殿堂這件事，已經確立。羅柏‧艾倫認為，我們已經面對「一整個世代的觀眾，他們最早也最常觀看電影的地方，是臥室、客廳、廚房、車子裡，這些地方原先被好萊塢很不屑地視為『非戲院』的展示空間。」[4] 電影銀幕已經轉化為很多種不同的螢幕，包括目前四種最主流的螢幕：電漿電視或LCD電視、電腦或平板、手機、及LED電視牆等。因此，即使電影換了外貌，或者是混雜於不同的情境中，電影仍無所不在。它攻佔我們日常生活的各個層面，並且填補其中的間隙。

所以，當電影以如此大規模的方式移置，將沿著哪些路徑而行？會有什麼樣的負面效應？以及，它將在多大程度上延續其歷史？

在黑暗電影院外的電影

在此先提供幾個統計數據。首先要注意的是，電影院仍然存在，而且數量不斷增加中。2012年，全球電影院銀幕的總數成長了百分之五，特別是在亞洲、非洲、中東等地區多半都有雙位數的成長，使得電影院的總數達到130,000間。同時值得注意的是，其中有三分之二的銀幕是數位銀幕。在同一年，電影票房收入提升百分之六，達到347億美元。雖然歐洲地區的票房略微下降（百分之一），其他國家則呈現顯著的增長，如美國、俄國，以及成長最多的中國市場（百分之三十六）。無論如何，票房回收逐年成長是過去這幾年的趨勢[5]。同樣也是在2012年，觀眾人數「在澳洲(0.9%)、中國(13.4%)、德國(4.2%)、俄國(5.8%)、美國(4.0%)等地，也顯示出成長；不過在法國(-5.7%)、義大利(-9.9%)與西班牙(-7.3%)，則是下降」[6]。長遠來看，除了二戰後的電影票房持續下降，一直到1970年代與1980年代之間，達到新低點之外，電影票房整體而言，是在不斷增加中。到今天仍然是在穩定成長中，除了有幾年出現動盪與停滯等狀況[7]。

同時，在電影院之外，電影更是被廣泛地消費。要瞭解這個趨勢的幅度，我們可以參考一份市場調查報告，關於2012年的第一季，美國觀眾是如何選擇觀看影片的：相對於44%在電影院觀賞影片的電影觀眾而言，有另外的59%的觀眾，是透過

購買數位光碟或藍光光碟看影片；有58%的人是在電視上看影片；有36%是透過數位光碟錄放影機或TiVo數位錄放影機，將影片預錄下來觀看；有21%的觀眾，是到出租店租影片來看；有20%的觀眾，透過有線電視台或衛星電視台所提供的免費隨選視訊的方式觀看影片；19%的觀眾訂閱網路電影台；還有13%的觀眾選擇按次付費的方式收看影片[8]。觀眾從如此多樣的管道觀看影片，電影不再被單一定點綁住，當然也就不限於僅能在電影院觀賞影片。

在此一脈絡下，透過電視觀賞影片，具有最顯著的成長。英國電影資料館發行的《2013年統計年鑑》，提供了一些該國有趣的交叉比對數據，而英國是世界第三大或第四大的電影市場。資料顯示，「在2012年，有接近39億的觀影人次是透過各種電視的管道（不包括付費收看），比起到電影院觀賞影片的人次數，超出22倍之多。」這些透過電視播放的影片，「有7,409部影片是透過無線頻道，1,914部在衛星頻道，1,386部屬於付費電影台，以及4,109部在其他頻道。」把這些數字拿來跟在大英國協及愛爾蘭電影院上映超過一星期的影片數字相較──僅有647部──就知道其驚人程度[9]。

我們也須要注意其他的觀影模式。就以美國為例，2012的上半年，「透過各種管道，租賃並觀賞實體數位光碟與藍光光碟影片的比例，佔有62%；透過網路各種管道，例如訂閱、

串流、按次付費、數位隨選等，則佔有剩下的38%。」然而，「目前為大宗的租賃實體光碟的方式，實際上在衰退之中，每年約縮減17%，而觀賞網路數位影片的比例，則是逐年成長5%。」[10] 換句話說，透過數位串流收看影片，成長最多。隨選視訊獲得好評，是因為「它可以在多種平台上出現，包括無線電視台、有線電視台、數位衛星電視台、行動網路與網路平台等。」[11] 這些裝置使得觀眾不須要在特定的一個地點觀賞影片，而是可以在有網路所在的任何地方收視。這樣的轉變，最早是來自於數位光碟，可以隨時隨地透過可攜帶的播放器觀賞，如今已經成熟。

我們也別忘記，電影透過串流播放很容易被盜錄。根據網站「torrentfreak.com」的資料顯示，2012年被盜錄下載最多的影片是《派對X計畫》，高達872萬次下載紀錄，還有包括《不可能的任務：鬼影行動》（8,500,000次）、《黑暗騎士：黎明昇起》（8,230,000次）、《復仇者聯盟》（8,110,000次）、《福爾摩斯：詭影遊戲》（7,850,000次）、《龍虎少年隊》（電視影集，7,590,000次）、《龍紋身的女孩》（7,420,000次）、《大獨裁者落難記》（7,330,000次）、《冰河歷險記：板塊飄移》（6,960,000次）、以及《暮光之城：破曉1》（6,740,000次）等[12]。這些下載量不見得與影片的票房收入有直接相關，反而更像是兩個平行世界[13]。不論如何，透過串流觀賞影片的數量有著顯著的增加。

移置的兩條路徑

　　記住上述這些現象之後，我們試著從現象學的觀點，探討電影脫離其原先的映演環境之後，所發生的轉變。電影的移置似乎產生兩條路徑，第一條路徑的中心，就是影片本身。我們無法重建在傳統電影院觀影的所有條件，所以我們關切的是「什麼」，以此與「如何」區別。一個好的例證就是，我在火車上打開攜帶式數位光碟播放機，來觀賞影片。我有很多種消磨時間的方式：看報紙、講電話、或者是與旁邊的乘客聊天。然而我卻決定在這個時候，觀看好幾個月前就想看的影片，而我也剛好在最近把它租下來。所以我就把光碟片拿出來，放進光碟機裡面，接著戴上耳機，開始觀看影片。當然，我也可以在網路搜尋這部影片的檔案，透過我的筆電或iPad，把它下載下來。如果採取這種日漸普遍的網路觀看模式，我連實體數位光碟片都不需要了。這代表透過網際網路，我更直接地取得影片；而透過數位光碟片的話，我必需要有那個光碟片，才能看影片。但不論是用上述兩種方式的哪一種來觀賞影片，重點都是我在看「什麼」。因為有影片存在，我才能去體驗影片內容。因此，我專注於螢幕上出現的內容，試著掌握劇情發展，沈浸在故事裡。透過這樣的方式，我不僅僅是一個旅人，我還是個觀眾，彷彿置身於上映期間我無法趕上的電影院裡一樣。

然而我所處的空間並不是電影院，影片是在播放沒錯，但是與之相關的電影院空間環境並不存在[14]。我在火車上的空間，跟電影院一點也不像：周遭有各種吵雜的聲音，乘客來來往往，都在阻擾我化身為一個觀眾。因此我須要加以調整空間，才能讓我好好看影片。我所能做的或許有限，但是很有用：我延展座椅，把我自己的臉靠近螢幕，並且把耳機的音量提高，擋掉周圍的聲音，這些都減低周圍環境的干擾。於是我就建構了自己的觀影空間，只存在著我與我正在看的影片，外在的世界彷彿暫停了。然而這只是個想像的空間，如同一個我選擇躲藏的空氣泡泡，而不是一個具體的空間，就像在電影院那樣，讓我坐在位子上。假使這個空間真實存在，使我在火車上有辦法與周遭環境隔絕，使我得以專注於影片的畫面與聲音，這也是因為我強制讓這樣的個人化情境發生。當然這樣的個人所建構的空間很脆弱，也很短暫。當列車長向我查票的時候，或者是隔壁的乘客說話音量高了一點，又或者是火車到站的時候，這個空氣泡泡就不見了。透過影片內容而不是透過具體環境所建構的觀影空間，隨時會消失。我不再是一個電影觀眾了，我又變回乘客。我只好把光碟片退出來，關掉筆電或iPad，停止觀看影片。

　　第二條路徑剛好相反。觀影經驗在遠離它原先的映演空間，重新被啟動。這次不是因為影片的緣故，而是因為有個合適的環境，例如我家的家庭電影院[15]。在這裡，我面對著一個

大型螢幕，有著最好的影音播放設備，四面牆壁把這個空間與外界隔絕，燈光放暗，而我坐在椅子上，享受手邊的飲食。這裡的重點是，我不須要透過想像來建構這樣的空間，它是真實存在的。因此，我很輕易地與外界隔絕，讓我得以專注於影片的影像與聲音，就如同在電影院一樣。因此，在這樣的情境下，我「如何」看影片，而不是我看「什麼」影片，才是觀影經驗移置的重點。就是透過這些空間模組的建構，而不是透過影片本身，使我得以成為一個電影觀眾。

於是不意外地，就算更換我所觀看的內容，也不會影響我的觀影經驗。讓我們假設我從觀看充滿特效的影片（當然就是因為要看這樣的爽片，我才會在家裡建構家庭電影院），轉台去看電視影集或者是體育賽事。這兩種影視內容，雖然程度不同，但與電影都相去甚遠。然而，當我透過家庭電影院的裝置看電視影集或體育賽事，這樣的空間環境會讓我有如在觀賞電影。巨大的螢幕、柔和的燈光、以及與外在世界隔絕等因素，都使我意識到，我不只是看一個電視節目（不斷被打斷與干擾），而是在看一部影片（有著充分的專注力）[16]。甚至於一場足球賽事轉播，表面上看起來跟電影大不相同，然而，它有著大批的球員與群眾，它所呈現的內容之精彩程度，介於現實與虛幻之間，它也有著懸疑與緊張氛圍，這不就是一部精彩的電影嗎？所以，雖然電影移置的第一條路徑，需要我回歸電影內容，並且調整周遭環境，但電影移置的第二條路徑，卻是

讓我有著完善的環境，並且對於我眼前的內容，加以改造。當
然，透過觀影環境來改造我所看的內容本身，不見得很順利。
就以上述足球賽事轉播為例，當我支持的隊伍表現不好，我是
不會如同在電影院一樣，放鬆心情繼續觀賞，而是會跳起來大
吼大叫，就像在足球場現場一樣。這時候，原先建構的觀影環
境就此煙消雲散。我站了起來，揮舞旗幟，並且大唱隊歌，我
不再是個電影觀眾，我現在是個狂熱的足球球迷。

傳送・環境

　　所以有兩條開展的路徑，使得電影得以移置：一條路徑是
讓我在電影院以外，得以觀看我想看的影片；另一條路徑是我
重建最佳條件的觀影空間，讓我觀看各種影像。就第一種情況
而言，我在任何地方都可以與電影影像互動。而就第二種情況
而言，我透過空間環境的建構，使得我能夠觀賞影片。第一種
情況是影像內容被「傳送」；第二種情況則是透過空間重組而
產生的「環境」。

　　這兩條路徑各有其歷史。傳送的過程始於1960年代，那時
候電視台首次在電視的小螢幕播放影片，第一個也最有名的電
視電影節目是美國「NBC週六電影夜」[17]。在電視播放電影，
是電視台為了擴增其收視觀眾而製播，並不是為了提升電影觀
眾人數。而且播出的形式不盡理想，在電影播放過程中插入廣

告，而且會依照設定的播放時段，刪減影片長度。有時候還把一部影片一分為二，隔週播出。然而，這就是電影遷移至一個新媒介環境的開始，這樣的遷移過程，到了1970年代中期有強化的趨勢，當時出現了有線電視，以及衍生的電影台。第一家有線頻道電影台就是HBO，它最受歡迎的付費頻道就是體育台與電影台。到了1976年，出現Showtime頻道，以及1977年泰德‧透納的超級頻道WTCG-TV（後改名為WTBS）。1983年，Showtime頻道與「電影頻道」合併，透納公司在1986年買下米高梅電影製片廠的影片版權，以及在1987年擁有「雷電華」電影製片廠的主要版權。而HBO則在1980年成立Cinemax電影頻道，完全播放電影，而且是播放新片。到了這個時候，可以說電影已經在電視螢幕上，找到一個新家。當有線電視台與衛星電視華麗登場時，另一個傳送影片的工具也受到大眾歡迎：1975年開始出現VCR卡帶錄放影機，當時有兩種規格在市場競爭，一種是JVC公司的VHS錄影帶，另一種是索尼公司的Betamax盒式錄影帶。VCR卡帶錄放影機原先是用來錄製電視節目的裝置，讓使用者能夠保存節目，或者是在日後觀看，後來則發展成拷貝預錄節目的設備[18]，於是就發展成租售電影錄影帶的商業模式，讓消費者可以把影片帶回家隨時觀賞。VCR卡帶錄放影機提供選取畫面、快轉、慢速、倒轉、逐格搜尋、暫停等多種功能，但也因為有了這些功能，電影必需妥協並付出一些代價。原先在電影院觀賞影片時，觀眾必需跟著影片的時間節奏，一分一秒地看下去，但是透過VCR卡帶錄放影機觀賞

類似的變化也在家庭中發生，有越來越多的家電，讓人們脫離日常生活瑣事，更重要的是，許多的傳播與娛樂工具出現在家裡，例如：音響、傳真機、印表機、電動遊戲機、30吋以上的電視、以及最後總其成的家庭電影院設備。一個家變成智慧家庭，裡面有越來越多的設備，是為了娛樂享受。

這些回顧反映出，「傳送」與「環境」兩條路徑的運作，陪伴著電影發展成今天的狀況，影片長期以來可以透過多樣的管道取得、以及在電影院以外，有很多合適的空間來觀賞影片。而到了二十一世紀，位於電影移置最核心的這兩條路徑，變得更加寬廣、也變得隨處可見。之所以會出現這樣的情況，跟兩種新媒體的引入有關。

一方面，有一系列的裝置出現，用來運載影片內容，有DVD數位光碟播放機、桌機、筆電、平板電腦、以及智慧型手機。透過這些裝置，消費者得以在任何地方、隨時隨地，接收到各種類型的文字與影音內容。這些裝置非常靈活，足以滿足各種類型消費者的需求。而且這些裝置是相對地中立，可以完整呈現各種內容，不需因裝置限制更動內容。還有，這些裝置具有可互換性，代表它們可以相容，而且可以相互取代。就此而言，它們已經把過去的年代遠遠拋開，以前是消費者必需配合這些工具（電影觀眾必需遵守一些映演規定，例如固定的放映時刻表），那個時代的媒介與其內容交互混雜（例如報紙

的文字就是新聞內容），而且每種媒介各有其內在價值（例如收音機與電視，在當時不僅是兩種媒介，同時也是兩種不同的世界）。到了現在，這些新媒體面對不斷增加的內容與各種情境，它們必需以最直接的方式，呈現最重要的內容，同時要採用最能夠聚焦的方法。於是出現了「個人化媒介傳播系統」[23]，使得我們能夠在多樣情境下，接收到各種訊息。

另一方面，有另一系列裝置，朝著不同的方向運作。這些裝置不僅僅是用來運載影音內容，它們是用來建構消費者可以進入的環境。我想到的是電子遊戲機台，吸引我進入一個想像的宇宙。我還想到擴增實境，重新改造我周遭的實體世界。這兩個裝置，建構了讓我得以沈浸與互動的世界，可以稱之為真實的「體驗空間」，因為它們提供了一個「空間」，讓我們「體驗」。而在這個空間背後運作的系統，其實類似主題遊樂園，遊客進入這裡，有如掉入一個新的世界。任天堂的Wii將這個模擬空間發揮到極致，它讓我的房間一會兒變成網球場，一會兒又變成拳擊場。

這兩種型態的媒體，媒體傳送與媒體環境，偶而會重疊。例如安裝在我電腦裡面的微軟辦公室軟體套件，一方面讓我透過網路與資料夾汲取各種資料，一方面依照我的工作習慣，建構了一個虛擬的工作空間。然而這兩種型態的媒體，還是反映著不同的運作系統，它們的內在差異就在於一個是內容、一

--- 盧米埃星系 ---

個是環境。一個跟我需要使用的文字、影像、聲音有關；另一個則是透過現實世界的範疇，建構我可以使用的環境。媒體擴張的過程，不是採取有關內容的系統，就是採取有關環境的系統，兩者有著顯著差異策略與效果。今天，電影的移置也是如此運作，它也是依循著這兩條路徑，而且這兩條路徑有明顯的區隔。它提供我觀賞的內容，但是我需要自行想像與建構觀賞的空間；或者它提供我一個觀賞的空間，而由我來選擇觀賞的內容。

電影經驗的分裂

這兩個選擇讓電影掌握一大塊領域。它讓影片無所不在，同時能夠重建觀賞電影的典型空間。電影的移置可以由此發生，而至四面八方。然而這樣的擴張有其對立面，而且值得注意。這類的變化與擴張不是只有發生在電影，透過電視螢幕、DVD數位光碟播放機、家庭電影院、電腦或平板電腦的螢幕，我們觀看的方式不再是線性與漸進，影片與其他類型產品之間的界線已經消逝，我們也不在固定的地方，享受觀看影片的樂趣。這是激進的變化，透過電影的移置，原先獨特的觀影經驗一分為二。長久以來，「電影」同時代表觀看的內容，以及觀看內容的方式。它同時是影片，也是裝置（包括放映機、銀幕、戲院等）。在前一刻裡，我們關注影片內容本身，就不太管環境；到了下一刻，我們關注的是映演環境，也就不太管觀

看的內容是什麼。這樣的狀況，使得我們所看的（what）與我們怎麼看（how），兩者之間產生一道鴻溝。「電影」這個概念，可以指稱影片內容，或者是觀看影片的環境，但再也不是合而為一的概念。

過去其實就存在電影內容與電影觀看環境，兩者之間的緊張關係。在1920年代，那時候充斥著富麗堂皇的電影院，天花板畫著明亮的天空，四周牆壁則畫著美麗的風景[24]，所以是觀影場合的氣氛，而不是影片本身，讓觀眾著迷。透過這樣的空間，我們瞭解電影是什麼：就是將世界轉變為奇觀。克拉考爾在1927年的一篇文章中，介紹柏林大型電影院時，就說明了這樣的奇觀。透過電影院的建築與裝潢，它們使我們瞭解：越是將世界的表象與外貌再現出來，這樣的再現就越真實，因為表象與外貌已經是新型態生活方式的特徵[25]。

相對的，在1934年10月28日到12月30日之間，艾瑞斯·貝利在「渥茲渥斯雅典藝術博物館」（康乃狄克州，哈特佛）發表一系列影片《電影，1914-1934》，接著在隔年，她再度於紐約現代美術博物館呈現這一系列作品[26]，這個作品的重點是觀影經驗本身[27]。艾瑞斯·貝利很清楚電影播放形式的重要性，因此她在現代美術博物館介紹《蘇格蘭女王瑪麗處決記》這部影片時，特別強調這部影片原本是要透過Kinetoscope電影放映機播放的，只是後來改由投影機投射到銀幕上。對她而言，電

影作為一系列作品的組合，其內在價值在於它是如何被拍攝、如何被敘述、以及如何被呈現。這樣的內在價值，與電影在何處放映、以何種方式放映，是沒有關係的。因此，她才決定只播放片段[28]，以及選擇在博物館這種「不適當」的場合播放影片。透過如此不適當的空間，反而更能彰顯電影藝術的完整性。

即使在電影的古典時期，已經是一會兒被視為觀看的環境（強調將世界化為奇觀，所帶來的興奮感），而在另一會兒被視為觀看的內容（此時則強調電影的內在深度）── 這是兩個極端。然而，我們無法想像兩者中任何一者能獨立存在。所以在兩次世界大戰之間的影評人，總是在這兩端之間遊走。路易・德呂克在1920年代的法國，從方法論的觀點爭論優質電影的同時，也曾經做過許多家巴黎電影院的詳細分析，標示每家電影院的特色與觀眾屬性[29]。1920年代最好的影評人之一，羅柏・德斯諾斯也不吝於描述他作為一個觀眾時，看到電影的感受[30]。

電影移置把原先的一元論分開。到了今天，把電影視為觀看的內容，或者是依據環境所建構的觀影經驗，已經很清楚了。之前在百視達的官網上面[31]，有一個視窗不斷在提供關於院線播放影片的資訊、可供租借的影片資訊、以及可供購買的影片資訊。在同一個網頁下面，還有四排水平視窗，上面的圖

像分別在宣傳「DVD數位光碟特賣」、「院線播放」、「最新上映」、以及「即將上映」的影片。這些影片都有數位光碟或藍光影碟可供租售，也可以付費從網路下載。在這裡，電影有如一系列作品的資料庫，我們可以隨時使用，不管你是要如何使用，或者是何時使用。

相對的，加州有一家專門裝設家庭電影院的公司——「菁英家庭影院設計公司」[32]，在他們的網頁上宣稱：「我們讓您在舒適的家中，體驗現場演唱會與觀賞電影的歡樂。」接下來的網頁裡，他們展示不同模型的家庭電影院，可以用來播放不同類型的影片。對這家公司而言，電影是一種觀看的設備，跟我們選擇觀看的內容，沒有關係。

「家庭娛樂公司」是一家連鎖店，專門販售「撞球臺、日曬床、按摩浴缸、支架泳池、陽台家具、遊戲臺、烤肉爐、壁爐、吧臺、撲克牌桌」[33]，在他們的網頁上展示一排排的沙發椅，類似電影院裡面舒服的椅子，不過沒有看到螢幕（可能該公司沒有販售），底下還有一句標語：「在家裡看電影。」影片近乎消失了，電影變成只是可以讓人覺得舒服的空間。

在不少情境裡，電影的兩條路徑，傳送與環境，非常接近。例如在「Netflix」的網頁上[34]，呈現一家人在螢幕前面的圖片，旁邊的文字強調，你可以快速便捷地觀賞任何想要看的

影片：「透過網路串流到您的電腦與電視。」以及「您可以盡量觀看、隨時觀看。」表面上，我們同時具備觀賞電影的環境，以及它的內容。當然我們還是可以隨時隨地下載影片，所以把居家空間改造成電影院，只是觀賞影片的空間環境之一種選項。同時要補充說明，「Netflix」的在它的網頁所標示的內容，也代表一種懷舊，召喚著傳統觀看影片的形式。即使到今天還是存在著這樣的映演空間，但它只是許多空間的一種，不再是唯一的一種。

所以有這樣的分裂情境：電影要嘛是一種內容[35]，又或者是一種環境。這會造成嚴重的結果，電影經驗將面臨不可避免的分化：如果要探討「什麼」，那麼它是影片經驗；如果要探討「如何」，那麼它是觀影經驗。這是兩種邂逅、兩種形式的作為、兩種滿足慾望的方式。羅蘭・巴特早在他的一篇宏文中，預測到這樣的分裂情境：「當我聽到『電影』這個字的時候，我不禁想到影廳，而不是影片。」[36] 巴特或許在拆解一個詞彙，以呈現兩個意義，然而他二選一的方式勢必對另一方造成影響。他提到電影院空間，讓他得以脫離；他沒有提到影片，是因為影片會把他黏住。

巴特所期待的，是電影終將分為兩條路徑。而對於我們而言，我們已經處在分裂的領域中，更精確而言，就是影片經驗與觀影經驗，這兩個領域。

其他的分裂

當電影移置時，還有其他的分裂。例如在攜帶型裝置的小螢幕上播放影片，這類型的裝置通常被視為媒介傳送系統，而在IMAX巨幅電影銀幕上播放影片時，這個場景環境就很關鍵。在一篇很精彩的文章中，海蒂‧華生比較分析這兩種型態的銀幕，以及觀眾觀看的情境，她認為「網路的小螢幕影片，採用的是個人的、居家的、獨享的邏輯；」相對的，「大銀幕有如一個容器，提供巨大的視野，我們有如在迷宮中被捕獲。」[37] 就前者而言，浮現的主要是私密的觀影經驗；而就後者而言，我們是被銀幕的效果所震撼。針對海蒂‧華生所描繪的這兩種經驗形式，我要補充說明，傳統以來，電影一直是把兩者合併看待，如今則是把兩者分開[38]。

很多時候，在單一情境的脈絡裡，會出現分裂。例如用都會裡的各種大小螢幕做例子，有很多大型螢幕架設在城裡的廣場中，比較小一點的螢幕則散佈在商店、車站、以及公路上。這些大大小小的螢幕，提供路人雙重的選擇，一方面，他們可以停下來，看看螢幕上面顯示什麼。如果看到的是大螢幕，可能就會被上面的畫面吸引到忘我。因此，他們不僅暫停原先的行走，他們還從周遭環境隔絕出來，沈浸在眼前的畫面，甚至於停止任何的動作。簡而言之，這些路人已經不再是路人，他

--- 盧米埃星系 ---

們變成了觀眾。另一方面，有些路人可能繼續走下去，當經過那些螢幕時，他們只是隨意地看兩眼，就如同我們走路時會東張西望。在這種情況下，他們不會被那些畫面影響，他們是以掃描的眼光，注視著畫面各處。這些路人就不是觀眾，他們是意外的觀察者。所以，這裡同時存在兩種對立的選擇，使得電影長久以來讓兩種專注形式共存的效果，在此告一段落：在電影院裡，我可以讓我自己陷入一種專注的凝視，同時又可以放鬆到一種失神的狀態。相對的，走在街口的路人如果看到上述的大大小小螢幕，就必需在兩種對立的經驗形式中，做出選擇。

接著討論家庭裡的螢幕。家庭電影院不僅要求我們專心（其實是我們設計成這個樣子的），也要求我們要做一些設定，才能夠看影片。例如我們要排開其他事情、暫時離開日常行程、進入客廳、將燈光調暗、然後找一張舒服的椅子坐下來。簡言之，就是要經過小小的儀式過程。擺在廚房的電視就不是這個樣子，我們是邊做家事邊看這個電視、邊吃飯邊看電視、或者是邊跟家人談天邊看電視。看這個電視不須要有什麼儀式過程，它跟我們的日常生活結合。這樣的不同結果，也跟電影院把兩種經驗結合為一，是不一樣的。在電影院裡，儀式過程與日常生活交織在一起。在家裡，這兩種經驗就分裂，形成兩種對立的情況。

這樣的討論或許太快，不過我是想說明這兩種經驗的分化是如何進行的。我們也可以來討論智慧手機或平板電腦上面的行動螢幕。我們用這些螢幕存取影像、文字、聲音，我們跟這些螢幕之間關係的核心，是一種挪用的過程。而這些螢幕同時是主動與被動的控制工具。我使用這些螢幕，讓我追蹤某個事件的發展、與朋友聯絡、拍照片、或者是確定我所在的位置，也就是讓我監控周遭的世界。不過在使用這些功能的同時，我自己也被監控中，有人可以藉此監控我，或者說，已經有人在監控我了。這樣的結果，同樣造成一種分裂，跟電影試圖將兩種經驗合在一起，是不一樣的。電影帶給我的感受，是讓我探索世界，而且是以我的方式來探索。現在透過這些螢幕，變成有兩個選擇，我可以選擇探索新世界，或者，我必需注意我自己的世界，以免搞不清楚周遭環境（甚至弄到自己迷失方向）。

斷裂與替代

　　這一系列的二元分裂，造成電影經驗徹底的轉變。不僅僅是空間的消失（電影院）、裝置的消失（底片膠卷）、或者是社群的消失（電影觀眾），而是整個觀影情境的全面斷裂，威脅到電影繼續走下去的可能。《新天堂樂園》已經說得很清楚：大火燒掉電影院，艾費多因此失明，所有事情都不一樣了。即使新的電影院蓋起來，新的放映師來工作，新的影片

在放映著，但是，原先結合集體歡樂與個人情感、儀式過程與日常生活、慾望作祟與社會控制（那個剪掉每個接吻鏡頭的神父），這些看似矛盾、卻又合理地並存，已經都不在了。電影已經成為一種組合的物件，在各個層面上折射出差異甚大的現實環境。

難道這代表著，電影在移置之後，會步向它的死亡？《新天堂樂園》似乎暗示電影會延續。多年以後，多多在成為名導演之後，重回故鄉參加艾費多的葬禮。村民認出他來，不僅因為他是之前救過艾費多的小英雄，而是因為他現在是知名人物。葬禮結束後，他收到艾費多一直存放著要給他的包裹，裡面有所有被神父要求刪減的影片片段。當時神父認為這些接吻鏡頭妨害風化，所以剪掉，卻被艾費多偷偷地保留下來，還接在一起。多多回家後，放映這些畫面，讓他不僅回到過去，也令他重新燃起對電影的熱愛，以及作為電影導演的熱情。於是，電影仍然是種關鍵存在，這些電影底片有如神蹟般地存在。它們有如在傳達一種使命，我們須要面對這些再現真實與豐富想像的影像。總是有影片需要觀看，總是有影片將我們與電影綁在一起。總是有人提供我們觀看世界的方式，特別是透過電影來觀看。

於是我們又重回電影移置的兩條路徑。我們再來檢視它們運作的機制，以及試圖理解，一方面這兩條路徑把電影一分為

二，幾乎造成電影死亡；另一方面，這兩條路徑卻又確保電影繼續存活下去。

　　在傳送的這條路徑上，我所看的影片，似乎只是電影的部份。影片只是整體的一個關鍵部份，當我到電影院看電影時，我還看到觀眾、戲院的氛圍、高畫質的畫面等等。同時，影片是透過一個工業體系，經年累月生產出來的。所以當我有這樣的觀賞經驗，其實我只是體驗整個影片生產過程的一小部份，也就是專門提供給觀眾的那部份。這說明了，移置類似「轉喻」的功能，透過一小部份來代表整體，或者說，我只有經驗到一小部份，卻也讓我有機會接觸到整體(pars pro toto)。

　　當然，這樣的運作，須要提供更多更好的內容，才能讓我接觸到整體。更精確而言，我的電影經驗（也就是觀看影片的經驗），如果透過DVD數位光碟播放機產生更強烈與更完整的感受，就會讓我再度體驗到電影院觀賞影片的快感，或者使我更清楚瞭解劇情，或者透過幕後花絮讓我對影片有更深入的理解，以及它在電影史的地位，或者讓我得知它在票房成功的原因，或者是提供我關於製作的最新資訊。這就是為什麼，數位光碟上的影片，在該部影片映演週期中，有其重要地位（絕對不只是用來打廣告）。它可能只是一小部份，卻足以讓我見證到它背後的整體內容。

而就（第二個）環境的路徑而言，它所提供給我的，是一種電影的替代。事實上，環境建構的過程，其目的在於盡力重建電影院的觀賞環境，即使這些空間都不是電影院。我的家庭電影院讓我減弱燈光，讓我專心觀賞影片，並且享受高畫質畫面。一方面，我仍然在家裡；另一方面，我有如在家裡體驗到電影院看電影的效果。所以就環境而言，我們不是在探討部份（影片）與整體（產製系統）這種傳遞的關係，而是在探討一個情境，裡面有某些元素，是從別的地方移轉過來的。因此，其內在邏輯就不是「轉喻」，而是「隱喻」。透過環境的建置，我們把電影的視覺模組，帶到新的環境，我們期望在這個不一樣的空間裡，有著如同電影院的觀賞經驗。我們用「家庭電影院」來稱呼這個環境，它不是一個電影院，但是它可以成為一個電影院。

當然，如果這樣的轉換的過程越是逼真，就會越有效。最有名的例子是由建築師提奧‧卡洛米拉奇斯所設計的家庭電影院，他採用1920與1930年代大型電影宮殿的設計，類似好萊塢的中國戲院、洛杉磯的潘塔吉斯戲院、紐約的無線電城音樂廳，以及在舊金山與布魯克林等地的大型戲院[39]所用的裝飾。結構相似的目的，不僅是為了模仿過去，更重要的是，要重現過去電影宮殿的氛圍，讓美好的觀影經驗再現，就如同上述那些有如殿堂的電影院所見證的一樣[40]。這樣的經驗，是透過建築結構與觀影條件上，而不是在於所觀看的影片內容（就此而

言，這樣的經驗基本上是屬於觀影經驗，而非影片帶來的經驗）。這樣的經驗，是在模仿過去到老戲院看電影的經驗，讓觀眾覺得充實又滿足。

電影作為聖物，電影作為聖像

斷裂與複製，轉喻與隱喻。這些不僅代表移置電影經驗的兩條不同路徑，也是兩種不同指涉電影的模式，用來重新召喚電影的基本特質，藉此確定移置經驗得以完整，或者說，使得移置經驗變得真實。讓我們繼續往下分析。

在討論傳送的過程中，我經歷了經典的觀看電影經驗，因為在我手上的，曾經是它的一部份。我透過DVD數位光碟播放機所觀賞的影片，是更大結構（影片生產）的片段，也是更大情境（去電影院觀看影片）的片段。也可以將其視為這些大結構與大情境的殘餘，它就是目前還保留的內容。然而，即使它只是殘餘，我看的影片仍然能夠讓我與電影這個大概念接觸，透過它，我與電影放映的歷史發展與形式，接合在一起。因此，我在看的影片，有如一個「聖物」，就如同它是來自一個聖人身體的一部份，屬於或者鄰近聖人的物件，而正是這種所屬與鄰近確保聖人得以長存世間。聖物可以複製，與聖物接觸的物件也會成為聖物。這就開啟了轉喻的連鎖反應：鄰近聖人的一切都讓我得以與聖人接觸。重要的是，即使只是小小的片

段，就能夠重建完整性，雖然我們同時在哀悼那樣的完整，已不存在。

《新天堂樂園》裡，艾費多費心保留給多多那些接吻畫面的珍貴膠捲，讓成年的多多一邊帶著回憶與感傷，一邊觀看。這些膠捲即如聖物一般，它們原先屬於整部影片的一部份，現在被拆開。不過它們仍舊能夠召喚電影，召喚出電影的神聖性，如果能夠這麼比喻的話，它帶給正在觀看的多多，一種神聖性。而不僅僅是這些片段的膠捲，所有透過各種媒介傳送的影片，都是聖物。它們都屬於電影聖體的一部份，我得以親近它們，即使我並不在其殿堂中。

而就環境的過程而言，透過類似的觀影環境建構，帶我回到典範的電影經驗。家庭電影院是電影院的複本，因為它模仿後者的各種樣貌。所以，家庭電影院有如電影院的複製品，保有許多電影院的特質。因此，我們面對一種替代品，在替代的同時，保留其本質。由此看來，設定環境的過程，有如在建構「聖像」，而非前面提的「聖物」。聖像是一種再現，呈現著聖人固有的相似性。在七世紀拜占庭帝國的觀念裡，這種形似物就被視為一種介入，聖像與其本尊具有同樣的性質，聖人透過其聖像放出其本質，並得以延續其生命。西元787年，在（東正教）第二次尼西亞會議之後，有另外一種非本質的說法出現，用「關係」取代「介入」，使得聖像與其本尊的關係，

更是完整與直接。再現被視為是其所呈現對象的一種印記，聖像幾乎就是跟聖者同個模子塑造出的。所以，存在於複本與原型之間的內在聯繫，這不是因為它們之間有著相同的實質，而是因為它們有著相同的形像。此外，聖像具體地重現聖人的在場，這樣的概念仍然存在[41]。即使這樣的在場，存在於我們的周遭，聖像實際上還是標示著聖人的缺席[42]。

設計一個觀影環境的過程，似乎採取同樣的路徑。它不是關於如何懷舊地觀看影片，而是在於建構一個模型，能夠轉化為一個（電影院）的複本。我們來想想家庭電影院是如何精確地模仿電影院。這其中有種渴望，試圖把電影院的「靈魂」，置入家庭電影院，就如同聖人本尊之於聖像一樣。因此，電影的移置，即使只是發生在一個層面，例如這裡討論的觀影環境，就是試圖給我們完整的體驗。甚至於我可以主張，在《新天堂樂園》裡，多多本身也成為一個「聖像」，他化身成一個影癡的角色、激情與夢想，同時也透過他的作品，化身為偉大的電影故事。

移置電影的真實性

把移置電影的想法，與聖物或聖像的概念並置，有點冒險。然而我們可以藉此瞭解，移置電影的真實性，基礎何在。我們可以透過之前討論的另兩個概念，在同樣的方向加

--- 盧米埃星系 ---

以求證。

　　首先，討論聖物與聖像，有助於提醒我們，電影常被視為一種狂熱崇拜的對象。在二十世紀的前幾十年，電影理論研究總帶有宗教信仰的氛圍。我們可以回想里西歐托‧卡努多在他有名的「電影作為第六藝術」的宣言裡，寫下的這段文字：「當電影院真正成為一種藝術，有好的樂團伴奏美妙的音樂，那麼，即使只是透過攝影機鏡頭，暫時地呈現生命，真正的生命，我們能夠首次感受到神聖的情緒，我們可以見證聖靈存在於電影殿堂中，如同戲院與博物館，重現宗教集會的奇觀與美感。」[43] 我們同樣發現，瓦謝‧林賽等作家，把電影導演比喻為先知，以及安東尼羅‧格畢，把電影銀幕比喻為祭壇[44]。二戰之後，對於電影的宗教性崇拜，在法國演變為全面的電影狂熱，對於電影本身、對於電影的觀看方式等，產生瘋狂的專注，以及標示出一批「神殿級」的影片，把它們提升到宗教經典的地位，觀看時還得正襟危坐[45]。

　　到了今天，我們再次見證電影狂熱的回歸。電影的轉變，一方面正是由於它有可能滅絕，反而造成更大的崇敬；另一方面則由於種種新的裝置，也造成更多的開放性。2011年，網站「mubi.com」展開一個名為「新影癡」的大型活動，是由戴蒙‧史密斯與凱特‧泰勒所規劃。這個活動收集一系列關於這個主題的文章，過去經典的文章與新的文章都有，藉此討論

影癡的新形式，還有一場論壇，以及與2011年愛丁堡國際電影節合辦為期一天的講座[46]。妮可‧鮑姆包赫談到這個主題，表示：「今天的影癡可能代表兩種情境的其中一種，一種是因為匱乏而產生；另一種則是因為過剩而產生。」[47] 第一種情境，是「對於即將消失的物件的愛，例如投射在黑暗電影院裡的膠捲底片（不論是16、35、或70厘米的底片），所以帶有一種懷舊的形式。以此回顧第一波影癡，關於他們出現的條件（大約出現於1940年代末期，到1970年代初期，約為四分之一世紀之久），包括經濟景氣復甦、自覺地將美國電影視為一種藝術、以及一波波在二戰後興起的電影運動，從義大利新寫實主義，到新好萊塢電影。」就第二種情境而言，新影癡是「回應新形式的數位烏托邦，有的已經出現，有的則已近在咫尺，在虛擬空間隨手可得。這些新影癡幾乎包含每樣事物與每個人。」我認為這樣的分析很正確，我只須要略作補充，第一種情境的新影癡，形成對於聖物的狂熱；第二種情境的新影癡，則是對於聖像的狂熱。就聖物而言，可以想到的例子，就是修復好的影片（有如讓聖體重生一般），在重新放映時引發的熱潮，以及有越來越多人收藏電影紀念品。而就聖像而言，可以想到的例子，就是對於新物件的崇敬，可以視為某些電影特質的反映，例如強化的感官體驗、可能的沈浸體驗等等。新影癡有其狂熱的面向，他們視所崇敬的物件為「神聖的殘餘」，或者是「真實的複本」，給予這些物件絕對真實的面向。

第二條關於聖物與聖像的路徑源於一位偉大的電影理論家。安德烈‧巴贊書寫攝影影像與現實環境的內在關係時，他所用的論述，與前面提到的，差別不大。一方面，由於影像與現實有著存在主義式的關連，因此保留了現存的世界：「攝影得天獨厚，可以把原物如實地展現到它的複本上。」[48] 毫不意外的，關於這句話的註釋，就提到聖物[49]。另一方面，攝影影像透過一系列擬似的過程，提供給我們一個新的現實環境，有如帶來新生命：「印在照片上的物件，如同指紋般反映著被攝物件的存在。」[50] 在這兩種情況中，現實「延伸」到它的影像，而影像得以呈現更完整的現實環境，就是透過這樣的過程，使得攝影影像有其真實性。

這兩條路徑，一條朝向影癡的論述，另一條朝向攝影影像的理論，值得繼續討論。然而我想在此暫止這些分析。將移置電影視為聖物或者是聖像，並不是一時衝動，而是藉此整合關於電影的一些概念（關於它被狂熱崇敬，以及關於攝影影像的本質等），以及關於電影真實性的問題。在此刻當電影似乎面臨消逝的危機時，有必要重新檢視這些問題。聖物與聖像與其內在邏輯似乎提供了一些回應。透過瞭解電影過去的樣貌，或者是透過模擬電影的複本，可以使我們延續電影經驗。我們不僅僅有著片段或者是模仿物，我們得以永存過去曾經存在過的電影經驗。不管是如何的模糊、變形、或者是褪色，這樣的經驗不是關於一個原型的記憶：「（如

1. Antonello Gerbi, "Iniziazione alle delizie del cinema," *Il Convegno*, 7.11-12 (November 25, 1926), 846.

2. 同上。

3. 在安東尼羅‧格畢的文章出版前一年，拉茲洛‧莫霍利‧納吉提到：「一種帶著動力的投射裝置組合，產生無法穿透的光束，自由地在房間移動，而沒有一個直接投射的平面。」Moholy-Nagy, *Painting, Photography, Film* (Cambridge, Mass.: MIT Press, 1969), 26. 原文出自*Malerei Photografie Film* (Munich: Albert Langen, 1925). 在同一本書裡，拉茲洛‧莫霍利‧納吉也想像可同時投射二到四部影片的放映裝置，這些影像在半球體的銀幕上相互重疊，他稱之為「同時或聚合電影」(see p.41ff.). 1920年代有很多新的放映形式，參見Patrick de Haas, "Entre projectile et projet: Aspects de la projection dans les années vingt," in dominique Paini, ed., *Projections, les transports de l'image* (Paris: Hazan /Le Fresnoy/ AFAA, 1997), 95-126.

4. Robert C. Allen, "Reimagining the History of the Experience of Cinema in a Post-Moviegoing Age," in Richard Maltby, Daniel Biltereyst, and Philippe Meers, eds., *Explorations in New Cinema History. Approaches and Case Studies* (London: Wiley Blackwell, 2011), 41.

5. 關於這些數據，參見 MPAA Theatrical Market Statistics 2012, www.mpaa.org/

resources/3037b7a4-58a2-4109-8012-58fca3abdf1b.pdf.

6. 英國電影學院《2013年統計年鑑》，參見 www.bfi.org.uk/sites/bfi.org.uk /files/ downloads/bfi-statistical-yearbook-2013.pdf. Last accessed October 2013.

7. 英國電影學院《2013年統計年鑑》概要說明這個趨勢，不過把主要焦點放在英國：「在二戰後，隨著收入增加，以及出現新的娛樂活動，英國、美國、以及其他西歐國家的觀影人口銳減。最大的競爭對手是電視，電視使得民眾可以舒服地在家裡享受視聽娛樂。觀影人口減少，使得電影院關門。到了1980年代，VCR卡帶錄放影機的出現，更是造成電影觀眾的流失，最低點在1984年，平均每個人一年只看一部影片。然而，在1985年出現多廳電影院之後，趨勢逆轉，觀眾開始出現新一波成長，回到1970年代早期的盛況。」*BFI Statistical Yearbook* 2013, 12.

8. 這些數據是凱文‧柯林斯在網站「Home Theater Forum」提供，他是根據NPD集團的調查報告。參見 www.hometheaterforum.com /topic/324706-npd-more-people-watch-discs-than-subscription-video-on-demand/. (Last accessed November 2013.)

9. *BFI Statistical Yearbook*, 146; 同時參見pg. 8.

10. 參見 www.npd.com/wps/portal/npd/us/news/press-releases/pr_120808b/. Last accessed November 2013.

11. *BFI Statistical Yearbook*, 144.

12. 參見 http://torrentfreak.com/project-x-most-pirated-movie-of-2012-121227/. 同時參見www.imdb.com/news/ni44361481/.

13. "Top 10 Most Pirated Movies of 2012," 參見 www.heyuguys.co.uk /top-10-most-pirated-movies-of-2012/.

14. 我指的是電影院體制化階段的情況，從原先只是簡單地搭帳棚，讓群眾聚集觀看的馬路秀，到有固定且獨特的場所，讓觀眾觀賞影片。從早期的映演形

式轉變為院線的過程，可參考Douglas Gomery, *Shared Pleasure* (Madison, Wis.: University of Wisconsin Press, 1992), especially pp. 2-56. 義大利的情況，參見Aldo Bernardini, *Cinema muto italiano II. Industria e organizzazione dello spettacolo 1905-1909* (Bari-rome: Laterza, 1981). 在義大利，從傅柯的觀點，電影院如何從一個混亂的地方，變成一個具有一定規律的場所，可參考下列小說： Gualtiero Ildebrando Fabbri's *Al cinematografo* (Milan: P. Tonini, 1907), 以及下列文章： Tullio Panteo's "Il cinematografo," *La Scena Illustrata*, 19.1 (October 1908), reprinted in Bernardini, *Cinema muto italiano II*, 236. 當然，我們還是要注意，非電影院的映演活動存在很長一段時間，很多是為了「特定的」觀眾，參見 Gregory A. Waller, "Locating Early Non-Theatrical Audiences," in Ian Christie, ed., *Audience* (Amsterdam: Amsterdam University Press, 2012), 81-95.

15. 關於家庭電影院，參見Barbara Klinger, "The New Media Aristocrats," in *Beyond the Multiplex: Cinema, New Technologies, and the Home* (Berkeley: University of California Press, 2006), 17-53.

16. 在電影院觀看影片，以及在電視上觀看影片，兩種模式的差別，有著下列不同的討論：約翰‧艾利斯區分為「凝視」與「瞥視」，史坦利‧卡維爾區分為「觀看」與「監看」。參見 John Ellis, *Visible Fictions* (London: Routledge, 1992), and Stanley Cavell, "The Fact of Television," *Daedalus*, 111.4 (Fall 1982), 75-96, reprinted in *Cavell on Film*, ed. William Rothman (Albany, N.Y.: SUNY Press, 2005), 59-85.

17. 「NBC週六電影夜」於1961年9月開播，是一個每週播放的節目，播放近期的彩色新片，每次90分鐘。在這個節目之前，電視台只播放黑白的二輪影片，長度只有1小時。或者播放歐洲片，但不會放主流商業片。這個節目馬上影響其他電視台，紛紛推出「ABC週日電影夜」與「CBS週三電影夜」等節目。不過NBC又開播「NBC週一電影夜」與「NBC週二電影夜」。

18. VHS錄影帶打敗Betamax盒式錄影帶，主要原因是前者可以錄影120分鐘，而不是後者的60分鐘。120分鐘是一般電影的長度，60分鐘則是一般電視的長度。參見 James Lardner, *Fast Forward. Hollywood, the Japanese, and the Onslaught of the VCR* (New York: Norton, 1987).

19. 關於DVD數位光碟，參見 Anne Friedberg, "The End of cinema: Multimedia and Technological Change," in Christine Gledhill and Linda Williams, eds., *Reinventing Film Studies* (London: Arnold, 2000), 438-52.

20. Chuck Tryon, *On-Demand Culture. Digital Delivery and the Future of the Movies* (New Brunswick, N.J.: Rutgers University Press, 2013).

21. 關於博物館的沉浸式影像裝置，參見 Allison Griffiths, *Shivers Down Your Spine: Cinema, Museums and the Immersive View* (New York: Columbia University Press, 2008).

22. 我認為這樣的說法，是受到1964-1965年紐約世界博覽會的直接影響。博覽會主題是「不斷擴張的宇宙，日漸縮小的地球，人類的貢獻」。很多新的科技發明，透過影片的方式呈現，放映在很多個螢幕上。展現的內容不只提供資訊與知識，也讓來賓沉浸在環境中。

23. 參見 David Morley, "Public Issues and Intimate Histories: Mediation, Domestication and Dislocation," in *Media, Modernity and Technology* (London: Routledge, 2007), 210.

24. 關於帶有氣氛的電影院，以及關於兩次世界大戰之間，電影院內部的裝潢設計，參見 Giuliana Bruno, *Atlas of Emotions: Journeys in Art, Architecture, and Film* (London: Verso, 2002).

25. 「強調外貌的好處，在於誠懇。並不是因為外在因素，對真實造成威脅。真實只有因為無知地對於文化價值肯定，使得這樣的肯定變得不真實；以及因為誤用一些概念，如個性、內向、悲劇等等，而受到威脅。這些概念指涉一些崇高的理想，但是由於社會變遷，使得這些概念失去原來的基礎。」Sigfried Kracauer, "Cult of Distraction: On Berlin Movie Palaces," in *The Mass Ornament: Weimar Essays*, ed. and trans. Thomas Y. Levin (Cambridge, Mass.: Harvard University Press, 1995), 326. 原文出自 *Das Ornament der Masse* (Frankfurt: Suhrkamp, 1963). 該文寫於1927。

26. 關於電影來到紐約現代美術博物館，參見 Haidee Wasson, "Studying Movies at the

Museum: the Museum of Modern Art and Cinema's Changing Object" in Haidee Wasson and Lee Grieveson, eds., *Inventing Film Studies* (Durham, N.C.: Duke University Press, 2008), 121-48. 海蒂‧華生提到三個原則：「第一，無法界定清楚的電影，應該被視為許多單一影片的集合，如同通過時間考驗的物件之組合；第二，這些收藏的影片應該被展示，但是展出的形式，有別於商業電影院；第三，觀看這些影片，在於搜尋研究資料，讓影片與社會、歷史、政治、美學等領域對話。」(pp. 122-23). 華生同時說明，艾瑞斯‧貝利「在博物館的會議廳裡，有個永久典藏的幻燈投影作品，上面寫著：「如果會議廳的吵鬧不能停止，這個影片的展示將會中斷。」(pp. 126-27).

27. 參見 Iris Barry, "A Short Survey of the Films in America Circulated by the Museum of Modern Art Film Library. Programs 1-5a" (New York, c. 1936-1937).

28. 例如，貝利只播放《爵士歌手》有音樂與歌唱的片段。

29. Louis Delluc, "The Crowd," in *French Film Theory and Criticism: A History/ Anthology, 1907-1939*, ed. and trans. Richard Abel, 2 vols. (Princeton, N.J.: Princeton University Press, 1993), 1:159-64. 原文出自 "La foule devant l'écran," in Delluc, *Photogenie* (Paris: de Brunoff, 1920), 104-118.

30. Robert Desnos, "Charlot," *Journal littéraire* (June 13, 1925). reprinted in Desnos, *Cinéma* (Paris: Gallimard, 1966), 145-46.

31. 參見 www.blockbuster.com/. Last accessed October 1, 2011.

32. 參見 http://elite-theater.kalsow.com/. Last accessed October 1, 2011.

33. 參見 www.familyleisure.com/planagram. Last accessed October 1, 2011.

34. 參見 www.netflix.com/. Last accessed October 1, 2011.

35. 威爾‧史特羅觀察到，正因為有可能透過多個管道傳輸影片，才使得電影具有其獨特性：「隨著影片銷售窗口日益增加，電影做為明確實體的品牌也被確認，使得電影在每個銷售管道，從錄影帶的租售，到付費觀看的頻道，得以

保持它的特殊性。」Will Straw, "Proliferating Screens," *Screen*, 41 (Spring 2000), 117.

36. Roland Barthes, "Leaving the Movie theater," in *The Rustle of Language*, trans. Richard Howard (Berkeley: University of California Press, 1986), 345-49. 原文出自 "En sortant du cinéma," *Communications*, 23 (1975); reprinted in *Le bruissement de la langue: essais critiques IV* (Paris: Seuil, 1984), 407-412.

37. Haidee Wasson, "The Networked Screen: Moving Images, Materiality, and the Aesthetics of Size," in Jeanine Marchessault and Susan Lord, eds., *Fluid Screens, Expanded Cinema* (Toronto: University of Toronto Press, 2007), 88. 華生分別討論「吸引力電影」與「提示性電影」。

38. 列夫‧曼諾維奇注意到，在沉浸式凝視，以及用來監控的凝視之間，產生不斷增加的裂縫。參見 *The Language of New Media* (Cambridge, Mass.: MIT Press, 2001).

39. 參見 Brett Anderson, *Theo Kalomirakis' Private Theaters* (New York: Abrams, 1997). 也參見TKtheaters, www.tktheaters.com.

40. 「如同20世紀那些偉大的電影院一樣，提奧‧卡洛米拉奇斯所設計的家庭電影院，猶如吸引觀眾離開平常生活，到一個規劃整齊的誘人空間。賞心悅目的顏色、燈光、質感，以及從外面的大廳，進到電影院裡就坐，美好的空間轉換，使得觀眾有如參加祭典，準備感受影片。不論這個家庭電影院大或小，他們提供一個共同的內容──電影經驗。」以及：「關於富麗堂皇的家庭電影院之設計與研發，提奧‧卡洛米拉奇斯是公認的佼佼者，他的設計有如黃金準則，提供有錢有空間的客戶，最極致的居家電影經驗。」參見 www.tktheaters.com.

41. 討論拜占庭帝國關於聖像的觀念，參見 Charles Barber, *Figure and Likeness: On the Limits of Representation in Byzantine Iconoclasm* (Princeton, N.J.: Princeton University Press, 2002), and Marie-José Mondzain, *Image, Icon, Economy: The Byzanthine Origins of the Contemporary Imaginary*, trans. Rico Franses (Stanford: Stanford University Press, 2005). 原文出自 *Image, icône, économie: les sources*

byzantines de l'imaginaire contemporain (Paris: Editions du Seuil, 1996).

42. 畢瑟拉‧V‧潘切華強調在場與缺席之間的辯證關係，參見Bissera V. Pentcheva, "the Performative Icon," *The Art Bulletin*. 88.4 (December 2006), 631-55. 最近的討論，參見*The Sensual Icon. Space, Ritual, and The Senses in Byzantium* (University Park: The Pennsylvania State University Press, 2010), 83-88.

43. Ricciotto Canudo, "The Birth of a Sixth Art," in Abel, *French Film Theory and Criticism*, 1:64-65. 原文出自 "La naissance d'un sixiéme art. Essai sur le cinématographe," in *Les Entretiens Idéalistes* (October 1911), then in *L'usine aux images* (Paris: Séguier/ Arte, 1995).

44. Vachel Lindsay, *The Art of the Moving Picture* (New York: Macmillan, 1922), 289-304; Antonello Gerbi, Iniziazione alle delizie del cinema, 841.

45. 安東‧貝克注意到法國影癡的宗教崇拜狂熱：「黑暗的電影院常被比喻為神殿，即使是非常平凡的空間，他們仍舊執行各種宗教儀式。」參見 Antoine de Baecque, *La cinéphilie. Invention d'un regard, histoire d'une culture. 1944-1968* (Paris : Fayard, 2003), 14. 也參見Antoine de Baecque and Thierry Frémaux, "La cinéphilie ou l'invention d'une culture," *Vingtième Siècle*, 46 (1995), 133-42.

46. 參見 http://projectcinephilia.mubi.com/. Last accessed October 2013. 關於影癡的復興，參見 Marijke de Valck and Malte Hagener, eds., *Cinephilia. Movies, Love and Memory* (Amsterdam: Amsterdam University Press, 2005), 以及"Cinephilia. What is Being Fought for by Today's Cinephilia(s)?" in *Framework*, 50 (2009), 176-228. 也參見Jonathan Rosembaum and Adrian Martin, eds., *Movie Mutations. The Changing Face of the World Cinephilia* (London: BFI Publishing, 2003), in particular 1-34.

47. Nico Baumbach, "All that Heaven Allows," in *Film Comment* (March 12, 14, and 16, 2012). 這篇文章分成三部分： "What Is, or Was, Cinephilia?" (part one) at http:// filmcomment.com/entry/all-that-heaven-allows-whatis-or-was-cinephilia-part-one; "What Is, or Was, Cinephilia?" (part two) at http:// filmcomment.com/entry/all-that-heaven-allows-what-is-or-was-cinephilia-part -two-criticism; and "What Is, or Was, Cinephilia?" (part three) at http://filmcomment .com/entry/all-that-heaven-allows-

what-is-or-was-cinephilia-part-three-cinephilia. 本處以及接下來的引用，來自第三部份。(Last accessed November 2013.)

48. André Bazin, "The Ontology of the Photographic Image," in *What Is Cinema? Vol. 1*, trans. Hugh Gray (Berkeley: University of California Press, 1967), 14. 原文出自 "L'ontologie de l'image photographique," in Bazin, *Qu'est ce que le cinéma?* (Paris: Ed. du cerf, 1958).

49. 「這裡應該檢視聖物與緬懷聖跡的心理學，他們借助從現實轉化的做法，這種做法源自『木乃尹情結』。讓我們僅舉一例，都靈的聖屍布就是聖物與攝影的結合。」Bazin, *The Ontology*, 14.

50. Bazin, *The Ontology*, 15. 巴贊接著寫道：「攝影實際上是自然物的補充，而不是替代。」

51. Bazin, *The Ontology*, 14.

--- 盧米埃星系 ---

装配

ASSEMBLAGE

保羅與瑪德蓮

1966年，巴黎。保羅與瑪德蓮跟兩個朋友，凱特琳與伊莉莎白，一起去看電影。他們花了點時間選擇座位，伊莉莎白擠到保羅的旁邊，逼他換位子，最後四人終於坐定。銀幕上出現一張字卡，上面以德文寫著「4X ein sensitiv und rapid film」。是部外語片，瑪德蓮說道：「喔，是沒配音的外國片。」保羅起身去洗手間，發現裡頭兩個男人在親吻。回影廳前，保羅在馬桶間的門上寫下「À bas la république des lâches」（打倒膽小鬼共和國）。瑪德蓮起身換位，挨坐在保羅身邊，伊莉莎白與凱特琳則在交談。他們後面一位觀眾抱怨，保羅直接回嗆他。此時銀幕畫面比例不對，保羅衝去放映室，教訓放映師要尊重影片規格。再度返回影廳的路上，保羅用噴漆在一面牆上寫著反戴高樂總統的標語，然後停下來盯著一對在戲院後方巷子的角落裡相擁的男女。回到座位時，保羅問：「演到哪裡了？」凱特琳回答：「大概是一個男的跟一個女的在一個陌生的城市，他們⋯⋯」銀幕上的那對男女逐漸打得火熱，保羅覺得不自在。他想離開，便說：「我們走吧，電影很難看。」凱特琳回答：「喔，不，不，我想看下去。」伊莉莎白說：「拜託，我們走吧，情色畫面讓我很倒胃口。」瑪德蓮回說：「只有妳這麼認為。」保羅問瑪德蓮是否要留下繼續看，瑪德蓮回答：「是的，我要留下來。」瑪德蓮被影片吸引，但也表現出不安的樣子。這時候是保羅的旁白：「我們之前常看電影。銀幕亮

起時，我們會很興奮，但很多時候瑪德蓮和我通常都是失望的。影片老舊、畫面閃爍，而瑪麗蓮‧夢露早就老得可怕。我們很難過，這不是我們夢想的影片，不是整部會讓我們珍藏在心裡的電影，不是我們會想拍的影片，或者更私密地說，絕非我們會想活在那種情節裡的影片。」

　　以上我所描繪的是高達所拍攝的《男性‧女性》（1966）裡的第十一個段落。這段不僅是本片最有趣的一個段落，同時也如同在高達其他影片中常見到的，關於電影本質的明確反思。我們跟著男女主角還有他們的二位朋友走進電影院，他們不只是來看一部電影，而是還要體驗看電影的過程；而在片中，我們見識到阻礙他們能獲得滿足的種種困難。選座位不容易，所以四個人一直在換位子。看電影的觀眾沒教養，大聲談論、吵架，代表看電影必受的干擾。保羅影片沒看到的部分，凱特琳得告訴他劇情。影片放映有問題，不是那部外國片的導演所設定的畫面比例。劇情讓人不滿意，不只是因為它令保羅覺得尷尬（卻令瑪德蓮著迷），也因為它沒有符合兩位主角觀眾的期望。還有，在洗手間與後巷所發生的情況，比銀幕上演的更讓人匪夷所思，保羅也幾乎被這些事給吸引過去。保羅與瑪德蓮想來感受電影經驗，卻被他們碰上的這些狀況給阻撓。電影院、銀幕、觀眾、影片沒有組合好，好比電影「機器」故障了。

何謂電影「機器」？發生故障又是什麼意思？這兩個問題，在今天有著高度的關聯，因為此刻電影移轉到其他裝置與不同環境，使得觀影場地、觀看內容，以及觀看行為都沒有組合好，就像在《男性‧女性》一片中發生的狀況；同時，這幾個元素都發生了劇烈變化。電影院不再是唯一可以看到影片的地方，我們可以在家裡看，也可以旅行時在火車上看。傳統定義上的電影也不再是唯一的觀看對象，「電影」這個類目也涵蓋了其他形態的影音內容。最後，觀看的行為似乎受到愈加個人化和因地制宜的因素影響。就此而言，什麼才是最合適的電影「機器」？或者這麼說，什麼才是適當的電影「部署」[1]呢？

　　一直以來，大家都這麼認為，電影是由一致與獨特的元素組合成一個穩定、統一的複合體。因此，為了要有真實的電影體驗，必需在一個黑暗的房間裡、坐在一個大銀幕前、銀幕上放映著影片。當中有任何一個元素改變，就會造成不同的觀影經驗。由於電影有了新的存在條件，以及我們生活周遭的變化與理論發展，促使我們更正對電影略顯僵化的認知。十九到二十世紀的科技，建構在整合與單一功能的特性上，但如今的科技則與此漸行漸遠。它早已具有擴散的特性，有著新組合與新功能的開放可能。同時，我們的生活模式不再繫於單一背景，由於環境越來越不「自然」，就變得很容易調整。因此，電影是──也一直都是──由多種（有些來自其他部署，且很多是易變化的）異質元素的集合，而這些元素會依情況整合。

這樣的看法，現在已越來越被接受。電影在不同時間點有不同的組合架構，可透過由一個機緣、需求、或者記憶所引發的一連串變化來產生；利用任何可能的機會，電影經驗得以復活。

這種觀點的改變，意義非凡。電影部署不再是事先規劃好的、封閉的以及被鎖定的結構，而是開放的、更具彈性的元素組合。它不再是一個「機制」，反而更像是一組「裝配」，也因此，並不是「機器」來決定電影經驗，是電影經驗成就——或甚至架構——了這個「機器」。此一重新思考，替電影打開了一個新的視野。即便是在不理想或矛盾的環境裡，電影仍然能重新建構其基本要件，使得觀影的獨特經驗得以持續；即便是在新環境與新裝置上，電影可以徹底重生，隨時準備好再度提供迷惑觀眾的機會。

修補策略

讓我們繼續沿用前面的電影片段，想像《男性・女性》的兩個主角，保羅與瑪德蓮，生活在2013年的巴黎。巴黎還是有著各種電影，而且他們兩個還是會去電影院看電影，即使四十七年前困擾他們的情況還是持續著。但也能確定的是，他們會透過其他方式觀賞電影。他們可以在自己家裡的家庭劇院看影片，或者下載影片到平板電腦，然後去某處時帶著在路上看。他們會懷念與其他觀眾一起看影片，因為他們的視覺經驗

只剩下他們兩人，不然就是用各自的裝置、各看各的。影片的形式勢必會自動轉換，以配合家裡或行動裝置的螢幕。他們所看的影片，可能會穿插廣告，也可能搭配電視影集、音樂錄影帶、體育賽事節目等。最後，他們可能是斷斷續續地觀賞影片：透過家裡的電視看影片，會被其他節目內容打斷；如果用DVD數位光碟看片，則可以自行隨時暫停、晚點再繼續看，或者倒轉重看某段落、在某個畫面暫停、甚至於快轉到片尾。保羅與瑪德蓮不必再與破爛的電影「機器」有所瓜葛，他們現在將處於這個電影「機器」至少在表面上看來消失了的多元情境下。然而就像在1966年，他們不會放棄嘗試營造令他們滿意的觀影經驗；正像多數時下電影觀眾所做的一樣，他們會用稍微更費事和複雜的方式，尋求建立「修補策略」[2]。

有哪些「修補策略」呢？一個觀眾如何能縮短與理想模式之間的差距，創造出自己心中最接近「電影」的經驗呢？讓我們先用一個最極端的例子，設想一個使用行動裝置的觀眾會遇到的情況。

獨自使用行動裝置在移動狀態下看影片，這樣的情境，可以說看似與自電影誕生以來採用的集體與靜態觀賞的模式大相逕庭。電影在十九世紀末出現的時候，就建構了兩種截然不同的觀影模式，一種是影像固定在某個地點，而觀眾可以根據個人的動線自由走動，例如全景劇場與博物館的展示；另一種則

是影像可以（或至少近似可以）移動，觀眾在固定座位上一起聚集在銀幕前面，例如電影院或者是魔術幻燈秀[3]。由於電影院屬於第二種模式，難免就會把第一種模式歸類為非電影的情境。

不過，時至今日的新媒體領域中，或有三種可能情況出現，使得前述兩種觀影模式之間的差距，不再那麼涇渭分明[4]。第一種情況是關於觀眾所在的空間。透過行動裝置觀看電影或其他影片的觀眾，通常是在容易分心干擾的環境，例如在通勤列車上用筆電看電影、邊走路邊用智慧手機看影片、或者在茶水間用平板電腦看影片。在這些環境中，視覺免不了受外界干擾，但是這些看影片的人還是能夠暫時脫離周遭環境，讓自己沈浸在所看的影片世界裡；如果所使用的行動裝置螢幕大一點、影像解析度高一些、或者可以搭配耳機，這些都會有幫助。然而，最關鍵的元素，在於他們是否能夠建構一個隔絕外界、專屬個人操控空間的空氣泡泡[5]。這個空氣泡泡的外壁很脆弱，隨時可能破裂，所能提供的隱密性也很有限，因為別人還是可以看見你。可是這樣的空氣泡泡提供了類似避難所的空間。當我躲進去之後，我就與周遭環境隔離，使我能再造親密感[6]。因此我有如建構了一個「移動的家」[7]，一個「家之外的家」[8]，它跟我一起移動，同時讓我即使在陌生與不友善環境中，還是找回熟悉感[9]。這個「移動的家」在某方面類似我那裝設了家庭劇院的窩，同時也類似一個黑暗的電影院空間。讓

我再重覆這個概念：這個「移動的家」有的是無實體的想像外牆；是暫時而非真正的避難所。但是它把我包容進去，幫助我得以去做包含看電影或影片在內等想做的事。它可以比喻成讓我暫停、坐下、以及調整思緒的空間。甚至是在電影院裡面，我也常常會想要建構類似的空氣泡泡，因為電影院裡面也充滿了干擾因素，像是大聲講話的觀眾以及撲鼻的爆米花香味。可以縮藏的座椅加上四周的黑暗，讓我能夠與外界隔絕，專心一志地投入在影片上。當然，這通常也需要多費點心，才會達到全神貫注的程度[10]。我在開放環境建構的空氣泡泡，雖然不穩定且須仰賴意志力，卻也重現了當我在如電影院等較封閉穩固空間裡所經歷的過程。透過這樣的空氣泡泡，我可以讓自己專心面對眼前所觀看的內容。

　　新媒體提供的第二種可能是關於觀眾本身。使用行動裝置的人或許可以與所觀看的內容產生某種親密感，然而他們似乎很難聚合成為所謂的觀眾。他們在建構來避難的空氣泡泡中看影片，可以跟坐在旁邊人分享，共同觀看[11]，但是空氣泡泡的範圍仍有限度。不過，還是有其他能使個人使用行動裝置的觀看行為，帶有更接近集體性的工具存在。這些工具讓新裝置成為媒體平台，能結合多重功能與服務。因此，透過行動裝置不但能觀看電影或影片，還可能與正在做相同事的其他人建立連繫。就以我的筆電為例，當我在看串流影片時，可以同時登入社群網站，與其他也在看同一部影片的人一起討論。

我與別人分享討論我正在觀看的影片內容，就像是這些人就坐在我旁邊一樣。例如在2010到2012年間活躍了一年多的網站「Constellation TV」[12]，就旨在提供這樣的服務。它比照電影社團或電影論壇的模式，使用者於排定的日期與時間，付費觀賞一部影片，而在影片「播放」的同時，他們可以與專家對談，這個專家通常會是導演、影評人、或者是電影教授。當影片結束後，他們可以跟觀看該片的其他觀眾一起進行討論。即使這項服務維持不久，這項實驗的設計顯示了不單讓觀眾有觀影體驗，且同時提供人際互動機會的必要性。電影一直需要觀眾；新媒體的環境得以建構「想像的觀眾」，即使這些觀眾其實是單獨在自己的電腦或平板螢幕前面。

第三種情況，與觀看的內容有關。我們周遭環境充斥各種影像，我們透過一些工具，讓我們無差別地接收這些影像。電影觀眾可以說一開始就面對綜合的影像內容，從五分錢戲院到1950年代的電影院，這些電影院播放劇情長片的同時，也會有紀錄片、新聞片、廣告等等的內容。然而，今天的情況更加複雜，電影僅僅是影音內容的一小部份，我們每天暴露在許多螢幕前，面對著各式各樣的影像，而這些螢幕極少是用來播放電影的。當我們不再坐定在黑暗的電影院空間裡，該如何確定我們是在看電影呢？這個問題的答案，在於某些影像移動到新的發行端點，包括行動裝置，所走的獨特路徑。我透過手機可以接收任何訊息，不過，當我打開「Netflix」或「Hulu」這類網

路串流平台，或是在「Comingsoon」等網站搜尋影片，或是在iTune之類的線上商店購買影音內容，又或是透過YouTube點選想看的東西，或許可以這麼說，我所接收到內容必定是屬於電影的大宇宙。電影透過其他的管道來到我面前，但它呈現的內容並沒有減損改變。它所走的路徑比戲院通路還要長；它涉及了兩個階段，而非只有一個。但是這條路徑是被官方批准的，以確保我看到的內容確實是電影。

由此可見，雖然影像內容的新脈絡的確與傳統的觀影經驗不同，但是我們可以「修補」這樣的情況，即使是以行動裝置觀影，也能達到傳統典型的模式。上面簡要提到的三種情況扮演著關鍵的角色：透過建構「環境泡泡」，即使身在戶外，我們得以擁有如藏身在一個受保護空間的感受；透過「想像的大眾」的展現，即使我們是各自觀看影片，還是能夠集結成一個社群；以及透過所謂的「兩階段路徑」，即使是被各式新內容的紛亂雜沓所包圍，我們還是可以繼續享受電影善於建構的大世界。

當然，差異仍然存在，而且不容忽視。開放的環境增加被干擾的可能，並且帶來短淺與多工的收看方式。根據瑪麗亞格拉齊亞・方其的研究[13]，觀眾隨時會放棄目前正在觀看的內容，轉而去看別的節目。露西拉・阿芭諾也強調[14]，缺乏實體觀眾以及觀看內容的不確定性，會造成所謂的「自戀的膨脹」

與「慾望的不穩定」，使得觀眾陷入死胡同：他們不清楚自己要看什麼，於是導致他們什麼都想要，最終由於電影與其他類型影片混在一起，電影將被挪作他用，變得電影味盡失了。然而，只要這些差異存在，並將我們推向不一樣的觀影經驗，我們仍會試著把自己放在傳統觀影者的情境裡。

電影面對著新環境與新條件，但是電影並沒有放棄我們。簡言之，由於我們的緣故，電影被移置了。

部署的問題

電影的持續存在，使我們提出一個關鍵問題：有可能進行修正，讓已經不復存在的情況重現嗎？有可能將已經不存在的觀影經驗，重新喚回來嗎？

人們傾向認為，個人的經驗取決於我們自身所處的處境條件，而這一點在傳播媒體上尤其如此。從麥克魯漢以來，盛行主張根據所使用的科技，不同類型的傳播方式會產生不同類型的感受與想法。每一種傳播方式引發特定的感受與想法的類型，每一種傳播方式也決定我們做為閱聽人的位置[15]。這暗示著如果沒有在配備了放映機、影片、銀幕的黑漆漆電影院裡，就無法擁有電影經驗。如果是這樣，那什麼都不必說了。然而，修補策略似乎透露著完全相反的情況。具有一定規模的經

驗，例如觀影經驗，能夠在各種條件的組合下運作，即使這些條件不一定全是有利的。電影仍然會存在於我們的生活中，當然不會是跟以往一樣的完整形式，但也不會是被貶低的狀態。因此，電影的命運並未結束。

　　這兩種立場，清楚反映在考量電影基本元素的作用——亦即電影部署的作用——時兩種不同的方向。弗蘭索瓦·艾貝哈與瑪麗亞·托塔亞達已指出部署的概念是如何與至少下列五種元素產生歷史的關聯：一系列技術設備的出現、統合這些設備的機器出現、在單一架構下該部機器得以含括其使用者、該部機器指派使用者一個特定的角色、以及該部機器要求使用者進行一系列明確且有次序的行為[16]。在考慮這些元素時，如果我們假設：一個部署的各組件構成一個精密且穩定的整體；如果我們想像：這樣的整體產生一個獨一無二的經驗型態；如果我們認為：主體在此情境下沒有運作的空間，那麼我們必然得到唯一的結論，就是：我們的經驗由這部機器決定，而我們也需要這部機器才能經驗。把「部署」視為一種裝置的想法即抱持著這種立場，並在1970年代強烈地影響電影研究。然而，如果我們換個方式思考，把媒體的物質基礎視為多種異質元素的組合，可重新拼裝組合，並賦予多樣功能；又如果我們同時把主體視為必定受到此機制操控，但正因是整體機制的一部份，主體反而可以回過頭來參與介入活動，那麼這種（人機關係）情況，就變得有彈性多了，就可以讓我們想像，電影得以在其他

脈絡與其他條件下，自行再度出現。電影經驗將仍舊受到一些基本條件影響，但是這些條件不再是固定不變的。甚至於，這些條件可以依照被做為參考模式的經驗類型來加以調整；科技決定論因此改換成多方的影響因素。

近幾年來，由於科技轉型以及新的電影理論架構，出現了更有彈性與開放的部署概念。在更仔細地分析這樣的變化之前，請容我先進行簡短的回顧。

部署作為機制

首先回到「部署作為機制」的概念，讓我們重新檢視在1970年代形成這個理論趨勢的兩篇文章：〈基本電影機制的意識形態效果〉[17]，以及〈部署〉[18]，作者都是尚—路易・鮑德利。根據鮑德利的說法，一方面是攝影機與放映機的組合，另一方面是放映機、銀幕、黑暗空間，這兩者所形成的一種機制[19]，尤具有創造出一系列「意識形態效果」的能力。第一個意識形態效果隱藏在電影攝影機與放映機的運作裡。如果說，攝影機將現實環境轉錄在一張張缺乏光線與動作的光影照片上，而放映機則是將光線與動作重新帶回來，將這些相同的光影照轉譯成與現實有著相同樣貌的銀幕影像，那麼我們就可以說，觀眾並沒有察覺到這樣的雙重轉化：他們純粹樂於觀賞還原版的世界，他們其實是被幻覺所欺騙、誤以為單純的再現

就是現實的直接感知。第二個意識形態效果，在於電影創造出觀眾可認同的先驗主體。電影攝影機復原了十五世紀「暗箱」模式，因此提供了一個假設在透視線聚合點、有個觀察者存在的空間。此外，攝影機有如無實體的存在、得以四處移動，賦予了這個觀察者全知的感覺。在此同時，攝影機的景框所到之處均被灌輸了各種意義，使得觀察者變成了詮釋者。觀眾自己化身為攝影機之眼，產生自己個人及對眼前所見事物的意識，但觀眾也是在欺騙自己，以為自己是整個過程的源頭。第三個意識型態效果，是一種退化的過程。在黑暗的戲院裡，面對著銀幕，觀眾聚睛會神、一動也不動的，有點像拉岡鏡像階段的嬰兒或是柏拉圖洞穴裡的囚犯。他們就像嬰兒一樣地重新活一次、經歷了形成自我的旅程；他們也像那些囚犯，宣稱自己是行走在第一手、但實際上卻是經過中介的知識道路上。

以上是鮑德利理論極度簡併的版本。基本上，他把電影中技術層面的元件，連併成一個甚為同質且封閉的整體，所以那些技術層面的元件決定了觀眾所能體驗的內容。這樣的經驗形式，便等同於部署的結構。「機制理論」[20] 當時就是以這些論述基礎為本，至少要等到1990年代，才由大衛‧鮑德威爾與諾埃爾‧卡洛爾試圖拋棄該理論有問題的觀點，也因而全盤否定這個理論[21]。

在「機制理論」盛行的那二十幾年裡，不乏批判的聲音，

試圖整合理論樣貌或修正其僵化的問題。在各種整合嘗試中，克里斯汀・梅茲提出相關的論點。在他所著的《想像的能指》[22]一書中，梅茲分析觀影活動背後的主要趨力，包括鏡像認同、偷窺，與戀物，並將這三個元素，與電影影像的特性並列討論，也就是其呈現為現實的鏡射、與觀察者的距離、以及零碎的特性。這樣的並列討論，似乎會進一步強化機制理論，然而實際上，「心理機制」與「技術機制」的並置開啟了更複雜的組合，使得沒有任何一個電影元件能取得完全的優先地位。機制除了是所有元素零件拼湊起來的所在之外，也可以是對抗與協商的場域。

至於對機制理論的修正，有兩個觀點特別值得注意[23]。第一個是在1990年代初，喬納森・克雷里在他所著《觀察者的技術》[24]指出，電影「機器」不僅僅是科技新發現的聚合，同時也是社會論述與實踐的聚合。這些元素形成一個很廣大的網路，讓各元素能夠往不同方向來發展。電影處在兩條路的交接點，一條是鏡面視角的傳統，著重於觀察者對影像再現的接收與組織；另一條路是立體化視角，認為觀察者不是在畫面之前，而是沈浸在畫面中。第二條路在十九世紀的前幾十年特別明顯，並且與在整個十九世紀裡所發展出的其他層面息息相關，像是生理學領域的研究。透過這條立體化視角的路，出現了現代視角及現代觀眾的概念。電影雖然與暗箱有淵源，但它與立體化視角的關聯，說明了科技是如何無法獨自估量，而是端

--- 盧米埃星系 ---

視其所運作的脈絡與所處的歷史時空，當中盡是複雜與分歧。

　　第二個修正觀點來自1990年代末，蘿薩琳・克勞斯在《北海航行：後媒體情境時代下的藝術》[25] 一書中指出，相對於繪畫而言，電影並非建立在一個簡單支撐的基礎上，而是一部複雜的機器，包含了各種不同的組成要件，而且具有達致多樣平衡結構的彈性。電影是一種不斷重複回歸與自我調節的結構，而非傾向於一個預定目標功能的裝置；它是一塊一塊組建而成，而非早已具體確定的東西。「電影機制……是一種集合體，相互扣連與支援，並且有著不同層次的介面。」[26] 因此，藝術家們越來越常運用電影與錄像創作（或者至少受到這兩者的啟發）：這是他們同這個既不逼迫往單一方向，也不侷限在單一面向的工具之間的較量。

　　克雷里與克勞斯沒有放棄「機制」的概念；相反的，他們賦與這個概念新的轉向。電影裝置被視為具深刻歷史意涵，以及擁有多重淵源演進與多樣結構的特色。電影主體囿於這樣的部署內，但在其中還是有操控的空間。原先的固定結構與單一方向性，由強大的多樣性與彈性所取代。

從機制到裝配

　　我想是時候以一個較激進的方向來處理這個議題，即捨棄

機制的觀念，改用能恢復電影部署應有疆界的「裝配」概念。

有兩篇偏向哲學討論的文章，可以幫助我們探勘前行的方向。一篇是阿岡本的〈什麼是機制？〉[27]。在這篇文章裡，阿岡本重讀傅柯和其核心的「部署」概念，同時考證這個詞彙的字源。拉丁文dispositio來自希臘文的oikonomia，這個字在公元二世紀到六世紀的神學著作裡，意指上帝依照祂救贖的計畫來「管理」世界。這個字是用來描述上帝的「作為」，而不是祂的「存在」。從此觀點看來，很容易理解「部署」是一種操作的工具，可定義為「一套實踐、知識、方法、機構，其目的是管理、治理、控制、導引——以一種標榜有用的方式——人類的行為舉止與思想。」[28]

這些任務大抵透過主體化過程變得更加明顯。當我們進入部署的場域時，我們會被指派一個精確的形象輪廓——一個身分，一個自我——免不了地將我們分類，但也對我們開放了一個行動的場域。所有的部署，包括生產體系、國家機器、科學領域等，以及各種媒體類型，像是電腦與手機等，都會導向建構個人的主體性，定義個人身分並形成所有行動與經驗的出發點。當代的裝置加速了這樣的運作。當裝置日益增加時，個人就有了一個又一個的主體身份並在其間轉換，此舉有效地將「每個人的身份總是帶有偽裝」推至極致[29]。不過，當代的裝置，尤其是媒體，也有一個相反的運作方式：「（當代裝置）

--- 盧米埃星系 ---

的意義，在於他們不再透過主體的產生來運作，而更像是透過可稱之為去主體化的各種過程來運作。」[30]。當我們使用這些裝置時，我們的自我會消失，就像使用電話的人恐怕會變成只是一組被用來監控的號碼。那麼，有可能逃脫這樣的陷阱嗎？阿岡本建議透過「褻瀆」的方式，所謂的「褻瀆」，就是將一件因被「神聖化」而置放於單獨領域的事物，回歸至它的一般用途。就部署的概念而言，「褻瀆」指的便是能夠解放那些早被裝置抓住與抽離的事物，讓它們重歸我們掌控的作法。

如此就會出現一個有趣的情況。主體無法自由行動，這是事實，畢竟主體仍是部署所造成的[31]。然而，這當中也確實存在著得以讓主體獲得解放的各種策略。阿岡本在另一篇文章中[32]深入探討，諸如遊戲等各種活動的「褻瀆」實踐；儘管主體在程度上被自身所處的情境所界定，褻瀆的實踐能讓主體突破情勢限制，並且重獲對主體活動領地的掌控權。

這個開放可能的概念，也出現在吉爾‧德勒茲一篇比阿岡本的文章早十年的作品裡，而且奇特的是，兩篇文章的標題一模一樣[33]。在德勒茲重讀傅柯的版本裡，他把部署重新定義為「一團線球、一個多線性整體……由不同性質的線條組成」，這些線條「並沒有環繞著各自同質化的系統，像是客體、主體、語言等等，而是跟隨及追蹤著總是不穩定的方向與程序，時而靠近、時而遠離。」[34]因此，部署是由不同元素形成的集

合體，具有持續變形、持續流變的特性。就此脈絡而言，「主體化作用的軸線似乎特別適合追蹤創作的路徑，這些路徑不斷地被捨棄、又不斷地被重拾回來及修正，直到舊的部署破解為止。」[35] 所以，主體性從來不是與生俱來，而是一種建構，同時也總是易於變化。「我們屬於這些部署機制，並依據這些機制而行動。」然而，「在每個部署機制中，我們必須區分我們是什麼（我們已經不是什麼），還有我們正成為什麼：也就是屬於歷史的部份，與屬於現下的部份。」[36] 部署跟隨其主體、也由於其主體而變化。

然而，德勒茲還增加了第二個重要元素。儘管說部署是由異質的元素組合而成，而且從沒有處在完美的平衡狀態，不過它總是能夠把所有不同的軸線整合在單一結構裡，這個單一結構回過頭來亦隨著運作的動態壓力而變化。「機制是由視覺軸線、言說、力量軸線、主體化作用軸線，以及斷裂、破壞與破裂之軸線交錯組合而成；這些軸線透過裝配的變動與甚至突變的作用，相互強化或牽引。」[37] 在這裡我們可見相異的各種組成元素，彼此持續且相互干預，同時危機四伏，卻也是所有這些元素互為指涉的一種全方位結構──縱使這個結構本身處於不穩定狀態。

前一個引文中提到的「裝配」概念非常重要。它點出不同元素以一種綜合體重組的狀態。這個詞彙也是德勒茲另一部與

--- 盧米埃星系 ---

菲利克斯‧瓜塔利合著的作品，《千高原》一書的核心概念。在這本書裡，裝配被定義為「首要將各種異質元素集合在一起，例如聲音、姿態、位置等。」[38] 就此而言，裝配就是將不同種類的事物，化為一個整體。德勒茲與瓜塔利原本所用的法文詞彙是「佈局」，帶有「安排」、「調適」、「處置」的意思，對應於英語中將之翻譯成「裝配」很合適，因為「裝配」同時指不同元素的連結，也指因此被創造出來的新整體。在1950與1960年代間，「裝配」指的是把現成物件拼湊成立體組合的藝術創作。因此，裝配意味著各種脫離原先背景的事物被重新組合所成的集合。對德勒茲與瓜塔利而言，裝配正是異質元素從原先各自的組合剝離，開始另一層與其他元素的關係，以及形成一個新的樣貌。

　　將部署視為「裝配」的概念，非常有用。它讓我們不會陷入機制理論導向的死胡同。我們不再須要考慮一部事先設定好、且一成不變的「機器」，而是某樣在不同情境下可以不斷被重組的東西和能自由重組的元素。我們也不再須要考慮一部抓住任何進入其作用範圍之人的「機器」，而是能在其單一元素與元素構成的整體之間創造張力的機器。裝配具有連貫、實體但並非毫無彈性的特色。它決定元素組合的方式，不是像陷阱一般使任何人或事物無所逃脫。如同羅伯特‧德加塔諾所強調的[39]，裝配是一部「機器」但也是一個聚合點，讓不同的元素在此匯合。

裝配—電影

讓我們試著以裝配這個詞來重新界定電影。艾貝哈與托塔亞達在研究早期電影時，曾經做過類似的嘗試[40]。我將啟動一種更為整合的方法，在考量電影現況的同時[41]，也強調相關的異質元素，以及這些元素相互調整的原因與方法。

電影裝配的第一個元素，無疑就是由一系列影像與聲音組成、以一種或多或少刻意、連貫的方式結合在一起的表現，即我們稱之為影片的東西。一部影片有多層次的面向——片長、格式、支援、功能等。不過我這裡想強調，一部影片至少指涉三種現實情況。首先，是由影音材料組合構成電影的整體，這些材料恰好對應著電影史最明顯的部份。接著是一些定律，將這些材料提升到敘述、風格以及語法層面，而且不論時間是如何的變動，這些材料代表影片攝製過程的參考點。最後，在影片生產過程會有人遵循這些基本定律，有時也有人提出挑戰。一部影片就介於這三種現實的交會點；它是影像檔案庫的一部份，它表現了一種語言，同時它也是生產過程的成果。

其次，是所謂影片的「消費實踐」。這些指的是一些動作，有基本的如買票、進戲院、找座位等，還有開關設備、專心觀賞、進入電影創造的可能世界、以及把自己化為觀眾的

一份子等等。這些行動，涵蓋知覺、認知、操作、以及關係網絡。這些行動將我們的身體、心靈、與他人的關係、以及與現實環境的「交易」帶入其中。就此而言，這些行動的範圍遠大於電影。此外，這些行動以一個精確的動作影響我們：按照已決定好的時間長度讓影像與聲音接續呈現。電影是在一個受控制的情境內，涉及視覺與聽覺的經驗。

裝配的第三個元素是環境。我們的觀影經驗，除了是「具身」（與身體有關）、「嵌入」（與文化有關），同時也一向是「接地」的，也就是說，觀影經驗發生在精確的實體空間中。這樣的電影經驗包含了絕對不是去地域化的媒體經驗，反倒是不斷的再地域化。我們總是處在一個空間中，而這個空間決定我們的存在。所以我不僅討論黑暗的電影院空間，還包括客廳、有著各種螢幕的城市廣場或街道、透過電腦而進入的網站、以及我們個人的空氣泡泡等。這些空間有著共同的特性，就是具有能夠投射影像的平面，以及提供了某種簡易、甚至或許是理想的掩蔽，讓我們得以暫時棲身躲藏。即使我們是在網路上漫遊，我們還是駐足在一個地方。

最後，還有一系列重要的象徵性需求。例如，我們須要與現實接觸、想像各種可能、界定情境、追隨故事、解釋世界、控制事物等等。這些需求所處在的場域，與上面提到的種種元素，形成對立。就如同我們得以掌握上述那些資源，這裡提

到的各種需求，也需要獲得解決。前者有如戰術的組件，代表我所面對的事物；後者則是戰略的元素，在於它們引導我的行動。前者建構我的日常生活習性；後者則界定身為人類存在的架構。在此架構下，與其說這些是「需求」，不如說這些就是「實例」。它們既推擠著我們，也催促著我們；但它們又是深刻建構我們成為人類的一些概念。就如同巴贊所說[42]，電影透過其影像，表達出我們渴望保存現實的需求，也如艾得格·莫林所說[43]，電影表達出我們渴望把自身的想像增添寫實的外在表現形式。

我們稍後還會看到另外兩個元素，一個跟科技有關，一個跟觀眾有關，將附加到前面提到的四個基本元素。這四個基本元素，提供我們確認「電影—裝配」的核心：電影是活動影像與聲音的組合；電影提供我們觀賞消費；電影在一個特定的空間放映；以及電影可以回應一系列屬於個人的、文化的、與人類的需求。現在要問的是，是什麼把這四個元素組合在一起的呢？它們各自獨立，而且游移存在於不同的引力端：影像與聲音可組合出不純然是電影的產品；電影的觀賞可以發生在其他的環境；用來放電影的空間也可以有其他的用途；以及，上述那些需求可以透過其他形式出現。這裡要問的，是什麼讓這四個不穩定的元素，用德勒茲式的說法，能夠「再地域化」，使它們整合在一個場域裡[44]？至少有兩個條件與此相關。

--- 盧米埃星系 ---

第一個是「協商」的出現，也就是異質元素相互整合的過程中，會尋求對彼此最有利的契機。電影做為一種機器，奠基於各元素相互適應[45]：它透過複製真實的影像，提供幻想；它把觀眾從日常生活抽離出來，好讓觀眾接觸世界；它藉由集體幻覺經驗形成社會化的接觸等等。電影把原先看似無法搭配的元素相互組合、調整，而後連結起來。我在前面提到的四個主要元素也不例外，它們的和諧一致形成對彼此最有利的搭配。當抽象的條件被放置於日常生活環境中的時候，會獲得某種具體型態。當某些行動、環境、論述等，被投射至一個較大的空間時，就會喪失各自不可預測的狀態。莫林在1950年代便適切地指出，原先無法確立的需求，變成「電影的需求」[46]。原先有著不同用途的環境空間、影像、行為等在此時都被收編於一個看似真正的社會制度裡。

　　這裡先插入三個簡短的觀察。首先，我們也必須注意適應的過程是如何套用在個別元素。在一部影片中，影像與聲音須要彼此搭配；在觀賞影片的過程中，個別觀眾的行為，須要與其他觀眾彼此配合；而電影院空間須要與觀賞的活動配合；最後，上述那些關於個別的需求，則須與社會規範配合。「協商」的概念在所有的層次上運作。

　　第二，不同元素之間的調和，常透過一種特定情境下被批准，或至少被確定，而被「縫合」成一個整體。電影的「宏

大理論」，在影音的層次上，凸顯「縫合」的存在：一部影片有如一場凝視的遊戲，暗示著在影像接收的位置有個「缺席的主體」；這個「缺席的主體」不僅使得影像與聲音結合在一起，同時也把影片、觀眾注意力與慾望的節奏也結合在一起，於是乎介入影片的論述層次、技術層次、以及心理層次[47]。我還要提出不同層次的其他元素，也有更進一步的「縫合」可能，也就是把可以匯流的不同組件，接合起來。盧米埃兄弟發明的電影機器，將所有元素接合到銀幕上：在放映的時候，銀幕發亮，銀幕接收放映機傳過來的光束，銀幕展示一個全景的世界，以及在銀幕前面聚集了一群觀眾，這些都在同一個空間裡。到今天，銀幕仍然扮演這樣的「縫合」功能，即使現在已經沒有放映機的光束，也沒有聚集在電影院裡的觀眾。甚至，也沒有一個仍然相關、卻常引起爭議的元素，就是黑暗的觀看空間。這也是電影一直想要克服的。因為從過去到現在，有這樣的黑暗空間，才有這樣的環境來放映影片，也才有帶著寫實特色的影像[48]。這個「縫合元素」的清單可以更長，總是有元素可以「敲定」協商。

　　最後一點，電影元素之間的協同整合有其好處，但也失去部份內容。當這些元素整合成一個固定的形式時，前面提到的四個元素就失去其某部份的可能性。它們的確是再地域化、成為我們所稱的電影；它們化為一部影片（而不僅僅是影像與聲音），它們形成消費的實踐（而不僅僅是隨意的行為），它們

--- 盧米埃星系 ---

建構一個視覺空間（而不僅僅是一個單純的場所），以及它們提供關於生命與想像的需求（而不僅僅是流動的慾望）。一旦確立了形式後，這四個元素所換來的，得以成為真正的整體組合。

　　就在這樣的狀況下，出現第二個關鍵層面，就是「迴遞」的存在。當四個元素整合起來時，這些元素可回歸到原來的位置，或者如果有一個元素沒有歸位，則是由原本的組合或「配方」歸位。 這樣就會產生一個穩定的行動場域，裡面的元素依據固定的模組加以定位；或者在模組裡的元素相互替代，整體的功能還是繼續一樣的運作。除了讓整體的穩定外，迴遞的概念也有某種自動性，如同史坦利‧卡維爾所提醒的[49]，當元素形成固定的迴遞時，就不必考慮動機。這就是當敘事形式、風格、組合介入的情況：電影照常在它的軌跡運作。然而，這同時也是習慣介入時的情況：這次則是行為會依據已內化的姿態自行持續。卡維爾同時說，自動性使事物顯得「自然」：如果一件事總是這樣子執行已久，那麼很明顯地，該件事情就是要這麼做才行。我想補充：迴遞有助於讓整體變得清楚可見。元素的迴遞讓我得以立即辨識它們，也讓我立即知道所面對的是什麼。接著，這份辨識透過一系列的論述被確認，包括評論、專家意見、法規、理論等用來描繪電影是什麼，以及電影能是什麼的樣貌。這些呈現出電影的「社會形象」，也確認了電影的存在。也就是在這個點上，「部署」的概念有了它的定義，

以及身份屬性[50]。

　　我們尚未提及電影的兩個重要元素：技術與觀眾。這兩個
元素存在的空間，恰好就是標誌著協商與迴遞的空間。

　　讓我們先討論技術。技術不僅建構電影「機器」的核心，
它同時確保機器的最大穩定度。我們傾向認定電影具有傳統
的技術，也同時認定這些綜合體是固定不變的（以至於到了
今天，我們還是用手搖動傳統攝影機桿子的樣子來表示拍電
影……）。就此而言，技術跟自動化密切相關，它的功能被認
為是不言而喻以及穩定不變的。不論是35厘米電影放映機，或
是數位光碟播放機、平板電腦等的操作，都是展示這些功能模
式的例子。即使今日的科技設備不再是傳統機械裝置的概念，
而是應用程式，仍然是如此；軟體程式，即使多了一些彈性，
以及增加自動修正的功能，也還是依循事先建立好的規則，還
有事先設定好的軌徑來運作。

　　技術之所以如此，是因為它成功地整合不同的組件，成為
單一的整體。簡言之，它完成了一個成功的協商。技術設備看
起來能夠不言而喻與穩定不變，其實是靠著不斷協同整合的過
程，到最後達到標準化的結果：技術設備的基礎，不僅僅是自
動化，也在於積極的調整。機械的「組件」必須不斷整合在一
起，同時也要與其他相關組件搭配，如此才能在固定且穩定的

--- 盧米埃星系 ---

基礎協同運作。到現在，不斷調整組件比過去更加迫切。我們不再面對預先安排且相同一致的裝置，而是具有多功能、需要不時加以重整的設備。如同前面所說的，電影經驗可以來自一個大型LCD螢幕、一間黑暗的房間、以及一片DVD，也可以來自一台筆電、一個下載程式、以及把自己從周遭環境抽離的機會。這些都是相互牽動的零組件配套與多種的設定，只有組合好這些裝置設備之後，電影系統才會開始運作。就此而言，科技提供更多的協商空間。當然，在達成妥協後，系統就真的成為自動化了。

　　接著，我們來討論觀眾。他們同樣展現某種自動化行為。事實上，媒體啟動一系列大致上固定的感知過程：無論是在一個固定時間內提供特定內容，以及不管是在什麼特定情境提供內容，每個媒體都以大致上規律的節奏、模組、取向「打中」我們。媒體由此組織一套自動運作的感知系統，並且建構部署的主體定位。然而，觀眾也自成一個動態元素，就如同德勒茲所寫的，在（不再有的）本質與流變（為他者）之間擺盪。他們容易形成裝配的「斷裂軸線」之一。就此而言，在不同元素間的協商過程中，他們不太允許讓步妥協，而是使整個過程維持開放並不停地重新啟動。處於各種論述、實踐、位置、與需求的交會之間，觀眾不斷介入不同元素之間的平衡狀態：當事物如常地運作，他們使之重新活化；當面對威脅，他們將之復原；而當時機出現，他們就加以轉換。由此就產生了一系列連

續的動態：向前、向後、以及很矛盾地，留在原地不動。

我的意思不是說觀眾是獨特或優勢的轉換元素；按照布魯諾·拉圖的說法，我們知道觀眾只是在「網絡」之內的許多「行動者」之一，這裡面有些不是真人，例如那些科技組件[51]。我也不是說，觀眾在行動中可以「隨心所欲」，有別於廣泛流傳的新自由派主張（左派偶爾也會採用）[52]，我認為觀眾必須被視為屬於部署裡的一部份，在部署「內部」、而非在部署「之上」運作[53]。同時，正由於觀眾處於這種臨界門檻的位置，他們也不斷地確認、還有不斷地保持開放各種可能性，藉此扮演一個動態的角色。

褻瀆與返魅

以上對電影的描繪，試圖建構一種概念：電影在不斷自我調整，卻不會失去身份屬性。建構一個既能辨識、又能有彈性的模式，非常重要。然而電影的移置，逐漸引發一些反對立場。雷蒙·貝勒在一本相關的著作《裝置的爭論》中，收回過去的立場，主張唯一值得稱為「電影」的經驗，是發生在電影院的黑暗空間裡。根據他的說法，一離開電影院只有兩種可能：不是「電影形式的低劣版本」，就是為了博物館與美術館而製作的影片與裝置藝術[54]。另一方面，則有菲力普·杜波依斯等學者，主張不斷地複製電影的現狀，也同時主張在面對大

量湧現的影像之中，電影將消溶於其中[55]。我所要提供的模式將試圖瞭解，電影如何超越它所存在的傳統條件，以及電影如何與一系列軌跡接合，才使得電影被如此界定。電影是一個動態的現實，不斷地超越其自身的界限，卻又隨時準備再次確認它的基本特性。

我們可以清楚看到斷裂與再調整之間的辯證，這使得電影的身份屬性似乎一直保持在消逝的邊緣，卻又能夠不斷地自我重建，特別是透過所謂的「草根實踐」。這裡的草根實踐，指的是一種由下而上的力量，有些媒體使用者，例如電影狂粉，試著透過各種裝置與內容，實驗新的使用方式。這些實踐包括：改造設備以產生意想不到的效果，例如新型態的攝影方式，或者是新的聲音效果；包括駭客所主張的電影製作與發行的邊緣形式；由影迷帶著介於熱愛與諷刺的意味，自行組裝重製影片，如同我們常在YouTube影音網站上看到的。還有其他例證，例如觀眾可以主動參與或介入正在觀賞如《洛基恐怖秀》等影片；重新剪輯一部影片或預告片（重製），或者將不同的影音素材接在一起（混搭），使得另類的意義浮現出來[56]。不難看出這些行為使得我們質疑電影的個別元素，以及它們之間的相互關係。透過這些部署所形成的主體，會轉而質疑其運作的過程。它們介入個別元素，卻也同時確認整體。可以這麼說，它們衝破限制，卻也在同時產生更多的限制。就此而言，把草根實踐與阿岡本的「褻瀆」實踐並置，並不為過[57]。

草根實踐與褻瀆實踐類似，在過程中採取嬉鬧的態度。阿岡本提醒，這種嬉玩的態度，模擬一種徒勞無功的功能，使得它的效果被消解[58]。這就是那些《星際大戰》與《星際迷航記》粉絲們在做的事，他們把影片或電視影集的段落重新剪輯；或者用樂高積木重製著名的場景；或者是扮裝成喜愛的人物；或者是舉辦活動，重演著名的影片或電視影集片段。上述的例子，粉絲們大多數是從電影的文本元素層面來介入參與。他們透過重新剪輯或重製，把原來的文本摧毀，從而也摧毀文本概念本身，而用他們自己的方式重現故事內容。他們一方面半帶崇敬半帶諷刺的態度作這些事情，一方面他們透過這些行動，擺脫任何形式的約束。

然而，再借用阿岡本的說法，觀眾也會透過所謂「偽裝」的方式，達到同樣的效果。也就是說，藉著玩弄影片提供給他們的各種身份屬性，以致於「褻瀆」這些行動。這就是重製與混搭的結果。在上述那些活動中，超屬害的粉絲成為新產品的作者，自許為導演，在YouTube上面用不同的暱稱展示他們的產品；便是這樣的製造過程，連帶其固定的作用，為人所質疑。當然這些草根實踐的作品也有在其他方面遭受壓力。我想到的是這種帶有距離的集體觀看行為，每個觀眾獨自觀看卻在同一時間觀看同樣的影片，這就改變了我們對於觀看環境的經驗認知。還有其他運用在重製的不尋常技術，改變我們關於自動化

的認識，都使得整個部署需要被重新思考。

　　我們不能認為這些草根實踐行動的目的，就只是為了破壞部署。它們也啟動了更開闊的路徑，它們透過重製、混搭、具有感染力的行動等所生產的文本，就某方面而言帶有崇敬的意涵：原先帶有的反抗，變成系統的一部份。不過草根實踐也同時超越系統。部署的運作基礎在此揭露，它與褻瀆相對，卻又帶著些許關連。就如同工人順著裝配線工作，以達到更好的工作表現，這樣並沒有解放工人，而是反使他們成為系統的一部份，或者可說是成為系統的奴隸。但這樣的情境是工人所欲求，而非強加在他們身上。

　　這就是所謂的「修補策略」。有些使用最先進技術來架設家庭電影院的影癡們，就是想組合各種設備，以達到最佳影音效果；有人下載各種程式來增強他們的觀賞經驗；也有人像西藏喇嘛般專注認真地看著用電腦播放的電影。這些作法對於另一批影癡而言，會認為他們在破壞電影觀賞經驗。所以有時候，褻瀆與崇聖是一體兩面。

　　然而，正因為試圖重新建構電影神聖地位，才會有修補的策略出現。這些人的目的，就是要重建電影，讓電影再生，讓電影回到原來狀態。他們這麼做，有如把觀眾從信眾的位置，提升到主祭的地位。電影重新成為電影。它可能因為被其他裝

置吸納而死亡，也可能因為一些必要元素消失而死亡，但是透過我們的努力，透過一些挑戰與調整，它還是回歸我們身邊。電影把我們重新建構為事實上的觀眾，讓我們再次感受它的魅力。

透過裝配的概念——也就是把不同的零件接合，以及建構一個主體位置，使該主體位置介於「不再存有」與「嘗試變成別的」兩種狀態之間——這樣的概念，讓我們徹底瞭解，褻瀆與返魅兩者之間巧妙地互補。「電影」、「不再是電影」、與「再成為電影」等架構，三者攜手共進。

一個不穩定的機器？

進一步而言，電影，透過它個別零件的運作、透過部份零件的重新組合、或者透過引入新零件，一直是一個不斷開闢新路徑的媒體。它有時候會越界，但總是能夠讓人更瞭解它的本質，以強化它的領域。

例如從1960年代起，有些與「激流派」藝術運動或與表演藝術相關的藝術家，他們使用影片媒材創作，以激進的態度質疑電影的基本元素。他們創作出來的作品通常很極端。在作品《電影禪》（1962-1964）中，白南準就在否定電影影像。他使用一卷全然透明的電影底片，投射出來的影像就是白茫茫一片[59]。

--- 盧米埃星系 ---

（在此之前，居伊・德波的作品《為薩德疾呼》〔1952〕，是以白色影像配上旁白，而黑色影像則是沈默無聲。）有其他作品使用多重銀幕，兩個到七個不等（例如肯尼斯・安格與保羅・薩利斯的作品），或者是同一部影片用不同的速度放映（如馬爾孔・葛理斯的作品）。還有人建構全新的觀影空間，例如史坦・凡得畢的「錄像場」裝置，裡面有一系列不同步的影像，在同一時間播放，造成隨興而變化多端的效果（這跟同時期由伊姆斯兄弟設計的放映空間正好相反。他們使用多台放映機，接續播放同一部影片，造成連綿不絕的效果）。有人懸掛會動的螢幕、長的螢幕、凸的銀幕，刻意與放映機不協調。也有些演出作品用電影膠捲播放，或者是電影影像是展出作品的一部份，以及有放映影像受到在場的藝術家「干擾」（例如瓦萊・易思普的經典作品《生殖器恐慌》）[60]。有些多媒體作品，結合放映影像、現場聲音與現場表演（例如安迪・沃荷的《不可避免的塑料爆炸事件》展演）[61]。也有不接上膠捲的放映機，只是投射出一束光線（如安東尼・麥考爾的作品），或者是沒有放映機的膠捲（如羅蘭・薩巴提爾與保羅・薩利斯的作品）。還有沒放映出來，觀眾得自行想像其內容的影片（如莫理斯・拉梅特的作品）。

這些展示的目的，通常是為了開展關於政治、性別、以及廣泛的美學議題討論。然而，就如同瓦萊・易思普討論她自己的作品時所說的，透過電影媒材創作，意味著質疑部署本身，

也同時更加瞭解它的可能性：「在『擴張電影』系列作品裡，電影先是被拆解成它的組成元素，接著以新的方式再重新整合。電影的整體裝配，包括銀幕、電影院、放映機、燈光、底片，它們部份被現實取代，以便加入現實環境中新的符號。」接著又說：「這些電影元素經過重新組合，或者以其他方式取代，例如用火光代替放映機的光源、用現實取代賽璐珞底片、甚至用火箭取代光束，造成藝術創作上開放的可能性，例如電影裝置藝術、以及電影與環境的關係等。」[62] 這些藝術家的作品，同時造成電影部署的破壞與重建，以便更好地掌握新的可能性，或者點出新的方向。這就使得有些裝置藝術電影以及電影─環境作品，有著更開闊的運用。

就此而言，1960年代與1970年代在「草根實踐」這個詞彙還沒有出現之前，就在做同樣的實踐。他們的意識形態基礎無疑地與今日不同，他們當時處在一個強烈的批判立場，察覺到主體是銘刻於部署之內；今日的媒體玩家則是採取好玩的態度，認為他們是隨心所欲地展開行動。然而兩者都讓我們看到部署的破壞與重建，造成裝置的重新建構。我還想繼續說明，這樣的破壞與重建，就如同「隨機創作」的概念[63]：1960與1970年代的藝術家，以及今日的媒體玩家，兩者都依據他們手中找到的一些元素，加以取代或增加組件，因而產生新的物件。他們證明了，電影部署是一個不穩定狀態，可以不斷進行重組。

再度強調，是電影機器本身的裝配本質，使得這些實踐得以施行與落實。

電影的邊界

帶了點挑釁的意味，我將1960與1970年代的藝術作品與草根實踐接合起來。然而這些對於電影部署的討論，在電影史上一直是個常態。我們在今天許多的博物館與美術館的裝置藝術中發現，它們與電影明顯相關。同時，它們都在拆解與操控黑暗的電影院空間[64]。但是我們也發現，這些帶有實驗性質的作品，可以回溯到電影的黃金時期。

1920年代，就有不少帶有烏托邦想像的作品出現。1920年代中期，在《繪畫、攝影、電影》一書中，拉茲洛‧莫霍利‧納吉就在探討視覺空間所具有高度開創性的結構，以及其角色功能：他稱銀幕是由「多個塊面」所組成，「可以在上面播放多部影片……這些影像不是固定在單一塊面，而是可以輪流從左到右、從右到左、以及上上下下地播放。」[65]在同一本書裡，他也想像把螢幕去掉，透過「某種機械組合，可以在一個房間裡，讓光束相互穿越、大量的光線自由流動，而不是只有單一的光源。」[66]在包浩斯學派有著不同的研究，試圖建構新的視覺條件，包括華特‧葛羅培斯提出來的「完全電影院」建築概念，以及安鐸‧魏寧格的「球體電影院」。在這些空間

裡，觀眾被影像包圍，影像可以投射在這個空間的任何一個地方[67]。這些研究也包括其他的公共空間。在幾年後的論著裡，拉茲洛‧莫霍利‧納吉想像把影像投射到房子的牆壁、天上的雲層、甚至於人工的濃霧。他認為都市有著巨大的空間，可以讓「畫家以光作畫」，或者「音樂家以光作曲」[68]。把都市視為巨大的電影院，也是未來主義者與俄國建構主義者的想法，在一篇故事形式的文章〈未來的收音機〉裡，維里米亞‧赫列勃尼科夫想像有種裝上銀幕的建築，上面可以輪流播報新聞、藝術表演、科學新知，以及娛樂節目等[69]。

回到關於銀幕的討論。愛森斯坦曾在1930年參加一場好萊塢著名的研討會[70]。當時電影工業正在思考建造全景格式的銀幕，他主張建造四方體的電影銀幕，透過垂直軸線（「陽剛的、強壯的、活力的、主動的組合」）與水平軸線（與帶有懷舊意味的「馬車軌跡」與「戰鬥篷車」聯想），可以翻轉輪流播放影片。愛森斯坦同時在規劃《玻璃屋》的放映方式，他要將影片放映到一個巨大的銀幕上，將改變觀眾對於電影院黑暗空間的感受以及他們的視覺模組[71]。義大利影評人恩立科‧陶迪甚至比愛森斯坦早十二年，就曾經提議建造具有多種規格與比例的銀幕，可以配合影片內容改變大小，使得觀眾介入影片的形式，也跟著改變[72]。

還有很多例證可以討論。不過值得注意的是，上述的這些

實驗，當以電影作為參照時，大多聲稱是在電影的邊界內或至少是延伸的範圍之內做調整。即使電影部署面臨改變的壓力，但不至於被破壞殆盡，而是在探索各種可能性，以便開發或揭露電影的本質。當然有某些實驗設計，帶來新型態的文本、環境、以及需求，有如展開新領域。然而，即使這些實驗設計遠離傳統習慣，它們仍可視為「老幹新枝」，而非新的品種。我試著用一個可能有點邊緣、但是具有啟發性的例證來說明。1922年有一款「百代寶貝」放映機，提供給家用的9.5厘米底片使用。雖然它的規格對於電影設備的演化微不足道，但是「百代寶貝」放映機建構的放映空間、形式、視覺效果等，有別於電影院的黑暗空間。捷克影評人卡瑞爾·泰格在一篇很美的文章中，指出「百代寶貝」放映機所帶來的許多「電影感」，有別於當時的主流模式：「『百代寶貝』放映機開啟了家庭電影。有如室內樂。……完全適合來區分公共藝術（海報、壁畫、街頭音樂等）與私人藝術、抒情詩歌以及親密的抒情電影。」[73] 電影是兩個領域的典範，而不只是一個。

再往回推一點。羅傑·歐丹注意到，一旦電影的定義涵蓋我們所接受的各種元素，例如非攝影的影像，或者是在非電影院空間放映影片，那麼把各種前衛的影像實驗都視為電影成品，並不是很困難。這麼做的話，就可以把多樣的影像涵蓋進來，並且接受與主流影像生產模式並存的其他型態的影片，例如研究用的影片，或者是教學用的影片。我們可以辨識這些影

片的差異，同時可以把它們放在同一個水平看待[74]。

　　雷蒙·貝勒同樣專注觀察當代各種電影、錄像與裝置藝術的實驗[75]，他提出比上面所引述的內容，更激進的想法[76]。那些在電影院以外蓬勃出現的電影，他同意是一種「其他類的電影」。然而，這就不難看出來，傳統定義電影的那些類目，即使到了新領域，仍然扮演關鍵角色。事實上，甚至那些受到電影啟發的裝置藝術，使用到牆面、反射鏡面、連續影像或放映影像等，簡而言之，這些裝置元素不再視為理所當然，反而是帶出更多問題。我們常常發現這些裝置元素披上其他偽裝（好比連續放映的影片被拆解成不同的片段，在同一時間被投射到不同的銀幕，而不是在單一銀幕上連續放映），然而理想的參照點顯然都一樣，有時甚至自相矛盾。有些藝術影片的導演，也會有著同樣的思維，例如：高達、艾克曼、華達等人。所以在實驗片與前衛影片的領域裡，還是可以看到傳統電影的核心內容。我們也可以在那些與當代藝術對話的作品中，找到折衝[77]：這是類似「在兩者之間」（entre-deux）的概念，使得電影超越自身的疆界，闖入無人領地，藉此重新發現自己的根源。如果許多當代電影都是前面提到的「其他類電影」（始於那些為藝廊與博物館創作的作品），並不代表這些不再是「電影」，而是透過它們展示的方式，以及它們開拓的可能性，使得它們在本質上就是「電影」[78]。

電影、不再是電影、又再是電影

從以上的多樣描述，我們能得到什麼推論？首先，電影一直是靈活的「機器」，對於各種革新改良採取開放態度，同時專注於自身的平衡狀態。整部電影發展史，都在挑戰電影部署，不斷把新元素引入，以及不斷實驗新的可能性。電影史的特性，同時也是對電影的概念一種持續的忠誠，彷彿在冒險突破電影部署可能的同時，也是在強化它。電影的整個生命史，就是不斷在進行褻瀆與封聖的嘗試。

就此而言，電影現在面對一些新挑戰，使得它朝向新領域與新形式前進，但在同時，電影本來就準備好接受這些挑戰。電影已經變得「不再是電影」，有如在自我調適，以避免一場災難的發生。然而，第二個可能性也相對有效，愛森斯坦認為電影不斷在擴展，但是電影的本質一直持續不變。電影在調適的過程中，總是會遭遇某種慣性。當電影的特性發生變化時，它傾向於吸收差異，或至少把這差異歸於「其他類」電影，而這些「其他類電影」仍舊是「電影」。

如果這是容許的，如果斷裂與典範化總是聯手發生，那是因為電影部署是以裝配的方式運作，而不是以機制的方式運作。電影透過不同的零組件來建造這個「機器」，透過置換與延展某些零件、以及增加新的零件，最後總是能夠產生新的組

合，與沿習已久的方式搭配。電影總是能夠提升觀眾的期待，卻總是在適當的範圍內，造成新的體驗。在本質上，電影總是能夠成為別的東西，卻又保留原本的樣貌。這不是一種帶有負面或否定的轉變，而是帶有連續性的變化。電影不會掩蓋衝突點，而是把這些衝突點，視為擴張的一部份，大膽地將它們當作開發不同路徑的起點。

今天面對數位時代的挑戰，這段電影史的發展讓我們明白，電影在轉變的過程，仍然知道自己的本質，也知道如何在固定不變的作法中，試圖改變。在我們哀悼黑暗的電影院空間、電影底片、攝影影像等一個個消逝的時候，「不再是電影」與「又再是電影」終於面對面了：它們仍然都是電影。

* * * * *

2012年惠特尼博物館雙年展，韋納·荷索展出一個裝置藝術作品《靈魂的傳說》。它有五個銀幕，三個在展場後方牆壁，另外兩個在兩側的牆壁上。銀幕上呈現兩種影像，時而同步，時而交錯，這兩種影像分別是17世紀荷蘭畫家海格力·斯格斯的風景版畫，以及一個樂團在演奏當代作曲家恩斯特·瑞吉史格的錄像作品。這個裝置作品指涉荷索早期電影《人類初始的頌歌》，並採用其中部分素材。展場布置有如十七、十八世紀的全景畫，也有如寬銀幕電影與環形戲院。荷索認為斯格

斯的風景版畫代表當代風景畫的起源，讓人想起早期電影理論家所認為電影的主要職責，也是重建自然。這也是荷索在他所有的影片中一直追尋的主題。最後一點，蝕刻版畫跟電影影像呼應，代表機械複製的成就。就本質而言，《靈魂的傳說》代表著多重議題的交錯，包括現代性、機械複製、風景畫、展覽空間、影像與聲音整合等等，這些議題都跟電影相關。某種程度而言，這個裝置展呈現了電影裝置的所有零組件，並且呈現電影的根源與可能的結果。特別是有一個最重要的元素把所有的內容組合在一起，這個《靈魂的傳說》作品需要在黑暗中放映。就是這個黑暗空間，如同電影院的溫暖黑暗，讓荷索的所有線索接續在一起，形成巧妙的安排。在惠特尼博物館雙年展展出的其他作品也有用到放映影像，而只有《靈魂的傳說》我們可以肯定地稱之為電影。

1. 我這裡使用「部署」，是為了區別傳統的「電影機制」理論，同時帶出法國與
 義大利學者對這個議題的討論，主要是傅柯、德勒茲、阿岡本。我參考傑
 佛瑞‧布索里尼的文章，「什麼是部署？」，參見"What Is a Dispositive?"
 Foucault Studies, 10 (November 2010), 85-107, 布索里尼在文章中，區分英文、法
 文、義大利文中，機制與部署的差別。部署這個概念，也出現在弗蘭索瓦‧
 阿貝拉與瑪麗亞‧托塔亞達編輯的書： François Albera and Maria Tortajada,
 Cinema Beyond Film (Amsterdam: Amsterdam University Press, 2010). 另外值得注
 意，關於區分部署與機制的必要性，也出現在德勒茲文章的英文版： "What Is
 a *Dispositif?*" in *Two Regimes of Madness: Texts and Interviews 1975-1995* (New York:
 Semiotext(e), 2006), 338-48. 原文出自 "*Qu'est-ce qu'un dispositif?" in Deux régimes
 de fous: textes et entretiens 1975-1995* (Paris: Éditions de Minuit, 2003), 316-25. 關於
 機制理論，參見 *The Cinematic Apparatus*, ed. teresa de Lauretis and Stephen Heath
 (London: MacMillan, 1980), and *Narrative, Apparatus, Ideology*, ed. Philip Rosen
 (New York: Columbia University Press, 1986).

2. 關於手機的簡明史，參見 Jon Agar, *Constant Touch* (Cambridge: Icon Books, 2003).
 羅傑‧歐丹研究用手機拍攝、而且只在手機上觀賞的影片，參見 "Spectator,
 Film and the Mobile Phone" in Ian Christie, ed., *Audience* (Amsterdam: Amsterdam
 University Press, 2012), 155-69; "Cinéma et téléphone portable. Approche sémio-
 pragmatique," *Théorème*, 15 (2012); "Quand le téléphone rencontre le cinéma," in
 Laurence Allard, Laurent Creton, and Roger Odin, eds., *Cinéma et création* (Paris:
 Armand Colin, 2013).

3. 參見 Philippe-Alain Michaud, "Le mouvement des images," *Mouvement des images/The Movement of Images* (Paris: Centre Pompidou, 2006), 15-30.

4. 以下的許多發現，來自我在2010年秋季，在義大利進行的田野調查，與莎拉‧桑佩特羅一起做的，主題是關於使用iPhone手機觀賞電影素材。研究結果發表於"With Eyes, with Hands: the Relocation of Cinema into the iPhone," in Pelle Snickars and Patrick Vonderau, eds., *Moving Data: The iPhone and the Future of Media* (New York: Columbia University Press, 2012), 19-32.

5. 關於「空氣泡泡」與「球面」的討論，參見彼得‧斯洛特戴克的深入研究：*Bubbles: Spheres Volume I* (Los Angeles: Semiotext(e), 2011). 原文出自 *Sphären, Band I: Blasen* (Frankfurt am Main: Suhrkamp, 1998).

6. 我的田野調查的一個受訪者說：「你可以躲在火車的角落，帶著耳機，這樣你就有一點點的保護。」另一個說：「在火車上看電影，也是為了打發時間，如果不這麼做，就只能盯著窗戶看，一下子就很無聊。」參見 Casetti and Sampietro, "With Eyes," 24.

7. Michael Bull, "To Each Their Own Bubble: Mobile Spaces of Sound in the City," in Nick Couldry and Anna Mccarthy, eds., *MediaSpace: Place, Scale and Culture in a Media Age* (London: Routledge, 2003), 285.

8. Bull, "to Each," 283.

9. 關於這個主題，參見 David Morley, "What's 'Home' Got to Do with It?: Contradictory Dynamics in the Domestication of Technology and the Dislocation of Domesticity," *European Journal of Cultural Studies*, 6.4 (November 2003), 435-58.

10. 觀眾從燈光還亮著時，被他人觀看，一直到逐步進入電影世界，這個過程，參考"Considérations sur la situation du spectateur au cinema," *Revue Internationale de Filmologie*, 26 (1956), 83-97.

11. 一段來自田野調查的說法：「如果願意，你還是可以跟別人一同觀賞影片。只需要聚在一起專注在螢幕上即可。我就跟朋友一起看了一大堆影片。」參見

Casetti and Sampietro, "With Eyes," 28.

12. 參見 www.constellation.tv. Last accessed March 2013.

13. Mariagrazia Fanchi, in *Spettatore* (Milan: Il castoro, 2005)，這裡區分表面的觀看、多工的觀看、以及親近的觀看。第一種觀看是「飄動且不專注的凝視，帶著無聊與多變的心情」(p. 41)；第二種觀看是「專注卻分散的凝視，不是專注在單一個體，而是同時對應好幾個元素」(p. 43)，這裡的觀看行為，與其他不相干的活動同時進行（與鄰居聊天、觀察周遭環境等等）。最後，所謂的「親近的觀看」是指「專注看著螢幕，只關心畫面中的內容。」(p. 39)。我們的研究，證實這三種行動裝置的觀看形式。參見 Casetti and Sampietro, in "With Eyes".

14. Lucilla Albano, "Cinema and Psychoanalysis: Across the Dispositifs," *American Imago*, 70.2 (Summer 2013), 191-224.

15. 「任何發明或科技，是我們身體的延伸，這樣的延伸，使得我們身體的其他器官，出現新的平衡狀態。」Marshall McLuhan, *Understanding Media: The Extensions of Man* (New York: McGraw-Hill, 1964), 49.

16. François Albera and Maria Tortajada, "Le dispositif n'existe pas," in François Albera and Maria Tortajada, eds., *Ciné-dispositifs* (Lausanne : L'Age d'Homme, 2011), 13-38.

17. Jean-Louis Baudry, "Ideological Effects of the Basic Cinematographic Apparatus," in Philip Rosen, ed., *Narrative, Apparatus, Ideology* (New York: Columbia University Press, 1986), 286-98. 原文出自 "Cinéma: effets idéologiques produits par l'appareil de base," *Cinéthique*, 7-8 (1970), 1-8.

18. Jean-Louis Baudry, "The Apparatus: Metapsychological Approaches to the Impression of Reality in the Cinema," *Camera Obscura*, 1 (Fall 1976), 104-126. 原文出自 "Le dispositif," *Communications*, 23 (1975), 56-72.

19. 需要注意，尚—路易‧鮑德利使用「機制」，同時指涉攝影機與放映機，而「部署」則指涉放映機、銀幕、電影院三者。雖然在詞彙上有差，尚—路

--- 盧米埃星系 ---

易‧鮑德利把它們視為一體兩面。

20. 關於「機制理論」，參見 Teresa de Lauretis and Stephen Heath, eds., *The Cinematic Apparatus* (London: MacMillan, 1980), and Philip Rosen, ed., *Narrative, Apparatus, Ideology* (New York: Columbia University Press, 1986). 在「機制理論」的相關概念中，不能忽視「意識形態國家機器」，參見 Louis Althusser, "Ideology and Ideological State Apparatuses," in *Lenin and Philosophy and Other Essays*, trans. Ben Brewster (New York: Monthly Review Press, 1978), 85-126. 原文出自 "Idéologie et appareils idéologiques d'État: notes pour une recherche," *La Pensée*, 151 (June 1970); reprinted in *Positions* (1964-1975) (Paris: Les Éditions sociales, 1976), 67-125.

21. David Bordwell and Noël Carroll, *Post-theory: Reconstructing Film Studies* (Madison: University of Wisconsin Press, 1996).

22. Christian Metz, *Imaginary Signifier. Psychoanalysis and Cinema* (Bloomington: Indiana University Press, 1982). 原文出自 *Le signifiant imaginaire: Psychanalyse et cinema* (Paris: UGE, 1977).

23. 特別是在媒體理論部份，很多的研究試圖擺脫這種決定論傾向。參見 Raymond Williams, *Television: Technology and Cultural Form* (New York: Schocken Books, 1974). 根據雷蒙‧威廉斯，首先，科技不僅與主體有關係，也關連到生產過程與社會結構，這兩個因素影響科技，卻也被科技左右。其次，科技不會只提供單一解決方案，而是提供多樣可能性，依據社會需求與個人需求的觀點，這些可能性被加以考量，但是不論是社會或個人，任何一方都無法做最終的決定。最後一點，導致科技發展的途徑，不會是直接或單向的，一方面，科技發展是依據所有可能性的思考，而引導出來的概念，另一方面，它有賴於政治與社會的偶發事件，使得各方考慮都得以顯露。

24. Jonathan Crary, *Techniques of the Observer: On Vision and Modernity in the Nineteenth Century* (Cambridge, Mass.: MIT Press, 1990).

25. Rosalind Krauss, *Voyage on the North Sea: Art in the Age of the Post-Medium Condition* (New York: Thames & Hudson, 2000).

26. Krauss, *Voyage*, 44.

27. Giorgio Agamben, *What Is an Apparatus?* (Stanford: Stanford University Press, 2009). 原文出自 *Che cos'è un dispositivo?* (Rome: Nottetempo, 2006). 阿岡本的英文譯本，把「機制」納入英語世界的討論，但是它忽略了阿岡本提出「機制理論」框架的差異。

28. Agamben, *Apparatus*, 12.

29. 同上，15.

30. 同上，20.

31. 阿岡本反對所謂的「正確的使用」裝置這樣的想法，他是對的。然而，如果這代表主體無法脫離被安排的位置的話，就會陷入一個矛盾。如果一個裝置能夠生產它自己的主體，誰有可能「褻瀆」它？是否裝置會引出污名，然後再加以稀釋？或者是透過非人類主體產生？——這是有可能的，還是透過非主體化的個人？例如一個沒有手機的哲學家？

32. 參見 Giorgio Agamben, "In Praise of Profanation," in *Profanations* (New York: Zone Books, 2007), 73-92. 原文出自 "Elogio della profanazione," in *Profanazione* (Rome: Nottetempo, 2005), 83-106.

33. Deleuze, "What Is a Dispositif?" in *Two Regimes of Madness*.

34. 同上，338.

35. 同上，345.

36. 同上，345.

37. 同上，342.

38. Gilles Deleuze, "Eight Years Later: 1980 Interview," in *Two Regimes of Madness*, 179. 原

--- 盧米埃星系 ---

文出自 "Huit ans après: entretien 80," in *Deux régimes de fous*, 162-66.

39. Roberto de Gaetano, "Dispositivi, Concatenamenti, Incontri," in *La potenza delle immagini: Il cinema, la forma e le forze* (Pisa: ETS, 2012), 181-89.

40. François Albera and Maria Tortajada, *Cinema Beyond Film*. 參見 "Introduction to an Epistemology of Viewing and Listening Dispositives" (pp. 9-22) and "The 1900 Episteme" (pp. 25-44). 也參 *Ciné-dispositifs*, ed. Albera and Tortajada (Lausanne: L'Age d'Homme, 2011), especially "Le dispositif n'existe pas."

41. 關於電影部署的整合分析，以及聚焦於最近的變化，參見 Thomas Elsaesser, "Entre savoir et croire: le dispositif cinématographique après le cinéma," in Albera and Tortajada, *Ciné-dispositifs*, 39-74.

42. 參見 André Bazin, "The Ontology of Photographic Image" and "The Myth of Total Cinema," in *What Is Cinema?* Ed. and trans. Hugh Gray, 2 vols. (Berkeley: University of California Press, 1967), 1:9-16 and 1:17-22.

43. Edgar Morin, *Cinema, or the Imaginary Man*, trans. Lorraine Mortimer (Minneapolis: University of Minnesota Press, 2005). 原文出自 *Le cinéma ou l'homme imaginaire* (Paris: Éditions de Minuit, 1956).

44. 關於去地域化與再地域化的過程，參見 Gilles Deleuze and Felix Guattari, *Anti-Oedipus: Capitalism and Schizophrenia* (New York: Viking Press, 1977). 原文出自 *L'Anti-Oedipe* (Paris: Minuit, 1972), 291 and 306-307.

45. 關於媒體領域的協商，以及電影作為一種協商機器，參見 Francesco Casetti, *Communicative Negotiations in Cinema and Television* (Milan: VEP, 2001), and *Eye of the Century* (New York: Columbia University Press, 2008).

46. Edgar Morin, "Recherches sur le public cinématographique," *Revue Internationale de Filmologie*, 12.4 (January-March 1953), 3-19.

47. 關於縫合理論，參見 Jean Pierre Oudart, "Cinema and Suture," *Screen*, 18 (Winter

1977-78), 35-47. 原文出自 "La suture," *Cahiers du Cinéma*, 211 (1969); 也參見 "La suture II," *Cahiers du Cinéma*, 212 (1969), and "L'effet de réel," *Cahiers du cinéma*, 228 (1971), 19-26. 也參Stephen Heath, "Notes on Suture," *Screen*, 18 (Winter 1977-78), 66-76.

48. 參見 Albert Michotte, "Le caractére de 'réalité' des projections cine-matographiques," *Revue Internationale de Filmologie*, 3-4 (1948), 249-61.

49. Stanley Cavell, *The World Viewed* (New York: Viking Press, 1971).

50. 參見 "Le dispositive n'existe pas," 27.

51. Bruno Latour, *Reassembling the Social. An Introduction to Actor-Network-Theory* (New York: Oxford University Press, 2005).

52. 認為媒體，特別是新媒體，具有解放的力量，是漢斯‧蒙格斯‧艾森斯柏格的期待，參見 "Constituents of a Theory of the Media," *New Left Review*, 64 (1970), 13-36. 另外參見Félix Guattari, "Towards a Post-Media Era," in Clemens Apprich, Josephine Berry Slater, Antony Iles, and oliver Lerone Schultz, eds., *Provocative Alloys: a Post-Media Anthology* (Mute-Posty Media Lab, 2013), 26-27.

53. 我們也可以認為，觀眾從「機器」中尋求解放，但在同時，科技不斷地繼續「支配」觀眾。參見 Walter Benjamin, "The Work of Art in the Age of Its Technological Reproducibility. Second Version," in Michael W. Jennings, Brigid Doherty, and Thomas Y. Levin, eds., *Work of Art in the Age of Its Technological Reproducibility, and Other Writings on Media* (Cambridge, Mass.: Belknap Press of Harvard University Press, 2008), 19-55.

54. 「可以確定一件事情：只要有電影生產，並且在電影院播放，電影就會存在。」以及：「有很長一段時間，特別是在危機時刻，有越來越多的活動影像，出現在各種各樣的裝置上，電影放映機是用來定義電影的唯一證據。」Raymond Bellour, *La Querelle des dispositifs* (Paris: POL, 2012), 19 and 33.

55. 「電影離開電影院，離開四面封閉的牆壁，離開『電影機制』。不再有黑暗、

不再有電影院座位、不再有沉默、不再有放映間隔。瘋狂出現各種閃爍的影像，電影不再是唯一的規範，電影院不是，單一銀幕不是、放映機不是，甚至觀眾也不是。是的，這就是電影。」Philippe Dubois, "Introduction," in Philippe Dubois, Lucia Ramos Monteiro, and Alessandro Bordina, eds., *Oui, C'est du Cinéma* (Paisan di Prato: campanotto, 2009), 7.

56. 草根實踐的最佳例證，參見Chuck Tryon, *Reinventing Cinema: Movies in the Age of Media Convergence* (New Brunswick, N.J.: Rutgers University Press, 2009). 關於混搭影音素材的分析，參見Stefan Sonvilla Weiss, *Mashup Cultures* (Wien: Springer Verlag-Vienna, 2010). 以及 Pelle Snickars and Patrick Vonderau, eds., *The YouTube Reader* (Stockholm: National Library of Sweden, 2009).

57. 將草根實踐與「褻瀆」實踐的概念並置在一起，可以避免社會學方法論的缺失，這些方法論視前者為一般的挪用實踐，如同一個主體在某個部署「之上」行動，而非「由內」行動。這樣的想法抹拭了一個事實，就是在一大串相互關連的決定因素中，正發生著奪回意義的行動。提出「褻瀆」實踐的概念，得以恢復草根實踐的真正意涵。

58. 參見 Agamben, "In Praise of Profanation." 然而阿岡本也建議，這種好玩的徒勞無功的態度，已經廣泛地出現在資本主義的各項作為中，也就使得「褻瀆」實踐日益困難。

59. 關於《電影禪》與「激流派」影片，參見 Bruce Jenkins, "Fluxfilms in Three False Starts," in Janet Jenkins, ed., *In the Spirit of Fluxus* (Minneapolis: Walker Art Center, 1993), reprinted in Tanya Leighton, ed., *Art and the Moving Image. A Critical Reader* (London: Tale and Afterall, 2008), 53-71.

60. 關於卡若李‧史尼曼與瓦萊‧易思普，參見 Pamela Lee, "Bare Lives," in Leighton, *Art*, 141-57.

61. 關於《不可避免的塑料爆炸事件》，參見Bran-den W. Joseph, "My Mind Split Open. Andy Warhol's Exploding Plastic Inevitable," *Greyroom*, 8 (2002), 80-107.

62. Valie Export, "Expanded Cinema as Expanded Reality," in *Senses of Cinema*, 28 (2003),

參見 http://sensesofcinema.com/2003/28/expanded_cinema/.

63. 關於「隨機創作」，參見*The Savage Mind* (Chicago: University of Chicago Press, 1966). 原文出自 *Le pensée sauvage* (Paris: Plon, 1962).

64. Raymond Bellour, *La querelle des dispositifs*, 在書中很高明地重構這個景觀。

65. László Moholy-Nagy, *Painting, Photography, Film* (Cambridge, Mass.: MIT Press, 1969), 41. 原文出自 *Malerei Photografie Film* (Munich: Albert Langen, 1925). 他稱這實驗為「同時或聚合電影」。

66. Moholy-Nagy, *Painting*, 26.

67. Oskar Schlemmer, László Moholy-Nagy, and Farkas Molnár, *The Theater of the Bauhaus* (Middletown, Conn.: Wesleyan University Press, 1961).

68. László Moholy-Nagy, *The New Vision: Fundamentals of Design, Painting, Sculpture, Architecture* (New York: W. W. Norton, 1938; reprinted New York: Wittemborn, 1947). 原文出自 "Von Material zu Architektur," *Bauhaus Buch* (Munich: Langen, 1929), 14.

69. Velimir Khlebnikov, "The Radio of the Future," in *The King of Time*, trans. Paul Schmidt (Cambridge, Mass.: Harvard University Press, 1985), 155-59.

70. Sergei Eisenstein, "The Dynamic Square," in Jay Leyda, ed., *Film Essays, with a Lecture* (New York: Praeger, 1970), 48-65.

71. 見 Sergei Eisenstein, *Glass House*, ed. François Albera (Dijon: Les Presses du réel, 2009). 關於這個計畫的分析，參見 Antonio Somaini, *Ejzenstejn* (Turin: Einaudi, 2011), 101-108.

72. 「有些片段，會使得整個銀幕像是撒哈拉沙漠那麼空曠，有些片段則顯得擁擠。前者應該放映在縮小的景框中，而後者應該超越電影院空間，或者是降落到觀眾的腳前。」Enrico Toddi, "RettangoloFilm (25 × 19)," *In penombra*, 1.3

(August 25, 1918), 121-23.

73. Karel Teige, "The Aesthetics of Film and Cinégraphie," in Jaroslav Andel and Petr Szczepanik, eds., *Cinema All the Time: An Anthology of Czech Film Theory and Criticism* (Prague, National Film Archive, 2008), 145-54. 原文出自 "Estetikafilmu a kinografie," *Host*, 3.6-7 (April 1924), 143-52.

74. Roger Odin, *Cinéma et production de sens* (Paris: Armand Colin, 1990).

75. Raymond Bellour, *L'Entre-Images: photo, cinéma, vidéo* (Paris: La différence, 1990), and *L'Entre-Images 2: mots, images* (Paris: P.O.L., 1999); 參見 *La Querelle des dispositifs*.

76. 參見Raymond Bellour, "An Other Cinema," in Tanya Leighton, ed., *Art and the Moving Image: A Critical Reader* (London: Tate Publishing-Afterall, 2008), 406-422.

77. 湯瑪士·艾爾沙索爾提出「灰色地帶」的想法，參見"Entre savoir et croire," 65.

78. 當然，總是有許多情況，試圖切斷這些不同影片的關連，而非試圖整合它們。在1970年代，很多電影與錄像藝術家有種敵對的態度，對他們而言，「其他類」就代表「不再是電影」。金·楊布拉德的《擴張電影》文章，將當時的藝術氛圍，描繪得非常詳盡。他認為這些新領域是一種「擴張」，而不是一種「另類」。金·楊布拉德更關注電影在媒體系統所扮演的角色，而不在乎風格的問題。對他而言，「其他類」代表「更多類」。參見 Gene Youngblood, *Expanded Cinema* (New York: Dutton, 1970).

擴張

EXPANSION

天行者路克

 2010年，有一部很熱門的網路影片《星際大戰：一刀未剪版》，片名本身就帶有諷刺意味。它不是收錄被刪剪片段的喬治·盧卡斯導演的原作，而是依據不同電影片段的翻拍重製。原本的《星際大戰》影片被分割成每個十五秒鐘的片段，網友任選一個片段，然後用各種方式重拍這十五秒鐘，例如有真人演出、卡通動畫、木偶演出、在畫面疊上漫畫對話框、有穿戲服的演員、也有隨便亂穿的演員、用現成影片畫面合成、諧擬的畫面、照本宣科重演等等。這些惡搞片段透過網路匯集起來，再按照原片的結構與時間長度，重新接合。這部「新」片使用原來的聲軌，但並不完全遵照原本的對白。整部影片看起來很怪異，裡面混雜各種影像風格、表現手法及美學意圖；向經典致敬的畫面，與惡搞的影像擺在一起；原本的故事線推進，伴隨著發現各段落如何被重新呈現的驚喜。整個剪接好的段落上傳到網站www.starwarsuncut.com，網頁名稱亦是帶有諷刺意味的「導演版」[1]。網站上，網友可以看到其他沒剪接進去的片段，以及網友持續投稿的新片段，還有「五十大最佳場景」集錦、關於這個「創作」計畫的說明、院線上映時間公告，甚至還有盧卡斯原作的片段。

 《星際大戰：一刀未剪版》的策劃人是凱西·普優，他是影音作品開發人員，主要透過網路工作，並因這個創作影片

獲得一座艾美獎。事實上，該計畫的成功運作背後有賴多個要件。首先是粉絲社群，他們興致勃勃，想從普通觀眾變成影像製作者；再來是一部引人狂熱的經典電影，被拿來不單單只是「重製」；最重要的是網路，提供了一個集結與對話的空間，使得這些影音材料得以整合。所有這些元素，促成《星際大戰：一刀未剪版》不僅僅是一部趣味橫生的影片，也是一部具有象徵性的影片，為我們說明了當今電影的幾點現況。

首先，《星際大戰：一刀未剪版》當然受到《星際大戰》很深的影響，然而它同時展現的創意，又與《星際大戰》無關。這說明了當代電影傾向於採用既有素材，以便加以改造，或揭露之前隱藏的內容，或補充未發展的故事，或提出新的解讀，但也可能重新建構敘事，以其他媒體的呈現（例如電視影集或電玩遊戲）對話。

其次，《星際大戰：一刀未剪版》是粉絲在家通力合作完成的，只要能夠連上網路，就可以看到這部影片；但是它也堪稱一部成熟的電影工業產物（獲得艾美獎，收錄在IMDB網路電影資料庫，同時也在主流電影院上映過）。因此，這部影片展示了新的生產、發行與放映模式，與傳統模式有所區隔，卻也有所重疊。傳統意義的製片廠電影與作者電影，兩者之間的區隔已被超越。現在有一種新的創造形式，是由下而上，透過半專業的工作人員、不同的工作組合模式、以及非工業模式的發

行系統，合力完成。

第三，《星際大戰：一刀未剪版》不僅僅是一部透過一系列片段剪接而成、片長126分鐘的影片，它也是一個集體創作計畫，計畫說明在網站很清楚；它是粉絲不斷介入的成果；它是一個資料庫，累積大量可能被採用的片段；它提供所有參與者一個對話空間；它也是產品促銷的最佳典範。因此，《星際大戰：一刀未剪版》示範了，一大堆異質的材料如何匯聚在「電影」這個名稱之內。這部影片的生命史，還延續到幕後特輯、觀眾評論、搞笑版、重新剪接版等內容。換句話說，影片生命繼續存在於各種產品與論述交織的網絡之中，形成一個整體。

最後，《星際大戰：一刀未剪版》把多種形式的影像整合起來，包括漫畫、監視器影片、數位影像、圖表、手機訊息、各種不同來源的現成影片。它證明當代電影企圖超越傳統定義的攝影影像。數位設備的發展，已經促成了許多可能性，然而現在是「電影影像」這個概念本身，成為需要被討論的概念。電影不再有固定的特性，儘管過去可能也很模糊。現在它有如一個開放的領域，可以接受多樣差異的圖像形式。

以上所描述的現象：重新編排既有素材而完成的新敘事、在工業體制之外出現新的生產與消費模式、文本在自身之中匯聚了不同文本，以及超越原本形式的新影像，這些使得《星際

大戰：一刀未剪版》產生很有趣的操作形式。它選用了一個電影史上毫無疑問的里程碑作品，但在頌揚這部鉅作的同時，也超越其原本的風格、生產與制度的界限。《星際大戰：一刀未剪版》並非在歌頌與保存一個「經典」；相反地，它在「擴張」電影既存的模式與面向。當代電影不斷在往外擴張，它採用新模式，學習其他媒體的運作方式，並超越自己的典型模式。當然，這麼做並非沒有風險。一旦電影放棄原先的單一個體性、影片的主體、工業體制的同質結構，以及電影的獨特語言等，有可能在各種各樣的影音產品中，亦即一片汪洋大海般的影像與符號中淹沒。電影能夠保持它原本的樣貌嗎？能夠到什麼程度？如果電影不再保有原先完整的特性，那它還留下些什麼？電影的擴張，是否也是某種形式的延續？

我將爬梳過去蜿蜒的歷史軌跡來回應前述問題，以便更適當地檢視目前的某些新趨勢，並且透過再解讀特定的古典電影理論，重新定義電影。

擴張電影——1970年

電影擴張的趨勢，並非現在才開始，早期發展時就已出現。電影最初，就是受到文學、劇場、音樂廳、漫畫、新聞、家庭照片、風景明信片等等的啟發。電影將大眾感興趣的任何內容放映到銀幕上，一方面可以解釋為，電影在確立自己的領

域，另一方面則也在借用其他藝術的領域。不過，1970年是電影擴張關鍵的一年，該年美國學者金‧楊布拉德出版了重要著作《擴張電影》[2]。「擴張電影」的說法在1960年代即廣泛流傳，特別是在地下電影圈。影評人謝爾頓‧雷南指出[3]，這是當時電影發展的趨勢之一。楊布拉德則針對這個詞彙，全面探討其意涵。

他首先點出，一個劃時代的轉變正在發生。人類即將進入新時代——「古模控時期」，其特徵在於舊概念式微，以及出現新形式的感知經驗[4]。最顯著的轉變，就是我們處於益發「媒介化」的環境，我們處在一個由電視、報紙、廣播、書本、圖誌、電腦等事物所建構的網絡環境。電影是這個媒介化網絡的組成部分，因而系統性地與我們日常生活中運作的所有媒介相接觸，而不只是最類似的那些媒介。結果產生一股力量，使得電影的表現工具出現激烈的革新，這股擴張的推力，同時擴大電影的活動範圍。電影與其他媒介系統所建立的緊密連結，根據楊布拉德的解釋，「帶有解放的潛力，使得電影與文學和戲劇之間的臍帶，終於切斷，」並且「使得電影擴張到更複雜的語言與經驗領域。」[5]

電影擴張的需求具體表現為何？有哪些電影擴張的領域，以及電影擴張採取的路徑？根據1960年代一批電影導演、錄像藝術家與科學家實驗的結果，楊布拉德指出電影跨越傳統領域

的幾個趨勢：

第一個趨勢與電影本身有關。電影對於自身的工具越來越有自覺，一方面，它將既有的語彙手法加以改善，以創造新的效果；另一方面，它試圖增加新的工具，以擴張電影的特性。楊布拉德以斯坦·布拉哈格、麥可·史諾、喬登·貝爾森等人的作品為例證，視其為「美學感性與科技創新的融合」。這些導演的作品屬於「共感電影」，讓觀眾的各種感官都能沉浸其中。楊布拉德認為，正因為此類電影提供極其豐富的感受，所以是「後工業、後文學的人造環境，與其多面向共感的資訊網絡中，唯一合適的美學語言。」[6]

第二個趨勢，跟多樣化的創意出現有關。這是因為相關技術容易取得，以及有別於大眾文化的另一種新概念出現：「這是人類歷史上第一次，每個人都有能力對自己的生活現狀加以擷取、儲存並詮釋其意義。」[7]這導致日常生活的許多時刻都有電影存在，同時也造就電影更為個人化的使用。

第三個趨勢，跟影片與觀眾之間的回饋有關。現在觀眾不再只是單純的消費者，他們會回應觀賞的內容，他們是讓傳播更豐富的對話者：「以往觀眾與藝術環境的關係並沒有被確認，也沒有適當的語彙提供對話，如今的資訊顯示，觀眾可以順著藝術品的軌跡，再度發現藝術家的創作潛力，進而對藝術

家的創作環境提出回饋。另一方面，藝術家也可以從觀眾傳來的豐富訊息，有所學習。」[8] 目前的生活脈絡不再是單一方向，而是各種不間斷的資訊，從四方湧入。

第四個趨勢，跟電影與其他媒體不斷相互連結有關：「探索知覺的新面向，需要新科技的延伸。如同『人』這個概念漸漸代表『人類／植物／機器』，電影的定義也要擴大包括電子錄像、資訊科學、原子光束等。」[9] 這撮合了許多當今與未來的科技融合。其中一個是劇場。電影可能成為現場表演的基本元素，甚而衍生楊布拉德稱之為「中介劇場」的形式，例如卡若李・史尼曼與約翰・凱吉的作品。另外一個是電視。楊布拉德談到關於磁帶的美學實驗，他稱之為「共感錄像帶」。他也提到最早使用多個錄像螢幕的裝置藝術，認為其建立了「電子動態環境」，這種裝置藝術的概念與在空間裡架設多臺投影機相同，都能投射即時且同步的組合影像。他也提到商業電視，但並非討論其內在特質，而是在提醒藝術家，必需懂得跟觀眾溝通。

最新且最具生產力的科技結合是電腦。楊布拉德認為，電腦可以「消弭我們所感受的與所看見的，兩者之間的距離」，電腦將成為「超心理科技，直接投射我們的想法與情緒。」[10] 電影與電腦結合，就得以從再現表象的現實環境，轉為直接再現人的意識（二十五年後，凱薩琳・畢格羅的影片《21世紀的

前一天》，就出現一種數位裝置「烏賊」，用來記錄人類大腦的神經衝動，只要戴上那個裝置，就可以體驗儲存在內的記憶。這恰恰是楊布拉德當時想像的電影機器。）若要真的生產這樣的機器，中間還需經過好幾階段。楊布拉德提到「模控電影」，類似不需繪圖師操控的自動繪圖機，可以自行印製圖像。他也提到「電腦電影」的概念，圖像只要透過某種程式輸出，就可以在陰極射線管螢幕上自動成像，不需要傳統的影像攝製程序。他以「錄像電影」形容電視的螢光體螢幕與電影的反射銀幕，這兩者的結合。最後，他還想像一種「全像投影影片」，不再以平面的方式呈現影像，而是還原形體的3D立體樣貌。在楊布拉德寫作的年代，他提到的電影形式都尚在實驗階段，然而他已預見電影未來發展的軌跡。擴張是無可避免的過程，它呼應我們心靈的擴張，以便進入一個新世紀。「我們創造新語言，以創造新世界。……透過擴張電影的藝術與科技，我們將會在地球上，創造天堂。」[11]

新的擴張──2013年

楊布拉德的著作在出版四十年後，讀來略顯陳舊，這與其內容的混雜，以及烏托邦式的想像有關。然而他還是有其創見，他掌握到媒體在我們日常生活中，扮演關鍵角色的一個轉捩點，他直覺認定創新電子科技的重要性，他記錄了一個不斷實驗與探索的年代裡，追求新事物的渴望，並認為只要電影

--- 盧米埃星系 ---

能夠找出新的路徑，便能保有其特性。電影不擴張，就會被遺忘。事實上，該書出版後的這段時間，證明楊布拉德撰述的內容不僅正確，現實情況的發展，甚至比預言的更加激烈。電影能夠超越其傳統疆界，已是顯而易見，而且在藝術創作及主流產業兩方面，都有同樣的趨勢。電影比原先所想像的，更加持續地擴張。

我們可以透過楊布拉德在1970年的預言，來檢視目前的情況，其目的不在印證他的分析是否正確，而是掌握這段時間的變遷過程[12]。如果今天的電影採用電玩遊戲與網路的視覺形式，如果今天的電影為了不遜於主題樂園的效果而發展自身技術，或者如果今天的電影潛入電視與手機螢幕，那是因為早在四十年前的「古模控時期」，電影就清楚意識到，自己是媒體中介網絡的一部分，並且冒著被遺忘的危險，徹底質疑自身的存在。

電影的第一個擴張核心，與楊布拉德觀察到的技術強化有關。近年來，許多新技術豐富了電影內容，不論是聲音技術（例如：杜比音響系統），或者是影像技術（例如：IMAX巨幅電影，以及3D立體電影的強勢回歸）。這些新科技的目的，都在於強化感官的涉入，以提升影像經驗。首先，我們的視覺面對著高解析影像，有著更穩定與更寬廣的畫面。與此同時，我們的其他感官也更為投入，不僅透過高度複雜的音響系統豐

富了聽覺，還包括觸覺，那些立體視覺畫面彷彿可以觸及。電影不再只是視覺體驗，它變得包括立體音響、影像牆面，甚至還有自然環境。甚至可以說，電影已經接近主題樂園的經驗，讓我們的全身感受都可以參與。因此，電影的運作範圍擴張了。

　　電影的第二個擴張核心，與不斷出現的草根創作有關。楊布拉德當時已經注意到大眾創作的成長。現在，這類創作擴展到更寬廣的面向，主要原因在於拍攝與剪接器材的價格降低、更容易取得，以及映演的可能性越來越多樣。除了電影工業的規模生產之外，還有一種可以稱之為「輕電影（微電影）」的生產環境，不斷在擴張普及[13]。

　　這些草根創作，有大部分是來自於粉絲。亨利・詹金斯在1990年代末期就觀察到[14]，現在的粉絲不僅僅是熱情的消費者，他們同時也是生產者。他們使用智慧型手機，重製他們所愛的影片；他們透過二次剪輯（重剪），或者與其他影片結合（混搭），帶出影片的新面貌。這些新作品充斥於網路，特別是YouTube與Vimeo影音網站。有些作品還獲得官方認可，能夠與影片公司製作的原作一起展演，甚至參加影展。前面提到的《星際大戰：一刀未剪版》，就是此類擴張很好的例證。

　　查克・泰隆檢視過許多重剪與混搭的作品，包括為知名

影片重新剪接的偽預告片，裡面呈現出與原作完全不同的劇情（經典作之一是《鬼店》的偽預告片，羅柏・雷恩在2004年將其詮釋成帶有歡樂結局、適合闔家觀賞的影片），也有替根本不存在的影片宣傳的預告片，彷彿影片已經在院線上映（有很多網站屬於此類[15]），此外還有擷取一部影片的部分場景，依個人喜好重新組合，變成帶有諷刺意味的短片。泰隆在這些作品中發掘新的文化形式[16]，並認為電影將發展出一種情境，觀眾在其中可以自我表達，可以介入製作過程，可以建立社會聯繫網絡，並可以透過滑鼠點擊瞬間取得作品。

喬納森・格雷同樣注意到草根創作，他認為這些作品有如副文本，為原始文本提供了新的詮釋可能。這些副文本看似對其中指涉的電影有所批判，尤其採用嘲諷形式的時候。然而格雷指出，這些副文本的目的，主要是為了「強化某些文本體驗，它並非在與影片公司生產的原始文本對抗，而是為了建構個人化的體驗路徑。」[17]

針對此類由下而上的草根創作，約翰・卡得威提出了詳盡的分析。他認為這些草根實踐與影片或電影工業的立場並非對立，反而利益一致。電影工業甚至從中獲得大量的想法與建議。好萊塢已經變成盜獵工廠，或者說一種開放原始碼，並且透過禮物經濟在運作。他們跟粉絲們一樣，都從中受惠[18]。

關於電影工業的討論，帶出電影的第三個擴張核心，這與不斷出現的改編、重製、續曲、前傳、最新版影片等有關。當代電影彷彿不斷在自我複製。這並不稀奇，只要機會許可，電影早就一直在「偷」：偷小說、戲劇、攝影，以及其他無數的素材。現在若有什麼稀奇之處，在於這些作品質與量的變化。一方面，電影的素材來源不斷增加，除了上述內容之外，電影還與圖像小說、電腦遊戲、家庭錄像、監視器錄像等交流；另一方面，現在不再用「偷」來形容電影與這些媒體的關係，而是「分割」的概念：某內容來自A媒體，延續到B媒體使用，同時又在C媒體發展，以及被D媒體改編等等。一個內容分割到多個媒體，同時使用。

亨利・詹金斯精準地將這種策略稱之為「超媒體敘事」：「小說的組合元件，被有系統地分散到多樣平台，以創造協調整合的娛樂體驗。」[19] 電影可以來自於一座主題樂園，接著延續到電腦遊戲，產生一系列消費商品（服飾、食品、玩具），發展成電視影集，以及另外一部新影片，接著改編成漫畫書，或者是小說。《神鬼奇航》就是一個好例證，它不僅僅是一部衍生連結的電影作品，而是一整系列的複合商品，有著多樣的產品與形式提供販售[20]。一個超媒體敘事「內容過於龐大，無法用單一媒體來包裝」[21]，因此可以透過多樣管道進入該內容，並且有多種開發方向。如同亨利・詹金斯所說的，它可以開展一系列的銷售管道[22]。

電影的第四種擴張核心，與楊布拉德觀察到的觀眾回饋有關。到了今天，觀眾的回饋已經具有一定的影響力，觀眾不僅是跟隨著一部影片的生命歷程，觀眾還參與建構其中的一部分。我想到的是部落格、論壇、網站所扮演的特殊功能，它們不僅僅是影癡們表達意見的空間，也不只是影片上映的宣傳管道，更不只是影評人被報紙驅趕後出走撤退之處。它們已經成為建構影片論述的空間，有些甚至成為其所討論的影片的一部分。

查克・泰隆曾經分析大量的網站例證，包括在戲院或電視的觀影討論，有的是在觀影中提出，有的是觀影後立刻發表[23]。然而，為了瞭解電影部落格與網路論壇涵蓋的功能，我們可以任選一個網站進行觀察，例如「Comingsoon.net」。我們看到什麼？首先，有一整個資訊版面，在「電影」的目錄下，可以看到影片的相關數據：上映日期、劇照、本週或週末票房記錄等；在「預告片」的目錄下，有每日更新的內容：幕後花絮、明星訪問、電視廣告、預告片，也有新片的片花搶先看；在「電視」的目錄下，有電視電影台的播放時刻表與相關公告；在「DVD數位光碟」的目錄下，列出市面上租售的光碟與相關消息；在「新聞」的目錄下，收集許多影片製作與發行的相關新聞報導。還有一些網頁是專屬觀眾的，開放網友表達意見，這些堪稱網站真正的核心內容。「影評」頁面是網友書

寫評論的空間，作者以外的網友也可以對影評留下意見。「最流行」則是根據網友投票建立的排行榜，特別是「最熱門電影」、「最熱門影評」與「最熱門搜尋」等。「論壇」則提供網友可以註冊加入的社團空間。這個網站甚至可以透過推特登入。

早在1920年代，電影就與一系列描述電影、評論電影、評價電影的社會論述同在。克里斯汀·梅茲的電影理論與批評，提到所謂的「第三種機器」—— 論述的機器，它與電影工業的產製機器，以及視覺的心理機器，共同存在[24]。「第三種機器」的功用，是讓社會接受電影，成為一個「好的客體」。今天，電影論述繼續執行評價與認可的功能，但論述不再是電影的附屬品，而是與其討論的對象合而為一。論述與電影佔有同樣的空間、是電影存在的一部分，並協助電影進入社交場景發酵。它們不在電影的周邊，而是在電影之內。「Comingsoon.net」網站即是很好的例證，它能夠與電影整合，並且傳達觀眾網友的聲音。

電影的第五個擴張核心，則與電腦緊密聯繫。楊布拉德早已想像到，電影與這個新科技結合的潛力。事實上，電腦使電影影像得以超越原先的攝影影像，而加入新型態的影像，也就是數位影像。我們不能低估這樣的跨越。電影不再是世界的模型，它現在可以透過演算法，直接「創造」現實。

許多學者認為「電腦合成影像」的出現代表與傳統分道揚鑣[25]。攝影影像預設其再現的內容真實存在；數位影像則可以建構存在。因此，電影不再是真實事件的直接證人。大衛‧羅德維克就採取此觀點，他認為，電影對於新媒體產製的故事內容，仍然提供一種敘事模式；然而，數位科技的轉向，開啟了另一種再現模式。銀幕上的數位影像，不再是現實環境的描繪，而是一張「地圖」，引導我們的凝視，形成一種「中介」，有如一片濾網，介於我們與被再現的世界之間[26]。列夫‧曼諾維奇的想法更激進，他認為數位影像的出現，代表電影不再是一特殊的領域，而回歸為簡單的造形藝術。它與其他類型的造形藝術一樣，任務都是透過藝術家的雙眼，再現各種內在與外在的現實，而非與世界盡可能保持密切關連[27]。因此，電影採用何種類型的影像，也就無關緊要。

即使如此，我們仍然不能將所有的電影，簡化為僅僅是像素構成的景觀。湯姆‧岡寧在回應大衛‧羅德維克的理論時，就強調電影的索引性（與現實環境的緊密聯繫關係）並不全然依賴攝影影像，電影還透過其他方式，例如還原事物的動態，讓我們與世界直接接觸[28]。另外，史蒂芬‧普林斯指出，雖然數位影像不再是真實的直接「痕跡」，然而我們理解眼前事物為真實的過程，與攝影影像提供的感受，仍是一樣的[29]。這說明電影即使採用數位影像，依然可以是電影。事實上，數位影

像不僅擴大更多可能性、增加更多樣的路徑，更讓電影得以保持原來的路徑，繼續前行。

此外，還有空間的擴張。電影開始佔有新的環境，它離開黑暗的電影院，進入街道與家戶。它開始移動到新的領域，同時把這些領域，與原先的電影空間，接合起來[30]。

從電影的到動力的（以及銀幕的）

我在前幾頁快速地描述了電影的現狀。電影是視覺經驗，同時試著帶入其他感官經驗。從製片廠到獨立影片作者，電影有著多樣化產品，一系列的故事延續自其他故事，也引發新的故事。透過發行的平台，電影與其他媒體平台連結，並隨之擴張。由電影建構出來的各種論述，成為電影的一部分。電影的表達形式交雜著多種視覺傳統，包括繪畫與攝影在內。電影是一種裝置，將來自其他裝置的影像加以挪用。電影作為一種媒體，不斷向外擴散，不停佔據新的領域。今日的電影不斷擴張，或者說，現在最能界定電影的，就是其不斷擴張的現實。

我們也可以提出不同意見，認為電影從未佔據一個同質內容的領域，或者說，它從未佔有完全屬於自己的領域。電影始終有著多樣的製作與映演方式同時並存，除了主流電影之外，還有前衛影片、教學影片、家庭影片，以及政治宣傳影片。它

凝聚各種內容，包括：預告片、公關稿、影評、電影雜誌、影迷俱樂部、劇照、各種電影商品、粉絲與明星的通信等等。最後，電影從來沒有對所謂的「電影影像」設限，它不斷聚集來自其他領域的內容，例如從劇場、繪畫、畫刊雜誌、漫畫書、魔術幻燈等等。電影一直是個寬廣的領域。

然而電影的基本配備（攝影機、底片、放映機、銀幕等）提供一個基本指標，透過這些圍繞著影片的設備，影片才會存在，並藉由某種「過濾」的過程，讓我們得知電影從外部引入哪些新東西。電影原本具有類似地心引力的力量，把上述那些東西抓得緊緊的。如今，這樣的情況已不復見，使得電影很容易擴張，再沒有什麼可以抵擋。

帶領電影跨越原有的生產、敘事、媒介、語言等界限的那股力量，同時帶有矛盾。一方面它代表機會，讓電影發展內在潛能，融合新的組件，並且移動至新領域。另一方面，這個力量隱含危險，如同我們所見的數位影像一樣，這股力量會改變電影的本質；或者如同超媒體敘事的概念，這股力量會將電影引領至不屬於它的領域。電影獲得新的可能，建立新的關係，但是電影不再確定自身為何，又所在何處。

就此而言，我們可以理解，為何「攝影的」、「影片的」、甚至「電影的」這些形容詞彙，變得難以使用。我們現

在面對一個寬廣的領域，使得這些詞彙不再精確。我們只能界定電影領域的共通性，是在銀幕上呈現活動影像。因此，我們或許需要使用「動力的」（kinetic）與「銀幕的」（screenic）這類詞彙，藉以反映眾多不同的裝置，從電腦到智慧型手機，從電玩遊戲到聲光秀，其中的共通點，即使這個共通點並不精確，或者說，只描述了特質，但欠缺確切性。為了描繪這種不確定的狀態，賽吉‧達內選擇「視覺的」這個詞彙，而不是「影像的」[31]。同樣的，我們使用「動力的」與「銀幕的」等詞彙，對比於「攝影的」與「影片的」，也是同樣的概念。

電影擴張到了一個寬廣無窮的空間。界定電影的內容，與界定其他媒體的內容，兩者差異不大。結果是，電影不再被視為具有一定樣貌的既定現實，電影必須從寬廣的「動力的」與「銀幕的」媒體領域中再度浮現，以確認自身的存在。電影必須展示自身的特殊性，電影如今必須「回歸」成為電影。

仍然是電影，變成是電影

目前有不少常見的策略和實踐，使電影得以重申作為電影的存在。有些作法屬於防禦性的，即電影藉由假裝各種擴張狀態並未導致破壞或錯亂的效果，試圖讓電影「仍然是」電影。有些作法則較開放：有些影像產品只要帶有銀幕影像，它們就「變成是」電影。部分作法同時觸及電影的社會面，產品只要

--- 盧米埃星系 ---

呈現在觀者眼前就被啟動。其他的作法，則直接關注影像產品本身，其建構的方式、採取的形式等等。

　　我們先簡要地討論社會性的策略。例如我想到一些電影相關慶祝活動，就是為了確認電影仍然存在，而且電影仍然是電影。頒發終身成就獎、拍攝明星致敬影片、明星走紅地毯等等，皆屬此類。影展往往將儀式與「發現」結合，它們同樣在確認電影仍然活躍，而人們只需要懂得觀賞的門路。2013年威尼斯影展的宣言，就代表這樣的立場：「威尼斯影展的目的，在於提高對電影的認知，鼓勵多樣化、多種形式的國際電影：電影是藝術、娛樂，也是工業，並以自由與對話的精神為本。威尼斯影展同時舉辦回顧展，向重要電影人致敬，為促進對於電影歷史的瞭解，做出貢獻。」[32]

　　電影資料館與博物館同樣提醒我們，電影仍然存在於我們身邊。這些來自過去的「提醒」非常好，讓我們注意到電影的輝煌歷史，如同法國電影資料館的這段介紹：「電影如何被發明？最早的影片是什麼樣子？我們如何從『魔術幻燈』演進到好萊塢？我們將一起探尋這些問題的答案，一睹各種有著奇怪名稱的光學設備、漂亮的戲服、電影海報、獨特的場景設計圖，以及許多電影片段。」[33] 然而，提及電影的歷史，往往也離不開電影現在面對的挑戰。美國影藝學院一份宣告興建博物館的手冊裡，就有以下的宣言，完美地結合對傳統的呼喚，以

及面對當今變化：「電影的重要性從來不曾改變，然而電影工業本身正經歷劇烈的變革。數位科技急速成為標準模式，其他新的技術與設備亦相繼出現。活動影像及影像敘事將繼續存在與茁壯，這使得紀錄與保存電影的藝術、設備與科技等典藏工作，變得比以往更加重要。」[34] 在其他例子裡，電影散布於一個寬廣領域的事實獲得接受，但不代表電影就不能是這個新領域的中心。紐西蘭電影資料館就如此界定：「本電影資料館是紐西蘭活動影像歷史的家，典藏超過十五萬部各類型影片，包括劇情片、紀錄片、短片、家庭影片、新聞影片、電視節目與廣告等。」[35]

DVD數位光碟，一方面見證電影持續存在，一方面也證明電影的擴張，例如在「標準收藏公司」（Criterion Collection）發行的影碟上，就有以下的文字：「標準收藏公司致力於蒐集世界上最偉大的影片，並以最高技術規格發行，同時附上相關資料與特輯，以提高對於電影藝術的欣賞。」[36]

最後，有些持續追蹤影片製作訊息的網站，也扮演重要角色。最知名也最具代表性的網站，無疑是IMDB網路電影資料庫[37]。這個網站有非常完整的電影資料庫，而且不斷更新。除了豐富的資訊之外，它有如一個權威指標，界定哪些內容屬於電影領域，哪些內容被排除在外。有趣的是，這道界限很有彈性。儘管傳統的電影作品仍然佔據中心位置（很多類目：「票

--- 盧米埃星系 ---

房紀錄」、「即將上映」、「上演場次」、「百大導演」等等，仍屬於傳統電影的領域），然而網站上所列的影像產品類型不斷放寬，現在已經包括電視影集與電玩遊戲，不過還未包括YouTube影音網站的內容。

熱媒體

電影自我確認的策略中，仍然有些是直接關注電影本身，例如電影的建構方式，以及電影採取的形式等等。

讓我們再往回看。在楊布拉德出版他的著作的同年（1964），馬歇爾‧麥克魯漢在其大作《認識媒體》中[38]，進一步區分熱媒體與冷媒體。熱媒體提供使用者充分的知覺強度，不需要使用者提供或補充任何資訊；冷媒體則是低解析度的訊息，必須透過使用者的認知與詮釋，才能讓訊息完整。「因此，熱媒體屬於低參與度的媒體，冷媒體則是高參與度的媒體，需要使用者補充完成。」[39]

電影顯然是熱媒體：「電影具有儲存與散佈大量訊息的力量。」[40] 電影豐富的資訊，類似書本。電影跟書本一樣，有著緊密接續的訊息區塊，不過電影不使用文字或句子，而是景框與鏡頭。電影與書本都是透過視覺，滋養讀者（觀眾）的想像力，名副其實地在眼前展開一個世界[41]。電影跟書本一樣訴諸

我們的視覺感官，而視覺感官也是西方世界文明的中心[42]。但與書寫的世界相較，電影能以更豐富的方式描繪一個情境，或者再現一個事件。它引領我們直接進入事件的核心，讓我們看到事件與其周遭環境的關係，讓我們完美地建構過去與現在。透過音樂、對白、顏色，電影能夠激發多樣的感官經驗。電影讓我們全身參與進去，能夠與機械複製的現實環境接連起來，能夠造夢。基本上，「就媒介研究而言，電影儲藏訊息並且方便存取的力量，是無與倫比的。」[43] 因此，觀眾完全被影像與聲音所吸引，幾乎像被控制，甚至進入類似催眠的情境。我們張大眼睛觀看電影的同時，就是在所見影像中全神忘我的開始。

這種描繪電影的方式，有著長遠的傳統。馬歇爾·麥克魯漢不見得完全理解這個傳統，但是在他之前已有許多學者，從感官的強化、捕捉世界的能力、驚喜、縱情的感受去思考電影。尚·艾普斯坦在其大作〈放大〉裡，如此描述電影帶給觀眾的衝擊：「一顆頭，突然從銀幕上冒出來，與我面對面，彷彿在對我說話，充滿無比的張力。我入迷了。」[44] 巴拉茲·貝拉重申電影的張力：「特寫鏡頭是一種自然主義，讓我們得以敏銳觀察細節。然而，這樣的觀察中，帶有某種溫柔的元素，我稱之為愛的自然主義。」[45] 再早幾年，喬凡尼·帕皮尼強調電影影像的特殊力量：「這只是影像，小小閃閃發亮的二維影像，但它們提供的現實環境印象，勝過任何劇場裡的布景與

--- 盧米埃星系 ---

陳設。」[46] 此外，里喬托·卡努多在著名宣言〈第六藝術的誕生〉中指出，電影「以動態再現生活的總和」[47]。電影總是如此炙熱地呈現其特殊性。

為了使電影「仍然是」電影，或者「變成是」電影，電影使用的策略之一是追求「高解析」，其中包含各種運作手法。舉例來說，電影與其他媒體不斷交流的過程中，通常為自身保留最精彩的部分。電影呈現故事中最動人的段落，其餘由主題樂園或電玩遊戲發展，使得主題樂園擁有公開展現虛幻世界的樂趣，而讓電玩遊戲玩家享受介入敘事的快感。如果從語意學層面討論，還可以就句法結構來說明：電影的敘事更具說服力，它以持續不斷的節奏展開故事，甚至使我們無法呼吸。我們去主題樂園玩，可以（或者必須）停下來稍作休息，喝個可樂，但是電影不給我們機會暫停。更有甚者，電影敘事的特性，就是極端緊湊。故事內容不僅是一系列的情境，而是不斷地衝向結局。電影封閉的文本，使得一切內容變得理所當然，自然會比開放文本更為炙熱。最後，還有一圖像層面的策略：電影為自己保留最豐富的影像，我想到的是不斷擴張的IMAX巨幅電影銀幕[48]，以及重新復出的3D立體影院。這種重返立體視覺的現象，值得討論。

大約在1952-1954年間，3D影片首度掀起熱潮，關鍵就是提供高解析體驗。立體視覺影像提供不尋常的知覺張力，現實

環境的深度得以充分呈現，使物體似乎從銀幕上浮現出來，令觀眾有身歷其境的感受。謝爾蓋·愛森斯坦去世前不久完成的論文中，就掌握到這個特性：「立體電影提供完整的三度空間幻覺。」[49] 他接著寫道：「我們習慣在平面銀幕上看到的影像，突然間將我們『吸進』一個前所未見的空間，或者說將我們『穿透』，產生前所未有的感受。」[50] 第二種穿透力量，對愛森斯坦而言極為關鍵，他認為是3D影片「最令人震驚的效果」[51]。《恐怖蠟像館》（安德爾·德托斯，1953）與《黑湖妖潭》（傑克·阿諾，1954）等好萊塢3D影片，就展示這種「穿透」觀眾的能力。同時，3D影片藉此標示與其他媒體的差異，特別是電視。電視被視為毫無感官訴求的力量，也就不可能提供強烈的臨場感。瑪麗安·蘿絲認為，三度空間所產生強烈的視覺效果，已經跨越到觸覺的領域[52]。

3D影片的再度復興，始於《阿凡達》（詹姆斯·卡麥隆，2009），不過這次使用的是數位科技的3D（D3D），它同樣確認電影與「高解析」的結合，只不過去除了3D特效引人議論的部分。事實上，立體視覺始終是電影顯著的特性，同時也是電影與其他媒體接軌的形式。湯瑪士·艾爾沙索爾強調，電影與其他媒體接軌，使得電影得以回顧過去，並且前瞻未來[53]。一方面，新的3D影片與早期的光學裝置相似，例如幻影戲與全景戲，觀眾不僅僅是面對畫面，還可以在空間中遊走。愛森斯坦在前述論文中注意到，立體電影與早期光學裝置一樣，都試圖

--- 盧米埃星系 ---

打破影像與觀眾之間的界限，他透過繪畫與劇場的例證，來說明這個現象[54]。另一方面，《阿凡達》上映後不久，立體影像開始出現在其他媒體，先是電視，接著是智慧型手機，這絕非巧合。3D科技並未完全達到預期的成效，不過證明電影依然如拓荒者般，不斷在開發自身的技術，並且傳遞給其他媒體。

所以，電影不斷追尋其過去的傳統淵源，同時期望著大規模的擴散。就是因為這樣的原因，使得3D影片的再度出現，證明電影需要透過「高解析」來確認其身份屬性，同時也指出一個事實，就是電影期望在「仍然是」電影與「變成是」電影的情況下，繼續在它運作的領域中，保持開放的對話空間。電影基本上不會消失於無形，同時它也不排除繼續擴張。

高解析與低解析

我們不能說，當今電影只往「高解析」影像移動，它也不斷與所謂的「低解析」影像結合。這個方向的影片，採用來自網路攝影機、手機、監視器等設備生產的畫面，以及失去原來色澤的檔案影片、在網路上流傳的大量圖像等。這些所謂的「弱影像」，並沒有一般在銀幕上所見的影像品質。藝術家與理論家希朵·史戴爾將這些「弱影像」視為今日圖像世界裡的「流氓無產階級」：「它有如一個影像的鬼影、一種預覽、一種縮圖、一種偏差的概念、一種透過壓縮、再製、擷取、混

搭、複製、剪貼而成的低畫質影像，以便於在低速連結的網路環境中，免費散佈流通。」[55] 電影為這類影像提供越來越多空間，同時化為己用。

為何如此？這樣的趨勢，是否與我們先前的討論有所矛盾？

讓我們再回到麥克魯漢。他區分熱媒體與冷媒體，不僅把媒體分為兩大類目：熱媒體有文字、書籍、攝影、錄製音樂、廣播、電影等；冷媒體有語言、手稿、電話、漫畫書、偵探小說、酷派爵士、電視等。同時，這樣的區分也協助他辨識媒介發展歷程的不同時期，特別是不同媒體的轉型：從口語到文字；從中古世紀手抄經典到古騰堡的活字排版印刷；從機械時代到電子時代。

電影移動至弱影像的第一個原因，是因為電影現在處於一個「冷世代」。大約1950年代起，電視的出現使得溫度開始下降[56]，相對應出現的影片，如《馬蒂》（又名《君子好逑》，戴伯特・曼，1955）與《金屋淚》（賈克・克萊頓，1959），兩者共同特性是「低解析或低張力的視覺寫實，恰好與冷調的電視影像搭配。」[57] 今天到了網路時代，溫度更是下降，電影採用「弱影像」的策略，也與其呼應。

電影移動至弱影像還有第二個原因，在於其開啟了另一個運作空間。麥克魯漢曾經預言，媒體會自行調整溫度，在不同的時期升高或下降，甚至會與不同形式的媒體整合[58]。在介面整合的過程中，有些媒體的活動空間會因而延展。例如：「廣播改變新聞報導的型態，就如同它改變有聲電影的影像。」[59]媒體整合，使得各媒體相互影響，造成交雜的力量。「媒體的交雜，就如同核分裂或核融合一樣，釋放出新的力量。」[60] 這些交雜的力量揭露原先潛藏的內容。如果說過度的刺激導致麻木的狀態[61]，那麼交雜的力量可以重新觸發反思。「兩種媒體的會合或交雜，恰好是新形式出現的時機。兩種媒體的並存，迫使我們脫離自戀或麻痺的狀態，它也是一種解放的時機，讓我們的感官意識，從平常因媒體造成的麻木狀態釋放出來。」[62]

這是一個根本性的觀察。電影接受弱影像的第二個原因，在於電影得以重整自身的存在意義，以及運作的領域。前面提到電影向高解析影像靠攏，特別是3D影像，如果觀眾因此感覺電影再現的世界，彷彿真的在眼前觸手可及，那麼透過監視器、手持攝影機、智慧型手機、網路等方式獲得的低解析影像，其目的在於喚醒同一批觀眾，提醒他們思考，影像再現世界的意義究竟是什麼？因此，熱媒體與低解析影像的結合，開啟「符號政治經濟學批判」，亦即提供一個思考路徑，反思今日媒體的角色與效果。

這樣的思考過程，在導演哈倫·法洛基的作品中最為明顯。其作品挪用隨處流傳的影像，轉而反思當代影像的意義，例如在《眼睛／機器》（2003）、《我想我看到犯人》（2004）、《反音樂》（2004）以及《深度轉播》（2009）等作品中，哈倫·法洛基從體育賽事報導、安全監控裝置、電視節目等來源，蒐集各種影像，並加以重製，藉此批判思考大量的無名影像，以及所謂的「工作」影像，是如何促成有效的現代社會規範與管理。在這裡，電影成為具有優勢的領域，讓我們對周遭環境，發展出強烈意識[63]。

我們也可以在主流電影中，找到「符號政治經濟學批判」的元素。最清楚的例證是《斷章取義》（另譯《波灣陰謀》，布萊恩·狄帕瑪，2007），本片結合多種型態的影像，有士兵沙拉札用手持攝影機拍攝的影像日誌；有法國紀錄片導演拍攝薩馬拉城的紀實畫面；有軍營監視器的畫面；有伊拉克地方電視台的新聞畫面；有士兵們透過網路攝影機與親友談話的畫面；有士兵頭盔上架設的微型攝影機在夜間拍攝的畫面；還有伊拉克叛軍在網路上播放的畫面[64]。在這些混雜的影像之中，「弱影像」不可避免地與「優影像」形成對比，「優影像」暴露出畫面背後的語彙，例如法國導演拍的紀實影像，而「弱影像」讓我們看到這些紀實影像的限制，特別是想在現場紀錄事件經過（例如本片裡的新聞記者），以及試圖達到專業程度

--- 盧米埃星系 ---

的時候（例如沙拉札的影像日誌）。若有人認為紀錄戰爭現場很簡單，或者認為可以取得最有利的視角，這樣的想法注定失敗。

在其他情況，電影的自我反身性將電影分為兩類。我想到凱薩琳·畢格羅那部引起爭議的影片《00：30凌晨密令》（美國，2012），影片最後一段，美國海豹部隊準備捕捉歐薩瑪·賓拉登，大量使用像素化的模糊影像，類似來自士兵頭盔上，由遠紅外線攝影機或微型攝影機擷取的影像。這樣的影像效果，無疑滿足了觀眾的偷窺慾望，同時也與本片前半段的傳統影像形成對比，突顯其光彩亮麗的特質。這些「完美」的影像讓我們清楚看到事物的全貌。而最後一段低畫質的影像，無法讓我們看清楚行動過程，卻有著更強烈的效果，它們是行動的內部紀錄，是隨著戰鬥過程紀錄，而且是透過參與者的親身體驗，所紀錄下來的影像。這些影像呼應尚·艾普斯坦對於攝影鏡頭的描述：「記住，這個攝影眼看得見我們無法看到的紫外線，它讓銀幕產生無與倫比的激情。」[65] 高解析影像與低解析影像所產生的對比，使得當代所有的電影一分為二。第一種可以稱之為「寫實效果」，讓我們清楚掌握世界可見的樣貌；第二種是「真實效果」[66]，讓我們凝聚世界的內在意義及過程。完美的影像提供第一種效果，弱影像則提供第二種效果。過去，寫實與真實是同一件事，現在已非如此。我們需要兩種不同的感知系統，來描繪這個世界。

事實上，今天的弱影像，常常被認為等同於原真的、誠實的、甚至是真實的影像。很多影片使用弱影像，就在建構這樣的價值。依循這樣的想法，在此有必要提出喬治・迪迪・于貝曼對於四張在奧斯威辛集中營偷拍的照片，所做的精闢分析。他認為是某種不可見性，讓照片說話[67]。只要圖像是「不顧一切的圖像」，它們就有帶有全面的證據。溫度熱與冷的對比，帶出不可見與真實的連結，同時幫助我們將兩者相對看待。真實效果有時候只是一種技巧，例如《厄夜叢林》（艾杜瓦多・桑切斯與丹尼爾・麥理克，1999）以及後續傲法的影片所呈現的效果[68]。或者，真實效果是那些帶有欺瞞與暗示性的影像，用以合理化某些行為的手法，例如法洛基不斷提醒的戰爭文件。弱影像可能是假的，而完美影像可能變成真的，例如當畫面保存某些真實痕跡的時候。真正重要的，是兩者之間的辯證關係：如此「符號政治經濟學批判」才得以出現，讓我們對於影像的功能、影像所帶有的價值，有充分的覺察。

　　因此我們來到一個些許矛盾的結論。一方面，弱影像使得電影偏離原先的功能，另一方面，正是由於有弱影像，電影得以繼續存在於自身的領域。就知覺層面而言，弱影像迫使電影放棄「高解析」影像，但就認知層面而言，弱影像幫助電影獲得「高解析」影像。弱影像讓我們反思符號與其真實價值的循環。當感官冷卻時，思緒就開始增溫。原來是「幻象機器」的

--- 盧米埃星系 ---

電影，也開始擁有「智識」。

同時是一與三

至此，我們可以比較清楚地瞭解目前的狀況。首先，有一股力量，帶著電影越過傳統疆界，而產生新的生產形式、新的產品、新的內容，以及新的影像類型。電影擴張其行動範圍，強化其內在可能性，與其他媒體連結，並且轉向更寬廣的影像領域。電影變成擴張的電影。

這樣的擴張，帶有失去電影本性的風險。為了避免這樣的風險，電影重新主張與傳統的連結，強調訴諸感官的特性。因此，電影產製出極其豐富的影像、緊湊的故事、意想不到的劇情，以及彷彿身歷其境的聲音環境效果。在這樣的架構下，3D的重新出現顯得別具意義，電影藉此再度肯定其吸引觀眾沉浸於再現世界的能力，而且比其他媒體更快速有效。

然而，電影同時往另一個相反的策略方向發展。電影越來越常使用「弱影像」，用DV攝影機或手機拍片，從監視器擷取畫面，或從網路下載影像。在這裡，電影並不試圖吸引觀眾進入再現的世界裡，而是形成一種批判意識，藉以探討知識建構的過程中，媒體的狀態及責任。如果弱影像是「低解析」，其引發的意識則屬於「高解析」。弱影像引發的強化作用，是理

性，而非感性。

　　擴張的電影鼓勵散佈；執意「發熱」的電影著重黏著力；
較「冷」的電影追求自我意識。這不是電影首次面臨分裂，然
而不同陣營之間的關係看似更複雜，而且界定更模糊。現在不
若電影的黃金時期，存在著一個理想的交會點，當時，不同形
式的影片往往受到同一種模式啟發。現在也沒有公開的衝突，
如同1950年代，好萊塢電影、作者電影，以及所謂第三世界的
新興國家電影，各自提出不同的模式，卻又能在一共同的世
界並行存在。現在出現三種並存的假設，嘗試使電影仍然是電
影，或變成是電影。然而這三種假設所捍衛的領域，並不那麼
容易互融。簡單而言，這三種假設是關於網路（典型的散佈空
間）、賣座鉅片（與知覺強度越來越緊密相連）以及影像實驗
（傳統上自我意識的搖籃）。

　　當然其中還是有橋接點存在，以確保能夠從一個領域轉接
到另一個領域。例如，我想到一些草根實踐，從熱門影片擷取
影像，並且帶著諷刺意味地重新剪輯，讓影像「冷卻」，再將
影像上傳到網路。我已經舉了好幾個類似例子，例如所謂「誠
實預告片」，其實是偽廣告片，故意將熱門影片的缺點暴露出
來。例如《阿凡達》（詹姆斯・卡麥隆，2009）就有一支偽預
告片，裡面的影像與聲音跑得非常快，以致於觀眾根本不清
楚看到或聽到了什麼，最後再列上其他劇情類似的電影，否定

《阿凡達》宣稱的創意[69]。同樣遭到偽預告片顛覆的影片，還有《普羅米修斯》（雷利‧史考特，2012），攻勢甚至更為凶猛[70]。

相對的，我也想到有些商業影片，把弱影像放入高解析影片中。最早使用這種手法的其中一部影片是《神鬼認證》（道格‧李曼，2002）：位在蘭利市的美國中央情報局，試圖捕捉四處行動的傑森‧包恩，透過蘇黎世美國大使館的監視器影像，重建他的行蹤。他們把影像擷取下來，抽離並放大某些畫格，為的是辨識傑森‧包恩的車牌號碼。我們在此處看到，一部「高解析」影片中出現一段「低解析」畫面，透過弱影像才能發掘真相，這是強調感官參與的高畫質影像做不到的。

不同領域之間存在著溝通管道，但也不容易跨越。在「神鬼認證」系列的第三集《神鬼認證：最後通牒》（保羅‧格林葛瑞斯，2007）裡，出現類似的段落：中央情報局透過一系列的監視器畫面，追蹤在滑鐵盧車站的傑森‧包恩與一名記者，讓埋伏在該處的殺手把他們幹掉。不過這個段落跟前一部影片不一樣，這裡是即時畫面，而非錄影畫面。這裡不是透過畫面尋找真相，而是有如透過監視器的凝視，配合殺手的行動，進行刺殺的任務。在這段「高解析」影片裡，並沒有另一段弱影像，喚起我們對於當今影像狀態的意識。這個段落比較屬於電視（即時影像）與監視器（工作影像）的世界。在這裡，電影

並沒有開發其他的可能性，反而被有別於自身本質的影像所吸引。

今天的電影同時是一與三。一個多元領域的存在，確立了「仍然是電影」與「變成是電影」之間的辯證。然而這個領域背後揭露的「媒體地理學」，亦使感官整合困難重重，充滿不確定。

感性分享

上面提到三種型態的電影——散佈、黏著、意識，不僅突顯「媒體地理學」，同時也是「政治地理學」，關於後者，電影也必須面對。

讓我們再度聚焦感官的面向。這次不再透過麥克魯漢的協助，而是借助哲學家賈克·洪席耶，以及他提出的「感性分享」概念[71]。「感性分享」界定社會中感官經驗得以呈現的方式，例如一個字產生聽覺感受，或者一個影像產生視覺感受的方式。雖然有些感官經驗是普同的，卻是透過不同方式造成：可能是特定的表達狀態，也可能是自由流通；可能是訊息的傳遞，也可能為了掩蓋秘密；可能建構階層關係，也可能帶來平等。把一個字或一個圖像與感官連結，代表要描繪特定的角色與位置，但角色與位置也可能因為啟動與使用的平台差異，而

有所變化。藝術是「感性分享」發生場域的最好例證，藝術界定該啟動何種感官經驗、由誰啟動、帶有何種個人意涵、在何種框架等等。然而，「感性分享」也影響社會參與的模式。公民運作與權力網絡的形式，由不同社會參與程度決定：能夠連結一個字或一個圖像，或者無法連結；能夠成為直接陳述的對象，或者只能沈默見證；能夠成為大範圍討論的一部分，或者必須閉上自己的眼睛嘴巴。因此，政治有其美學基礎，感官經驗的組合，揭示並建立社會組織。

賈克‧洪席耶提出的概念非常重要：「感性分享」檢視感性制域的運作，但是他與麥克魯漢不同，麥克魯漢依照感官經驗的強度，區分差異。洪席耶則按照其中角色或功能的分配方式，加以區辨，從而建構不同的社會模式。如此一來，我們就可以掌握感官經驗的深層意涵。

讓我們再回到電影。電影初始就屬於美學制域，並且具有平等地散佈感官經驗的特性。洪席耶認為此平等特性與現代性有關，尤其源於十九世紀小說，如古斯塔夫‧福樓拜的作品，以及「藝術與工藝運動」。所以第一批電影理論家認為電影屬於「民主的」藝術，這並非偶然，因為電影允許社會各階層參與這樣的視覺經驗[72]，而且讓每個人以同樣的方式觀看[73]。擴張的電影更是極端，它對各類影像與各種媒體開放。它不強調差異，相反的，它強調融合。因此，電影具體顯現洪席耶所謂

的「巨大的意義組合」──藝術不再具有各自獨特的「一般量度」，但卻不去尋找「某些可以區隔彼此獨特性的量度，反而朝向各種獨特性崩解之處」，形成「巨大混亂的並列，以及符號與物質性的無差異融合」[74]。就此而言，擴張的電影以開放的態度面對與其不同的影像內容，也「致使影像轉化為文字，文字轉化為筆觸，筆觸轉化為光影的運動」[75]。電影同時進行著移轉與累積。

電影在洪席耶指出的路徑上更向前一步，試圖在自身之中涵納多處新領域，自身的界限也無可避免地滑動。對我而言，這不僅是民主的意志，也是目前發生的全球化過程。新生產模式、新觀賞形式和新語言的聚合，以及反過來說，能以自身存在染指新的社會環境、新的娛樂工具、新的表現形式，都反映著一個全方位的網絡存在，其在結構上與互動上不斷地強化與開放。在全球化的世界裡，任何事物可以從一個場域轉移到另一個場域，每樣事物變得容易取得，也可以與其他事物融合。就此意義上，擴張的電影可以視為感性「循環」的象徵，而不僅僅是感性的「分享」：視覺、聽覺，以及透過共感而體驗的觸覺，不斷地從一個地方移動到另一個地方，甚至出現在無人之處。

再回到洪席耶，他認為「巨大的意義組合」潛在著兩種危機。一方面，它會導致「巨大的分裂爆炸，使得話語淪為叫

喊」；另一方面，「巨大的意義組合」幾乎等同於「市場與語言的偉大平等」[76]。這兩種危機，同樣出現在擴張電影：一方面，感官經驗不再與意義連結；另一方面，過份的擴張，導致自我特性的消失。前面提過，為了因應危機，電影採取兩種策略，以維護並發展其主體性：一方面，電影採用高解析與強烈感官參與的影像，與歷史傳統再度連結；另一方面，電影也接納弱影像，形成強烈反思的力量。感官與認知兩方面的張力同時回歸，帶有「標誌」影像的效果，它提升影像的力量，強調其紀錄性或戲謔的成分，並與社會空間裡的其他符號系統形成張力[77]。甚至，感官與認知張力回歸的結果，產生了「濃縮區」，以及相對的「稀薄區」，使得擴張電影脫離同質性空間，避免墜入其中的風險。感性回歸，為的是自我重新分配。影像不再隨機地循環，而是有著精確的目標，意圖造成特定的效果。影像一方面要辨識出那些渴望依附並沉浸於再現世界的人，另一方面也要找到那些尋求批判意識，以在我們與周遭環境之間創造距離的人。

我認為，這兩種策略同時呼應著全球化過程，以及試圖擺脫全球化的努力。為了抗拒「模糊社會」的概念，電影一方面在尋求與原初社群神話般的「融合」，一方面則往往以工具理性的理由，試圖控制感官資料的大量衍生。擴張電影為了避免分散，為了「仍然是」電影，它會依循這兩條途徑：呼籲觀眾重新加入電影的夢想家社群，或者對於這個世界重新思考，

以便掌握它。電影採取溫和漸進的方式，不像政治界那麼戲劇性，不過很有效果，它讓我們清楚看到，散佈、黏著與自我意識，這幾條路徑各自帶來的風險與機會。

讓我們先停止思考擴張電影的這三種選擇，可能的政治價值。實際上當我將麥克魯漢與洪席耶連結起來，可能會造成困惑。然而兩位作者都非常關注電影對於感官與心智的影響，同時他們都試圖將電影的影響，連結到更大的象徵與社會領域。所以雖然看似矛盾，他們兩人有著許多共通性[78]。他們共同的看法是，不論電影採取何種路徑，電影都藉由吸引我們的感官與智識參與，揭露我們所在的關係網絡。電影的擴張於是變得很清楚：不論電影選擇散佈、黏著或自我意識，它也同時建構出不同的電影運作空間。今天的電影是一個在全球化環境下，符號得以沒有區別流通的夢；它讓信仰電影的人，有著尋找新重心的衝動；它喚起主體的批判自覺。這是三種緊密連結、卻各自不同的選項。在它們的相互對立中，清楚可見的不僅是影像之命運，也是作為社會成員的我們自身的命運。

* * * * *

影片《震撼效應》（保羅・哈吉斯，2007）描述一名退伍陸軍憲兵父親尋找兒子的戲劇性歷程。他的兒子剛從伊拉克前線返國，最後卻遭到謀殺。這位父親不斷看著兒子錄在手機裡

一些前線戰場的影像。畫面品質差且不斷晃動，顏色與輪廓都不清楚。那些影像看起來是士兵對當地居民犯下的暴行，但是真正的情況不明。真相揭露的那刻，影像突然變得穩定，接著電影完整記錄故事源頭的悲劇事件。這代表影像從「低解析」轉為「高解析」，不僅是感官層次（我們看到真實狀況），批判層次亦然（我們被迫思考，媒體大量充斥的戰爭影像的價值）。這部電影即使被其他型態的影像入侵，仍然復仇般證明了，它也知道如何呈現這個世界。

更早在四十三年前，亞倫・雷奈的《穆里愛》（1963）透過一些（看起來）非專業的內部影像，描繪戰爭的創傷以及對俘虜的暴行[79]。然而在結尾，伯納這名參加過阿爾及利亞戰爭的退伍軍人，把他的八厘米攝影機丟掉，並且燒掉他用來剪接影片的工作室。這樣的結果，與前一部影片相反。《穆里愛》裡面的弱影像沒有被詳盡探究，並為電影納為己用。我們永遠看不清楚施暴者或受害者──但是我們不需要看清楚這些畫面，也知道那場悲劇。

印象中在1963年，擴張的過程剛開始的時候，電影有著同質性強的觀眾，那時候電影還相當自信，能夠掌握依附在影片上的其他影像，並不擔心自身的特性流失。到了2007年，電影充分擴張，所以必須顯示它的強項，以再度奪回其主體特性，同時這也是為了已經不知道電影特性的觀眾。因此在《震撼效

1. 從2012年1月起，所謂的「導演版」也可以在YouTube影音網站（www.youtube.com/watch?v=7ezeYJuz-84）以及Vimeo影音網站（www.vimeo.com/34948855）看得到。

2. Gene Youngblood, *Expanded Cinema* (New York: Dutton, 1970).

3. 「1960年代出現一個全新的電影藝術領域：擴張電影。這個帶有探索意味的名稱，將往許多不同方向探索。擴張電影將包括許多不同的放影設備。擴張電影將包括電腦產製的影像，以及電視機上面的電子影像。擴張電影甚至於不需要使用影片，就可以產生電影效果。」參見Sheldon Renan, *An Introduction to the American Underground Film* (New York: Dutton, 1967), 227. 最近關於擴張電影的反思，參見 David Curtis, A. L. Rees, Duncan White, and Steven Ball, eds., *Expanded Cinema: Art, Performance, Film* (London: Tate Publishing, 2011).

4. 「當電腦如同人的頭腦的延伸，但是它的大小、重量、以及價格，跟收音機一樣時，我們如何定義『智力』？」以及：「當我們隔壁鄰居是個機器人的時候，如何界定『人類』？」參見 Youngblood, *Expanded Cinema*, 52. 對楊布拉德而言，同樣的問題可以用來質疑道德、創意、家庭、以及進步等概念。

5. Youngblood, *Expanded Cinema*, 58.

6. 同上，76-77.

7. 同上，130.

8. 同上，65.

9. 同上，135.

10. 同上，189.

11. 同上，419.

12. 重新解讀楊布拉德著作，參見Volker Pantemburg, "1970 and Beyond," in Gertrud Koch, Volker Pantemburg, and Simon Rothöler, eds., *Screen Dynamics: Mapping the Borders of Cinema* (Vienna: Sinema, 2012), 78-92.

13. 我從保拉‧渥西那邊借用「輕電影」的概念，這個概念跟小銀幕的創作有關，參見 Paola Voci, *China on Video: Smaller-Screen Realities* (London: Routledge, 2010). 也參見Paola Voci, "Online Small-Screen Cinema: the Cinema of Attractions and the Emancipated Spectator," in Carlos Rojas and Eileen Chow, eds., *The Oxford Handbook of Chinese Cinemas* (Oxford: Oxford University Press, 2013), 377-97.Henry Jenkins, *Textual Poachers: Television Fans and Participatory Culture* (New York: Routledge, 1992), and *Fans, Bloggers, Gamers: Exploring Participatory Culture* (New York: NYU Press, 2006).

14. Henry Jenkins, Textual Poachers: Television Fans and Participatory Culture (New York: Routledge, 1992), and Fans, Bloggers, Gamers: Exploring Participatory Culture (New York: NYU Press, 2006).

15. 參見 www.youtube.com/user/trailerWars.

16. Chuck Tryon, *Reinventing Cinema: Movies in the Age of Media Convergence* (New Brunswick, N.J.: Rutgers University Press, 2009), 149.

17. Jonathan Gray, *Show Sold Separately: Promos, Spoilers, and Other Media Paratexts* (New York: NYU Press, 2010), 20. 喬納森‧格雷的著作關注「各種炒作、協同、宣

傳、延伸、以及各種相關的文本位置，如何用來界定並創造電影與電視的意
義。」(p. 3).

18. John T. Caldwell, "Hive-Sourcing Is the new Out-Sourcing: Studying Old (Industrial)
 Labor Habits in New (Consumer) Labor Clothes," *Cinema Journal*, 49.1 (Fall 2009),
 160-67. 查克·泰隆同樣寫過「製片廠運用混搭的影片」，參見*Reinventing
 Cinema* (p. 171). 兩人的觀點與亨利·詹金斯衝突，後者主張草根創作帶
 有參與文化的邏輯，而好萊塢作品則是匯流文化的邏輯。參見 Henry
 Jenkins, "Quentin Tarantino's Star Wars?: Digital Cinema, Media Convergence, and
 Participatory culture," in Meenakshi Gigi Durham and Douglas M. Kellner, eds.,
 Media and Cultural Studies (New York: Wiley Blackwell, 2012), 549-76.

19. Henry Jenkins, "Transmedia Story-telling 101," March 22, 2007, 參見 http://
 henryjenkins.org/2007/03/transmedia_storytelling_101.html. 以及 "Searching for
 the Origami Unicorn: the Matrix and Transmedia Storytelling," in *Convergence
 Culture: Where Old and New Media Collide* (New York: NYU Press, 2006), 93-130,
 "the Revenge of the Origami Unicorn: Seven Principles of Transmedia Storytelling" at
 http://henryjenkins.org/2009/12/the_revenge_of_the_origami_uni.html (first part);
 http://henryjenkins.org/2009/12 /revenge_of_the_origami_unicorn.html (second
 part).

20. 網站〈http://disney.go.com/pirates〉就是一個例證。裡面有電影、電視節目、音
 樂、錄像節目、實境秀、電動遊戲、圖書、主題樂園、旅遊、以及一間商
 店。

21. Jenkins, "Origami Unicorn," 95.

22. 同上，95.

23. Chuck Tryon, "Toppling the Gates: Blogging as Networked Film Criticism," in
 Reinventing the Cinema, 125-48.

24. Christian Metz, *The Imaginary Signifier: Psychoanalysis and Cinema* (Bloomington:
 Indiana University Press, 1982), 3-16. 原文出自 *Le significant imaginaire:*

Psychanalyse et cinéma (Paris: UGD, 1977), 9-25.

25. 關於數位時代的來臨，參見 W. J. T. Mitchell, *The Reconfigured Eye: Visual Truth in the Post Photographic Era* (Cambridge, Mass.: MIT Press, 1992), 以及Thomas Elsaesser, "Digital Cinema: Delivery, Event, time," in Thomas Elsaesser and Kay Hoffman, eds., *Cinema Futures: Cain, Abel, or Cable. The Screen Arts in the Digital Age* (Amsterdam: Amsterdam University Press, 1998), 201-222. 也參見約翰·伯頓提出的反證： "Digital Cinema: A False Revolution," *October*, no. 100 (Spring 2002), 98-114.

26. David Rodowick, *The Virtual Life of Film* (Cambridge, Mass.: Harvard University Press, 2007).

27. Lev Manovich, *The Language of New Media* (Cambridge, Mass.: MIT Press, 2002).

28. Tom Gunning, "The Sum of Its Pixels," *Film Comment*, 43.5 (September- October 2007), 78; and "Moving Away from the Index: Cinema and the Impression of Reality," *differences*, 18.1 (2007), 29-52. In: "Sutured Reality: Film, from Photographic to digital," *October*, no. 138 (Fall 2011), 95-106。我主張，關於現實的想法，依賴於四個條件：符號的索引性、內容的擬真度、作者的真實性（說得像真的）、以及觀眾的信賴程度。

29. Stephen Prince, "True Lies: Perceptual Realism, Digital Images, and Film Theory," *Film Quarterly*, 49.3 (Spring 1996), 27-37.

30. 「擴張」，帶有移動的概念，並不是巧合。參見*Fluid Screens, Expanded Cinema*, ed. Jeanne Marchessault and Susan Lord (Toronto: University of Toronto Press, 2007).

31. 對舍吉·當內而言，「視覺的」這個詞彙的特性在於它的不確定性，與電影使用的「影像的」詞彙相比較，兩者略有差異：「『視覺的』純粹屬於技術層級的光學辨識，這裡不會有反拍鏡頭、不會有東西看不見、所有的東西都封閉於一個迴圈裡，甚至有點像是色情片畫面，只是呈現性器官的狂喜狀態。反之亦然，我們對於電影影像的崇拜，有時候近似猥褻。影像總出現在兩個場域之間。雖然『影像的』目的，是為了見證變化，但總是有些東西不見了。影像與現實之間，總是多一點或少一點。」Serge Daney, "Montage obligé.

La guerre, le Golfe et le petit écran," in *Devant la recrudescence des vols de sacs à main: cinéma, télévision, information (1988-1991)* (Lyon: Aléas, 1991), 163.

32. 參見 www.labiennale.org/en/cinema/70th-festival/.

33. 參見 www.cinematheque.fr/fr/musee-collections/musee/the-museum.html.

34. *The Academy Museum of Motion Pictures* (Beverly Hills: Academy of Motion Picture Arts and Sciences, 2013), 8-9. 參見 www.oscars.org/academymuseum/ brochure/ index.html.

35. 參見 www.filmarchive.org.nz/.

36. 參見 www.criterion.com/library.

37. 參見 www.imdb.com/.

38. Marshall McLuhan, *Understanding Media: The Extensions of Man* (New York: McGraw-Hill, 1964).

39. McLuhan, *Understanding*, 23.

40. 同上，288.

41. 「文字人看待電影跟書一樣，因為電影提供內在的夢幻世界。」McLuhan, *Understanding*, 292.

42. 「藉由語音的識讀，人們的耳朵有了如同眼睛的閱讀效果，這是在任何社會裡，最爆炸性的事情。這種眼睛的爆炸，以往出現在所謂的『落後地區』，如今我們稱之為西化。」McLuhan, *Understanding*, 55.

43. 同上，291.

44. Jean Epstein, "Magnification," in Richard Abel, ed., *French Film Theory and Criticism: A History/Anthology, 1907-1939*, 2 vols. (Princeton, N.J.: Princeton University Press,

1988), 1:235.

45. Béla Balázs, V*isible Man, Or the Culture of Film, in Béla Balázs: Early Film Theory*, ed. Erica Carter (New York: Berghahn Books, 2010), 39.

46. Giovanni Papini, "Philosophical Observations on the Motion Picture," *La Stampa* (May 18, 1907), 1-2.

47. Ricciotto Canudo, "The Birth of a Sixth Art," in Abel, *French Film Theory*, 61.

48. John Belton, *Widescreen Cinema* (Cambridge, Mass.: Harvard University Press, 1992).

49. Sergei Eisenstein, "About Stereoscopic Cinema," *The Penguin Film Review*, 8 (January 1949), 37.

50. 同上，39.

51. 同上，38.

52. Miriam Ross, "The 3-d Aesthetic: Avatar and Hyperhaptic Visuality," *Screen*, 53.4 (Winter 2012), 381-97.

53. 參見 Thomas Elsaesser, "Il ritorno del 3-d: Logica e Genealogie dell'Immagine del XXI Secolo," *Imago*, 3.1 (2011), 49-68.

54. Eisenstein, "Stereoscopic Cinema." 41ff.

55. Hito Steyerl, "In defense of the Poor Image," *e-flux* 11 (2009), 參見 www.e-flux.com/journal/view/94, 以及 *The Wretched of the Screen* (Berlin: Sternberg Press, 2012), 31-45; quote p. 32.

56. 「過去的機械時代是熱的，我們的電視時代是冷的。」McLuhan, *Understanding*, 27.

57. 同上，293.

58. 「它們發展階段的原則是，所有處於下方的媒體，與最後呈現的媒體，形成對立。這樣的原則是古老的定律。」McLuhan, *Understanding*, 34.

59. 同上，53.

60. 同上，48.

61. 「在不同種類的物理刺激的壓力下，中樞神經系統保護自己的方式，是採取切斷或隔絕被觸碰的器官，這樣的策略。」McLuhan, *Understanding*, 46.

62. 同上，55.

63. 關於法洛基的作品，參見 The Cxcellent *Harun Farocki: Working on the Sightlines*, ed. Thomas Elsaesser (Amsterdam: Amsterdam University Press, 2004); 我的論點與這篇文章相似：" Harun Farocki: Critical Strategies," in *Harun Farocki*, pp. 315-22.

64. 我們需要注意，這些畫面是導演重製的，因為無法使用網路上找到的影片，或者是從士兵那邊取得。兩者的影像畫質差異，是可以理解的。

65. Jean Epstein, "The Senses 1(b)," in Abel, *French Film Theory*, 244. 原文出自 "Le Sens 1 bis," in *Bonjour Cinéma* (Paris: Editions de la Siréne, 1921), 27-44.

66. 「寫實效果」概念，在電影研究已被討論。然而還是要記住，這個概念的根源，來自於研究電影影像的認知程度，以及電影影像的感官強度（或者是，「高解析影像」）參見 Albert Michotte, "Le caractére de 'réalite' des projections cinematographiques," *Revue Internationale de Filmologie*, 3-4 (1948): 249-61.

67. Georges Didi-Huberman, *Images in Spite of All: Four Photographs from Auschwitz*, trans. Shane B. Lillis (Chicago: the University of Chicago Press, 2008). 原文出自 *Images malgré tout* (Paris: Minuit, 2003).

68. 一部有著強烈暗示片名的影片，《火線赤子情》（*End of Watch*），與《00：30 凌晨密令》同一年上演。本片大量使用男主角拿在手上的攝影機所拍攝的畫面，但是影片效果膚淺，沒有一點自我反思的意味。

69. 參見www.youtube.com/watch?annotation_id=annotation_443208&feature= iv&src_
vid=rBaKqoMGPWc&v=euttt14G31c.

70. 參見 www.youtube.com/watch?v=rBaKqoMGPWc.

71. 「我稱之為『感性分享』，是一種不證自明的感官知覺系統，同時揭露普同經
驗，以及在普同經驗之內，劃分出來的特定經驗。」參見 Jacques Rancière,
The Politics of Aesthetics: The Distribution of the Sensible (New York: Continuum,
2004), 12. 原文出自 *Le partage du sensible* (Paris: Fabrique, 2000).

72. 1907年，喬凡尼‧弗西在討論電影公眾的一篇文章中，寫道：「總言之，這
有如在散佈民主慣例，或者說，這個新發明，歡迎民主精神的散佈。」
Giovanni Fossi, "Il pubblico del cinematografo," *Il Secolo Illustrato* (Milan), March 27,
1908; later in *La Rivista Fono-Cinematografica*, February 11, 1908, p. 20.

73. 記者安吉力羅‧歐維托在1907年一篇報導電影放映的文章中，觀察到：「不論
是在電影院的哪一個角落，每個觀眾必需都能夠清楚地看到整個銀幕。」
Angiolo Orvieto, "Spettacoli estivi: il cinematografo," *Corriere della Sera* (Milan), no.
228 (August 21, 1907); now also in: *Cinema/Studio* 4.4-16 (April-December 1994),
18-21.

74. Jacques Rancière, *The Future of the Image*, trans. Gregory Elliot (London: Verso, 2007),
43. 原文出自 *Le destin des images* (Paris: Fabrique, 2003).

75. 同上，45.

76. 同上，45. 洪席耶的解決方案，是去尋求非強制的原則，使得這個場域能夠重新
建構。這個原則透過蒙太奇提供。蒙太奇除了運用在電影上，它本身「做為
無從測量的量測工具，或者做為混亂的規訓工具。」同上，48.

77. 見洪席耶關於赤裸影像、表象影像、以及變質影像的討論：*The Future*, 22-29.

78. 要注意熱媒體與冷媒體的區別，讓麥克魯漢也能夠衡量不同媒體的社會與政治
價值。他證明，機械時代的熱媒體傾向專業分工、線性邏輯、個人主義、民

--- 盧米埃星系 ---

族主義、以及文化的去部落化；而冷媒體傾向於整合的、非線性的、以及共時的知識形式，同時也傾向於社群的新組合，以及新形式的部落主義。參見McLuhan, *Understanding*, 27ff.

79. 關於《穆里愛》裡面出現的非專業影像，參見 Roger Odin, "Le film de famille dans l'institution familiale," in Roger Odin, ed., *Le film de famille, usage privé, usage public* (Paris: Méridiens-Klincksieck, 1995), 27-42.

80. 關於這個說法，參見Franco Marineo, "Il cinema nell'era dell'intermedialità. Redacted di Brian de Palma," in Gianni Canova, ed., *Drammaturgie multimediali. Media e forme narrative nell'epoca della riproducibilità digitale* (Milan: Unicopli, 2009), 11-22.

超空間

HYPERTOPIA

主教座堂廣場

2007年12月19日，一個巨大銀幕聳立在米蘭主教座堂廣場，標示著「歐洲最大的媒體牆」，廣告、現場直播、電影片段、紀錄片和電影風格圖像等各種畫面，不間斷地浮現。設立這個巨大銀幕，是為了一個很實際的需求：用來掩蓋「二十世紀博物館」的建造工程，它就座落於面對廣場的一棟房子裡。然而它出現在這裡，與現場許多事物產生競爭關係——同時也是空間與象徵的衝突。

首先是銀幕的巨大表面，與這個廣場名稱由來的建築物：米蘭主教座堂，產生衝突。它聳立在著名主教座堂的右前方，產生強烈而新奇的視覺焦點，以致於原先設計給虔誠信徒步入教堂潔淨心靈的台階，變成是觀賞大銀幕的看台，讓觀眾不僅是坐著看那些畫面，甚至還背朝著上帝的殿堂。

這個銀幕與米蘭王宮產生衝突，後者曾是長久以來的米蘭政府所在地，至今也仍是該城市的主要標誌之一。實際上，這個大銀幕不僅阻斷一條通往米蘭王宮的大道，它所建立的娛樂形式，也跟王宮近幾年做為大型藝術展演場所，所要求的文化氛圍，形成對立。

這個銀幕與維克多‧伊曼紐二世的騎馬銅像，產生衝突。

伊曼紐二世促成義大利統一，是義大利的國家象徵。銅像原本在廣場的中心，卻突然被邊緣化，使得它原先擁有的榮耀地位，蕩然無存。甚至於，原先常聚在銅像附近談論政治的少數民眾，也被來看銀幕的大量觀眾取代。

這個銀幕與著名的伊曼紐二世拱廊街衝突，後者面對著廣場的左方。巨大銀幕所對照的拱廊街，是十九世紀資本主義的主要象徵。兩者是完美的同伴，相對於拱廊街一排排展示櫥窗，這個大銀幕並沒有展示商品，提供給顧客觀賞、觸摸、購買。相反地，它只提供影像，免費的影像，來自我們無法直接觸及的世界。

最後一點，這個銀幕也與一個較少被提及、卻非常相關的事物，相互衝突，就是眾多遊客所攜帶的行動裝置上面的小型螢幕。他們透過這些行動裝置拍照、發簡訊、或打電話，而大銀幕高聳在他們上面，把他們全面包圍。

這個巨大銀幕的存在，造成空間重組，也重置象徵符號階層，它重新規劃了廣場的地理景觀：它建構新的視覺中心、改造靜止點與行動路線、以及調整先前存在的元素間的關係。它同時影響原先界定這個空間的符號意義：它帶入一個新的主角，一個巨大的活動影像。它以超凡的巨大圖像打造出世界的象徵，使之成為奇觀，它也不可避免地與舊有的符號體系——

--- 盧米埃星系 ---

上帝、城市、國家、市場、藝術、以及行人的個人空間 —— 相互競爭[1]。

「二十世紀博物館」建造完成之後，這個大銀幕於2010年秋天拆掉，主教座堂廣場原有的秩序似乎重新恢復，然而關於上述的種種衝突，好像已經銘刻在這裡[2]。

我們從這個小例證學到什麼？首先，空間的感受很重要。廣為人知的說法是，媒體不斷地忽略地方的意義。電視令我們覺得有如同時在兩個不同的地方，一個是在家裡，以及在事件發生的地方[3]。到了現在，行動裝置讓我們無所不在地與每個人每件事接觸。實際上，如果我們透過經驗的層次來看待這個現象，可以發現「所在地」仍然很重要。經驗總是紮根於實體環境中，而不會只是在某個主體和某個文化中具現化。這些現象在特定地方發生，也塑造這個地方。這樣的說法同樣適用於銀幕，每個銀幕佔有一個空間，同時為這個視覺環境賦予生命。

第二，空間同時是個對立的場域。銀幕產生的新視覺環境從來就不是很平和，舊的功能試圖繼續存在，新的功能則努力建立它們的場域。即使是看似純然專屬視覺的空間（從我客廳的家庭電影院，到時代廣場的媒體牆），也一樣充滿張力。

第三，在這些新的空間裡，電影不再以過往固定的樣貌

出現，如同它以前在黑暗的電影院那樣。它不再只是「就在那裡」的東西，它變成可以「干預」、「補充」、甚至「侵入」的東西。電影迎向觀眾的方式，已經深深轉變了觀影經驗。如果傳統電影院是一個讓我們進入體驗不同於日常世界的地方──帶我們離開「這裡」前往「別的地方」──那麼在新的視覺環境中，電影則是把「別的地方」帶到我們「這裡」，讓我們在現有的空間接觸其他空間。這意味著傳統電影院的時空本質已經不存在，新的視覺空間的特性就是「超空間」，也就是說，「別的世界」可以讓我們召喚，來到我們這邊──如同我所說的，它把所有可能的「別的地方」，填入了我們的「這裡」。

然而，電影也許早就是這種具有向心吸引力的場域。坐在銀幕前面的電影觀眾，總是把自己投射到劇情的核心，同時體驗聲光效果。電影帶著它的觀眾到別的地方，卻在同時，它重現電影攝影機所捕捉到的內容。因此，即使電影是一種時空融匯的傑出藝術形式，它也一直具有超空間的傾向。到了現在，透過移置的過程，電影或許重新發現自身更多的秘密使命。

視覺空間

我們需要記住，我們所存在的空間，是一個被建構的空間。透過一系列我們所賦予的實體與心智活動，才使它成為我

們的空間環境。從亨利·列斐伏爾[4]到阿榮·阿帕杜拉[5]，中間還有米歇爾·德塞圖[6]，有一系列學者探討足以轉換地方為空間的複雜實踐，這裡的「地方」被視為簡單的包容場所，而「空間」則是我們生活的環境[7]。這裡包含著直接干預的方式（例如建造家屋、改造地景、以及改變建築構造元素等）、挪用的過程（例如步行在城市中，以認識這個城市，或者是描述這個城市，說明如何在這裡生活等）、以及奠基的儀式（例如幫一個地方命名、通過法規、或者開放公共空間等）。就此而言，認為銀幕製造出空間的這種說法，並不為過。銀幕不單單是占據一個地方，更可說是建構了一個空間。特別是對於銀幕所影響的新環境來說，更為真切。這裡，銀幕至少在三個階段運作。

首先，銀幕「界定」或「再界定」它的脈絡。原先的運輸空間，例如街道；或者是等候空間，例如接待室；以及展示空間，例如櫥窗，現在都變成視聽享受的空間。這些空間展現新功能，有了新的意義。這些新功能與新意義似乎是無中生有，例如在海灘架起一個銀幕，就把海邊轉變成臨時的戶外電影院。但是這樣的新功能與新意義也會與既有的情境重疊，不過不會全然抹除既有情境，例如在藝廊或飛機上放映影片，就給予這些空間新的意涵，不過並沒有改變藝廊的私密本質，或者是飛機的運輸功能。就這兩個空間而言，銀幕導入決定性與符合資格的因素。簡言之，它讓這些空間有了「身份」。

其次，銀幕「再度接合」空間。它產生新的焦點，強化某些元素並弱化其他元素，以及建立新的界限。它改變環境的組構，界定新的輪廓。我們以接待室裡面的電視機為例，只因為它的放置位置，就產生新的重心，以及新的空間層次，使得有些座椅可以看得清楚電視，有些則被阻擋。我們可以稱這樣的狀況，類似「製圖法」的過程。簡言之，在此出現的就是這個地方的「地圖」。

　　第三點，銀幕提供一系列的「行為準則」。如果觀眾為了看清楚銀幕內容，就必須要採取某些行動，其中就隱含著某些心態、肢體、觀念等等的變化。例如用設立在客廳的家庭電影院做例子，它帶來影癡的觀影態度，要求更專注的觀賞、禁止其他的周邊活動、並且試圖獲得最佳畫質。這樣的空間帶來某些「加工」內容。

　　透過上述三個階段：身份、地圖、加工，銀幕就介入一個地方，使得這個地方變成一個視覺空間。這三個階段牽涉到語意的面向（界定一個地方）、語法的面向（接合一個地方）、以及語用的面向（啟動一個地方）。我們因此可以隱喻性地說，銀幕支配著周遭環境的語言。或者換個說法，銀幕有如空間的發言人，它挪用空間成就自我，以自己的角度為空間重新歸類，並且透過直接或間接行動介入空間[8]。

因此，銀幕產生一個視覺空間。這個空間連接眼睛與耳朵，把原先只是一個包容場所，變成一個可以居住的環境。

電影與它的環境

電影如何進入這些新空間？它接觸到哪些環境？又建構了什麼情境？

首先，電影被界定具有模稜兩可的性質。一方面，電影把這些新空間推向熟悉的層面；另一方面，電影建構更難以解釋的情境，其電影化的程度受到質疑。

讓我們檢視這些新空間對於傳統黑暗電影院空間的擬仿。無疑的，將一個視覺空間變造為電影空間，更多是依靠傳統。然而，將兩者關連起來，具有多重意義。例如，家庭電影院的特色是寬幅螢幕、高傳真音響、座椅朝向螢幕、燈光操控等等，這些都令人想起公共放映空間。即使是在私人住宅或公寓裡，而且不對外開放，它仍然是電影院的替代品。如同班‧辛格[9]與芭芭拉‧克林格[10]所提醒的，電影從一開始就被視為可以在居家空間播放。甚至於從十九世紀後半葉起，家庭就被設想為開放各種通訊與娛樂科技進駐的場所。其中，科技扮演了不可或缺的角色，例如1912年生產的「愛迪生家用投影式電影放映機」（班‧辛格曾做過追蹤研究），以及1922年生產的「百

代寶貝」9.5厘米放映機，受到熱烈歡迎。後來的數位科技，例如電漿銀幕、DVD數位光碟播放機、杜比音效等等，只不過是強化之前已經出現過的產品。

　　就移置電影展示空間而言，模仿電影院的黑暗空間感，能產生比較模糊的效果。瑪依芙‧康諾利曾經檢視那些複製傳統電影放映環境的裝置[11]，例如在傑西‧瓊斯拍攝的《12怒片》(2010)裡，重建了在都柏林碼頭邊，一處荒廢地區的汽車電影院，觀眾坐在車子裡，觀賞一部有關社會議題的影片。《汽車影片》(2010)也是一部複製汽車電影院的影片，故事發生在柏林，裡面放映弗里茲‧朗、道格拉斯‧塞克、以及其他導演的作品。托比亞‧普特的影片《威尼斯，氣味》(2007)，重建1920年代、1930年代的氣味電影院，裡面播放一些前衛影片。還有阿波隆尼亞‧蘇史特斯與畢克‧凡得波拍攝的《日落電影》(2007)，關於盧森堡的某個小鎮廣場上的一間藝術電影院，這間電影院在日落之後播放影片。「雖然這幾個作品透過電影影像、記憶、體驗，呈現電影做為文化形式的長久歷史，但是它們並沒有因此建構關於一個失落且美好的懷舊感受。」[12] 相反地，這幾個作品深刻地思索電影試圖建構的社會連結。它們強調某些議題，例如與陌生人的距離；它們探討公共領域與私人領域的對比，或者是私密空間與集體空間的對比；它們把電影的社會連結，試著與都會生活的節奏與軌跡，串連起來；最後，它們反思並重新建構「在一起」的感受，這是電影主要形

塑出的感受。

這些例證告訴我們，擬仿有助於重建電影空間，它同時也有更細微的功能，讓記憶向未來展現，而在同時，與過去決裂，並沒有在恢復傳統中被掩蓋。

第二點，電影在新環境裡，被界定為具有分歧性質。在某些時候，它引發某種特點，而在其他時候，卻是相反的特點。

我們以螢幕的規格為例。有些螢幕可以握在手上，例如平板電腦與智慧手機的螢幕，有些螢幕則會佔據很大的空間，例如媒體牆。就前者而言，螢幕呈現的世界，僅佔有一定的份量，讓使用者可以在眼前操控；而就後者而言，螢幕佔據非常廣泛的空間，使其在環境中極為醒目，甚至把觀眾都掩蓋住。螢幕規格的差距，帶我們回到電影剛開始的時候，電影銀幕的演進，從小型畫面的費納奇詭盤和Kinetoscope電影放映機，演變到投射真人尺寸（甚至更大）的愛迪生Vitascope電影放映機與盧米埃兄弟的電影攝放影機。瑪莉・安・朵安提醒我們，「觀眾原先能夠操控光學玩具或Kinetoscope電影放映機，能夠控制它們的速度與動作，卻被投射的影像所控制、震撼、甚至失魂，這些投射影像似乎不再受到任何拘束。」[13] 甚至於隨後出現的特寫鏡頭，讓微小細節放大好幾倍，更是造成詭譎與不安的感受。

就電影以外的現實層面而言，整個十九世紀的圖像文化，擺盪在微小與巨大兩者之間。埃爾基‧胡赫塔莫解釋[14]，隨著商業名片盛行（上面印有小型肖像照），以及相對地，在城市中出現的大型廣告看板（上面的圖像被放大好幾倍）；讓人可以把玩景觀的攜帶式幻燈機，相對於讓人迷失的環形全景圖，這種種的衝突，在十九世紀中期變得特別明顯。

當今螢幕的擴散，傾向於埃爾基‧胡赫塔莫稱之為「大小人國化」的過程[15]：我們越來越常看到遠比我們大得多或小得多的人或物。有如我們在這一刻碰到小精靈，在下一刻卻碰到巨人。因此，同時有兩種分歧的情境出現，一方面，小螢幕與微型裝置帶來「控制的空間」，我們看著螢幕上面的新聞，汲取我們需要的資訊，以及與他人聯繫（這些都發生在一個很私密的空間，即使有人與我們很靠近，也是無法知悉的）。另一方面，大型螢幕與巨大裝置產生「奇觀的空間」，我們看著比我們巨大宏偉的畫面，覺得愉悅（這種愉悅是集體的，大型螢幕是給很多人在同一個時間、同一個場合觀看的）。電影似乎屬於第二種，但是不要忘記，電影總是傾向於將其建構的世界加以控制[16]，例如盧米埃兄弟的《工人離開工廠》(1895)影片，一方面讓我們看到工廠的奇觀場面，它同時也是監視器的畫面，監看著每個工人。

第三點，電影在新環境裡，通常會產生共鳴。雖然螢幕對一個地方會賦予新的功能、新的表意形式、以及新的實用性，該環境仍然保留關於它過去的記憶，以及在某些情況下，關於它未來的樣貌。我的客廳或許變成小型電影院，但它仍舊是一個居家空間，如同有回音在此共鳴，形成有趣的重疊效果。

讓我們繼續用家庭電影院做例子。電影突然進入居家環境，帶給家庭一種「美學化」效應。展示科技裝置，不只是在炫耀社會地位，也是因為它們的設計，令人著迷。它們通常與其他家庭科技產品搭配，產生一致的風格。有時候這種美學化效應牽涉其他元素，芭芭拉‧克林格注意到，視聽雜誌建議讀者在家庭電影院觀賞影片時，應配合打算觀賞的影片類型選擇食物，以創造所謂的整合體驗。「其結果就是『美好生活』的完整視野，不僅保留既存的階級形象，同時繼續界定他們渴望的階級感受。」[17]

另一方面，則是電影院的「居家化」。很多戲院為了要提供最高品質的舒適環境，採用的座椅類似家裡的安樂椅，不僅讓觀眾有更大的座位空間，還讓他們感覺如在自家裡[18]。

類似的重疊形式也出現在公共空間。在飛機上觀看影片，有如在集體空間裡形成私人化空間，乘客沈浸在他們觀看的內容裡，躲入他們的座位，遠離他們在搭飛機這個事實（順便一

提，我就是在轉機途中，在機場寫下這幾個段落的）。相對的，媒體牆把公共空間「紀念碑化」，大型螢幕就像一個巨大圖騰柱，使得這個區域有如一個地景，而不僅僅只是提供給好奇的觀眾，讓他們觀看世界。任何人經過這些大型螢幕，總是先被這個裝置本身所吸引，裝置勝過它上面播放的內容。紐約時代廣場上的媒體牆就是很好的例證。

電影進入新的視覺空間，產生以下的效應：模稜兩可、分歧、共鳴，但也會出現抗拒與協商。更特別的是，它會形成由「既…也…」邏輯界定的環境：它既是多重空間，在同一時間導致多種不同的可能性；卻也是不穩定的空間，在兩個極端之間擺盪。電影不是個封閉的狀態，它帶著張力與妥協，以一種動態與開放的形式運作。

新的觀影行為

電影空間與多重環境交錯的結果，就產生新的觀影行為。不僅是態度與行為更為複雜，卻也比過去較無組織、較為隨意。

都會環境的大型螢幕是很好的例證。螢幕上面總是播放著體育賽事、廣告、還有電影片段、電影預告、紀錄片等等，這些影像素材有它們的趣味，但是卻無法吸引大眾的持續關注，

--- 盧米埃星系 ---

很多人經過這類都會空間時，僅專注於他們行走的路徑，頂多瞥一眼看上面在播放什麼。因此，這些行人無法構成傳統定義的觀眾，我比較想稱他們為「半觀眾」，他們介於隨意聚合的群眾，與具有集體意識的觀眾之間[19]。

相對地，目前出現一種趨勢，將個別觀賞的形式與範圍加以擴大。當我用平板電腦、筆電或手機觀看影片時，我不會與他人分享，我「私人化」我的視線，包括我觀看的內容。然而，我們也會看到這麼一群人，他們在同一個空間，看同樣的內容，卻是用各自的行動裝置。還有人會靠近旁邊的人，偷窺對方在手機上觀看的內容[20]。這樣的視覺形式不再是私人的，這裡已經出現公共場域，即使不是完全的公共。我們都在一種「半私人」的狀態。

當我在家裡看DVD數位光碟，我專注於上面的內容，但我也可以離開、重新觀看、或者晚點再看完。這種觀賞方式的時間變化，已經跟傳統電影院相距甚遠。具體而言，我已經脫離電影加諸的持續時間規範[21]。然而，蘿拉·莫薇提醒，即使是DVD數位光碟的形式，電影仍然是電影。把一部影片分段觀看、放慢速度、倒轉、暫停等方式，使我得以注意到一些細節，是傳統觀看方式做不到的[22]。就如同佛洛伊德提出的「延遲效果」理論。唯有如此，我才能夠解釋，DVD數位光碟並沒有完全拋棄連續觀看的行為，它是透過片段與延遲，使得這個

行為更為複雜。我們可以形容這樣的狀態為「半延續」。

　　我們接著來討論小型螢幕。它提供觀者行動的自由，這種情況似乎與傳統觀影模式衝突，也就是觀眾在銀幕前面坐著不動。然而，波里斯・葛羅伊斯注意到這個模式的不一致性：當電影很生動地傳達影像內容，觀眾卻是釘坐在他們的位子上，動也不動[23]。就此而言，行動裝置可用來解決這個不一致性：透過平板電腦與手機，觀眾再度獲得主動性，並且與他們觀看的內容互動。他們直接體驗轉變的世界，卻不被限制成僅能對這個世界沈思。觀眾得以成為電影一直期待將他們轉化，卻總是沒有成功的角色：一個漫遊者[24]。因此，行動裝置的影像並不是電影的影像，因為它推翻傳統認定的影像，但它在本質上卻仍然是電影的影像，因為它完成了長久以來未能實現的理想。因此我們可以稱這種行動裝置影像為「半電影」，它改變觀影習慣，卻得以肯定電影的使命。

異質與偶然

　　讓我們暫停片刻。我們剛討論一些新形式的觀看行為，都是以「半」的模式建構（半公開、半私人、半延續、半電影等）。而在此之前，我們討論視覺環境，是以「既…也…」的方式界定（既擬仿也批判，既呈現奇觀畫面也如同監視器畫面，既帶有個別身份也摻雜其他身份）。電影到了黑暗的電影

院之外，將面對非常複雜的領域，所以這樣的情況暗示著什麼？

如果銀幕能夠建構視覺空間，這個空間不一定是封閉的或永久的。過去電影院只有電影，當銀幕離開電影院之後，情況就有變化。多種形式的螢幕與其他元素共同存在，使得電影一方面變得引人注意，一方面則變得不確定與模糊。

或者這麼說，新的視覺空間不是，也不再是，一個專注的空間。這樣的空間開放給電影，僅僅是偶一為之，而且不是全面的。它取決於不同的狀況，透過這些狀況，才能決定空間環境的「電影化」程度。同時，它依賴一種平衡狀態，透過這種平衡狀態，才能決定電影是否與其他元素共存。當我在客廳看著我的家庭電影院，我透過這個熟悉的環境，使我變成一個電影觀眾（或著使我無法成為一個電影觀眾）。當我在城市廣場走動、偶而瞥視那個巨大的媒體牆的時候，除了好奇心之外，是我的日常瑣事決定了我是否會認真看媒體牆的內容。而我在旅行的時候，不舒適的環境使我專注在我的平板電腦，上面的螢幕提供觀看的影像，但是我的眼睛不一定會覺得舒服，或者看到好看的內容。

這種偶然的情況似乎不是很理想。電影在移置時，擴張它的領域，同時也進入原先不屬於它的領域。它增加了空間，卻

失去原先的環境[25]。然而這些新領域出現有趣的現象。當電影的存在，不再視為理所當然的時候，它變成某種偶然碰到、或者是偶然出現的東西。這種驚奇的強度，在公共空間裡，例如酒吧間，會變成很巨大。因為當我們進去的時候，我們不知道我們會看見什麼。而在私人空間裡，例如我們的客廳，這種驚奇的強度就會減弱，因為在這裡是由我們選擇要看什麼內容。但是即使是在我們的客廳裡，電影仍然是一種干預的元素，擠壓著當下的情境，將自身強加於其他事物。因此，電影一直以來是一種機制，卻逐漸變成它原先的樣貌，或者是回歸它原先的樣貌，也就是一種「發生」[26]。電影出現、電影發生；因此它是我們遭遇的現實，更好的說法是，它是現身來與我們相遇的現實。

維克多‧柏金熱情而敏銳地分析了電影今日的樣貌，強調電影試圖與我們相遇。「電影體驗在空間與時間上曾經很在地化，它在特定的電影院、特定的日子，呈現一卷卷的故事。如今電影不再只是我們去『參訪』的事物，如同我們去看一場戲劇演出，或者是到博物館看畫展。」[27] 相反地，現在的電影，在很多場合，以很多種方式，與我們接觸，即使只是一些片段、或者是記憶與回想的內容。「一部電影透過海報、宣傳、廣告、院線與電視預告片，與我們相遇；透過報章評論、相關作品、劇情簡介、戲院展示（例如陳列劇照），與我們相遇；另外也透過幕後花絮、大幅劇照、相關紀念品等等，與我們相

遇。」[28] 電影促使我們接受這些事物，甚至冒著我們所接受的內容變成只是虛幻樣貌之風險[29]。

所以電影在公共領域與私人領域移置，它把自己帶到觀眾眼前，緊密的接觸，讓我們接受這些內容。就本質而言，這就如同電影帶給觀眾驚喜，把它自己交付到觀眾手上與眼前。觀眾不再走向電影；他們是在路上看到電影。

簡短地回顧古典電影情境，有助於呈現這種逆轉的情況。

去看電影

艾瑞克・費得曼寫於1956年的文章〈關於電影觀眾情境的思考〉[30]，對於看電影的意義，提供了正確且睿智的描述，並且可以與其他文本，如安東尼羅・格畢在三十年前的大作〈電影愉悅的啟發〉，以及羅蘭・巴特在十九年之後的文章〈離開電影院〉，相提並論[31]。

費得曼主張，傳統觀影經驗有三個階段。第一個階段，是觀眾買票、走向電影院[32]。觀眾在這個階段，比較像是個消費者，而不是真正的觀眾。它是建立在金錢交易，以換取慾望（或需求）的滿足。然而，這個金錢交易與渴望離開日常生活，轉到一個新世界有關，這個世界是個特定的空間，有著奇

觀場面，而且與外在世界不一樣。就此而言，購買電影票的功能，有如跨越一個門檻。

第二個階段，牽涉到觀眾進入電影院，選定位置坐下。選擇座位並非微不足道：觀眾可以選擇坐在其他人旁邊，進行一定程度的個人互動。這凸顯了一項事實，也就是在這個階段，他比較像是群眾中的一員，而不是實質意義的電影觀眾；或者，觀眾也可以選擇坐在角落，專注於畫面，即使「他們周遭的世界鮮活存在，他們的注意力最終還是被電影所吸引。」[33] 就這兩種情況而言，這裡有個過渡階段，觀眾已經跟他們進來電影院時的狀態，不太一樣。這時候他們與外在世界的連結，已經減弱。他們所進入的空間，即將放映影片。不過他們的眼睛還沒有固定在銀幕上。

第三個階段，發生於燈光關掉、影片就要放映的時候，這時與外界的關聯即將切斷，注意力也跟著調整：「電影院變暗，觀眾失去與外界的視覺接觸，他們專注於那些刺激感官的影像，專注於體驗作用於他們身上的內容。」[34] 就在這時候，觀眾真的變成「觀」眾，他們把自己全心奉獻給電影[35]。他們所獲得的，就是得以依附於這個再現的世界。銀幕世界被視為真實，而且讓觀眾感覺自己就活在其中。電影繼續演下去，這個情境就更加穩固：「電影原本不過是一串動態且連續的影像，卻產生客觀事件與觀眾主動參與的幻象。」[36] 觀眾就「進

--- 盧米埃星系 ---

入」這個再現的真實。

然而，進入銀幕的再現世界，卻無法完全實現。費得曼的文章結語是，電影敘事有著一系列的變化，我們卻無法干預：「電影影像越強烈，觀眾越是會強烈感受到，自己只能當成註定的命運一般，無條件接受影片中戲劇化的情節，並任由那情境自行上演。」[37] 不論觀眾如何強烈地把自己投射到影像世界，或者是與這個虛構世界認同，總是存在著某種柵欄，阻止觀眾進入[38]。觀眾坐在電影院中，最終仍然與現實世界有所聯繫。

費得曼提供了觀影經驗的精確描述。他把這樣的經驗形容成一個路徑，讓我們拋棄每日日常，到了一個有銀幕的房間，並且試圖進入銀幕上面那個世界。看電影代表著離開熟悉的領域，並且面對「另一個」世界。因此，我們在體驗一個「異質空間」，換句話說，這是一個特別的空間，即使它在「這裡」，卻帶我們到「別的地方」。

從異質空間到超空間

傅柯在1967年一個研討會提出「異質空間／異托邦」理論，直到1984年才出版發表[39]。這個概念指出有某些空間，讓我們與特定情境產生交流，這些情境卻是超越我們的日常生活經

驗，例如疾病、死亡、夢、不尋常的地點等等。異質空間的例子包括醫院、墓園、火車、花園、旅館、精神病院、監獄、戲院等場所。這些場所都是「他者化」的場所，存在於世界中，它們既隔離，卻又可以接近。所以，烏托邦代表一個「別的地方」，卻沒有指出確切的「地方」；而異質空間卻代表一個具體地方，讓我們離開「這裡」，得以到這個「別的地方」。

很多文化透過不同的方式與操作模式，在探討異質空間這個概念[40]。而所有的異質空間有著重覆的結構。

例如：「異質空間總是被假定為，同時具有開放與封閉系統，能夠隔離，卻也能夠穿越。」[41]這些空間總是有一系列的門檻，會阻擋我們，卻也能夠跨越。

還有：「異質空間在單一空間裡，併置原本無法整合、無法相容的多重空間。」[42]異質空間具有多樣化設計，由不同類的組件合成，卻能夠共同存在。劇場與花園（按照傅科的說法，也可以包括電影院，電影院有如一個劇場，加上一個平面銀幕，以及一個看似三度空間的影像世界），就具體呈現這樣的異質組合。

異質空間有時候也會懸置每日時間的流動：「當人們與他們傳統的時間概念，產生絕對的斷裂時，是異質空間的功能

發揮到最極致的時候。」[43] 例如墓園，它一方面確認生命的結束，卻也建立類似永恆的狀態，這就是傅柯所謂「異質時間」的最佳例證。

最後一點，異質空間具有雙重功能：「它的功能可以建立一個虛幻空間，以暴露那些把人們加以區隔的實際空間，使之更為虛幻……」這裡傅科討論的空間是妓院，「或者，它的另一個功能是建立一個他者化的空間，它有如一個真實空間，比起我們的混亂的、無組織的、沒有章法的空間而言，它是個完美的、細緻的、用心規劃的空間。」[44] 這裡討論的空間不是虛幻的異質空間，而是帶有補償性質的異質空間，例如由耶穌會教士在十八世紀的巴拉圭建立的殖民地，就是個很好的例證。

這些是異質空間的主要特性。他們建構一個與真實相對的場域，「所有的真實場域、所有在文化中可以被找到的其他真實場域，可以同時被再現、被討論、並且被翻轉。」[45] 傳統電影院就是一種異質空間，它有三個門檻——經濟的、物質的、與象徵的門檻，它把不同空間聚集起來——社會的與再現的空間，它把日常時間懸置，同時將之轉換為不同的時間流，以及它的兩種特性——既是社會的限制，也是社會的縮影，這些都符合傅柯界定異質空間的特性。其實傅柯提到過電影，雖然只是稍微帶過。

然而我們可以說，電影移置的新環境，也是如此嗎？這些新環境是否是異質空間？例如我們要注意，在這些新的視覺場域裡，有一個門檻明顯被取消。像是城鎮廣場的都會空間，仍然是可以被穿越；而我手上拿的平板電腦，它代表著個人空間，卻展現有如空氣泡泡般的脆弱界限。甚至於，它們的內在組合是多變大於多樣化。像是我的客廳，可以轉化為小型家庭電影院，但在瞬間就會變回客廳。這些視覺場域依據它們使用的情境，不斷變化。它們產生平行的時間流，而不會讓不同的時間流相衝突。有些人在街上的大螢幕前面休息，有些人則匆匆經過，這兩種時間流同時存在，而不會相互交錯。最後一點，這樣的視覺場域，也不是與真實相對的場域，它們不留痕跡地進入我們每日世界的地理版圖，全面參與其中，而不是加以征服並加以扭轉這個世界。

　　這樣的結果是對之前的情境加以反轉。新的視覺環境不再建構類似目的地的概念，而是有如在路上隨處碰到的地方。同樣的，螢幕上面呈現的內容，不再是我們想要參與的世界，它不過就是出現在我們面前的畫面，讓我們觀賞，任我們處置。簡言之，在這些新環境裡，並沒有一個「這裡」的開口，帶我們去「別的地方」，而是有一個「別的地方」，到了「這裡」，消失在「這裡」。

　　我把這樣的視覺結構稱之為「超空間」，是為了強調，現

在不是移動到「其他」地方，而是有很多「其他」地方來到這裡，而且充斥、浸透我的世界。電影移置，有如離開異質空間的領域，採取了新的空間結構，它不再要求我過去，它來到我面前，移動到我所在的地方。

Access

從異質空間到超空間的轉化，最明顯的對應情形，就像「access」這個字的字意轉變。傳統上，這個字代表「接近或進入（某空間）」[46]。它因此暗示行動、穿過門檻、進入新空間、以及與原先已在場的其他人共享這個空間。就媒體領域而言，哈伯瑪斯使用這個字，代表社會主體進入集體討論領域的可能性，也就是參與公共領域[47]；霍爾則使用這個字代表使用媒體的同時，也在遵循社群界定的規範[48]。到電影院就是一種「進入」的形式，人們抵達某個場域、進去這個場域、而變成觀眾。

電腦與網路則轉變了這個字的意義，現在代表「獲得」與「取得」（資料或檔案）[49]。它的中心意旨變成是否能夠探尋一系列的場域：例如我的郵箱、社群網站、網頁、討論群組等等。透過滑鼠點選，或者是透過手指觸碰，我能夠接觸很多不同內容，但是我並沒有離開我所在的空間，而是這些資訊來到我這裡。

無疑的,當我使用網路時,我的行動處在一種假想狀態。列夫・曼諾維奇用兩個古典比喻來稱呼網民:一個是波特萊爾的漫遊者,隨時準備進入不同的情境;另一個則是詹姆士・菲尼莫爾・庫柏與馬克・吐溫小說裡的探險家,隨時準備跨越現有的領域,去尋找新大陸[50]。最特別的是電玩遊戲,它的設計是依照逐步移動的概念,從一個環境穿越一系列門檻,再到另一個環境:「電玩遊戲《毀滅戰士》與《神秘島》,讓玩家在裡面移動、規劃方向、而建構空間。」[51] 然而,這樣的行動當然是一種比喻,在現實環境中,程式設計者規劃的空間,不具備有機場域的特性:其中物件是以結構化的方式相互結合。確切來說,它包含一堆元件,再一個個存取組合:「虛擬空間不是真實空間,而是不同物件的集合。」[52] 曼諾維奇強調:「原則上,網路空間不能被視為一個首尾一致的整體,它比較像是一堆檔案的集合,互相超連結,但是並沒有一個整體性的觀點,把這些檔案組合起來。」[53] 簡言之,「網際網路裡沒有空間。」[54]

　　進而言之,網民並不是在尋找新世界,他們不像傳統電影觀眾,想要在銀幕上找到一個嚴謹而一致的宇宙,並且沈浸在裡面,他們只想獲取資料。因此他們最常做的行為,就是「下載」,這個詞彙代表那些資料已經到達終站,這個終站就在「這裡」,網友要只要透過電腦,就可以在「這裡」獲取資

料。這個行為不需要移動到某個地方，關鍵在於如何讓資料能抵達自己這裡。這個行為也不需要進入一個領域或參與一個社群，關鍵在於如何蒐集與累積資訊。「access」的意義確實已經改變了。

回到電影上，電影無疑體現了傳統的「access」意義：觀眾進入一個場所——電影院——面對一個準備好歡迎他們的世界。然而今日電影所處的境況，尤其是其越來越符合偶然性的存在，使得電影似乎更偏向主動朝我們伸手，而不是要求我們去接近。

透過電腦下載影片、並且觀看那些影片，這樣的行為就說明這樣的變化。觀眾不需要移動他們的座位，他們在網路上搜尋，找到一個連結，然後讓連結的內容出現在螢幕上。都會的媒體牆也有類似的情況。當我通過一個廣場時，我的眼睛恰巧看到媒體牆上面的電影預告片、紀錄片、或者任何與電影世界有某種關聯的內容。這些畫面就好像自然而然地出現在我眼前，它吸引我的注意，並來到我這邊。最後，當我在家裡觀看DVD數位光碟影片時，也是一樣，DVD數位光碟已經在那裡，已經觸及了我。所以觀眾不再走向電影，而是電影走向觀眾，或者早已存在於伸手可及之處。

「虎豹跳出銀幕」

　　當我們考慮新的電影呈現模式時，這種情況更加強化。我想的是再度出現的3D立體電影。立體影像有如真的向我們延伸，如同要侵犯我們的空間。愛森斯坦在1940年代就已經瞭解這樣的效果，在一篇討論早期立體影像的文章中，他注意到影像有如「從銀幕溢出，到了觀眾席。」他又補充，這種效果有如「虎豹跳出銀幕，跳到觀眾的懷抱。」[55] 影像的敘述世界，試圖接近我們。

　　這種向我們延伸的效果，改變整個電影機制的意義。菲力普・桑得強調，古典電影賴以存在的透視法，提供影像世界一種虛幻的沈浸感受。同時，它建構一個假設的觀者，這個觀者與真實觀眾重疊，並將後者掩蓋，同時這個觀者也被影像的再現本身所淹沒。3D立體影像則改變這樣的情況。首先，3D立體影像召喚真實的觀眾，才能夠重建立體影像。其次，3D立體影像強調電影院的存在，「因為物體被投射到銀幕外，銀幕前的空間不再空洞。」[56] 因此與觀眾產生很奇特的關係：「當一個物體從銀幕的空間延伸出來、進入到電影院裡，這個物體獲得一種真實的存在感，並且與觀眾的視線，形成真實的關係。」[57] 「被建構的影像空間與觀眾所在的多變空間之間的微妙界線」[58] 就被打破。銀幕世界不僅延伸到觀眾面前，也有如實質填滿了觀眾周遭的環境。

--- 盧米埃星系 ---

3D原版《恐怖蠟像館》（安德爾‧德托斯，1953）的預告保證：「每一個恐怖場景都近得如同你隔壁的觀眾。」《黑湖妖潭》（傑克‧阿諾，1954）的預告片宣布：「怪物從亞馬遜河深處浮現。」在《阿凡達》（詹姆斯‧卡麥隆，2009）裡，我們被帶到潘朵拉星，不過我們一到那裡，納美人就加入了我們的行列。

最近採用立體影像的電視，也強調這個方向。所以在2012年一個關於3D立體藍光光碟的電視廣告，就這麼宣稱：「3D立體影像把動作帶到你眼前。」另一個DirectTV直播衛星電視的廣告，進一步說明這個概念：「你在電影院體驗過的——立體鮮活的影像，讓你以為可以觸摸到畫面上的人物，現在DirectTV直播衛星電視把這樣的體驗，帶到你的客廳裡。」[59] 當然這樣的體驗也可能讓人更投入故事中，但是現在的重點是，銀幕上的世界可以進入到我的家裡。

簡言之，我們不再移動去看電影，電影已經是隨手可得、或者是在路上偶遇、或者是出現在一堆周邊內容當中。它提供一個隨時隨地可以延展的世界。電影已經變成一個超空間的藝術。

超空間的根源

電影及其所代表的世界向外延展,是否真的構成了電影的創新?更重要的問題:將「別的地方」移到「這裡」,是最近的現象嗎?第二個問題把我們帶到1930年代的〈機械複製時代的藝術作品〉。班雅明在這篇文章的末尾比較了「專心」(帶有靈光的藝術作品邀請我們進入其中)和「分心」(大眾的行為特性)兩種情況。「在藝術作品前面專心致志的人,被藝術品吸引,他進入這個作品,就如同傳說中的中國畫家,看著他完成的畫作的同時,就走進這個作品中;相對的,分心的群眾則是把藝術品吸納到自身之中。以自我的浪潮襲捲、包圍著作品。」[60] 所以這裡有兩個方向:一個方向引導主體進入藝術作品、沉浸其中;以及另一個方向,藝術品向人們延伸、傳導到主體的手中。只要藝術品的崇拜價值減弱,並且只存在於觀者的目光中,那麼第一個方向,沉浸於藝術品的方向,就會讓位給第二個方向,班雅明稱之為「衝擊的」方向[61]。藝術品託付到消費者手中,滿足大眾的擁有慾,使得藝術品為他們所擁有[62]。同時第二個方向的轉變,與震撼(外在事物向主體侵犯)主導的知覺模式,形成共鳴;與觸覺(各種事物轉化為使用的物件)主導的模式,形成共鳴;也與挑戰(主體不斷接受測試,訓練他們在世界存活)主導的模式,形成共鳴。

讓我們回到班雅明在文章中不斷討論的電影。電影延伸到

觀眾這邊，而不僅僅是召喚他們的注意力，這樣的概念很早就出現。在1907年，喬凡尼‧帕皮尼如此描繪電影這個新藝術形式，所獲得的成果：「電影院強烈的燈光、每天更換的宏偉三色海報、唱機傳來沙啞的女性歌聲、以及穿紅制服小男孩疲憊的叫喊聲，這些事物開始入侵大馬路，令咖啡館停業，也取代知名餐廳或彈子房。它們與酒吧共謀，轉動它們的弧光燈，將光束大膽地投射到老廣場，甚至威脅把劇場趕走。它們就像取代公共馬車的路面電車、取代書本的報紙，以及取代咖啡館的酒吧。」[63] 根據帕皮尼的說法，電影已經佔領城市，而且是無法避免的。簡言之，電影出來與它的觀眾相遇，甚至延伸到他們身邊，為的是進入他們的世界。這是在「這裡」所發生的新奇現象。

用入侵的概念來形容電影院，也適用於影像世界。大約二十年之後，電影已經全面體制化，另一個義大利學者，安東尼羅‧格畢，讚許看電影的好處。我認為他可以跟艾瑞克‧費得曼的說法擺在一起，兩個人完美地描繪通往「別的地方」的旅程。不過，格畢提供一個全然不同的景觀，他想像，如果放映機朝向觀眾，會出現何種狀況：「夜間才出現的幻象，將從銀幕走下來，那些變形的、扭曲的、歪斜的幻象，將會貼到觀眾身體、牆壁、樑柱、女士們的肌膚、椅背、人們的頭顱、衣領、報紙，等等的地方。」[64] 對格畢而言，銀幕中的人物入侵電影院，「不是個玩笑話，是個可怕的現實。」這樣的說法呼

應一個假設，一旦故事中的人物從他們的世界解放出來，他們就可以隨時來拜訪我們：「如果在回家路上，你看到這些單薄無聲的身影向你靠過來，這會很可怕。」[65]

關於電影不僅綁架我們，把我們帶到遠方，還現身且入侵我們的世界，這樣的傳說出現在兩篇義大利短篇故事，大約與格畢的文章同一時期。卡密羅‧馬利安尼‧安古拉（幾年後的《女人與海》編劇之一）寫了〈一個電影探險〉的故事，故事中一個觀眾正看著銀幕上的一群騎師策馬奔馳，突然間，他們從銀幕上衝出來，跟著放映機投射的光束跑進電影院[66]。於是這個觀眾只好追隨這群騎士，展開一場冒險，跟他原先期待看到的影片內容，完全不一樣。另一個比卡密羅‧馬利安尼‧安古拉更有實力的作者，馬西莫‧伯坦佩里，寫了〈我的公開死亡〉[67]。故事是關於一個演員被迫按照他演出的影片內容重新表演，不管他跑多遠，影片總是能夠找到他，強迫他按照每個畫面演出，除非他能夠找到每一個拷貝並將其銷毀。

這些例子或許過於極端[68]；然而，認為電影不僅迎接觀眾，還會入侵他們的空間，這樣的想法，在早期電影就很普遍，甚至成為不斷出現的主題。湯姆‧岡寧的研究點出，早期電影基本上就是「吸引力電影」，也就是說：「這是一種視覺展現的電影，它願意打破自我封閉的虛構世界，以獲取觀眾的注意。」[69] 它的用意在於挑戰知覺與感官層面，而不僅僅提供

一個觀眾認同的故事。同樣的，它試著建構直接呈現的影像，而不僅僅是一個隱形的參與者。就此而言，「吸引力電影」的運作邏輯，與超空間相去不遠，它的影像並不是邀請觀眾進入另一個世界，而是帶給觀眾驚奇，用畫面震撼觀眾，讓畫面充斥於他們的感官。觀眾並沒有被召喚到別的地方，而是在他們所在的位置，被種種刺激填滿。

處處／這裡

小小回顧超空間的根源，有助於理解：如果試圖接近觀眾是近期的典型狀態，其實這種情況很早就有了。或許這跟班雅明注意到情況不一樣——他所謂的「震撼」，與訓練的需求無關；他提到的「挪用」，也不再有集體的面向——然而，兩者的方向是一致的。我們可以說，這種狀態已經成熟，在當今全球化的世界裡，我們得以想像我們所在的空間為「這裡」，而「別的地方」則無所不在，因此就可以提供原本分裂的主體，一個（可能是幻象的）中心。

在此描述中，電影佔著一個有趣的位置。無疑的，在過去電影是異質空間的極佳典範，讓我重覆，過去的電影經驗，是讓觀眾在一個地方，觀看一個「別的地方」。然而，在同樣的時間點，電影也在探詢相對的模式。電影除了帶我們到一個「其他」世界，它還讓我們掌握它，將它化為我們的空間。電

影除了運用各種投射與認同的機制，還以影像刺激我們。就因為有這兩種模式，使得電影成為超空間的先例（電影並非對超空間一無所知），也帶出電影目前狀態的特定面向，否則這些面向可能早已消失。

電影特別要提醒我們，「這裡」與「別的地方」兩者之間持續的張力。如果現在的「這裡」填塞著「別的地方」，不代表「這裡」是自足完整的空間，它不僅僅是它包含的內容，例如我下載所需要的內容。相反的，它是一個對話空間，讓不同的現實空間對話。它同時具有開放性，以面對各種可能。一方面，無所不在的「別的地方」，改變了「這裡」，使得後者類似一種聚合點，讓我們所在世界的各種元素，在此面對面與互動。不論是我的客廳、我搭乘的火車、我穿過的廣場，出現在這些地方的不同螢幕，提供不斷變動卻很獨特的影像，集中呈現為環繞在我周遭的現實環境。另一方面，來到「這裡」的「別的地方」，在我周遭的環境，持續凸顯一些無法被整合的差異內容。因此，在我面前的那些螢幕，即使給我所有想看的內容，它還同時展示出一些空間，對我挑戰。

換句話說，超空間並不一定建構絕對的「這裡」。由於它帶有接合與改變的意涵，所以使得「這裡」成為開放、轉化、更新的空間，不論其內在已經有多飽和。在我的空間裡，我能夠召喚世界，但是到我前面的世界，帶有它的複雜性、張力、

以及各種可能。就某種意義而言，「這裡」會爆開，在這爆炸中它會呼喚我，要求我有所作為。

電影仍然保有這種多樣與開放的面向。正因為它現在具有讓事物發生的狀態──電影是「對我」發生故事，而不只是一個理所當然的機構──電影再度提供我體驗驚奇與變化。它同時徹底地向我展示，我所身處的這個空間，是如何地變化多端，又不可預測。即使是在電影院外面，電影使「這裡」更具有深度、更值得期待。這是電影的雙重性──異質空間與超空間──所產生的成果。

* * * * *

在〈非冷漠本質〉一文，愛森斯坦回想二十年前拍的《波坦金戰艦》，他揭露在第一次放映影片的時候，考慮過一個精彩的結局：當影片演到結尾，戰艦離開奧得賽港，並且經過原本要阻擋它的艦隊，邁向自由的時候，電影院的銀幕會打開，這時候，真正的波坦金戰艦的水手，那些倖存的叛變英雄們，會從中間走出來……這是多麼精彩的想法[70]。水手們能夠出現，一方面是因為十月革命帶來的自由，但也是因為他們的出現符合觀眾在此時此地的慾望。觀眾不需要把他們的想法投射到別的地方，這裡的「別的地方」──波坦金戰艦、奧得賽、叛變──都來到他們面前，貨真價實，純粹的超空間。

當然這也要付出一些代價。進入電影院的水手們，也道出電影的終結，銀幕將會被毀滅，投影機不再播放影片。有了現實，就不需要影像。電影不再跟以前一樣，它放棄傳統的框架，轉向其他的再現機制，它變成一種表演、一種裝置，甚至生活本身。

　　在我們所在的這裡擁有一切；但電影將不再存在，而是轉變為其他東西。愛森斯坦提供了寶貴的經驗，他提出了一個雙重矛盾。首先，進入電影院的水手們，有如在挑戰一種可能性，就是把「別的地方」召喚到「這裡」來；但在同時，他們卻證明了，我們所在的「這裡」也發生變化：它爆裂，開展，變形。第二點，水手們的出現，呈現了像電影這類異質空間藝術的能力，也就是啟動另一種程序，把原本觀眾無法觸及（具體來說，是超越現實生活）的內容，帶到他們面前，但在同時也提醒我們，這樣的過程，或許會導致電影深刻而致命的重新自我界定。在當今充分發展的網路文化中，記住愛森斯坦是有用，甚至是必要的：他讓我們透過滑鼠點選或手指觸碰就能獲得各種資訊，顯得有點不妥。

1. 關於米蘭主教座堂廣場的超大銀幕，參見 Miriam De Rosa and Glenda Franchin, "Forme dell'abitare. Pratiche di tracciabilità tra mondo e reale," *Comunicazioni sociali online* 1 (2009), http://comunicazionisocialionline .it/2009/issue/.

2. 有些公眾活動，特別是體育賽事，會出現比較小的螢幕，聳立在同一個地點，把廣場轉變為一個巨大的舞台。

3. 「公眾活動同時在兩個地點發生：一個是活動所在地，另一個是該項活動被收看的地方。廣播連結這兩個地方。」Paddy Scannel, *Radio, Television and Modern Life. A Phenomenological Approach* (Oxford: Blackwell, 1996), 76. 參見Shaun Moores, "The Doubling of Place: Electronic Media, Time-Space Arrangements and Social Relationships," in Nick Couldry and Anna Mccarthy, eds., *Media Space: Place, Scale and Culture in a Media Age* (London: Routledge, 2004), 21-37. 關於電視如何合併不同空間，參見 Joshua Meyrowitz, *No Sense of Place* (New York: Oxford University Press, 1985).

4. Henri Lefebvre, *The Production of Space* (Oxford: Blackwell, 1991). 原文出自 *La production de l'espace* (Paris: Editions Anthropos, 1974).

5. Arjun Appadurai, "The Production of Locality," in *Modernity at Large: Cultural Dimensions of Globalization* (Minneapolis: University of Minnesota Press, 1996), 178-99.

6. Michel de Certeau, "Walking in the City," "Railway Navigation and Incarceration," and "Spatial Stories," in *Practice of Everyday Life* (Berkeley: University of California Press, 1984), 91-130. 原文出自 "Marches dans la ville," "Naval et carcéral," and "Récits d'espace," in *L'invention du quotidien* (Paris: Union générale d'éditions, 1980).

7. 參見de Certeau, *Practice*, 117ff. 對德塞圖而言，地方是「符合所分配元素的共存秩序（不論是何種秩序）」，也就是一種拓樸學的結構；而空間是「在整合多樣衝突與約束的條件下，透過適應、設定、定位、使用等運作方式，所產生的效果……簡言之，空間是一個實踐的地方。」

8. 關於建構空間為言語行動或發聲行動，參見 de Certeau, *Practice*, 97ff.

9. Ben Singer, "Early Home Cinema and the Edison Home Projecting Kineto-scope," *Film History*, 2.1 (Winter 1988), 37-69.

10. Barbara Klinger, *Beyond the Multiplex. Cinema, the New Technologies, and the Home* (Berkeley: University of California Press, 2006), in particular, pp. 17-53.

11. Maeve Connolly, "Temporality, Sociality, Publicness: Cinema as Art Project," *Afterall*, 29 (Spring 2012), 4-15.

12. Connolly, "Temporality," 15.

13. Mary Ann Doane, "Scale and the Negotiation of 'Real' and 'Unreal' Space in the Cinema," in Lúcia Nagib and Cecília Mello, eds., *Realism and the Audiovisual Media* (New York: Palgrave Macmillan, 2009), 63. 關於銀幕尺寸大小，參見Haidee Wasson, "The Networked Screen: Moving Images, Materiality, and the Aesthetics of Size," in Jeanne Marchessault and Susan Lord, eds., *Fluid Screens, Expanded Cinema* (Toronto: University of Toronto Press, 2007), 74-95.

14. Erkki Huhtamo, "Messages on the Wall. An Archaeology of Public Media Displays," in Scott McQuire, Meredith Martin, and Sabine Niederereds, eds., *Urban Screen Reader* (Amsterdam: Institute of Network Cultures, 2009), 15-28.

15. 「『大小人國化』的過程是雙向的視覺與文化機制，與一般人為設定規模的概念，互相違背。」Huhtamo, "Messages," 20.

16. 參見 Thomas Y. Levin, "Rhetoric of the Temporal Index: Surveillant Narration and the Cinema of 'Real Time,' " in *CTRL [SPACE]: Rhetorics of Surveillance from Bentham to Big Brother* (Cambridge, Mass.: MIt Press, 2002), 578-93. 關於三種舊媒體、攝影、留聲機、電話，與電影的關係，以及新媒體用來當作監視設備，參見Josh Lauer, "Surveillance History and the History of New Media: an Evidential Paradigm," *New Media and Society*, 14.4 (2012), 566-82.

17. Barbara Klinger, *Beyond the Multiplex*, 37.

18. 2013年，AMC連鎖電影院更換座椅，新的座椅稱之為「強力絲絨躺椅」，試圖與家庭電影院競爭。參見新聞報導： "The Screen Is Silver, but the Seats Are Gold. AMC Theaters Lure Moviegoers With Cushy Recliners," *New York Times*, October 18, 2013, www.nytimes.com/2013/10/18 /movies/amc-theaters-lure-moviegoers-with-cushy-recliners.html?_r=0. Last accessed October 2013.

19. 關於「隨意社交性」的概念，參見Scott McQuire, "The Politics of Public Space in the Media City," in *First Monday. An Electronic Journal*, 4 (February 2006), special issue "Urban Screens," http://firstmonday.org/htbin/cgiwrap/bin/ojs/index.php/fm/article/view/1544/1459.

20. 雷恩·蘭比對於這個現象，提出了在飛機上的經驗：「在不知道內容的情況下，我選了《愛麗絲的失蹤》在飛機上觀看，結果才發現，由潔瑪·雅特頓主演的女主角，在片中不斷地裸露、被人綁起來、不斷地尖叫求救。我是一個人旅行，旁邊坐了一位女士，我相信她沒有注意到我正在觀看的影片，不然她會以為我很變態。等到另一場裸露與尖叫的畫面出現時，我受不了了，於是改看《鋼鐵人2》。這部片不是很好看，但至少比前一部片好，而且不必擔心隔壁女士對我的看法。」參見 "The Weird Experience of Watching Movies on Planes," www.denofgeek.us/movies/21761 /the-weird-experience-of-watching-movies-on-planes.

21. Anne Friedberg, "The End of Cinema: Multimedia and Technological Change," in

Christine Gledhill and Linda Williams, eds., *Reinventing Film Studies* (London: Arnold, 2000), 438-52.

22. Laura Mulvey, *Death 24x a Second* (London: Reaktion Books, 2006).

23. Boris Groys, "Iconoclasm as an Artistic Device. Iconoclastic Strategies in Film," in *Art Power* (Cambridge, Mass.: MIT Press, 2008), 67-81.

24. 關於電影觀眾是一個漫遊者的概念，參見 Anne Friedberg, *Windows Shopping* (Berkeley: University of California Press, 1993), and Giuliana Bruno, *Streetwalking on a Ruined Map* (Princeton, N.J.: Princeton University Press, 1993), and *Atlas of Emotion* (London: Verso, 2002).

25. 我把這裡的環境的概念，等同於德文的Umwelt，參見 Jacob von Uexküll, *Umwelt und Innenwelt der Tiere* (Berlin: Springer, 1909).

26. 要瞭解電影早期的本質是一種「發生」，可以參考尚‧艾普斯坦在1920年代前期寫的文章。

27. Victor Burgin, *The Remembered Film* (London: Reaktion Books, 2006), 8-9.

28. Victor Burgin, *In/different Spaces: Place and Memory in Visual Culture* (Berkeley: University of California Press, 1996), 22.

29. 「我們收集記憶中帶有轉喻的片段內容，就能夠對於我們並沒有看過的影片，覺得熟悉。」Burgin, *In/different Spaces*, 23.

30. Eric Feldmann, "Considérations sur la situation du spectateur au cinéma," *Revue Internationale de Filmologie*, 26 (1956), 83-97.

31. Antonello Gerbi, "Iniziazione alle delizie del cinema," *Il Convegno*, 7.11-12 (November 25, 1926), 836-48; Roland Barthes, "Leaving the Movie theater," in *The Rustle of Language*, trans. Richard Howard (Berkeley: University of California Press, 1986), 345-49. 原文出自"En sortant du cinéma," *Communications*, 23 (1975); reprinted in

--- 盧米埃星系 ---

Le bruissement de la langue: essais critiques IV (Paris: Seuil, 1984), 407-412.

32. 參見"The Delights of the Cinema Begin Immediately After Buying Your Ticket," Gerbi, *Iniziazione*, 836.

33. Feldmann, "Considérations," 90.

34. 同上，91.

35. 「電影觀眾是這個行業的客戶，他們是電影觀眾的成員，同時也是他們所認同的這群人的成員。但是他們並不是字面意義的『觀眾』，一直要等到電影開始，他們才真正成為觀眾。」Feldmann, "Considérations," 37.

36. 同上，91. 艾得格‧莫林的著作，分析投射—認同的機制，如何構成影片參與，以及在不同層級歸屬於影片，參見Edgar Morin, *Cinema, or, the Imaginary Man* (Minneapolis: University of Minnesota Press, 2005). 原文出自 *Le cinéma ou l'homme imaginaire. Essai d'anthropologie sociologique* (Paris: Éditions de Minuit, 1956). 艾得格‧莫林的著作與費得曼的研究相近，也在同一年出版。

37. Feldmann, "Considérations," 92. 史坦利‧卡維爾分析劇場觀眾的情境時，得到同樣的結論：「心靈滌化作用」，不是因為全面認同一個角色的命運而產生的，相反的，是因為無法介入這個角色的命運，才出現的。」參見Stanley Cavell, "The Avoidance of Love. A Reading of King Lear," in *Must We Mean What We Say?* (Cambridge: Cambridge University Press, 1969), 267-353.

38. 在《世紀之眼》（紐約：哥倫比亞大學出版社，2009）書中，我主張觀眾無法與影片描繪的世界「合併」，反而加速觀眾之間的融合。

39. Michel Foucault, "Of Other Spaces," *Diacritics*, 16 (Spring 1986), 22-27. 原文出自 Michel Foucault, "Des espaces autres" (Conférence au cercle d'études architecturales, 14 mars 1967), in *Architecture, Mouvement, Continuité*, 5 (October1984), 46-49.

40. 「世界上可能沒有一個文化，不存在異質空間」，參見Foucault, "Of Other Spaces," 24. 傅柯接著強調，傳統社會對於所謂的「危機的異質空間」，大都

有興趣，也就是說：「特權的空間、神聖的空間、或者是禁忌的空間，保留給特定對象，他們在所存在的社會，以及他們所居住的環境中，處於一種危機狀態，例如：青少年、經期中的女人、孕婦、老人等。」然而，當代社會則建構「偏差的異質空間」：「提供給行為偏差的個人，以施行必要的方法或規範，例如：療養院、精神病院，當然也包括監獄。」(pp. 24-25).

41. 同上，26.

42. 同上，25.

43. 同上，26.

44. 同上，27.

45. 同上，24.

46. 根據《牛津英文字典》。

47. Jürgen Habermas, "The Public Sphere: An Encyclopedia Article," in Meenaskshi Gigi Durham and Douglas M. Keller, eds., *Media and Cultural Studies* (Malden, Mass.: Blackwell, 2006), 73-78.

48. Stuart Hall, "Encoding/Decoding," in Stuart Hall, Dorothy Hobson, Andrew Lowe, and Paul Willis, eds., *Culture, Media, Language* (London: Routledge, 2002), 128-38.

49. 根據《牛津英文字典》。

50. Lev Manovich, *The Language of New Media* (Cambridge, Mass.: MIT Press, 2001)。特別是「可游移的空間」這一章。 244ff.

51. Manovich, *Language*, 245.

52. 同上，253.

53. 同上，257.

54. 同上，253. 以及：「虛擬實境模式語言沒有空間，只有來自不同個體的物件。」(p. 258).

55. Sergei Eisenstein, "About Stereoscopic Cinema," *The Penguin Film Review*, 8 (1949), 38.

56. Philip Sander, "Out of the Screen and Into the Theater: 3-d Film as Demo," *Cinema Journal*, 50.3 (Spring 2011), 67.

57. 同上。

58. 同上。

59. "Reading the 3d TV Revolution," 參見www.directv.com /technology/3d. Last accessed May 8, 2013.

60. Walter Benjamin, "The Work of Art in the Age of Its Technological Reproducibility. Second Version," in Michael W. Jennings, Brigid Doherty, and Thomas Y. Levin, eds., *Work of Art in the Age of Its Technological Reproducibility, and Other Writings on Media* (Cambridge, Mass.: Belknap Press of Harvard University Press, 2008), 39-40. 在一篇精彩的文章中，安得列‧匹諾提重建班雅明提到的中國畫家的故事，以及故事的多重意義。如果在《1900柏林童年》書中，能夠進入藝術作品，使得主體消逝，代表一種正面的意義的話，在〈機械複製時代的藝術作品〉一文中，這樣的行為則帶來一種沉思，以及聯想到古老的祭典儀式。匹諾提也分析在班雅明的思想中，關於遠／近的對立概念，所扮演的角色。參見 Andrea Pinotti, "Sindrome cinese. Benjamin e la soglia auratica dell'immagine," *Rivista di Estetica*, 52 (2013), 161-80.

61. 「震驚觀眾的效果」，在電影中特別是指轉換場景與轉換焦距，參見Benjamin, "The Work of Art," 39. 班雅明也注意到：「透過誘人的視覺設計與迷人的音樂編排，達達主義者把藝術作品變成火箭，它震撼觀眾，產生觸動效果。」

62. 「企圖近距離掌握一個物體，不論是透過一幅圖畫、一個摹本、或者是一個複製品，這樣的渴望日益強烈。」Benjamin, "The Work of Art," 23.

63. Giovanni Papini, "La filosofia del cinematografo," *La Stampa* (May 18, 1907), 1-2.

64. Gerbi, "Iniziazione," 845.

65. 同上，846.

66. 「這些馬匹的身影越靠越近，先是如同一堆小黑點，接著像兔子一般大小，最後就跟真的馬一樣大，它們以快速移動的馬蹄穿越銀幕。接著發生一件不可思議的事情，在一瞬間，馬匹上的騎士進入電影院，他們爬上放映機投射出來的灼亮光束。我整個人就被他們帶走了。」Camillo Mariani dell'Anguillara, "Una avventura cinematografica," *Lo Schermo* (August 23, 1926), 11-12. Published again with a few variations in *Avventura cinematografica* (Milan: orior, 1929).

67. Massimo Bontempelli, "La mia morte civile," in *Corriere della Sera* (October 21, 1924), 3, then in *Miracoli. 1923-1929* (Milan: Mondadori, 1938), 48-57.

68. 有兩部影片例證，說明這種銀幕與觀眾的關係，分別是：赫內‧克萊爾的《幕間休息》（1924），當魔術師把所有人都變不見（包括他自己）之後，字幕「完」出現在畫面上，然而，這個畫面接著變成一個白色布幕，弗朗西斯‧畢卡比亞突然從中間冒出來，出現在特寫鏡頭裡。以及在《小福爾摩斯》（1924），業餘偵探兼當電影放映師的主角，巴斯特‧基頓，走到電影院的台前，接著進入銀幕裡面。第一次他被踢出來，第二次他就進入電影的敘事世界裡。

69. Tom Gunning, "The Cinema of Attraction: Early Film, Its Spectator, and the Avant-Garde," *Wide Angle*, 8.3-4 (1986), 63-70.

70. Sergei Eisenstein, *Nonindifferent Nature*, trans. H. Marshall (Cambridge: Cambridge University Press, 1987), 34. 原文出自 *Neravnodušnaja priroda, in Izbrannye proizvedenija v šesti tomach* (Moscow: Iskusstvo, 1963-1970, vol. III).

展示
DISPLAY

凡夫俗子

　　麥克‧菲吉斯導演的《時間密碼》（或譯為《真相四面體》，2000），描述一群住在洛杉磯的人，他們在93分鐘內的遭遇。影片的時間長度，與其描述的事件時間完全一致，因為整個故事一鏡到底，全無剪接。更屬害的是，它呈現不同地方、同時發生的事件。影片使用四台數位攝影機拍攝，四個鏡頭的內容，同時於四塊分割銀幕呈現。有時候不同事件的人物偶然交錯，原本跟拍其中一個人物的攝影機，就此轉為跟拍另一個人物。有時候不同地方的故事線交會，讓我們注意到其間的關連性。更多時候，這些事件平行進展，看似可能交會，但並沒有交會。我們透過四個相鄰的分割畫面觀看不同的故事，從一個畫面跳到另一個畫面，嘗試建立不同事件之間的關係，並隨著影像的流動，選擇可能的核心內容。

　　這不是影史第一次出現分割銀幕的電影[1]。然而麥克‧菲吉斯這部影片有些新意，其意圖不在於擴大視覺空間，或把同時異地的事件並置呈現。他把銀幕切割為四塊，與這個千禧年流行的新螢幕型態很類似。它讓我們聯想到電視機螢幕的馬賽克結構，內部有許多電子束同時運作[2]。它也很像電腦螢幕，上面顯示各種程式工具。或者像是辦公大樓與百貨商場的保全監控室，裡面多台螢幕並列，播放監視器拍攝的影像。它也讓我們聯想到許多大城市的媒體牆，例如紐約時代廣場附近大大小小

的螢幕。透過類似的螢幕指涉，《時間密碼》說明了，電影銀幕不再獨立存在；由於外在不同的影響，它的本質正在變化。我們不能以過去的方式看待電影銀幕，我們也不能期待，它仍以過去的方式呈現影像。

　　我意圖在此思考，螢幕的大量出現，如何改變螢幕的本質。可以說，螢幕不再只是再生現實環境的介面，它們已經成為傳輸社會上各種影像的中繼站。螢幕被用來捕捉這些影像，讓影像在某個地方、某個時間，為某些人使用（有時是為了改造影像），接著再讓影像繼續傳播的旅程。因此，螢幕有如一個複雜迴路的交匯處，其特性是，一方面不斷有影像湧入，一方面則依據特定需求，將這些循環影像加以組合，或者重組。

　　螢幕的轉變，其實是媒體轉化的徵候。網路與數位科技的發展，帶領我們進入一個新時代。過去，媒體的功用在於協助我們探索世界，同時加速人與人之間的對話；亦即，媒體是我們接觸世界與他人的中介工具。現在，媒體則針對現實與網路空間充斥的各種資訊，成為「截取」資訊的裝置。也可以說，媒體變成「避雷針」般，吸引大氣中的電流向其釋放的存在。在此脈絡下，電影也在質疑自身的特性；除了找到新的定位，更在探索過去與現在之間的連帶關係。

--- 盧米埃星系 ---

電影銀幕

　　「銀幕」（screen）究竟是什麼？這個詞彙有著引人入勝的歷史。十四世紀時，義大利文schermo指稱可以防止外物入侵的東西，因此也代表阻礙光線直接進入之物[3]。接著，這個詞彙也意指掩飾他人利益的人物，例如但丁就用了「donna schermo」的表達，即「掩護的女人」[4]。在十六與十七世紀，英文screen也代表具有保護作用，特別是防火或阻絕空氣的表層[5]。然而，screen（或skren）也指稱用來躲避他人眼光的小物件，例如扇子，或裝飾性的分隔物[6]。到了十九世紀初，這個詞彙開始與娛樂產生關連。在幻影戲中，上述的screen、schermo或écran，都是指稱那層半透明、背後投射影像的表面，這層銀幕讓我們看到隱藏的事物。銀幕與奇觀效果的關連，隨著影戲的出現更為強化（影戲在十七世紀就從東方引進西方），到了魔術幻燈秀時尤其如此。此時投影裝置不再藏於後方，而是擺放在銀幕前面。到了當代，至少在英語世界，screen多了另一種意涵：在維多利亞時代，它指稱一種可以黏貼人像或剪紙的表面，既陳列私人蒐藏的圖像，同時也形成小型的公開展示[7]。進入二十世紀初，由於豐富的多語種來源，這個詞幾乎表示所有的表面，特別是投射電影畫面的白色布幕[8]，於是產生其最廣泛使用的意涵。

　　「銀幕」字義的轉變過程深具啟發性[9]，展現了字義的滑

動過程：先是代表遮蓋與保護的表層，接著指稱使我們得以窺看後方投射影像的表面，又代表蒐集展示各種新世界圖像的事物，最後延伸至反映我們自身影像的屏幕。古典電影理論關於銀幕的幾個主要隱喻，皆涵蓋於此。

第一個隱喻是「窗」。電影銀幕有如障礙的裂口；障礙將我們與現實世界隔開，而我們藉由銀幕與現實世界重新建立連結。橫阻於我們與外在世界之間的障礙，其主要的代表物是電影院的牆，然而最強大的障礙，要屬那些阻止我們直視現實的文化過濾機制。這些過濾機制裡，包括尚‧艾普斯坦在1921年所強調的慣習與偏見[10]，以及1924年貝拉‧巴拉茲所指出，大量充斥的文字與新聞媒體，因為它們只提供閱讀內容，但沒有任何視覺經驗[11]。因此，我們應把銀幕理解為一道裂縫，讓我們得以直接觀看現實、重新觀看現實，並獲得新的體驗。銀幕作為「窗」的隱喻，很早就在電影相關論辯出現，例如1908年義大利的圖利歐‧潘提歐的文章[12]。然而，到了寫實主義電影理論出現時，形成了更豐沛的討論基礎[13]，這些理論都渴望直接觀看事物，同時認知到，為了達到目的，必須克服各種障礙與阻隔。就此而言，電影確實為世界提供了一種救贖的可能[14]。

電影銀幕的第二個隱喻是「框架」。電影銀幕是一個讓事物在其範圍內顯現的表面，這些事物若不能描繪「這個」世界，至少能描繪「一個」世界。此處討論的不再是直接觀看事

物，而是事物的再現。這裡產生一種新的概念，即影像內容並非單純的畫面呈現，而是以場面調度為基礎的建構物。儘管如此，影像的再現並未放棄述說真實；只要理解自然法則，並將之應用到影像的再現（真正的藝術家最終總會辦到），影像自會向我們揭顯現實的動態關係與構成。這也是為什麼將銀幕比喻為框架的說法，最常見於形式主義電影理論。雖然早期的電影論述就曾提及（例如維克多·弗萊堡的文章，而他特別注意影像構圖，這絕非偶然[15]），然而我們遭遇框架隱喻，更經常是察覺到電影影像奠基於視覺構成的時候，而這樣的構成，得以重建我們對於這個世界的感受[16]。

電影銀幕的第三個隱喻是「鏡子」。電影銀幕的裝置映照這個世界，也映照出我們自己。鏡子的隱喻同樣很早出現在電影理論中，喬凡尼·帕皮尼1907年的文章即是很好的例證[17]。然而，這個隱喻獲得充分發展，是在精神分析電影理論中。該理論主張觀眾認同影片的主角，也認同凝視主體的目光（是導演的凝視？攝影機的凝視？先驗主體的凝視？凝視的凝視？）。電影觀眾觀看他們投入的影像世界，同時也在其中發現某個自己認同的觀點。就此意義上，觀眾在觀看自己觀看的行為。我必須進一步指出，鏡子的隱喻將前兩個隱喻分開談的東西整合起來。窗的隱喻強調直接觀看事物的可能性，框架的隱喻則著重穿透再現的必要性。第三個隱喻提出的映照，讓我們得以如實觀看事物，不過其提供的終究只是事物的一個鏡像[18]，且我

在此強調，這個鏡像也直接指涉觀眾自身。

　　電影批評理論對於銀幕的討論角度，並非只有上述三個隱喻[19]。儘管較少見，但也有人將銀幕比喻為觀眾進出的「門」，例如赫內·克萊爾的《幕間休息》（1924）最後一場戲就演示了這樣的比喻。也有人將銀幕比喻為「皮膚」，如同尚·艾普斯坦關於特寫鏡頭的名言：「我看，我聞，我觸碰。」[20]（1966年，英格瑪·柏格曼的《假面》問世，該片令人驚嘆的開場鏡頭便印證了此意象。）電影銀幕也可以僅僅視為輔助裝置，例如厄利·弗列就認為，銀幕不過是整體環境的一個元素[21]。然而窗、框架、鏡子這三個隱喻，不僅運用最廣泛，也讓我們最接近問題的核心。這三個隱喻都認為，電影銀幕是為觀眾呈現現實的空間，並充分展現直接性、一致性以及容易接近的特性。在電影裡，我們得以接近世界；透過電影的再現，我們感受世界的結構與可能性；透過認同的過程，我們將這個電影世界，化為己有。

　　因此，我們不該訝異，早期電影理論經常使用「頓悟」這個詞彙。在銀幕上，現實以高密度的方式揭露自身的內涵，展現於等待見證的觀眾面前。安東尼羅·格畢寫道：「我們周遭環繞著音樂，準備接受新的頓悟。我們是埋藏在群星深處？還是盤旋在群星四周？我不知道，然而我們非常接近電影的中心。」[22]「頓悟」這樣的說法，反映早期電影理論有時帶有某

--- 盧米埃星系 ---

種宗教色彩，銀幕則扮演要角，成為儀式的一部分。此處再次引述安東尼羅‧格畢：「這塊粗糙的帆布……重生為新時代的禮拜祭壇。」[23] 然而，這樣的說法並未取消另一種較世俗的觀點，即透過前述三個隱喻，我們也注意到電影是一種媒介的概念。麥克魯漢認為，媒介是社會的神經系統[24]，如果此說法成立，那麼電影銀幕便是我們收集外部資訊的終端（窗），也是我們重組資訊的器官（框架），以及藉以自律與形成認同的裝置（鏡子）。電影非常依賴銀幕。

超越電影

電視螢幕與電影銀幕的差異在於：它是小尺寸（而非大屏幕）、玻璃製（而非帆布）、螢光體（而非反射體），並且主要播放現場實況的節目（而非預先製作的影片）。不過電視螢幕最初出現時，也曾引發上述隱喻的聯想：它是扇窗，只是旁邊的牆是住家的牆，而非公共場所的牆；它是個框架，只是組成元素的安排方式不同；它也是面鏡子，只是它主要映照的是社會，而非個人[25]。即使初期，電視在媒體生態圈日漸重要，它亦未能改變既有的思考架構[26]。

後來，有一個新的隱喻出現，似乎點出了新的方向。電視被認為像是家人圍坐於前的「壁爐」。這個隱喻不僅強調既有慣習的延續（現在稱之為媒介居家化的過程），它同時點出，

電視螢幕將外在世界帶入居家空間，有如爐火般將其點亮，同時持續賦予一種家的溫暖。頓悟於是變得日常，可以說始終近在咫尺。世界因此變得隨時可得，並且化為一連串的影像，不斷提供給黏在電視機前的觀眾，這就是新螢幕最關鍵的特性。

1960年代，多重螢幕裝置的出現，帶來巨大的新奇感。有一種多重螢幕裝置，是把一部影片投放於多個螢幕。1964至1965年的紐約世界博覽會，提供更多此類裝置的例子。例如伊姆斯夫婦的設計，使用了十四個投影機和九個螢幕[27]。這個裝置立刻被安迪·沃荷重新詮釋，實驗調性更濃，尤其在影片《雀兒喜女郎》（1966）中，至少兩個螢幕的排列和同步，展現了更高的自由度[28]。另一種裝置形式——錄像牆——則是由一連串錄像裝置堆疊而成。錄像牆在1960年代初次出現，提供觀眾更大範圍的影像沈浸經驗。白南準在作品《電視大提琴》（1964）中，幾乎是立即從藝術的觀點詮釋錄像牆，把好幾台電視機堆疊成大提琴的模樣。

隨著多重螢幕裝置出現，傳統螢幕似乎明顯受限於其傳統功能。到了1980與1990年代，螢幕開始成長、增生、擴張。這段期間，出現一系列非常普遍的外接裝置，同時螢幕成為新媒體的基本配備，其演變趨勢延續至下一個世紀。這些延伸的外接裝置中，包括與電視機相連的VCR卡式錄影機、電玩遊戲主機[29]，以及法國電信Minitel網路服務提供的附有螢幕的電

話機[30]。新的螢幕還有電腦[31]與手機[32]，這些裝置近年來在日常生活中越來越普遍。同樣的，由於可攜式DVD播放機的出現，人們能夠在居家空間以外的地方觀賞影片[33]。數位記事本開始取代紙本的日記[34]。平板電腦的研發，催生出Kindle電子書閱讀器、iPad平板等大獲成功的產品[35]。最後，媒體牆成為各大都市的特色之一，後來甚至能與經過的民眾互動。確實，當今所有媒體都需要螢幕。

螢幕的爆炸至今仍然影響著我們，同時也來到一個真正的轉折點。我們身邊充滿各種史無前例的科技創新產品，例如液晶螢幕、電漿螢幕、LED螢幕，這些螢幕如紙一般輕巧，與我們互動，回應我們的觸碰與聲音。這個轉折點既代表科技的轉變，也是觀念的轉變，如同列夫・曼諾維奇所說，是螢幕的概念本身正在轉變[36]。我認為有三個重要的層面。首先，螢幕不斷擴張，使得媒介內容呈現的機會與形式大幅增加（一本書也可以透過Kindle閱讀器或平板電腦閱讀；桌機畫面可以呈現同一本書的多個不同版本；我們還可以自行加入圖片、編輯成不同形式、在上面做筆記等等）。第二，由於不同裝置通常是互連的，媒介內容可以從一個裝置，「跳到」另一個裝置。內容可以分享，也可以被改變（例如我在讀的電子書，上面有我的筆記，而遠距的另一人也可以讀到這些內容，甚至加上更多筆記）。最後一點，也是更為激烈的一點，由於螢幕無所不在，即使在新的環境、透過新的裝置，我們依然可以延續媒體經

驗，或再體驗（即使手上沒有捧著一疊紙，我們依然可以體驗閱讀）。簡言之，螢幕的爆炸，造成媒介內容散佈到眾多平臺（擴張），促成各終端接收點相互連動（網絡），並讓許多情境經驗得以重新觸發（移置）。

此種新情勢似乎已臻成熟，賦予螢幕新的特性。螢幕鑲接至新媒體後，不再僅是現實頓悟的場域，它變成社會空間傳播的各式影像流過的表面。我們身邊圍繞的各種資訊濃縮到螢幕上，這些資訊或許會停留片刻，與周遭環境互動，然後就移動到另一個螢幕，形成連續的動態。

螢幕的新隱喻

為了瞭解這個新處境，讓我們再度嘗試提問：有哪些關鍵詞，可以表達今日的螢幕特性？舊的隱喻已不再適用，我們必須找到新的詞彙。

第一個詞彙無疑是「監視器」。螢幕不斷地被用來檢視我們周遭的世界，對其進行分析與檢驗——主要目的是為了控制。原先讓我們得以與世界重新接觸的窗，如今變成用來仔細審視現實環境的窺視孔，因為其中很可能藏匿著危險。

監視器螢幕，最常見於大型監控中心，以及公寓與商業

大樓的監控室。一連串的螢幕排列成牆面，以利警衛持續監控每個房間、每道走廊，更重要的，每個出入口，以及每個外圍接觸點。誰在進行這樣的監視？很多時候，是警衛在觀看監視器。然而，很多二十四小時閉路監視系統收集的畫面，只是錄下來，但沒有人會查看。除非發生事件，相關畫面才會被調閱，並且經常大肆公開，讓每個人都可以觀看，進而使得每個觀看的人都變成警探。

此狀況讓我們回到邊沁的全景敞視監獄，傅柯在《規訓與懲罰》中曾討論過[37]。全景敞視監獄的設計，只需要一人就可以監控整座監獄。然而監視攝影機的情況則是，所有事物都受到監控，卻沒有監看的人。換言之，沒有人在觀看，而監視攝影機的最終目的也不是觀看（或讓人知道自己正被監看），它的目的只是收集資訊，以便需要時提取使用。這說明了從規訓社會轉變為控制社會的過程[38]，後者即是我們目前的社會狀態。同時我們要注意，監視攝影機暗示著一種凝視，卻未必有觀看的主體[39]。

同樣的矛盾，更強烈顯現在另一個使用螢幕監看的裝置：GPS全球定位系統。全球定位系統是觀察特定地區的工具，用以避免可能的不便，同時把握可能的機會。我們透過它確認路徑，快速到達目的地；避免汽油耗盡，尋找最近的加油據點；或者到附近的餐廳用餐，以免餓肚子。全球定位系統看似代

表觀看者的回返，畢竟它的小螢幕總是在駕駛眼前。然而，凝視全球定位系統的方式，有別於傳統觀看螢幕的方式。它屬於間歇性的凝視，通常只發生在有需要時。它也屬於多焦點的凝視，我們一方面注視裝置內建的地圖，同時透過擋風玻璃與車窗，觀看周遭環境（真的是透過「窗」在看外面的世界！）簡言之，這樣的凝視，大致上脫離裝置本身。因此，全球定位系統證實一個概念：即使需要透過螢幕獲得新資訊，我們並不需要時時注視與觀看螢幕。

第二個界定當代螢幕的新隱喻——用來取代今日明顯不足的「框架」舊隱喻——是「佈告欄」，甚至「黑板」[40]。我們周遭的螢幕，越來越少呈現這個世界真實的質地，反而越來越多用作備忘、指示牌以及行為規範的圖像。

試想各種大眾交通運輸工具、車站、等候室裡出現的螢幕。各式各樣的訊息閃逝而過，有影片、短片、廣告、旅遊訊息，不一而足。這些畫面並非用來提供外在世界的訊息，或者減輕我們在封閉空間裡產生的壓迫感。它們是為了讓我們消磨時間，以及準備下一個行程。它們告知火車抵達時間（火車站）、下一班次（等候室）、氣象預報（機場）、漂亮的觀光景點（票務室），或者播放減輕旅行疲憊的運動短片（飛機上）等等。它們無意呈現這個世界，而是提供行為的規範。

--- 盧米埃星系 ---

同樣的，我們來看商店與百貨公司裡，櫃臺與商品架上展示的商品廣告影片。這些畫面的重點不在於商品本身，因為實際商品就在螢幕旁邊，清楚可見。這些畫面的重要性，在於其提供的商品訊息：我們從畫面中得知商品該如何使用、價格多少、在哪裡製造、便利程度以及商品反映的生活品味。我們透過這些訊息——通常是令人身歷其境或富感情的畫面——調整自己的行為，思索購買決定。這些影像訊息有如現實世界披上的一縷紗，我們不再透過影像再現來觀看事物，現在，我們看的是一連串針對我們設計的指令。

　　即使在我們期待有所差別的地方，例如許多機關的網頁，影像的功能還是大同小異。我想到的是學校或大學的網頁，這些網頁使用大量吸引人的圖片，來描繪校園生活，將整個學術世界展露在網友眼前。然而這些圖片的用途，在於扮演橋樑角色，連接到提供詳盡資訊的區塊或網址連結，資訊的安排則是針對各種網站使用者，例如學生、教師、校友、行政團隊等等。在這裡的生活經驗，於是被轉化成一系列的公告。

　　電玩遊戲，是螢幕成為佈告欄或黑板的最佳例證。電玩畫面主要包含一群人物，人物各有不同數值，提供玩家進入遊戲。每個人物旁邊閃爍著這個人物的分數，或在方塊裡顯示，玩家根據這些數值決定如何行動，是要挑戰特定人物、移動到別的地方，或者學習新技能。玩家的選擇會影響數值的變化

（特定人物或總分），也會決定後續的行動。所以，電玩遊戲的本質，不在於認識螢幕上出現的人物，其關注焦點首先集中在數值組合，以及可以選擇的行動。玩家不在乎再現的問題，而是透過一連串的指令採取行動。我要補充，在許多所謂「殺光光」的射擊遊戲裡，行動的目的就是把眼前的一切摧毀。這代表所呈現的世界極度抽象，只剩下一堆數據，而且這個世界是用來毀滅的。這就是佈告欄最好的例證：它脫離現實，只為了提供各種資訊。

當然，這不代表這些資訊沒有建構出「某個」現實，然而它無法建構一個經驗意義上的具體現實，而是混雜各種事實、可能的行動、評論、數值的現實。若以現在所謂的「擴增實境」為例，當我把手機放在眼前，我不僅在螢幕上看到真實的城市景觀，還出現各種訊息，協助我在城市行走，此外還有一些已消失的過去建築歷史，以及未來建案的資訊。我看到一個城市，一個「真正的」城市，然而它不僅是既有實體空間的反映，而是由多種不同類型的資訊組成的複合體。

現在的螢幕的第三種隱喻，有別於之前的「鏡子」，是把螢幕想像成「剪貼簿」或「留言牆」，可以張貼摘錄、名言錦句、圖片等等的地方。觀眾不再急於認同故事或角色，他們寧可建構自己的形象，在社群媒體與部落格上張貼各處找來的圖片、文字、評論，並散佈出去。亦即，他們不再認同別人，他

們剪貼、重組各種圖文，按下發送。

　　我提到部落格，這種個人網頁就是螢幕作為剪貼簿的主要例證。部落格是文字與圖像的混合體，一日又一日地累積，記錄版主的生活經驗。這是一種特殊的自我展演。部落格上的內容，只有一小部分是自己生產，大部分則取自別處。一旦在網路上張貼之後，別人也可以轉貼使用，說自己的故事。因此我們所見部落格上呈現的內容，確有其真實性，只不過在不斷組合拼貼的過程中，這些內容也可以用來形容別人。部落格流傳的資料、新聞、引文，比呈現版主的主體性更為重要。「我」的存在，幾乎只在於版主使用了哪些不同的材料。

　　典型的Web 2.0社群媒體（例如Tumblr）上，這種狀況更為劇烈。由於使用了訊息訂閱功能，頁面上滿是抓取自他處的內容，到最後形成類似新聞報紙的形式，匯集了使用者讀過或感興趣的文章。別的部落格的發文也會出現在使用者這端的網頁，使用者還可以（雖然只是偶爾）附上評論或更正訊息。於是頁面上累積了大量的引用、參考資料與消息來源，使用者的介入則相形闕如。使用者的個人特色，仍舊在不斷積累的資訊中展現，然而所建構的特色，是將不同資訊來源連結起來的結果，而不是使用者自己表達了什麼。正因如此，使用者發出的聲音，不過是綜合了多人的訊息，有如更激進呈現巴赫汀在八十年前所提出的，論述的混雜多元、眾聲喧嘩概念[41]。

即使網路使用者直接發表意見，情況亦沒有多少改變。推特與臉書（臉書有動態「牆」的頁面，絕非巧合）就是有趣的例證。這兩個平台提供更多交換訊息的空間，然而，個人的意見表達僅限於幾個選項（在臉書，就是按讚、留言、分享），這些意見表達的空間有限，因此意義不大（很難確定按讚是否真的反映個人想法）。臉友表達意見，端賴於動態牆上出現的貼文內容（再度印證一個人的發言，永遠是對他人意見的回聲附和）。最後一點，這些內容如果能夠反映臉友的想法與意見，完全取決於討論的主題。一旦主題改變，就會導向其他方向。除非「蒐羅」而來的內容引發某種忠誠度，才會促使臉友持續關注，自發提供意見。

社群網路是很典型的自我展演，它以多種材料的拼湊建構而成，通常援用其他人的內容，且具有高度偶然性——或單純由瘋迷心理帶動。同樣的拼湊材料，也可以重新組合，呈現另一個網友的樣貌（但也可能是同一人，網路上很多人擁有一個以上的分身與暱稱）。以此類推，也可能呈現個人的轉化過程（今天的我，不是昨天的我）。更多時候，至少在我看來，它與情境變化有關（我是誰，取決於今天狀況）。這些特性突顯此種自我展演的限制。自我展演的價值，取決於如何展示材料，而非材料的內容本身。即使那些材料對某人有價值，也不代表具有獨特性或永久性。因此，我們可以說，社群網路使用者提供自我描繪的同時，也進入自我溶解的狀態。此處消失溶

解的概念，按照心理學家的說法，是傳統透過心理投射而產生認同的過程，而在電影理論，艾得格·莫林有類似的描述[42]。社群網路使用者不再需要完整的故事，來辨認自我的存在。相反地，他們活在持續變動的資訊流中，使用者可運用這些資訊達到各種目的，他們依照自己的喜好蒐集材料、加以編輯成完整的樣貌，使得生活形成一種「組合」。

從銀幕到展示

　　監視器、佈告欄、剪貼簿、動態牆：這些新的詞彙，說明了新的螢幕與舊的銀幕，兩者之間的距離有多遠。儘管我們現在面對的，依然是一個長方形，呈現動態畫面的平面，這個平面不再暗藏某個現實，得以讓觀眾產生關連。觀眾也無法從畫面中，找到自身的存在。新的螢幕與資訊流相串連，但是它不再帶著關注的凝視，不再為世界見證，也不再反映觀看的主體。連結與斷裂同時並存：我們所在之處，影像永遠唾手可得，但這些影像不會引導出確切的指涉、確切的陳述對象，以及確切的認同。

　　「展示」的概念有助於說明這種新螢幕的狀態[43]。「展示」呈現影像，但只在我們的規範下，或可以控制的情況下呈現。「展示」呈現影像，但沒有揭露；「展示」提供影像，但沒有涉入。換句話說，「展示」並沒有介入影像的可見與不可

見（如窗的隱喻）、表面與結構（如框架隱喻），或者挪用與剝奪（如鏡子隱喻），這些辯證關係。

展示的概念在觸控螢幕獲得完全發展。在螢幕上，眼睛連接手指，手指的動作說明使用者是否專心，以及帶著什麼樣的態度。手指觸碰螢幕，帶出影像，也規範這些影像。手指與影像連結，下載影像，刪除影像；手指將影像放大，移動影像，儲存影像。雖然眼睛負責監控手指的運作，其實是手在帶動眼睛。是手召喚出畫面，並且捕捉畫面[44]。

過去，觀眾沈浸於銀幕中令他們驚喜、攫住他們目光的世界，此情此景已不復在。現在，反倒是觀眾突襲閃現眼前的影像，將畫面擷取下來。這些畫面不盡然能夠重建某個現實情境，它們是用來提供數據與資訊。這些影像甚至不針對特定對象，它們的存在核心在於不間斷的出現，而不在於內容。最後，這些影像與手的密切度，勝過眼睛，只有當影像被「觸碰」，它們的意義才被確立，價值才獲得界定。展示的螢幕讓影像出現，在螢幕上，它們脫離川流不息的資訊流，在此停駐，供人們取用。如果根據先前討論的「推—拉」邏輯，我們的的確確是把這些影像從螢幕上萃取出來[45]。

簡言之，我們無法透過一個展示螢幕往外看，螢幕也無法充分滿足我們的視覺，我們更無法從中探身出去。但是我們向

--- 盧米埃星系 ---

它提問，如同面對詢問台；我們在上面工作，就像坐在桌前；我們挨在它旁邊等候訊息，如同在公車站。在這樣的螢幕前面，我們可以要待多久就待多久。

當然，並非周遭所有的螢幕，都完全屬於展示螢幕。有些時候，現實環境仍舊透過再現的方式，來到有興趣與關心的觀眾眼前。這種情況，可能會出現在原先被認為無法發生頓悟的裝置。例如谷歌地球，雖然它提供的是地圖，卻可以讓我重新發現走路的樂趣；又例如Photoshop繪圖應用程式，雖然它讓我的照片呈現想要的模樣，卻也促使我重新面對自己；還有電玩遊戲，雖然它讓我暫時忘掉現實世界，卻提供劇本與人物，讓我建構另一個世界。電腦、手機、平板電腦等，目前還是大量用來傳送文件與搜查資訊、提供公眾討論，以及建構有效溝通的工具[46]。的確，重新連結一個影像世界，進行一場冒險，開啟一段對話，這樣的空間和可能性依然存在。

雖然當代媒體景觀有著多重面貌，目前的趨勢確實朝向展示螢幕發展。我們觀看展示螢幕，會發現一個超越經驗性資料的現實，所有可能的資訊元素都混合在一起；觀看的方式也超越傳統的思考與分析模式，期間伴隨著對於被觀看物的操控。

過去將螢幕比喻為窗、框架、鏡子，這些比喻的時代即將告終。

新景觀？

　　螢幕的轉變，是更大轉變的徵候，牽涉到所有的媒體。一直以來，媒體被視為我們與世界、與他人之間的中介。媒體提供資訊，並在閱聽人之間分享資訊。就此而言，媒體是傳輸與對話的工具。這樣的概念在早期理論頗為盛行，例如1940年代哈羅德‧拉斯威爾所提出的傳播模式[47]，然而它持續隱含於後續的媒體討論之中，像是1960年代麥克魯漢的理論重構[48]，以及1970年代雷蒙‧威廉斯[49]的論述。後兩者的重點分別放在媒體如何延伸我們的感官，以及媒體闡述文化模式的能力。如今，我們進入另一個新的領域。且看GPS全球定位系統、Wii電玩遊戲，還有平板電腦與手機，這些裝置的功能主要是取得資訊與服務。我們藉其獲取資訊──可能是無意的，但是隨時隨地在進行。或者這麼說，透過它們，我們「攔截」社會空間（與虛擬空間）裡的各種資訊，然後在各種可能的空間裡使用，並把資訊儲存起來。我們捕捉、修改，並且釋放這些資訊。

　　這些特性，適用於當代所有媒體。這些媒體讓我們擷取可取得的內容，而這些內容在我們使用過後，或許就是由於我們使用過後，又能夠再度被他人取用。我們不再置身於完整傳播交流的世界，這裡沒有訊息的切換、挑戰、轉換或交換。這裡有的是訊息的循環，而我們必須沈浸其中；媒體就是這流通的

主要元件。媒體的功能，有如相互扣連的迴路聯集。它們儲存資料，供我們使用。它們允許我們修改所處的環境，也以資料幫助我們建構新的環境。我們亦得以改造獲取的內容。最後，在這些資訊被使用與改造之後，媒體再度啟動同樣的資訊，讓資訊在不同的迴路裡流通。簡言之，媒體便是川流不息的資訊之所在，媒體把這些資訊下載，接著再度上傳，讓這些資訊繼續往前邁進。

這樣的傾向，可以經由應用工具的日益成功獲得印證，例如訂閱訊息閱讀器。閱讀器一方面提供使用者不間斷的資料，同時把這些資料加以匯集。又如網路數據抽取工具，也是另一證明。面對不斷湧現的資訊密林，抽取工具將資料加以爬梳、進行可視化整理，並且儲存起來。這兩種應用工具的功用，都是在取得、整理以及儲存不斷循環流通的資訊，以便連接過來的使用者，能夠使用這些資料。

我不確定是否能將這樣的過程稱為「傳播」。容我重覆：我們主要處理的，不再是發送給特定對象的訊息，或者人跟人之間的溝通。當然，還存在著宣告與對話的空間，但重點是，彷彿有一大團資訊在空氣中散佈，這些資訊有時暫時停駐，然後又移動到別處[50]。媒體讓這些訊息散佈的速度，有時候放慢，有時候加速。也因此，我們能夠「擋住」某些出現在面前的訊息，然後再把它們「放送」出去，意即，我們可以下載這

些訊息，然後再上傳回網路。如此一來，我們便處在一個轉接點，我們獲得的經驗就如同處在一個暫時停留的空間。

這樣的說法，尤其適用於視覺媒體。影像不再源自於真實，這與長久以來的寫實主義傳統相違背。影像產生自一堆隨機形成的元素的混合。即使這個影像來自現場紀錄，它依然屬於資訊流的一部分，提供給新的組合與新的情境使用。影像有如臨時的資訊組合，或者是不斷流動的資訊體，隨時回應各種短暫的需求、進行中的討論，以及最即時的語彙。這些畫面來自哪裡並不重要，重點是畫面不斷循環流動，並且可以在某處暫停，然後再度往別處移動。

對於這個現象，維蘭·傅拉瑟提供一個很有效的描繪。他的文字超前他的時代，帶著些許預言的語氣，並且確實與當今現象不謀而合。他首先提出觀察，我們周遭的現實環境已經斷裂成碎片：「人們所處的世界，已經無法拿來討論與解釋，現實已經四分五裂成光子、量子、電子等各種粒子……甚至於，人們的意識、思想、慾望、價值也瓦解成粒子、資訊的碎片，以及可計算的物質。」[51] 現在的狀態並不會阻止我們建構這個世界的影像，然而所建構的影像，不再是依據事物輪廓所進行的描繪（德文的Imagination）。相反的，這影像必須透過一種經計算的碎片組合，必須從一種「設想」（德文的Einbildungskraft）中浮現。「圍繞在我們身邊的資訊碎片，以

及在我們內部的資訊碎片，必須組合起來，浮現到表面。它們必須被看見。」[52] 這就是媒體的功用，它們阻隔有如風暴般的資訊，並加以重組成新的樣貌。這是透過事先設定的自動化過程所完成的，整個過程隨機，因此會產生多種不同的組合，有些甚至完全無法預測。這也是為什麼，媒體產製的影像（維蘭·傅拉瑟稱之為「科技影像」，與傳統的影像區隔）[53]，不再能作為嚴格定義的證據。不過媒體產製的影像，依舊與現實環境相關，只不過這些影像所形成的世界，並非已經存在的世界，而是正在形成的世界。因此它並不只包含有事實依據的元素，而主要包含各種可能的元素[54]。有鑒於此，科技影像雖然無法辨別真偽[55]，依然拉近我們與事物的距離。科技影像讓我們從抽象化的趨勢中脫離，帶給我們一些意義，讓我們進行一些計畫[56]。它們仍然與我們對話，只不過是在一種持續擺盪不定的狀態中，與我們對話。

我必須進一步闡明，這些影像的力量，取決於影像如何出現，以及從何出現。情境極為關鍵，因為影像進入情境，同時也會塑造情境。如果影像是在我的電腦上展示，只供我日常生活使用，這是一回事；而如果影像是在大型集會場所，在公共的螢幕上展示，又是另一回事。同樣的，如果影像是關於遙遠過去的事件，而我帶著專注卻不甚感興趣的態度觀看，這是一回事；而如果這些影像與我所在的環境相關，而我可以採取行動，或者必須行動，這又是另一回事。最後，如果影像是經過

固定編排呈現在螢幕上，這是一回事；而如果影像只是臨時中途停留，隨時可能進一步變化，這又完全是另一回事。例如，我想到「阿拉伯之春」的那些畫面，如果重現於時代廣場，供好奇的行人觀看，與出現在埃及開羅的解放廣場，那些聚集群眾的手機上，兩者會有很大的差別。就本質而言，影像的命運本來就是不斷在轉化，重要的是影像在何時停留、在何處落腳。影像的力量、意義、甚至於政治價值，很大部分取決於影像所在的位置[57]。

影像不再處於交換狀態，而是不斷流通的狀態；影像不再只是關於具有事實基礎的現實環境，而是透過資訊組合所產生的現實狀態。我們面對著巨大如風暴般的資訊，有時候這些資訊會停歇片刻，為的只是再度出發。不過也有影像在我們面前揭顯，因此仍然可以提供關於這個世界的訊息。這就是我們目前面對的媒體景觀，而展示螢幕就是最好的象徵。

又是電影：矛盾的存在

新的媒體景觀裡，有電影存在的空間嗎？電影在展示螢幕裡，是否受到歡迎？換個角度，我們是否可以從中學習？

無疑的，電影抗拒我在前幾頁所描述的轉變過程。原因至少有三。首先，電影依然受到傳統的綑綁，自認為是最接近現

實的藝術。不論是在觀眾的集體想像裡，或者是導演的意圖，電影仍然呈現這個世界的痕跡。即使電影在述說虛構的故事，其仍然具有強大的紀實價值。第二點，電影仍然帶有一種對於有機整體的夢想，它訴說的故事，意圖建構一個密實而一致的完整世界，即使電影仍然有隨機的空間，它呈現出來的，總是透露強烈的一致性。第三點，電影仍舊以發行系統為基礎，透過事先安排好的路徑傳布，並且傳送到事先指定的地點。電影的確越來越容易取得——不管是從合法或非法管道——但是不像其他的網路影像產品，電影並沒有形成影像的「風暴」，排山倒海地出現。

寫實主義的傳統包袱、強大的敘事功能、發行系統的規範，使得電影傳輸影像並且引導影像——朝向某種指涉、某個文本、某個既定對象——這卻與這個時代傾向讓資訊開放與流通的趨勢，背道而馳。不過上述的理由並沒有使電影邊緣化，或在目前的媒體大轉型下受到限制。相反地，電影得以展示出當今媒體景觀中，所存在的一些矛盾。

首先，即使我們不像以前那麼相信影像，仍然存在著對真相的需求。這樣的需求，出現在YouTube影音網站裡的許多個人短影片，可能是惡作劇紀錄，或者手機拍攝的重大事件畫面。同樣的需求，也啟發了一些奇特的網站，例如「photoshopdisasters.com」。這個網站的目的，是要拆解透過

Photoshop應用程式扭曲造假的圖像，其中主要是廣告。不論是「真實事件」改編的影片（相對於流行的奇幻題材）持續獲得的口碑，以及日益重要的紀錄片（不論是韋納・荷索、麥可・摩爾、埃洛・莫里斯形式各異的紀錄片作品）在社會上扮演的角色，都證明電影直接觸及當代媒體景觀中，最關鍵的矛盾。

　　第二點，即使不斷出現所謂的「短作品」，例如一小段影音或廣告，我們還是非常需要故事。證據在於最近流行的新史詩作品，例如托爾金的小說，以及漫威超級英雄系列影片，裡面各形各色的人物不斷更迭，沿著看似無限延伸的曲折故事軌跡邁進。我們也在電玩遊戲裡找到證據，有些遊戲屬於奇幻類型（但仍具有「寫實性」），有些則改編自歷史事件（歷史在這裡可能會被改寫，只要遊戲裡的新敘事維持一致性）。電影本來就是強大且歷史悠久的說故事媒體，更見證了對於宏大敘事之死的抵抗[58]。

　　第三點，即使影像流通永遠是開放的狀態，仍需要有確切、具體的接收對象。這樣的需求，可見於我們觀看某些社會領域的政治議題影片時，會渴望產生認同感；或者YouTube影音網站上，系統會顯示影片的觀眾人數、網友留言與評論；以及社群媒體，例如臉書，往往迫切希望線上的虛擬行為，能夠轉化為線下的實體交流。同樣的，電影對於專注觀看影像的要求，以及透過特殊管道的觀賞行為，同樣證明我們需要有效的

觀影經驗。

從殿堂到出入口

　　如果電影呼應並凸顯科技影像時代的矛盾，那麼電影同樣全面地參與我們生活的時代，並且為展示螢幕的邏輯思維所浸透。所以，銀幕再現的世界越來越游移不定，故事不再強調因果關係，場景不再確定，畫面越來越多拼貼合成，這些都並非偶然。同樣的，電影開始從別的媒體尋找故事與人物，同時也為其他媒體提供自己的故事與人物，這樣相互交換的關係，也絕非偶然。實際上，這樣的交換存在已久，只是最近益發頻繁。最後一點，電影不斷在尋找新的映演環境與裝置，從城市廣場到手機都是可能目標，這也非偶然。電影越漸透過不穩定的、臨時的、偶發的形式與情境存在[59]，藉此暫時轉化自身的狀態，而後繼續往新的軌跡發展。

　　電影不再宣稱「傳輸」影像；相反的，它限縮為「錨定」影像，它為影像添加風格與敘事結構，並且提供一個空間，讓影像被人觀看。換言之，電影提供影像確實的 —— 但非確定的 —— 「方法」與「地點」：透過此方法與地點，影像得以運作，並保存其動能與潛能。錨定影像的功能就是如此，它讓流動的影像暫時停止，透過影像進行創作，建構影像的相關脈絡，與影像對話，但是不會去除影像的意義。

電影有如提供影像一個中途休息站——而不是如同過去的終點站，這使得電影有了新的角色功能。一方面，電影提醒我們，影像在特定的環境、特定的觀眾以及特定的情境下，仍然具有反映現實的可能，即使觀看者只是個人，空間環境並非密閉，而且隨機。另一方面，電影提醒我們，影像沒那麼容易被綁住，如果我們期待影像述說什麼，它們有必要出現，但只是短暫出現。因此，影像的空間如今被視為不穩定的環境，觀眾是暫時聚集的，影像是流動的。這樣的說法適用於電影的放映空間，也延伸適用於有螢幕出現，因而形成群眾觀影的空間。甚至適用於所有呈現影像的公共空間。有越來越多的場域讓流通的資訊產生價值，特別是當資訊與特定場域產生連結的時候。而根據資訊流通的情況，這些場域可以隨時被建構，也可以隨時被拆解。它們也許是真實的空間，但作用更像是一種入口，流動的影像得以在此聚集，風暴般的資訊得以為人所用。

倘若今天電影要作為一個範例，那麼這是它唯一能提供的。我們仍然需要讓我們接近影像、體驗影像的公共空間。然而這樣的空間不再如同里喬托‧卡努多在二十世紀初描述的電影院那樣，像是專為進行某個傳統儀式而設的廟宇殿堂[60]。電影也不再如同部分理論家不斷描述的那樣，能夠聚集一群只為迷失在影像裡的溫順觀眾[61]。電影只能成為影像與觀眾交會的地點，而影像與觀眾都處於不斷流動的狀態[62]，這樣的交會

點，也可以稱之為展示的地點。

　　當然，同時用來聚集與散佈資訊的空間，可以在電影以外找到例證。在《時間密碼》——本章一開始討論的那部影片——上映的八年前，U2樂團的「動物電視」巡迴演唱會豎立了四面巨大影像牆，每面各有三十六個螢幕，不斷播放各式各樣的影像，部分畫面蒐集自地方電視頻道。音樂同時傳送出來，與影像形成互動。樂迷聚在一起看著喜愛的樂團表演，同時見證一場幾乎前所未見的活動。然而，就算電影沒有壟斷影像與觀眾短暫交會的空間，它仍然發揮這樣的象徵功能。因此，可以用三部成功的影片總結本章。這三部影片在二十一世紀第一個十年間，都留下不可磨滅的印記：《駭客任務》三部曲（安迪·華卓斯基與賴利·華卓斯基，1999；2003；2003）；《關鍵報告》（史蒂芬·史匹柏，2002）；以及《全面啟動》（克里斯多福·諾蘭，2010）。這三部影片都呈現了企圖擷取影像、瞭解影像與某些情境的關係，以及界定影像接收對象的段落。特別是以下幾個場景：《駭客任務》裡，反抗軍透過監視器控制一個空間，這個空間卻是一個幻象；《關鍵報告》裡，為瞭解周圍情況，約翰·安德森利用一個互動螢幕抓取未來的影像，同時有如在同事面前表演一場秀；以及在《全面啟動》裡，為了研判各種可能的結果，柯柏不斷地整合回憶與記憶。這些影片都做了很好的示範，展現當今游移的觀眾，如何暫時地接觸某些閃逝的影像。而這幾部影片本身也處

於不斷移動的狀態，從電視螢幕到電腦螢幕，到變成電玩遊戲，甚而創造了某種社會想像。它們成為一種象徵，代表在當今展示的時代裡，觀看是什麼樣的意義。它們有如在描繪當代媒體景觀，以及在此脈絡下，電影還能夠述說什麼，教導我們什麼。

如果活在沒有銀幕的世界，會是什麼樣子？在2003年的《不散》裡，蔡明亮描述一間電影院在結束營業前的最後一場影片放映。放映的影片是1960年代經典武俠片《龍門客棧》。觀眾很少，有人在廁所尋找性的慰藉。售票小姐一拐一拐走過大廳。放映師不在放映間。有人說這個建築有鬼。兩名老人在交談，眼中含著淚，他們是銀幕上《龍門客棧》的演員。放映結束。

我認為蔡明亮的這部影片可視為「科幻片」，有點像《沉睡的巴黎》或《大都會》。但是不像後面這兩部老片，它並沒有在質問，當新科技掌控我們的生活會出現什麼狀況；它反而在質問，當舊媒體從生活中消逝，會有什麼後果：如果沒有螢幕，特別是沒有電影銀幕，我們如何生活？簡言之，沒有一個地方讓影像出現，並短暫停留；也沒有一個地方，讓一直處於移動狀態的觀眾好好坐下，觀看影像。影像將始終虛擬，漂浮

在空氣中，或者化為無法再觸及的記憶。它們不再具有展現現實的可能，或者遭到遺忘。它們肯定會繼續存在，像一張溫暖的毯子裹住我們，然而這毯子有如班雅明所說的「煩悶」。這些隨機產生或複製的影像，就如同世界上千千萬萬個監視器捕捉到的畫面；或者觀光客既不知為何要拍，事後也不會再看的照片；或者透過自動交換連結而大量增生的圖片。這些影像形成一座無止盡的龐大資料庫，一個向內自我崩塌的影像宇宙。正因如此，我們仍然需要電影。

1. 關於重建分割銀幕的歷史，參見 Malte Hagener, "The Aesthetics of Displays: From the Window on the World to the Logic of the Screen," in Leonardo Quaresima, Laura Ester Sangalli, and Fedrico Zecca, eds., *Cinema e fumetto/Cinema and Comics* (Udine: Forma, 2009), 145-55.

2. 應該不是偶然，兩年後的電視影集《24反恐任務》就採用分割螢幕，成為該影集的特色之一。

3. 「用來掩蓋人、事物，屏障外來的元素、劇烈的氣候、有害的物質，或者是加以隱藏。」Salvatore Battaglia, *Grande dizionario della lingua italiana*, vol. 17 (Turin: Utet, 1994).

4. 「我一度想要將這個美麗的女子藏起來……」Dante Alighieri, *Vita nuova*, par. 5, trans. Mark Musa (Bloomington: Indiana University Press, 1973).

5. 「一種裝置，用來阻擋火或空氣的熱度」*Oxford English Dictionary*.

6. 「用紙、布、或薄木片（上面用畫或花紋裝飾）覆蓋的木架，附有把手，讓使用的人擋在他的臉與火之間；一個手持的屏風。也指相同形式與材質的裝飾品。」*Oxford English Dictionary*.

7. 「一種裝置，立面用來展示物件。」*Oxford English Dictionary*. 同一時期，「screen-cell」這個詞彙也用來形容「監獄裡用來隨時監控犯人的空間」

--- 盧米埃星系 ---

Oxford English Dictionary.

8. *Richardson's Handbook of Projection*, fourth ed. (New York: Chalmers, 1923), 226-33, 這裡列出七種不同材質的銀幕：（1）白牆壁；（2）布幕；（3）粉漆；（4）油漆；（5）金屬表面；（6）玻璃或鏡子；（7）半透明石材(p. 226).

9. 關於「screen」詞彙的歷史，參見 Erkki Huhtamo, "Elements of Screenology: Toward an Archaeology of the Screen," *ICONICS: International Studies of the Modern Image*, 7 (2004), 31-82.

10. Jean Epstein, "The Senses 1(b)," in Richard Abel, ed., *French Film Theory and Criticism: A History/Anthology, 1907-1939*, 2 vols. (Princeton, N.J.: Princeton University Press, 1984), 1:235-41. 原文出自 "Le Sens 1 bis," in *Bonjour Cinéma* (Paris: Editions de la Siréne, 1921), 27-44.

11. Béla Balázs, *Early Film Theory: Visible Man and The Spirit of Film*, ed. Erica Carter (New York: Berghahn Books, 2010).

12. 「【在電影院裡】在乎的是放鬆心情，像是一個坐在窗戶旁邊的人，不需要智慧思辨，不需要用力觀察，也不需要勞煩調查。」Tullio Panteo, "Il cinematografo," *La scena illustrata*, 19.1 (October 1908).

13. 安德烈‧巴贊發展這個「窗戶」比喻，參見 "Theater and Cinema," in *What Is Cinema?* Ed. and trans. Hugh Gray (Berkeley, University of California Press, 1967), 1, 76-124.

14. 這裡指的是齊格弗里德‧克拉考爾的書名：*Theory of Film: The Redemption of Physical Reality* (New York: Oxford University Press, 1960).

15. 例如，弗萊堡觀察到，電影的一個條件是「它需要很實際地把各種形狀的物體，放進一個長方形的框架裡。」Freeburg, *The Art of Photoplay Making* (New York: MacMillan, 1918), 39. 也參見 *Pictorial Beauty on the Screen* (New York: MacMillan, 1923)，這裡弗萊堡討論不同形式的構圖組合，對於觀眾的影響。

16. 用構圖的概念討論銀幕，可參考艾森斯坦的幾篇文章："The Dynamic Square" (in *Close Up*, March-June 1931), "A Dialectic Approach to the Film Form" (firstly and partially translated as "The Principles of Film Form" in *Close Up* [September 1931], reprinted in *Film Form*, ed. and trans. Jay Leyda [New York: Harcourt, 1969]), *Non-Indifferent Nature*, trans. Herbert Marshall (Cambridge: Cambridge University Press, 1987).

17. 「當我們坐在電影院裡的白色銀幕前面時，會覺得我們在觀看真實事件發生，如同我們透過一面鏡子，隨著事件的行動穿越空間。」Giovanni Papini, "La filosofia del cinematografo," *La Stampa* (May 18, 1907), 1-2.

18. 鏡像的說法，使得榮一路易・鮑德利毫不意外地主張，我們在電影中，把「再現」誤認為「知覺」。參見 "The Apparatus: Metapsychological Approaches to the Impression of Reality in Cinema," in Philip Rosen, ed., *Narrative, Apparatus, Ideology* (New York: Columbia University Press, 1986), 299-318. 原文出自 "Le dispositif: approches métapsychologiques de l'impression de réalité," *Communications*, 23 (1975), 56-72.

19. Thomas Elsaesser and Malte Hagener, in *Film Theory: An Introduction through the Senses* (New York: Routledge, 2010), 本書將上述關於電影銀幕的比喻，做了大致的定義。關於電影是窗戶、框架、鏡子的說法，也參見 Vivian Sobchack, *Address of the Eye* (Princeton, N.J.: Princeton University Press, 1992), 14-15; 以及 Charles Altman, "Psychoanalysis and Cinema: the Imaginary Discourse," *Quarterly Review of Film Studies*, 2.3 (1977), 260-64.

20. Jean Epstein, "Magnification," in Abel, *French Film Theory*, 237. 原文出自 "Grossissement," in Bonjour Cinéma, 93-108. 最近，把電影銀幕比喻為皮膚，參見：Laura U. Marks, *The Skin of the Film* (Durham, N.C.: Duke University Press, 2000).

21. 在討論電影的構成元素時，厄利・弗列提醒，在作者與大眾之間，「有三個中介，演員、攝影機、以及攝影師」，厄利・弗列接著寫道：「我並沒有討論銀幕，它只是一個物質元素，屬於電影院的一部份，就像是電影院的裝

潰。」Élie Faure, *The Art of Cineplastics* (Boston: The Four Seas company, 1923), 22. 原文出自 "De la cinéplastique," in *L'arbre d'Eden* (Paris: Éd. Crès, 1922).

22. Antonello Gerbi, "Iniziazione alle delizie del cinema," *Il Convegno*, 7.11-12 (1926), 842.

23. 「觀眾（還是該稱他們是信眾？流浪的愛人？）坐在整齊的座位上，沒有一點輕聲細語的禱告聲，完美的禮拜就此展開，接著是精通神學的智者在傳道，這一切都在無聲中進行。」Gerbi, "Iniziazione," 840-41.

24. 「在超過一個世紀的電子科技之後，今天我們已經延伸我們的中樞神經系統到全球的階段，不再受到地球的空間與時間的限制。我們很快地達到人的延伸之最後階段——科技可以擬仿人的意識，知識的創意過程將大量地擴展到整個人類社會，正如同我們透過不同的媒體，已經把我們感官系統與神經系統延伸出來一樣。」Marshall McLuhan, *Understanding Media: The Extensions of Man* (London: Routledge, 2001 [1964]), 3-4.

25. 早在1937年，魯道夫・安海姆已經在討論電影與電視的關連：「電視不只是重現電影世界，它的影像會是彩色的，甚至更加靈活，電視還會讓這樣的影像重現變得更迷人，它讓我們參與其中。我們所見證的事件不再是事先錄製好的，而是在遙遠的地方，事件發生的當下，我們就會見證到的。」參見 Rudolf Arnheim, *La radio cerca la sua forma* (Milan: Hoepli, 1937), 271. 不過這兩種媒體的特性，差別很大，電影是表意的媒體，而電視是中繼的媒體，參見"La televisione" in *La radio*, "Vedere lontano," published in *Intercine*, 2 (February 1935), 71-82. "A Forecast of Television," included in *Film as Art* (Berkeley: University of California Press, 1957), 188-198. 關於魯道夫・安海姆用義大利文書寫的文章，參見 Adriano d'Aloia, *I baffi di Charlot* (Turin: Kaplan, 2009). 關於魯道夫・安海姆的電視研究，參見 Doron Galili, "Television from Afar: Arnheim's Understanding of Media," in Scott Higgins, ed., *Arnheim for Film and Media Studies* (London: Routledge, 2011), 195-212.

26. 琳・史匹格研究電視在早期階段，如何變成住家的電影，參見 "Designing the Smart House: Posthuman Domesticity and Conspicuous Production," *Electronic Elsewheres*, ed. Chris Berry, Soyoung Kim, and Lynn Spigel (Minneapolis: University

of Minnesota Press, 2010), 55-92.

27. 參見 Beatriz Colomina, "Enclosed by Images: the Eameses Multimedia Architecture," *Grey Room*, 2 (Winter 2001), 6-29. 在此之前,伊姆斯之前有個多重螢幕作品《美國一瞥》,於1959年在莫斯科的美國館展出。在紐約世界博覽會裡,法蘭西斯·湯普森也展示一個作品,用三塊螢幕播放紀錄短片《要活著》。

28. 安迪·沃荷在他的《不可避免的塑料爆炸事件》展眼中,也使用多重螢幕。參見 Branden W. Joseph, "My Mind Split Open. Andy Warhol's Exploding Plastic Inevitable," *Grey Room*, 8 (2002), 80-107.

29. 安·弗里德柏格提醒我們,到1985年,美國只有20%的家戶擁有VCR卡帶錄放影機;到了1997年,則提高到88%。參見 "The End of Cinema: Multimedia and Technological Change," in Christine Gledhill and Linda Williams, eds., *Reinventing Film Studies* (London: Arnold, 2000). 索尼Beta盒式錄影帶於1975年上市,VHS錄影帶於1976年由JVC上市。參見 Luís M. B. Cabral, *Introduction to Industrial Organization* (Cambridge, Mass.: MIT Press, 2000), 317-18. 雅達利的街機遊戲《乓》,是第一台成功的遊戲主機,它於1966開始設計,1972年上市;電玩遊戲主機熱潮發生於1977年,那年亞達利的Atari 2600上市。參見 Computer History Museum, "Timeline of Computer History: Graphics & Games" (2006), 參見 www.computerhistory.org/timeline/?category=gg.

30. 這款電話機於1982年在法國上市。

31. 桌上型電腦從1970年代末期,到1980年代初期,大受歡迎。蘋果牌電腦Apple II 於1977年上市(參見 Computer History Museum in Note 29)。IBM個人電腦於1981年上市,康懋達64電腦於1982年上市,麥金塔電腦於1989年上市(參見 Benj Edwards, "The [Misunderstood] Mac Portable Turns 20" [2009], 參見 www.pcworld.com/article/172420/the_misunderstood_mac_portable_turns_20.html)。另外,聯想電腦ThinkPad 700於1992出現(參見 Scott Mueller, *Upgrading and Repairing Laptops* [Indianapolis: Que, 2004], 33).

32. 第一代商用自動手機,於1979年,由日本NTT公司生產發行。參見 Guy Klemens, *The Cellphone: The History and Technology of the Gadget that Changed the World*

(Jefferson, N.C.: McFarland, 2010), 65-66. GSM第二代手機，於1991年上市。參見 Theodoros Pagtzis, "GSM: A Bit of History" (2011), 參見 www.cs.ucl.ac.uk/staff/t.pagtzis. the 3G began operation in 2001; 參見 BBC news, "First 3G Launched in Japan" (October 1, 2001), http://news.bbc .co.uk/1/hi/business/1572372.stm.

33. DVD數位光碟於1995年出現。參見 Toshiba, "DVD Format Unification" (1995), www.toshiba.co.jp/about/press/1995_12/ pr0802.htm.

34. 較知名的掌上型數位裝置有：Tandy Zoomer (1992) 與 Apple Newton Message Pad (1993). 參見 Dean Evans, "10 Memorable Milestones in Tablet History," Techradar (January 31, 2011), www.techradar.com /news/mobile-computing/10-memorable-milestones-in-tablet-history-924916.

35. 早期的平板電腦有1989年的GriDPad (Evans, "Ten Memorable")。Amazon Kindle 出現於2017年11月 (同上)。蘋果電腦於2010年4月推出第一代iPad (同上)。

36. Lev Manovich, "Screen and Users" and "Screen and Body" in *The Language of New Media* (Cambridge, Mass.: MIT Press, 2000), 94-115.

37. Michel Foucault, *Discipline and Punish: The Birth of the Prison* (New York: Vintage, 1979). 原文出自 *Surveiller et punir. Naissance de la prison* (Paris: Gallimard, 1975).

38. Gilles Deleuze, "Postscript to Societies of Control," *October*, 59 (1992), 3-7.

39. 有時候也代表一種機械化的凝視。戰場上的無人機，蒐集影像給機器判讀，用以對照之前偵測內容的差異。在這樣的機械凝視之後，分析師才會來解讀影像，並傳達（或不傳達）攻擊命令。

40. 參見引發爭議的線上論壇「4chan」，在其網站上寫的介紹文字：「4chan是一個以影像為基礎的電子佈告欄，任何人都可以發文與分享照片。」www.4chan.org/.

41. 關於巴赫汀的對話理論與眾聲喧嘩理論，參見他自己的論文：　"Discourse in the Novel," in *The Dialogic Imagination: Four Essays*, ed. Michael Holquist (Austin:

University of Texas Press, 1981 [原文出自 1934-1935]).

42. Edgar Morin, *The Cinema, or, the Imaginary Man*, trans. Lorraine Mortimer (Minneapolis: University of Minnesota Press, 2005). 原文出自 *Le cinéma ou l'homme imaginaire: Essai d'anthropologie sociologique* (Paris: Minuit, 1956).

43. 關於電腦螢幕，杜德利・安德魯有同樣的結論：「要呈現電腦設定的視覺經驗，監視器與展示器，似乎是比螢幕更好的詞彙。」參見 "The Core and the Flow of Film Studies," *Critical Inquiry*, 35 (Summer 2009), 915.

44. 維蘭・傅拉瑟對於這樣的手指觸碰，有一篇精彩的文章。參見 *Into the Universe of Technical Images* (Minneapolis: University of Minnesota Press, 2010), 23-32. 原文出自 *Ins Universum der technischen Bilder* (Berlin: European Photography, 1985). 關於觸碰螢幕的發展，參見Wanda Strauven, "Early Cinema's Touch(able) Screen: From Uncle Josh to Ali Barbouyou," *Necsus*, (1), 2, (2012), www.necsus -ejms.org/early-cinemas-touchable-screens-from-uncle-josh-to-ali-barbouyou/.

45. 在新媒體與文化中，對於「推—拉」邏輯的不同看法，參見 James Lull, "The Push and Pull of Global Culture," in James Curran and David Morley, eds., *Media and Cultural Theory* (London: Routledge, 2006), 44-58.

46. 在中國，電腦與手機如何用來分享、紀錄、詆毀各種影像，在下列書中有精彩分析：Paola Voci, *China on Video: Smaller-Screen Realities* (London: Routledge, 2010).

47. Harold Lasswell, "The Structure and Function of Communication in Society," in Lyman Bryson, ed., *The Communication of Ideas* (New York: Institute for Religious and Social Studies, 1948), 37-52.

48. McLuhan, *Understanding Media*.

49. Raymond Williams, *Television: Technology and Cultural Form* (New York: Schocken Books, 1974).

--- 盧米埃星系 ---

50. 螢幕使得訊息傳播的速度減緩，這樣的說法可以用大衛‧喬斯立的「減速軌道」的概念呈現，參見 *Feedback: Television against Democracy* (Cambridge, Mass,: MIT Press, 2007).

51. Flusser, *Into the Universe*, 31

52. 同上。

53. 傅拉瑟首先重構影像在不同階段的歷史發展過程，他形容這個過程是影像不斷地抽象化，然而經驗的過程卻越來越具體。第一個階段，人類處在具體且純粹感官經驗的環境，跟動物一樣。接著，人類開始製造立體的功能性物件。第三個階段，所謂的「傳統」圖像出現——繪畫、素描、雕刻等，透過奇幻與想像的方式，這些圖像建構人與世界的關係。第四個階段是文字書寫出現，同時也是抽象思考的出現。第五個階段，抽象化的過程，使得具體物件無法再現。參見 *Into the Universe*, 5-10. 另一個影像的歷史，與傅拉瑟的描繪相去不遠，參見 Régis Debray, *Vie et mort de l'image: une histoire du regard en Occident* (Paris: Gallimard, 1992).

54. 「科技影像的生產，發生在一系列的可能性，這些資訊碎片出現些影像之內、以及圍繞在影像周遭，使得一些事物有可能突然出現。」Flusser, *Into the Universe*, 16.

55. 「從此之後，關於『真』或『偽』的概念，遠不可及。」Flusser, *Into the Universe*, 17. 我要提醒，雖然傅拉瑟否定科技影像與現實之間的必然關係，他主張科技影像還是可能有這樣的關係存在。他的想法值得注意，同時可以用來與布希亞的「擬像過程」理論相比較，參見Jean Baudrillard in *Simulacra and Simulation*, trans. Sheila Glaser (Ann Arbor: University of Michigan Press, 1994),1-42.

56. 「預視的概念，代表從抽象世界，回歸到具像世界。」Flusser, *Into the Universe*, 34. 以及，透過科技影像，「我們能夠回歸具體經驗、認知、價值、與行動，同時遠離讓這些經驗消失的抽象世界。」(p. 38).

57. 彼得‧斯洛特戴克注意到：「公民事物透過物件的擷取而產生」，他強調這

個過程首先建立在一系列紀錄話語的技術上：「就此而言，民主需要透過之前一些減緩言語流動的技術而產生。」參見 Peter Sloterdijk, "Atmospheric Politics," in Bruno Latour and Peter Weibel, eds., *Making Things Public: Atmospheres of Democracy* (Cambridge, Mass.: MIT Press, 2005), 944-51, 特別在949ff., 斯洛特戴克討論「城邦政治的媒介基礎」。

58. 關於後現代情境下，「宏大敘事」的死亡，參見 Jean-François Lyotard, *The Postmodern Condition* (Minneapolis: University of Minnesota Press, 1984).

59. 關於當代電影中，不同的偶發情境，參見 Janet Harbord, *The Evolution of Film* (Cambridge: Polity Press, 2007), in particular pp. 123-127.

60. 參見Ricciotto Canudo, "Trionfo del cinematografo," *Il Nuovo Giornale* (December 25, 1908), 3; 以及 "La naissance d'un sixiéme art: Essai sur le cinématographe," in *Les Entretiens Idéalistes* (October 1911). 後者的英文翻譯，參見 "The Birth of a Sixth Art," in Abel, *French Film Theory*, 1:58-66.

61. 參見Erich Feldmann, "Considérations sur la situation du spec-tateur au cinéma," in *Revue Internationale de Filmologie*, 26 (1956), 83-97. 波里斯·葛羅伊斯認為，動也不動的觀眾，與電影帶來的「活潑生命」，有如一種反諷。參見 *Art Power* (Cambridge, Mass.: MIT Press, 2008), especially pp. 71-72.

62. 有必要回想齊格里德·克拉考爾對於電影的先見之明，他定義電影是「遊民的庇護所」。到了現在，這個庇護所開放給各種面臨困危的人，而遊民就是指不斷移動的觀眾。Siegfried Kracauer, "Shelter for the Homeless," in *The Salaried Masses: Duty and Distraction in Weimar Germany* (London: Verso, 1998), 88-95. 原文出自 "Die Angestellten. Aus dem neusten deutschland," serial publication in *Frankfurter Zeitung* (1929), then as a book (Frankfurt: Societats Verlag, 1930).

演出
PERFORMANCE

安娜，娜拉，妮可

安娜與妮可約好一起去看電影，沒想到她們卻到了不同的電影院。安娜看的是高達的《賴活》（1962），妮可看的是伊格言的《售後服務》（1991）。安娜一邊看電影，一邊用手機簡訊跟妮可聊天，妮可收到後也回傳簡訊給安娜。在安娜看的高達影片中，女主角娜拉正在電影院裡觀賞德萊葉的《聖女貞德受難記》（1928）。有個觀眾坐到娜拉隔壁，把手伸到娜拉的肩膀上，根本沒有在看電影。同一時間，在妮可那邊，《售後服務》影片中的女主角赫拉也在電影院裡，旁邊有個男人挨近她。片中角色娜拉繼續看《聖女貞德受難記》，亞陶飾演的教士正在嚴厲審判聖女貞德，娜拉為此動容落淚。安娜透過高達影片看到這些畫面，為亞陶的俊美砰然心動，於是利用手機上的攝影機把這段畫面錄下來，傳送給妮可。妮可就變成同時在看兩部影片，一部是她買票進來看的伊格言電影，一部是安娜傳來的手機影片。當手機影片的畫面出現「死亡」這個字的時候，妮可正在看的《售後服務》銀幕上，恰好出現一場火災。

這部由伊格言執導的短片《亞陶雙場影片》[1]，在短短的三分多鐘內把一些相關連的元素巧妙扣合在一起。這部短片裡有兩個當代的電影觀眾，安娜與妮可，她們在不同的電影院看電影，卻也同時在觀看對方正欣賞的電影。她們所分別看的影片，《賴活》與《售後服務》，是電影史上不同時期的作品，

卻不約而同地探討觀看影片的經驗。在《賴活》裡出現《聖女貞德》的片中片畫面，被兩個不同時間點的觀眾所觀賞，1960年代的娜拉，以及2000年代初期的安娜，兩者對於這個片段，有著不一樣的反應。而在安娜與妮可各自觀看的影片中，有些片段，例如隔壁觀眾的騷擾，或者是火災，有如從一部影片移動到另一部影片裡。我們還看到手機螢幕，彷彿電影銀幕的延伸，將銀幕上的畫面捕捉後傳送出去。同時還有簡訊的文字，用來描述這兩個朋友正在看的影片畫面[2]。這些相互關連的元素——特別是這幾個人物的名字，安娜、娜拉、貞德，彼此呼應，彷若字母重新排序，或者字詞互融拼湊[3]——產生一種暈眩感。這個世界好像在搖擺，而我們冒著在此迷失的風險。然而經過這一系列的說明，表達出每個人物的情況之後，就讓我們漸漸能精確掌握，今日到電影院觀賞影片，意味著什麼。

去看電影

讓我們繼續討論安娜、娜拉、與妮可的三角組合。首先要關注安娜與娜拉兩個人之間的差異，她們是同一部影片的觀眾，卻處於不同的時間點；另外，還要關注安娜與妮可的相似性，她們是不同電影的觀眾，兩人之間卻建立起共同關係。

第一個特點是，在高達影片裡的娜拉，她只有看德萊葉的影片，但是在伊格言影片裡的安娜就比較複雜。她透過高達

的影片，看到德萊葉的影片，她是雙重影像的觀眾。她看到德萊葉導演的《聖女貞德》，但是她也同時看到片中的安娜，後者正在觀看同樣的畫面：安娜是一個正在觀看另一觀看者的觀眾。她甚至看到更多的內容——例如隔壁的觀眾對娜拉性騷擾——而這樣的行為，同樣出現在她的朋友，妮可，正在觀看的影片裡面。另外，安娜也是一個故事的觀眾，而這個故事有著後續發展。最後一點，安娜看影片，同時發送與接收手機簡訊：所以安娜同時是觀眾，也是作者與讀者。而她的朋友妮可，也有類似的情況，她在看電影的同時，也在觀看安娜傳給她的德萊葉影片畫面。因此妮可也看著他人觀看的影像，有如補充自己正在看的影片（火災的畫面與貞德被宣判死刑的畫面重疊）：所以妮可也是觀眾、作者與讀者。

　　所以娜拉在銀幕的一邊，安娜與妮可在銀幕的另一邊，她們各自面對不同的對象。「電影」一詞的意義對她們不盡相同。對娜拉而言，電影是單一且界定清楚的對象，能夠直接觀賞。然而對安娜與妮可而言，電影有如乘載其他內容的論述，不僅與其他論述合作，也產製更多的論述。這次遇上的是這部電影，但或許若有其他人介入，就是另一部了。它變成一系列的畫面，令人想發簡訊，反映自己所觀看的內容。電影變成一系列的事件，透過別的影片，抑或在現實生活中，完成它的意義。電影也變成一系列情境合成（聖女貞德的激情、火災），輕易地轉化為個人的影像收藏（例如，以安娜而言，她特別喜

歡亞陶的臉部特寫）。基本上，如果說像娜拉這樣傳統意義的電影觀眾，所面對的是「文本」，而另外兩位當代電影觀眾，面對的則是「超文本」[4]，超文本有著多樣的組成內容、連結、以及它的擴張。尤有甚者，安娜與妮可所面對的，是「社會論述網絡」，將不同的事件、類型、情境等，連結起來。在這樣的網絡中，嚴格定義下的電影，可以扮演有意義卻絕非獨一無二的角色[5]。

　　第二個特點並不是關於觀眾觀看的對象，而是觀看的樣態。娜拉全心全意地觀看影片，她的眼睛專注於銀幕上的內容。然而安娜呈現多重態度：在看電影，同時也關切朋友的狀況，她在看《賴活》，同時把觀影的想法寫成簡訊。透過手機，她把一小段影片單獨擷取下來。她展現自己對電影的熱愛，凡此種種。基本上，如果娜拉是集中視線的話，那麼安娜就是分散視線。

　　分散視線的概念，等同於班雅明討論觀看電影時的分心狀態，也等同於日後討論觀看電視的狀態[6]。這樣的情況，就遠離傳統藝術作品要求的專注，而趨近於當代媒體所發展的隨意，而且比較不要求高度涉入的態度。就此而言，如果分別引用約翰‧艾利斯與史坦利‧卡維爾的說法，安娜與妮可並不是在凝視電影，她們比較像在掃描電影[7]；她們並不專注於觀看電影，比較像在監控電影[8]。兩位女士並沒有持續她們的專注力，

而是將之導向多樣的內容。她們還是跟著電影的故事走，但是放棄了一些細節；她們把注意力放在電影銀幕，但也同時關注手機螢幕；她們對於畫面內容有所回應，同時也回應她們周遭的事物。因此，她們實際上並沒有分心，只是有好幾個關注的焦點。她們遊走在不同的訊息來源，不斷地調整她們觀看的內容。簡單講，她們啟動了多工形式的專注力[9]。她們並沒有使眼前的電影再次神聖化（而這就是娜拉在做的，她整個人都投注於眼前的影片）。安娜與妮可看待眼前的影片，就如同日常生活裡看到的任何事物一樣，在當下將它們揀起使用，然後再將它們放下。

　　還有第三個特點。娜拉不僅專注地觀看影片，還讓自己沉浸其中。透過很明顯的認同與投射，這位《賴活》的女主角進入德萊葉的電影世界裡，甚至認為自己是這個影像世界的一份子，因此就產生淨化作用。當「死亡」的字卡出現時，我們看到她臉上的淚水，娜拉彷彿在聖女貞德身上看到自己的命運，她為聖女貞德哭泣，也為自己哭泣。相對地，安娜對於所看的影片，僅將關注停留在表面，她只抓取自己有興趣的段落，並把這個段落擷取下來，傳送給朋友妮可。安娜並沒有沉浸在影片之中，她有如衝浪般、乘著一波又一波滑過（瀏覽）影片表面[10]。任何淨化作用也沒發生，她對聖女貞德與娜拉沒有認同感，也不會將自己投射到她們身上，她與這些角色保持疏離[11]。如果要說有什麼體驗的話，安娜只有感受到亞陶的俊美。然而

這樣的反應，有如流行性的反應，具有情緒上的意義，而非內容上的意義。所以這與真正對銀幕上展現的內容感同身受，還有一段距離。本質上，安娜是在觀看，但是她所看到的內容，與她無關。

按照羅蘭・巴特的說法，安娜是一個不把自己黏著在銀幕的電影觀眾[12]。她沒有進入電影的敘境世界，頂多只是穿越這個世界。她沒有參與電影成為其中一部分，只是擷取一部份的畫面。她周遭的環境不甚理想，朋友不在身邊，令她掛念。想跟朋友聯絡的念頭，令她分心。想打電話給朋友的衝動，使得安娜忽略銀幕上的畫面，以及她所處的電影院空間。電影院裡面並不吸引她。如果繼續用巴特的比喻，安娜既沒有「黏著」在電影再現的世界裡，也沒有從電影內容的世界「起飛」，藉此讓電影院的魔力為電影魔力產生加分效果。她與這兩個世界全無沾黏。結果就使得視覺的儀式性不復存在，當代觀看影像的方式是偶發的、局部的，且不固定的。觀看電影，變成是一場沒有穩定基礎的冒險。

第四個特點是關於電影院。娜拉把電影院當成避難所，她到電影院，為的是脫離外在世界，從日常生活逃開。為了這麼做，她進入一個陷阱：在觀看德萊葉的影片時，她意識到自己也會死。然而，這樣的啟示適合她，正因為她是暫時離開她的現實世界，只有透過另一個角色，例如聖女貞德，才使得她

意識到自己的命運。另一方面，安娜到電影院來，原本是要跟朋友打發時間。看電影並不是用來取代她的日常世界，而是日常生活的延續。因此當她意識到朋友沒有出現的時候，她馬上跟妮可聯絡，這就是因為電影院是外在世界的延伸，而且電影院本來就是可以與他人聯絡的地方。因此，銀幕上的內容可以移動到別的地方，就沒什麼好驚訝的，例如：安娜擷取亞陶臉部特寫的畫面，轉而出現在妮可的手機螢幕上；《賴活》暗示的性騷擾舉動，也出現在《售後服務》裡；聖女貞德被判決火刑，延燒到妮可看的影片中。不過，上面提到的相關性並非那麼緊要。雖然聖女貞德的死刑，使得娜拉聯想到自己的命運，但是對於安娜與妮可而言，這些相關性只不過觸發一些想法，有如一些想像的碎片，尋常可見，隨機地產生連結，並沒有什麼神秘色彩。

換句話說，娜拉的電影院是與現實世界區隔開的。我們在這座電影院裡面對一個超越日常生活的世界。這裡面所呈現的世界是我們所處現實的理想版本。電影院因此是一個圈起來的空間，它有如提供一個步道，讓我們進入另一個世界。而安娜與妮可所處的電影院，卻有著不同的角色。它並沒有真正的區隔，它所處的空間是日常生活世界的一部份。即便它開啟的影像世界有別於我們的生活世界，我們並不會受感召而跨入去尋找自我。我們在此所接觸到的種種元素，代表著可能發生的事件，而不是對於我們生活處境的詮釋。最後一點，許多不同

觀眾都可以接觸到這些元素，不論他們看的是哪一部片。本質上，娜拉的電影院框限它的觀眾，讓觀眾透過銀幕重新發現自我，主要是透過脫離現實的內容。而安娜與妮可的電影院，把分散的觀眾聚集起來，有點像是電視機前面的觀眾，或者是參與社會網絡的群眾，這樣的觀眾與影像互動，不是為了獲得啟蒙。而且這些影像可以在遠端取得，也可以在觀看過程的任何一點上，獲取其意義。

讓我為上面的內容做點整理。如果我們分別檢視娜拉，以及安娜與妮可，會看到兩種不同的電影觀看行為，以及兩種不同概念的電影。原先的文本概念，被超文本或社會論述網絡所取代；原先的聚焦式凝視，被散漫的掃描所取代；原先將自我沉浸在故事裡的可能性，被時時浮出表面的需求所取代；原先將公共空間限縮成封閉空間，被更開放的空間所取代，而且形成一個完美的網絡連結；原先是一個外在世界的再現，被隨處皆可落實的世界所取代。把娜拉、安娜、妮可三個人圈起來的《亞陶雙場影片》提醒我們，過去觀看影片的經驗是什麼樣的狀況，以及今日觀看影片又變成什麼樣的狀況。因此，我們透過伊格言所描繪的故事，學到什麼？

從參與到演出

電影自身內部發生了什麼變化？以及電影遭遇到什麼變

化？我們可以清楚看到，一個存在已久的模式，即將終結，這個模式就是觀眾去參與觀看影片的模式。去參與，代表去一個地方，去面對與我們不見得有關的事物，而我們變成這些事物的見證者。重要的是，我們在事件的現場，我們觀看，彷若接受餽贈，同時又像是攫獲戰利品[13]。今天這個模式不再適用。觀看影片越來越需要一些準備的過程，一些控制的行動，以及一些相關或不相關的選擇。觀眾能夠——通常也需要——介入他們所看的內容、他們活動的周遭，甚至於觀眾好像帶有經營或指導環境的責任。

　　讓我們想像前去電影院看電影的過程：觀眾需要買票、坐在位子上、等電影開始，但是漸漸地，他們還需要先找到電影院、劃位，有時候要趕到別的城市看影片，還得要準時。這些都是安娜在看電影之前必需做的。接著，我們來想像，用新的裝置看電影的情境，例如家庭電影院、筆電、DVD數位光碟播放機、平板電腦、以及智慧型手機。每個裝置都有一些特定的操作過程，例如需要轉到正確的頻道、需要去買DVD數位光碟片、需要訂閱線上影音平台、需要下載影音應用程式、需要下載網路影片等等。觀眾在這些新的影音裝置上，還可以設定觀看的時間與空間。像是DVD數位光碟播放機，可以讓我們看一部完整的影片，也可以只看片段；可以讓我們延遲觀看影片的結局，或者是直接跳到重要畫面。如果是前者在電影院觀賞影片的經驗，觀眾可以熱情地投入影片內容裡；如果是後者使

用新的影音裝置觀賞，觀眾則需要不斷地控制這些裝置，根據個人想要看的內容，來調控影片播放的過程。觀眾還可以達到不同的目的，有些影片滿足觀賞特效場面的慾望，有些影片純粹是為了在旅行中殺時間，或者只是為了滿足在網路上亂逛的好奇心。特別是後者的網路衝浪（瀏覽）經驗，網友們會受到裝置周遭的影響，而且會因為情境不同，產生不同的效果。因此，一部影片可以是觀看的對象、一個蒐集保存的對象、一個令人著迷膜拜的對象[14]、也可以是透過檔案分享程式取得與交換的對象。這裡的每一種情況，都會造成不同的後續行動。

原本有標準慣例而現在多了選擇，原本不必明講而現在要明訂操作規則，原本與現實有所區隔而現在與現實世界強力連結，原本視野有限而現在視角大開，這些取向都說明了影像框架改變的程度[15]。如果傳統的觀眾透過影片來建構個人的想法，那麼現在的觀眾，透過各種內容、模式與觀看情境等方式，將個人的想法加諸於影片裡面，或者將影片加以改造。就算觀眾參與這場觀影遊戲中，他們也是主角。他們不再像以前一樣，睜大眼睛、著迷地觀看投射在眼前的影像，而且只對影片與影片周遭有反應。他們現在必須行動，以獲取想要觀看的內容。「參與」電影，已經變成是「演出」電影[16]。

視覺的實踐

現有的觀看影像程序中，有些屬於傳統的方式，並沒有新的變革；有些則是新的作用，而這些作用，有時候帶我們回到早期電影與前電影時期的觀看方式。

例如，我們仍舊透過「認知作用」，來觀看電影，也就是對於我們看到的內容提出解釋。不過這樣的解釋，已經不再亦步亦趨地依照電影敘事進行，而是有其獨立的途徑。特別是當觀看系列影片的其中一部時，觀眾會建構主要人物的「地圖」，根據劇情發展來移動他們，這時候觀眾採取類似「探索」的態度。相反地，當觀看DVD數位光碟影片時，觀眾將相關元素整理起來，以便日後再次觀看，這時候觀眾採取「選擇」的態度。這兩種情境，已經不再是跟著電影情節發展走，觀眾是在「測試」他們看到的內容，讓自己的觀影過程更為順暢。這樣的測試，也會影響觀影環境與情境：觀眾不斷地思索如何與為何觀看某一部影片，而他們所得到的回應，將影響後續動作。

這樣的說法，也適用於觀看電影的「情感作用」。電影總是觸動觀眾的情感[17]。到了今天，與電影連結的情感元素有著不尋常的比重。電影的特性，就是有著強烈的「情感力量」，不僅勝過其他媒體，並且能夠強烈影響觀眾。超級英雄系列影

片，以及如《魔戒》的史詩電影，透過不斷出現的特效，以及益發常見的平行世界模式，似乎達到這樣的要求。當一部影片透過其他裝置觀賞時，似乎也會把該裝置相關的情感作用，加以吸收，例如我們在電視上觀看實況轉播的樂趣，以及在網路上漫遊的樂趣等等。

換句話說，「演出」將傳統觀影模式的範圍擴大，而不是改變觀影模式。例如以「關係作用」作為例證，觀眾一直是社會性動物，並且與其他觀眾互動。到了今天，特別是在電影院之外的場合，當觀眾是一個人的時候，他仍然會推展人際關係。透過觀影過程或觀影後的聯絡系統，他會找到其他有共同經驗的觀眾，用電話或者是推特簡訊來聯絡彼此[18]。

然而，演出也牽涉到新層次的作用，例如「科技作用」。現在不是直接到電影院觀看影片，而是需要啟動某些裝置（例如家庭電影院、DVD數位光碟播放機、平板電腦、或者是桌機）、某些頻道、或者是應用程式（視訊隨選系統、Hulu、Netflix、MySky等），觀眾從中選擇要看什麼內容，以及使用什麼裝置觀看。這裡就需要特定的能力，才能完成裝置上的一些操作。我不需要描述得很詳細，但是包括訂閱頻道、購買裝置、設定裝置、整合不同的裝置、以及在裝置間切換、甚至要能夠操控某些畫面。只要看「AskJack」部落格就是很好的例證，這個部落格是由英國《衛報》設立的（www.theguardian.

com/technology/askjack）。或者上網搜尋「如何在iPad ／ 在飛機上 ／ 在數位光碟播放機……觀看影片？」就會知道這方面的議題討論有多麼豐富且複雜[19]。簡單一句話，現在的觀眾，對於媒體操作所需要有的特定能力，勝過對於電影的認識。

我們也可以注意到「表達作用」。有些人觀賞某些邪典電影時會扮裝，如《洛基恐怖秀》或《星際大戰》。這樣的自我展演出現在他們的部落格裡，或者是社群平台的訊息裡，他們藉此表達觀看這些影片的反應[20]。

還有「文本作用」，說明觀眾越來越想操弄影片，這裡的操弄不只是調整畫面內容（例如改變畫面格式，或者是影像的解析度），而是有意地介入控制[21]，就像在YouTube影音網站上，常看到被重新剪輯或重新配音的電影片段。不過我們也需要注意，在電影的古典時期，已經有不同影片的改編版出現[22]。

最後，演出也隱含著新的「感官作用」。除了視覺與聽覺，我們也把其他感官經驗帶進來[23]，特別是觸覺。要在DVD數位光碟播放機或電腦上看影片，我們必需使用手來操作。手的動作很有趣，簡單說明如下：首先，為了使用VCR卡式錄放影機或DVD數位光碟播放機，我們需要觸碰一些按鈕，才能觀看影片，或者讓影片倒轉、快轉、暫停、慢速播放等等。在電

腦上，按鈕變成按鍵，我們透過按鍵與螢幕整合。電腦依賴手與眼睛的協同合作，我們透過手下指令，接著透過眼睛，檢視指令的效果。滑鼠是另一個整合工具，我們的眼睛盯著螢幕上的游標，而游標移動的路徑，就是我用手在移動滑鼠的過程。觸碰螢幕代表更進化的整合工具，有如把鍵盤放到螢幕上：我們直接觸碰螢幕，讓想看的內容跳出來。我們不再需要使用滑鼠，我們以手指頭取代滑鼠，在螢幕上直接產生游標的路徑。最後，我們不再需要鍵盤，就可以直接操控螢幕。我們觸碰螢幕，就如同在擴增實境裡，訊息就直接顯現出來。以往提供給視覺的內容，現在透過我們的手來提供。由電影喚起的觸覺[24]，有如回到前電影的年代，觀眾透過手轉動「活動視鏡」（praxinoscope），或者是用手翻書頁產生動畫效果。這樣的手動操作，又出現在當代。

演出者與隨機創作者

由於現在有多種的影音觀看行為，使得觀眾變成一個「演出者」，用自己的方式建構觀影條件。傳統到電影院參與觀看的模式，其實也需要主動的觀眾。理查・艾倫指出：「我們討論影片『放映』，好像在電影院裡面，只是把光投射到一個反射的平面上，但顯然在觀賞影片的情境中，還有很多不同的事情在發生。」[25]新的「演出」模式，則指涉更多為了建構觀影經驗所必需進行的動作。這樣的觀影經驗不再與事先安排好的

--- 盧米埃星系 ---

「電影機器」連結，而是在不同的脈絡下，透過介入的方式產生運作的順序，它是由觀眾演出這些過程，觀眾必需自行創造他想要有的觀影經驗。

　　為了介入，觀眾除了進行各種操作之外，還需要考慮他所獲取的資源：到哪裡找到想看的影片？有空閒時間看嗎？還是需要找到一些空檔？用什麼裝置看？如何補足各項裝置？如何符合各項條件，以便觀看影片？過去的觀眾只要到電影院去，這些問題都會解決。但是現在的觀眾，就需要整合各個不同環節，才能觀看影片。就此而言，他不僅是個演出者，還是個「隨機創作者」：能因地制宜、隨手取材，把這些材料加以組合，找出最好安排，以建構其所需。

　　關於「隨機創作」的討論（與批評），出現在1980年代的媒體理論[26]，到了本世紀初，被「專業—業餘者」與「生產性使用／消費」等概念取代[27]。現在使用「隨機創作」的概念，已經不合時宜。然而在檢視當代電影觀眾的行為時，我們需要回到克勞德・李維史陀對於「隨機創作」的見解：「『隨機創作者』能夠熟練地執行一些行動，但是他跟工程師不一樣，為了達到目的，他不會受限於取得的材料與工具。」[28] 隨機創作者不會等到所有的材料都到手才行動；相反的，他根據情況使用手上的資源。因此，我們可以說，他是一個「臨時的」主體，但是他也是個「創造的」主體：「他不理會工具與材

料的現存狀態，而是考慮或反思這些材料的內容，與這些材料對話，最後在進行選擇之前，規劃出能夠解決自己問題之方案。」[29] 隨機創造者沒有事先配套的解決方案，他是在當下研發出來的。最後一點，隨機創造者的行為，直接反應其個人特質：「原則上，隨機創造者完成他的詩篇，是因為他不會受限於目的或任務，他不僅透過事物發聲，他也透過事物的中介發聲。他根據有限的可能性進行選擇，藉此彰顯其個人特質與生命。」[30]

新的電影觀眾，同時是臨時的、創造的、以及個人的主體。他藉由環境提供的材料，加以拼湊。他根據手上的內容，辨認出解決方案，同時發展出屬於他個人的行動，李維史陀稱此為「隨機創作者」（而在某些情況下，如果他公開挑戰既有的規範時，他也像米歇爾·德塞圖所稱的盜獵者）[31]。

以現實環境而言，當代電影觀眾看起來有著較多的自由與創意。電影產業樂於提供觀眾所需要的各方面資源，即使觀眾採取非常實驗性的行動，電影產業仍然可以使這些行動標準化。甚至於觀眾所採取的行動，具有行銷意義上「自己動手」的簡單功能。觀眾取得的產品，已經預示可能的作用。最後，即使少數人採取自己動手的行為，還是有一大群觀眾，他們只想要用最簡單輕鬆的方式觀賞電影。這麼一來，隨機創作者有時只是大眾消費的先鋒。不過，當代觀眾系統性地以手邊資

源主動介入，仍是事實，不容我們忽視。

媒介化的觀眾

　　簡單介紹當代電影觀眾的特性之後，我們就從電影院的空間，進入到其他的空間，去面對不同的裝置，以及面對去除視覺限制的情況。看電影，不再是受限於特定地方的活動，也不再只是使用眼睛的活動。它是一種作用，超越了以往的大銀幕，以及僅僅使用視覺觀看的情境[32]。我們需要注意到，在電影院以外所發生的各種觀影行為，以及突破視覺限制的各種創意，都發生在媒體景觀的一些新螢幕，例如數位電視、電腦、平板、手機、以及媒體牆。

　　讓我們以探索影像的行為為例，這樣的行為是來自於想要尋找的念頭，而不是為了獲得解答。這個行為源自我們透過電視遙控器搜尋頻道，尋找想看的節目。我們也可以討論存取影像的行為，這樣的行為讓我們能將影片的某些有趣片段先存放起來。它的源頭無疑與粉絲行為有關，由於有影像擷取裝置，例如錄影機，使得粉絲們能夠建立個人的影像檔案，並且相互交換[33]。還有情感行為，也就是影像造成情感的強化。它的源頭與媒體世界和都會環境中，存在著大量的感官刺激有關。這些刺激使我們調整心態，卻也使我們與世隔離，形成脫離傳統的美感經驗。

還有選擇觀看內容的行為，這樣的能力，與觀眾日漸熟悉的網路漫遊，在網路上搜尋相關的內容與資訊的能力，是相關連的。同時，行動平台的普及，使得我們可以隨時隨地觀看影像，強化了我們的能力，擺脫原先設定的規則與限制[34]。另外還有操控的行為，讓觀眾透過觀看的設備，介入影像內容，這行為源自於家庭電影院這類裝置的使用，使用者必須持續地調校與維護這些裝置。還有建構關係的行為，也就是觀眾之間產生的小團體，這樣的能力來自於不斷成長的社群網絡。這些社群網絡也產生各種自我表達的機會，例如透過YouTube影音網站，我們都能深刻體驗自我表達的樂趣，以及潛在的商機。最後是文本的行為，無疑地與我們懂得如何擷取螢幕畫面，並且懂得如何儲藏於電腦的能力有關，也與這方面的應用程式越來越便宜有關。

基本上，當代的電影觀眾，已經在電影院之外找到他們活動的空間，以及他們的學習場域。新的電影觀眾遠離電影院，建構新的典範空間。

電影觀眾：不再存在與仍然存在

即使如此，我們還是在處理電影觀眾。電影觀眾仍然關注電影，或者至少仍然在體驗電影的內容。蘿拉‧莫薇曾經很

完美地分析DVD數位光碟與錄影帶這兩種影像載具，以及與它們相關連的觀影形式。兩者讓我們完整地看完一部影片，也可以讓我們快速、慢速、快轉、倒轉、或者暫停。賈克‧歐蒙有所根據地指出，這是個很微妙的議題。傳統觀影經驗的其中一個特性，就是不受打斷的完整觀看過程。電影需要連續完整地觀看[35]。蘿拉‧莫薇則提供了另一個答案，她的分析強調，即使受限於傳統觀影模式，仍然會產生新型態的觀眾。莫薇點出兩種新型態的觀眾。第一種是「佔有型觀眾」，他們透過改變影片播放的速度，讓影片變慢、暫停、重組。這使得他們產生幻覺，認為可以控制所觀看的影片：「當影片的速度變得緩慢，觀眾得以把劇情的片段，變成自己喜愛的內容或場景，並且能夠掌握、擁有原先一閃即逝的影像。」[36] 第二種新型態的觀眾，莫薇根據雷蒙‧貝勒的說法，將他們稱為「沉浸型觀眾」[37]，這種觀眾藉由影片速度的變化，產生自我反思，使得他們更加瞭解電影的本質，以及電影集結攝影機的凝視、角色的凝視、觀眾的凝視等三種凝視的方法：「將快速移動的影像與敘事暫停，有如開放一個空間，呈現停格畫面的意義。」[38] 莫薇注意到這兩種新型態的觀眾，代表著傳統觀影模式的斷裂：敘事結構消失、單格畫面有其自身存在的意義、明星的身體有著不尋常的厚度。即使如此，電影所提供令人著迷的新內容，仍然根源於過去的模式，還是在處理窺視、戀物癖、控制欲等等。事實上，新的觀眾之模組化經驗，首先還是在協助電影，產生它的意義：「透過慢動作、停格、或者重覆觀看的

方式，關鍵的內容與意義，就可以看得到，否則就會潛藏在不斷變動的敘事流與影像之中。」[39] 甚至於，這些停格的影像，展現電影的運作機制，它們以一種倒轉的方式，呈現電影的本質。因此，新的電影觀眾並不是與電影「對抗」，而是延長它的生命：「把電影時間暫停或延緩，就使得敘事電影發展出新的觀影模式。」[40]

「不再是」電影觀眾，與「仍然是」電影觀眾，兩者之間的擺盪，取決於電影與其他媒體相互混雜的情況。我們可以看到，新的電影觀眾面對很多個選項。過去的觀影機制，有賴於事先決定好的內容、模式、與觀看的空間；新的電影觀眾，可以選擇觀看的裝置、觀看的模組，還有多樣的可能供他們選擇（觀眾的觀影活動，已不限於視覺，而且是由自己決定）。就此而言，新的電影觀眾主要是媒體使用者，能夠輕易地在不同的裝置遊走，而且可以改變這些裝置的原始設定功能，以尋求更多的可能性。我還要補充，就是因為新的電影觀眾有如新的媒體使用者，他們會產生自由行動的幻覺——即使就現實層面而言，這些選項都是事先就規範好的行動，就有如使用 Photoshop 應用程式裡面的濾鏡功能，能夠把照片變醜或者變造照片一樣。然而，即使新的電影觀眾受惠於媒體使用（塔拉‧麥克佛森就列出好幾種網路使用者的新樣貌[41]），他們還是電影觀眾。他們的經驗感受還是來自電影，不論是採取何種新的規格；他們經驗感受的方式，還是來自於過去的元素。即使電

--- 盧米埃星系 ---

影已經在改變，並且與其他需求混合，我們還是透過電影感受現實、追隨一個故事、落實我們的幻想、以及把個人的體驗轉化為集體的體驗。

安娜是個媒體使用者，不只是因為她分心使用她的手機，而是因為她所處的環境，就像我們現在這樣的環境。不過她還是一個電影觀眾，即使她跟娜拉是不一樣的電影觀眾。她有著所有電影觀眾的特質與感情。最重要的是，她還是在電影院裡面看電影。

移置與再移置

讓我們暫停，再回到《亞陶雙場影片》。伊格言在片中讓我們看到兩位當代的電影觀眾，她們在看電影時，做了一些不太尋常的行為，類似其他媒體的觀眾會做的行為。但是她們是在電影院裡做出這些行為。《亞陶雙場影片》所呈現的，不僅是新的觀影方式，也是一種回歸觀影的原始狀態。

電影不再和黑暗的電影院綁定在一起，就算這樣的說法為真，我們還是看得到電影院存在，而且還越來越多。新的觀影方式，源自於其他環境與其他媒體，很快地散佈到電影的傳統空間，於是就改造了觀影經驗的傳統形式。

想像以下的情況：有一群觀眾在電影院前面集合，他們剛透過電子郵件或電話相互聯絡，彼此之間有如還在社群網絡中；或者是調整為靜音模式的手機，在電影院裡面此起彼落地震動，為的是與外在世界保持聯絡；或者是越來越多觀眾，一進來電影院就忙著發佈評論，有如在創造多媒體內容。還有像把影片評論貼到部落格上的行為，就類似在影片結束所接續的映後座談；或者是剛看完一部影片，就去買它的DVD數位光碟，在家裡重覆觀賞。這些在電影與電影院以外不斷浮現的行為，已經介入電影院存在的脈絡，使得觀影經驗獲得更新。於是，觀賞影片，變成在「參與」的殿堂裡，進行「演出」。

我用「再移置」這個詞彙來表示這種回歸觀影的原始狀態，因為電影早已遷移到新的環境與新的裝置，現在則有如退後一步。即使我們離開了電影院，觀影體驗仍然繼續存在，只是用一種新的方式存在；或者是當我們回到電影院，過去的觀影模式已被附加上新的觀影特性，而這些特性來自別的地方。「再移置」代表雙重意涵：從電影院出發，尋找新的領域（移置）；以及回歸電影院，承襲一些新的行為（「再」移置）。

這樣來來回回的雙重意涵，突顯出一個複雜的局面。電影院不僅有了新的觀影行為，它同時在發展這些行為。我想到的是，有電影院轉播來自紐約大都會歌劇院的演出節目，或者是在電影院進行體育賽事的實況轉播。這些電影院提供的服

務——前者有如將這個場地「神聖化」，後者則是使之「通俗化」——將電影院化身為一個「平台」，有著不同的內容，也有著不一樣的觀看形式[42]。比起以前，電影院不再那麼的「電影」——就是因為如此，電影院已經準備接受來自其他媒體的混合觀影形式。當然還是有些傳統電影院仍然保持原樣，拒絕新形式的觀影行為，還是堅持原來觀看電影的儀式。特別是在一些儀式的場合，例如影展、電影首映典禮、或者是針對特定觀眾族群所放映的系列影片等，在這樣的場合裡，受邀參加的觀眾，就是來看電影，沒有其他目的。相對的，有些與電影相聚合的新環境，就使電影發展到新階段，有著不同的氛圍。這就是這幾個章節所探討的。即使這些新環境的型態有別於電影院，它們還是試著模仿電影院，例如家庭電影院的裝置，觀眾是坐在沙發上、把燈光調暗、讓周遭無聲，就是在精確複製最傳統的觀影方式。最後，電影還移轉到某些新環境，但結果像是這些環境強加到電影上，導致電影已不再是電影，這就是媒體使用者的領域，他們已經不再是電影觀眾了。

回歸到觀影的原始狀態，展現了非常豐富且有趣的電影地貌。電影地貌有四種狀態：移置的電影，改造了新的空間；再移置的電影，回歸到最典型的場所，卻又附加上新的觀影模式；非移置的電影，仍然堅決地固守電影院與傳統的觀影模式；以及最後一個，游離的電影——一種不再是電影的電影——離開電影原有的家，在無垠的媒體之海中遊蕩。我們現

在的觀影經驗，就是在這四種狀態中，一次次選取最合適的方式進行[43]。

回歸原始狀態

為何會出現回歸原始觀影狀態，卻又有附帶著新的觀影模式？我認為再移置歸根究柢至少四個好理由，回應了某些深刻的需求。

第一個理由，是關於「場所的需求」。看影片總是與地點有關──除了看什麼之外，還要問：到哪裡去看。新的觀影模式僅僅提供觀眾虛構的空氣泡泡，讓觀眾鑽進去（我想的是在火車上看影片的乘客，他們使用行動裝置，把自己與周遭環境隔絕，戴上耳機，不理會旁邊發生的事情）。這是個脆弱且不穩定的空氣泡泡，很容易就被任何干擾打破（例如查票員過來驗票，或者是火車到站）。相對的，電影院則提供一個穩定的場所，讓觀眾受到保護。特別是電影院仍然與生活空間接連在一起，這個空間讓觀眾停留在裡面（有屋頂，提供空間的庇護）；這個空間讓觀眾有著社群的想像（用海德格的說法，這是一種款待我們的語言）。電影院空間既是實體的，也具有象徵性，電影與其觀眾仍然不斷在尋找這樣的居所[44]。

第二個理由，是關於「馴化的需求」。「移置」無疑地

對觀影經驗產生變化，而這樣的經驗是由電影院的空間所型塑的。如果是家庭電影院，變化比較小；如果是透過多重平台的觀看方式，變化就會比較大。就這兩種情況而言，同樣的挑戰在於創造傳統的觀影模式，因為傳統的觀影模式並沒有滅絕，只是不再被認為是觀看電影的必要元素。「再移置」則回到電影院，確保傳統觀影模式仍然被保留下來，做為觀影經驗的基礎。傳統觀影模式回到電影院的典型空間，能夠被接受、而且是令人熟悉的，也具有可行性與習慣性。因此，有如演出的觀影行為，不論與傳統概念距離多遠，在此獲得確認，它被確認為適合觀看影片的方式（透過確認而合法化），它也被確認是可以遵循的例證（透過確認而被人認同）。如果我們考慮到電影院裡面活潑的電影觀眾，這樣的確認更為容易。關於這方面的眾多說法，我想到的是路易‧德呂克在1920年代初期的一篇文章〈在電影院銀幕前面的人群〉，對於觀眾的美好描述[45]。路易‧德呂克觀察了幾間電影院，以及裡面播放的影片，他注意到不同族群的電影觀眾，有巴黎的知識份子，以及來自郊區與鄉下的工人，他們對於影片內容有著不同的反應。有人是全然安靜地觀看，有人則是興高采烈，但不論何種反應，他們總是帶著主動的態度觀看影片。電影院一直是個產生強烈活動的場所，不過總是能夠控制裡面的觀眾。這就是為什麼，回到原始觀影狀態的移置電影，能夠馴化與映演關連的活動。

　　第三個回歸原始觀影型態的理由，是關於「制度的需

求」。用電腦等新裝置看影片，以及在都會空間看影片，使得我們的觀影狀態，接近於這些裝置的其他功能，例如聽收音機、使用網路、或者是下載檔案等。這些裝置也使得電影等同於在同一個螢幕上的其他內容，例如旅遊紀錄片、廣告片、YouTube影音網站的影片、在檔案分享平台上重新配音與重新剪接的影片等等。不可避免地，我們從電影的領域，轉到一般媒體的領域，以及從影片的領域，轉到視聽產品的領域。這兩條路徑是「匯流」的結果[46]：舊機制（包括與銀幕—放映機—影片結合的電影機制）瓦解，由多功能平台取代（主要是三種新的螢幕：電視、電腦、手機）；以及，單一媒體綁在一起的舊產品（包括劇情片），由多種複合平台與混雜產品取代（例如在電影院觀看的影片、可以買到的導演剪輯版DVD數位光碟、以及從網路下載的影片片段）。在現在這個匯流時代，想把電影框架在一個範圍似乎是徒勞無功的嘗試，因為電影已經由內而外地擴張。「再移置」的狀態向我們保證，過去我們帶著情感觀賞的電影，仍舊保有它的位置與身份。它讓大多數的影片回歸原有的空間，以及原先的製作模式；同時也讓我們知道，不論發生什麼事，電影仍然存在，而且是以電影的樣態存在。

最後，回歸觀影原始狀態的理由，是關於「體驗的需求」。這是上述四個理由中，最微妙的，也是最具決定性的理由。電影遷移到新環境與新裝置，帶有雙重的風險。一方面，如同上面所說的，這樣的遷移，使得獨特的電影體驗，消解為

上是驚訝與認識的體驗？當觀眾帶著「參與感」來觀賞影片時，他們依舊將自己與某個世界 —— 銀幕上的以及銀幕周邊的 —— 並置相較，觀眾可以進行探問與尋求解答。透過「參與感」，觀眾面對無法預知的內容，同時也有著掌控這些不可預測內容的可能。然而在新的裝置上，驚訝的感受，被自我滿足與確認自己的技能所取代。不再有驚喜，只有自嗨。不再有領悟，只有技術。觀眾變成在執行一些事，但是這些行為常常變得好像就是目的本身。回歸原始觀影狀態，即使因此產生新的觀影方式，仍有可能重構造成驚訝與認識的條件，讓這樣的效果再度發生。在電影院裡，電影仍可視為一種「事件」[48]，讓觀眾用來面對自己，以及重新發掘周遭世界。只有在電影院裡，而不是在其他地方，電影才不會變得很平凡或習以為常。比起日常生活而言，電影總是帶有某種的新奇。或者可以試想一下，電影是如何讓人過來觀賞 —— 觀眾需要出門、買票、與其他觀眾混在一起 —— 這些都使得看電影這件事變得很重要。或者試想一下，電影如何使自己與他人分享內容，這就有如享有小小的特權。或者是它造成一種律動，讓我們有如參與一場儀式[49]。只有在電影院裡，而不是在其他地方，電影才是一個事件。就此而言，它有如一個小小的引擎，刺激觀眾，讓觀眾恢復對自我以周遭環境的意識。而不論一個人的視覺如何與其他感官交雜作用，這樣的結果，就不單單只是面對一個物件，而是重新帶回體驗的感覺，帶回驚訝，並且讓觀眾著迷。觀眾也相對地產生領悟。因此我們可以說，透過再移置，「參與

感」帶給我們過去美好的感受——就是我之前提過的禮物與戰利品，這些感受彌補了「演出」帶來的空白。觀賞影片不再會成為一種自戀行為，或一樁無關痛癢的任務。

觀賞電影仍然是一個事件，它持續帶給觀眾驚奇與認識，同時不會產生自戀與冷漠。再移置——結合參與感與演出、傳統與創新——比起其他類型，更能夠接受體驗的面向。這種體驗極其關鍵，只要電影能夠繼續保有這樣的體驗，電影將會持續存在。

* * * * *

《戰慄黑洞》（約翰·卡本特，1995）的故事，描述私家偵探約翰·崔特受雇尋找失蹤的成名作家蘇特·凱恩。這場搜尋行動立刻成為一場夢魘，他被丟到一個無法分辨幻想與真實的世界裡，而且發現在凱恩的小說裡就出現這些詭異的情節。崔特相信，失蹤的小說家是魔鬼派來統治世界的代理人，因此絕對不能讓他最近完成的小說上市。然而沒有人相信崔特，崔特被關進精神病院。於是，暴力與恐怖無所不在。約翰·崔特從精神病院逃出來，來到一個鬼鎮。他到了一間電影院，在裡面他看到銀幕上放映的影片，就是他最近經歷的事情，他正是電影的主角。

《戰慄黑洞》以類型片的架構，帶出一個隱喻。約翰‧崔特為了進行調查，到了一個複雜且多樣化的世界（類似網際網路的世界？），透過一系列的連結，他從大城市到了小鎮，然後進入小說家的想像世界，最後可能就進入地獄本身。在這趟旅程中，他使用各種方法（各種媒體），他察覺有「病毒」訊息正在人間散佈、污染世界。接著，他進入電影院，看到電影裡的世界，就是他所處的世界。這個時候，他已經被界定為一個電影觀眾，也許他所經歷的，不過是一部影片。或許就是如此。約翰‧崔特最後的笑聲，或許代表一種解放，但也可能代表他發瘋了，因為在黑暗的電影院裡面，銀幕所呈現的現實，常常比真實更加逼真。

1. 這個短片來自短片合集《浮光掠影：每個人心中的電影院》（法國，2007），坎城影展製作，邀請安哲羅普洛斯與張藝謀等三十六個導演，各完成一部短片。

2. 伊格言除了是《亞陶雙場影片》的導演之外，也是這部短片中，兩位女主角正在看的其中一部影片《售後服務》的導演。另外，飾演《售後服務》的女主角，阿欣妮·哈尼安，在該片中的角色名字是妮可，而這部影片正好就是《亞陶雙場影片》片中女主角妮可，所觀看的影片。

3. 我借用卡蘿·雅伯斯的觀察，她發現不僅是影片中女性角色的名字有如在玩字謎遊戲（我們也注意到，高達影片中的女主角安娜，正好就是女演員安娜·卡莉娜的名字），導演的名字也在相互呼應：「伊格言」（Egoyan）的前三個字母Ego，與高達（Jean-Luc Godard）的前兩個字母Je，都帶有「第一人稱」的意味。

4. 關於超文本的討論，參見George Landow, *Hypertext 2.0* (Baltimore, MD.: Johns Hopkins University Press, 1997), and *Hypertext 3.0: Critical Theory and New Media in an Era of Globalization* (Baltimore, MD.: Johns Hopkins University Press, 2006).

5. 關於社會論述網絡，參見 Francesco Casetti, "Adaptations and Mis-adaptations: Film, Literature, and Social discourses," in Robert Stam and Alessandra Raengo, eds., *A Companion to Literature and Film* (Oxford: Blackwell, 2005), 81-91.

6. 關於分心狀態，參見 Walter Benjamin, "The Work of Art in the Age of Its Technological Reproducibility. Second Version," in Michael W. Jennings, Brigid Doherty, and Thomas Y. Levin, eds., *Work of Art in the Age of Its Technological Reproducibility, and Other Writings on Media* (Cambridge, Mass.: Belknap Press of Harvard University Press, 2008), 19-55.

7. 約翰‧艾利斯區分凝視與掃描，參見：*Visible Fictions* (London: Routledge, 1982).

8. 史坦利‧卡維爾區分觀看與監控，參見"The Fact of Television," *Daedalus*, 3.4 (1982); reprinted in *Cavell on Film* (Albany, N.Y.: SUNY Press, 2005), 59-85.

9. 就此而言，我們可以說，在凝視與掃描之間，安娜與妮可發展出第三種觀看的方式，就是「多重中心的觀看」，同時是專心卻又分心觀看的狀態。參見 Fanchi, *Spettatore* (Milan: Il Castoro, 2005), 43ff.

10. 這樣的瀏覽狀態，發生在安娜看著銀幕上的亞陶的那個片刻，令人想到塔拉‧麥克佛森分析「掃描與搜尋」的概念，參見Tara McPherson in "Reload: Liveness, Mobility, and the Web," in Wendy Hui Kyong Chun and Thomas Keenan, eds., *New Media, Old Media* (London: Routledge, 2006), 199-208.

11. 關於電影的淨化作用，以及對電影屈服，參見Gabriele Pedullà, *In Broad Daylight* (London: Verso, 2012), 123ff. 原文出自 *In piena luce* (Milan: Bompiani, 2008). 加百列‧帕度拉繼續發展史坦利‧卡維爾的概念，參見 "The Avoidance of Love: A Reading of *King Lear*," in *Must We Mean What We Say? A Book of Essays* (New York: Cambridge University Press, 1976), 267-353.

12. Roland Barthes, "Leaving the Movie Theater," in *The Rustle of Language* (Oxford: Blackwell, 1986), 345-49. 原文出自 "En sortant du cinéma," *Communications*, no. 23 (1975), 104-107.

13. 史坦利‧卡維爾總結這樣的情況，他觀察到，在電影院裡：「我們想看到……這個世界本身。」而在同時：「我們期待這樣的觀看情境。」Stanley Cavell, *The World Viewed: Reflections of the Ontology of Film, Enlarged Edition* (Cambridge, Mass.: Harvard University Press, 1979), 101-102.

14. 關於影片的蒐集保存，以及對影片著迷膜拜的情況，參見 Barbara Klinger, "The Contemporary Cinephile: Film Collecting in the Post Video Era," in Melvyn Stokes and Richard Maltby, eds., *Hollywood Spectatorship. Changing Perceptions of Cinema Audiences* (London: British Film Institute, 2001), 131-51.

15. 對於新的觀眾而言，出現一個寬廣的運作空間，他們首先要描繪媒體的圖像，接著對於不同的平台，賦予不同的角色與功能，最後對於這些裝置，進行創造：界定時間、模式、以及使用的情境等等。參見 Mariagrazia Fanchi, "L'esperienza della visione," in Francesco Casetti and Severino Salvemini, eds., *E'tutto un altro film. Più coraggio e più idee per il cinema italiano* (Milan: Egea, 2007), 90.

16. 羅柏‧艾倫使用「演出」這個詞彙，代表接收情境的四個元素之一：「我的意思是指接收情境中，社會的、感官的、演出的直接脈絡。」Robert C. Allen, "From Exhibition to Reception. Reflections on the Audience in Film History," *Screen*, 31.4 (1990), 352. 我使用「演出」這個詞彙，不僅用來指稱主動觀看電影的行為（我所說的「參與」，是採用羅柏‧艾倫的說法，代表一種行動），同時也在強調，今天的觀眾，很大部份是自己「建構」他們觀看影片的情境，而傳統觀眾則是被電影機制所建構。

17. 關於認知層面的情感作用，參見 Carl Plantinga and Greg M. Smith, eds., *Passionate Views* (Baltimore, Md.: Johns Hopkins University Press, 1999), Carl Plantinga, *Moving Viewers: American Films and the Spectator's Experience* (Berkeley: University of California Press, 2009), and Torben Grodal, *Embodied Visions: Evolution, Emotion, Culture and Film* (Oxford: Oxford University Press, 2009). 不同的觀點，則參見 Mathias Brütsch et al., eds., *Kinogefühle. Emotionalität und Film* (Marburg: Schüren, 2005).

18. 參見 Chuck Tryon, *On-Demand Culture. Digital Delivery and the Future of the Movies* (New Brunswick, N.J.: Rutgers University Press, 2013), 特別是第六章："Twitter Effect: Social Media and Digital Delivery" (pp.117-135).

19. 關於「作用」的理論分析，參見Francesco Casetti and Mariagrazia Franchi, eds., *Terre incognite* (Florence: Carocci, 2006).

20. 關於部落格的自我建構，參見Guido di Fraia, *Blog-grafie. Identità narrative in rete* (Milan: Guerini e assoc., 2007); and Jan Schmidt, "Blogging Practices: An Analytical Framework," in *Journal of Computer-Mediated Communication*, 12.4 (2007), 1409-1427. 關於社群網路的身份建構過程，參見 Sonia Livingstone, "Taking Risky Opportunities in Youthful Content Creation: Teenagers'Use of Social Networking Sites for Intimacy, Privacy and Self Expression," *New Media and Society*, 10.3 (2008), 393-411.

21. 關於公開的「文本作用」，參見 Nick Abercrombie and Brian Longhurst, *Audiences: A Sociological Theory of Performance and Imagination* (London: Sage, 1998).

22. 參見 Barbara Klinger, "Cinema's Shadows. Reconsidering Non-Theatrical Exhibition," in Richard Maltby, Melvin Stokes, and Robert C. Allen, eds., *Going to the Movies: Hollywood and the Social Experience of Cinema* (Exeter: University of Exeter Press, 2007), 273-90.

23. 關於觀眾帶入各種感官經驗，參見 Alain J. J. Cohen, "Virtual Hollywood and the Genealogy of Its Hyper-Spectator," in Melvyn Stokes and Richard Maltby, eds., *Hollywood Spectatorship*, 131-51.

24. 參見Jennifer Barker, *The Tactile Eye* (Berkeley: University of California Press, 2009), and Laura U. Marks, *Skin of the Film. Intercultural Cinema, Embodiment, and the Senses* (Durham, N.C.: Duke University Press, 2000).

25. Allen, "From Exhibition to Reception," 352.

26. 參見John Fiske, *Television Culture* (London, Routledge, 1987). 關於觀眾是「隨機創作者」的概念，參見David Morley, *Television, Audiences and Cultural Studies* (London: Routledge, 1992).

27. 關於「專業—業餘者」的概念，參見 Charles Leadbeater and Paul Miller, *The Pro-Am Revolution: How Enthusiasts Are Changing Our Economy and Society* (London: Demos, 2004); 關於「生產性使用 / 消費」的概念，參見 Axel Bruns, *Blogs, Wikipedia, Second Life, and Beyond: From Production to Produsage* (New York: Peter

Lang, 2008). 關於大眾的操控行為，可參考艾爾文·托夫勒「產消合一者」的概念，Alvin Toffler, *The Third Wave* (New York: Bantam, 1980). 對這個概念的啟發性分析，參見Mariagrazia Fanchi, *L'audience* (Bari: Laterza, 2014).

28. Claude Lévi-Strauss, *The Savage Mind* (Chicago: University of Chicago Press, 1966), 17. 原文出自 *Le pensée sauvage* (Paris: Plon, 1962).

29. Lévi-Strauss, *Savage Mind*, 18.

30. Lévi-Strauss, *Savage Mind*, 21.

31. 參見 Michel de Certeau, "Reading as Poaching," in *The Practices of Everyday Life* (Berkeley: University of California Press, 1984), 165-76. 原文出自 *L'Invention du Quotidien*, 2 vol. (Paris: Union générale d'éditions, 1980).

32. 雷吉斯·德布雷書寫「影像域」的段落中，提到「奇觀的終結」，把它與大規模的視覺衰退，加以連結。參見 *Vie et mort de l'image. Une histoire du regard en Occident* (Paris : Gallimard, 1992).

33. 粉絲們的活動，不只是擷取影片片段，也包括重製著迷的影片，參見 Henry Jenkinsy, *Textual Poachers: Television Fans and Participatory Culture* (New York: Routledge, 1992), 以及Chuck Tryon, *Reinventing Cinema. Movies in the Age of Media Convergence* (New Brunswick, N.J.: London: Rutgers University Press, 2009).

34. 關於行動力，參見 John Urry, *Sociology Beyond Societies: Mobilities for the Twenty-First Century* (New York: Routledge, 2000); 關於行動傳播，特別是關於社群認同意識與個體孤立意識，兩者的區別，參見 Rich Ling and Scott W. Campbell, eds., *Mobile Communication. Bringing Us Together and Tearing Us Apart* (New Brunswick, N.J.: Transaction Publishers, 2011). 關於行動力與休閒，參見Araba Sey and Peppino Ortoleva, "All Work and No Play? Judging the Use of Mobile Phones in Developing Countries," in *Information Technologies and International Development*, 1, 3 (2014), 1-17.

35. Jacques Aumont, *Que reste-t-il du cinéma?* (Paris: Vrin, 2012), 80-83.

36. Laura Mulvey, *Death 24X a Second: Stillness and the Moving Image* (London: reaktion Books, 2006), 161.

37. 雷蒙・貝勒提出「沉思的觀眾」這個概念，參見Raymond Bellour, "Un spectateur pensif," in *Le corps du cinéma* (Paris: POL, 2009), 179-221.

38. Mulvey, *Death*, 186.

39. 同上，147.

40. 同上，191.

41. 塔拉・麥克佛森提出三種網路使用者的樣貌：下定決心的行動、掃描與搜尋、轉化的焦慮，參見 "Reload," in *New Media, Old Media*.

42. 這種不是直接與電影相關的綜合奇觀，把電影院帶回電影發展史的一個階段，當時電影院是一個多功能與多媒體的環境。

43. 關於再組合電影觀賞經驗，參見 Charles Acland, *Screen Traffic* (Durham, N.C.: Duke University Press, 2003). 關於電影院的新類型，參見 Laurent Creton and Kira Kitsopanidou, *Les salles de cinema. Enjeux, defies et perspectives* (Paris: Armand colin, 2013). 關於相關的歷史介紹，參見 Janet Harbord, Film Cultures (London: Sage, 2002).

44. 關於媒體「地域化」的關連性，參見David Morley, *Media, Modernity and Technology* (London: Routledge, 2007).

45. Louis Delluc, "La foule devant l'ecran," in *Photogenie* (Paris: de Brunoff, 1920), 104-118. 前一個版本譯為「群眾」，參見 *French Film Theory and Criticism: A History/ Anthology, 1907-1939*, vol. 1, ed. Richard Abel (Princeton, N.J.: Princeton University Press, 1984), 159-64.

46. 關於匯流，參見 Henry Jenkins, *Convergence Culture: Where Old and New Media Collide* (New York: New York University Press, 2006). 關於匯流與新視聽產

品，參見 Simone Murray, "Brand Loyalties: Rethinking Content Within Global Corporate Media," *Media, Culture and Society*, 27.3 (2005), 415-35, and Ivan D. Askwith, *Television 2.0: Reconceptualizing TV as an Engagement Medium*, M.Sc. thesis, Massachusetts Institute of technology, 2007, http://cms.mit.edu /research/tese/ IvanAswith2007. Last accessed November 22, 2010. 關於匯流與新的觀看策略，參見 Will Brooker and Deborah Jermyn, eds., *The Audience Studies Reader* (London: Routledge, 2003), 323-25.

47. 關於當代媒體的經驗引導，參見 Pietro Montani, *Bioestetica* (Firenze: Carocci, 2007).

48. 關於電影的「事件」本質，參見 Robert C. Allen, "Reimagining the History of the Experience of Cinema in a Post-Moviegoing Age," in Richard Maltby, Daniel Biltereyst, and Philippe Meers, eds., *Explorations in New Cinema History. Approaches and Case Studies* (London: Wiley-Blackwell, 2011), 41-57.

49. 就這個主題而言，可以對比電視觀眾的相同趨勢，他們到電視轉播車在拍攝的地方，並且在現場參與大型活動節目（例如：「MTV日」活動），參見 Nick Couldry, "The View from Inside the Simulacrum: Visitors'Tales from the Set of *Coronation Street*," *Leisure Studies*, 17.2 (1998), 94-107, and Matthew Hills, "Cult Geographies: Between the 'Textual'and the 'Spatial,'" in *Fan Cultures* (London: Routledge, 2003). 也參見 Anna Sfardini, *Reality TV: Pubblici, fan, protagonisti, performer* (Milan: Unicopli, 2009).

後電影時代，電影的堅持
THE PERSISTENCE OF CINEMA IN
A POST-CINEMATIC AGE

消失的黑暗空間

　　〈電影喜悅的開始〉是安東尼羅‧格畢在1926年撰寫的好文章[1]。安東尼羅‧格畢在文中討論觀影經驗的各個層面，帶著豐富的引經據典與諷刺文字。他討論的主題之一是「黑暗」。我們在文章的第一段就看到這個字，安東尼羅‧格畢跟著觀眾買票、穿過大廳、走到黑暗的電影院入口處的絲絨簾幕：「帶著謹慎與警覺心，觀眾進來後打開黑暗的入口，他只打開一點點 —— 我不知道他是害怕外面的光線會干擾或傷害神聖的黑暗，還是害怕電影院裡面所聚集的黑暗，因為有了這個小小的出口，會蔓延到大廳，妨礙收票員的工作，並且會瀰漫到街道，最後會很快地把整個城市淹沒。」[2]他用「神聖的黑暗」這個說法，並不是描述白日將盡，也不是描述自然光源的消失。相反的，這正是一個最能代表電影院的狀態，是一個與我們通常寄居的世界相對的環境 —— 黑相對於白 —— 其根本構成屬性。

　　當安東尼羅‧格畢描述坐在銀幕前面的觀眾時，黑暗的概念再度出現：「被黑暗收伏的觀眾，蒼白而面無表情，他們四周沒有空隙，他們後面也沒有光亮的背景，他們沉默地坐在那裡，行為舉止良好，一個挨著一個，個個都長得很像。」[3]黑暗建立懸疑的情境，電影院不再硬梆梆，反而變成模糊的容器，觀眾都失去自我，進入一種催眠狀態。就是因為這樣的懸疑

狀態，使得所有觀眾集合成為單一整體，形成一個小社群，同時化為他們所觀看的內容的一部份，沉浸於投射在銀幕上的畫面。

最後安東尼羅・格畢喚起黑暗與銀幕世界的關連。銀幕世界的光亮似乎來自於電影院：「來自大廳的光亮，很快地被吸入黑暗，接著出現的，是放映間小窗戶投射出來的光束，帶著律動到達由帆布構成的銀幕，這個光束轉化為令人頌揚的光線。」[4] 所以，電影院與銀幕形成一種循環：電影院的黑暗，是因為它將僅有的那一束微弱光線，投射到銀幕上；相對地，銀幕上就誕生一個燦爛輝煌的世界。

安東尼羅・格畢所寫的僅止於此。然而我們看到更多篇早期電影研究的文章，在討論黑暗這個主題。朱爾斯・羅曼把黑暗與電影觀眾典型的作夢情境聯想在一起[5]。喬凡尼・帕皮尼討論「電影院華格納式的黑暗」，消除觀眾分心的可能，並且強化視覺效果[6]。華特・塞爾納描述黑暗的「甜蜜」，恰好與銀幕上強烈的畫面形成對比（也與我們觀看的慾望，形成對比）[7]。艾米力歐・史卡力翁主張，黑暗讓觀眾的身體靠得很近，使得電影院變成一個親密的空間[8]。同樣的，羅蘭・巴特在面對電影已經開始激烈轉型時，寫過一篇文章，討論電影院的黑暗空間所帶有的情慾特質、電影院特有的氛圍、以及讓自己沉浸在裡面的愉悅，這樣的愉悅恰好對照著將自身投射到銀幕上的

愉悅[9]。霍利斯‧弗蘭普頓在1968年表達過類似的心情，他在一個演講的開頭說：「請把燈關掉。只要我們討論電影，我們最好在黑暗中討論。」[10]

黑暗似乎是觀影經驗的基本元素。然而時不時有人試圖削弱它的重要性。在上世紀的前十年間，一群熱愛電影的義大利神父，打算在教堂播放影片。為了避免觀眾過份入戲，也擔心可能發生的猥褻情況，他們試著用強大的放映機與更光亮的銀幕，以便讓教堂空間保持明亮[11]。這群神父不是第一批試圖驅除黑暗的人[12]。如果他們的努力沒有成功，並不是技術做不到，而是因為黑暗空間本來就是電影的一部份。黑暗強化放映空間的魅力，以及與外界的區隔，它讓一群人轉化為電影觀眾，也使得投射出來的影像自成一真實世界。

當電影移置到新環境與新裝置，最大的改變，就是不再需要黑暗空間[13]。我們常常在大白天看影片、在移動的狀態看影片、在城市廣場看影片、甚至在家裡看影片。當我們透過電腦、平板電腦、或電視看影片時，通常不需要把周遭變黑暗。

我們需要把這樣的情況，視為當代的顯著特徵，不能輕易忽視。事實上，去除黑暗空間，說明電影逐漸地排除前面提到的電影三大支柱。電影不再被綁在一個封閉的環境，相反的，目前的觀影空間通常是開放的、對外的、並且沒有一定的區

隔；電影影像不再試圖建構一個世界，相反的，出現在我們銀幕上的內容，常常是意義不確定、複合、由眾多性質不同的元素組成，並且有著多樣的結局；最後一點，沉浸於電影影像的觀眾，不再被視為理所當然，相反的，觀看影片這行為越來越孤立且流於浮面。我們可以更誇張的說，黑暗空間的消失，或許代表了觀影經驗本身也在消失中。

媒體的式微

然而，電影仍然活著。雷蒙・貝勒提醒我們，電影的結局是「一個永遠不會結束的結局」[14]。現在不僅是黑暗的電影院仍然存在、觀眾仍然到電影院看電影、以及大銀幕上仍然閃爍著電影世界，觀影經驗也還是不斷地複製中。也許有點困難，但是電影經驗仍然透過DVD數位光碟、平板電腦、媒體牆等裝置，出現在我的客廳、以裝置藝術的形式出現在博物館或藝廊裡、或出現在城市廣場上。電影在白天仍繼續存在，或者說，電影以有別於之前的光源形式，繼續存在。

在前面的篇幅裡，我們討論電影的持續存在，以及它受到媒體世界的變化所產生的影響。這些變化指向一個全新且不同的領域，電影正不可避免地往那邊移動，然而，這些變化提供觀影模式一些新的機會，這些機會根植於過去，透過與新的方式整合，使得電影保有其身份特性。因此，即使我們發現面對

的「不再是電影」，然而在這些變化的過程中，我們也常看到「仍然是電影」，或者「再度是電影」的特質浮現。本書的七個章節，就在追尋這些不同的過程，何以容許電影在轉型中仍然保有其身份特性。七個章節的關鍵詞標題，就是做為描繪概念典範的基礎，使我們能夠更加理解這個現象。

在差異中持續存在，如何發生？我們已經分析過主要的關鍵元素，例如：觀影經驗不僅可以重覆，也可以移置到其他地方；電影機器不再是「機制」，而是「組合」；電影不再透過單一典範界定，而是一種擴張。在這些元素之下，至少有兩種情況，使得電影仍然保持其本色，並非完全一成不變，而是成為差異的一部分與結果。這兩種情況都明顯地指向電影史，接合了過去與現在。然而兩種情況都不是將當下視為簡單的重現過去，而是依其本質將差距連結起來。我將這兩個情況稱為「媒體的式微」與「確認的矛盾」。

讓我們先討論第一種情況，媒體的式微。班雅明在1920年的一篇文章中寫道：「藝術作品影響後世所使用的媒介，總是與它們影響當代所使用的媒介不一樣。甚至於，媒介對於舊作品的影響也不斷在改變。不過，後世的媒介相對地總是比較式微，不如剛誕生時對當代的影響力。」[15] 安東尼歐‧索馬尼指出[16]，班雅明使用「媒介」這個字，並沒有指涉特定的技術裝置，而是指模組，藉由這樣的模組，一個作品、一個語言、或

者一個技術就啟動它們的中介作用。就此而言，「媒介」這個詞彙，在此同時代表認知的環境與認知的條件，所以是一個體驗的結構。同樣的定義也適用於此。圍繞在藝術作品周遭，決定其在當代或未來世代接受程度的「氛圍」，隨著時光流逝，漸漸會變得稀薄，不再濃稠。這不是因為藝術作品本身的變化，而是因為接近藝術作品的模式改變。那些標示藝術作品誕生的束縛與需求，獲得鬆綁（班雅明在同篇文章注意到，藝術作品的中介作用如此「濃稠」，甚至於藝術家自身都無法穿透其所生產的作品）[17]。藝術作品變得靈巧輕盈，即使脫離原先的脈絡，還是可以更輕易地讓人接近[18]。而且這些藝術作品可以比較直接地理解，避免原先擺出來的抗拒，即使對藝術家自身也不例外[19]。如此的直接且容易接近，就會產生正面效果：這使得藝術作品不僅較為人熟知，同時也能夠展示其真實特性。原先掩蓋在濃稠氛圍的藝術作品，得以清晰地呈現。藝術作品終於可以向我們介紹自己[20]。

讓我們回到電影上，特別是在大白天展示的電影。對我而言，班雅明的片段文字，讓我們能夠理解電影的特殊性。就現階段的歷史發展而言，電影變得稀薄且輕巧。與古典時期的製片廠和電影院相比，電影的氛圍改變了：與電影接觸不再是一堆架構清楚的規定、限制、以及緊張狀態，而是越來越輕鬆且直接。我們在很多樣的環境下面對電影。電影可以自由地移置到新的環境與新的裝置。電影可以征服新的空間，例如家屋；

--- 盧米埃星系 ---

電影可以在我們移動時陪伴我們；電影可以進入新與舊之間的灰色空間，例如藝廊；電影也可以留在電影院裡。就這些情況而言，電影進入了我們日常生活環境，讓我們隨手可得。我們可以同時掌握電影過去的樣貌，以及它持續至今的樣貌。電影周遭氛圍的稀薄化，使得其真正的本質得以浮現。我們越來越發現電影是什麼、電影想要成為什麼、以及電影可以成為什麼。電影不再受到特定機制的保護，可以毫無限制地直接與我們對話。

所以，關於電影衰敗或毀壞的想法，離我們很遠[21]。移置的電影，代表電影暫時的式微，考量到我們經驗對象的易得性與滲透性。電影存在於千萬種不同的情境，透過如此多重的面貌，我們終於得以理解它。

確認的矛盾

關於電影持續存在的第二種情況，確認的矛盾，使我們回到確認的策略。在前面的篇幅裡，我不斷強調確認的重要性。它不僅讓我們識別眼前是誰，或手上拿的是什麼，即使有所偽裝（就像尤里西斯的狗，阿爾戈，認得出偽裝成乞丐的主人）；確認還讓我們接受那些還沒有身份屬性的人或物（就像一個政府承認一個新成立的國家）。確認或許是一種發現或承認。透過這兩個面向的組合，確認使得某些事物有了自己的樣

貌。

　　因此安德烈‧高德羅與菲力普‧馬力昂追朔電影誕生的過程時[22]，歸因於社會確認的過程，更勝過科技因素，這並非巧合。科技的出現僅僅開啟一系列的可能性。在科技開始出現之後，接著在下一個階段，建立相關程序、設定相關步驟、以及重覆相關的操作方式。然後進入第三個階段，就是確認電影能夠建立的「個性」，以及理解電影作為一種表達形式的「潛力」[23]。就是在最後這個階段，電影獲得集體認知的身份，並且轉化為一個機制[24]。

　　今天我們同樣到了類似的轉折點，電影承受一系列變化的影響後，要求確認。不管是什麼樣的外貌，電影要求被確認為電影。我們如何進行這樣的確認？廣義而言，我們從電影是文化遺產的概念出發，把電影與我們所處的環境相比較，找出電影的典型特徵（認同），並且肯定在我們面前的就是電影，不管它變成什麼樣子（接受）。透過這樣的雙重過程，我們可以解決一些電影移置而出現的虛假情境，同時我們可以確認某些觀影情境就是電影經驗，例如在家裡看電影、在旅途中看電影、在接待室看電影、在DVD數位光碟播放機或電腦上看電影、以及透過社群網路與別人討論我們正在看的電影。

　　這樣的過程所付出的代價，不可忽視。要將上述這些觀影

情境，放在「電影概念」的範圍裡，我們被迫強化這些情境，同時忽略某些元素。我們接受這些情境，並且盡量縮減這些情境與典型觀影情境兩者間的差距。我們要把不是在電影院裡，以及可能不是坐著、可能處在令人分心的環境、螢幕是螢光體而非反射體、影片長度沒有正常電影那麼長、以及我們所看的影像內容可能根本不是電影，這種種事實都擺在一旁。而是跟以往一樣，強調我們所看的內容是機械複製的影像，與現實有關，卻也同時讓幻想成真。我們透過以往的模式觀看這些影像，並稍微操弄眼前的影像，使得它們與我們所認知的電影相去不遠。我們對自己說，或者就這麼想：「這畢竟還是電影，即使看起來不像。」

　　然而為了讓這些影像與電影相容，我們也微調了電影的「概念」。我們強行將其與我們身處的情境扯上關係，以免讓這些情境受到過多的調整。我們迴避一些電影參考模式的特徵、提升一些特徵、以及添加一些特徵。我們想像反射在我們面前的影像肯定就是電影。

　　我們這麼做既關乎現在，也關乎過去。我們不僅將才剛浮現的特性加在電影上，也投射回過去，使得我們參照的電影模式看似於史有據。然而這麼一來，我們「創造」了一種連續的感覺。這非常有幫助，讓我們不再認為，過去的發展已經充足完整，同時提供當代的電影，不論是在什麼樣的外貌下，一個

基礎。

當我使用「我們」這個字眼，並不只是在說觀眾，還有學者、影評人、甚至於電影工業本身。畢竟確保電影在面臨的種種變化下持續存活，或許跟電影工業最切身相關。

我想到家庭電影院的設備供應商，他們堅持沙發、螢幕、聲音的品質，也主張電影需要特定的視覺環境[25]。從歷史的角度而言，他們忘了其他重要的面向，然而他們相對地確定，有著長久歷史發展的觀影經驗模式，可以在家庭中出現。

同樣的，我們看到有些導演向過去的大師致敬，使他們的影片得以與傳統接軌。現在的電影，與圖像小說、電玩遊戲、或主題遊樂園，有很多相似性。不過，只要這些影片向過去致敬，特別是向第六藝術或第七藝術的前輩們致敬（我想到的是馬丁・史柯西斯的《雨果的冒險》），這些影片就成為電影的核心[26]。

還有影評人，他們重建來自傳統老電影遙遠的影響，將新的電影樣貌，轉變為舊機制的發展過程[27]。還有電影史學者，他們透過當代的眼光，回顧電影歷史，並且很正確地發現，電影早就已經在戶外、在博物館裡、或在家裡放映過[28]。還有電影理論史學者，他們重回關於電影的一些假設，這些假設在

過去從沒有被證實過，也沒有具體研究過，如今似乎捲土重來[29]。當代電影便是以這種方式找到其根源。

　　我需要說清楚：這些直接與間接重返歷史的觀點，皆有其合法性。他們從電影的過去找到利基。特別是，許多當代電影史學者的研究，套用湯瑪士·艾爾沙索爾的說法，持續對發現「匯聚成電影這條巨河的那些支流」[30] 做出貢獻。不過我的觀點是另一種。電影的移置，所產生的論述策略之目的，是要使得過去與現在得以相容。藉由電影過去的樣貌來解讀當代情境，我們以多少有點強迫的方式，不只詮釋眼前的內容，也詮釋我們比較的立足點。就此而言，我們似乎在「創造」一種延續的概念。而這是必要的代價。

　　作為交換，電影找到了持續的動力，而且是以正確的方式。「創造」了延續性，我們便不得不接受當代電影相較於過去的差異。我們不再宣稱兩者是相同的，我們知道兩者是不和諧的。即使如此，我們仍擴大參考的框架以包容新的可能性，同時試圖讓這些新的可能性落實。如此一來，我們賦予電影的身份屬性，並不是與固定的模式連結，只是不斷地自我重覆（或者就此死亡），而是立基於不斷變化的過程中。簡言之，我們確認電影的身份屬性是基於差異。如此才可能讓電影繼續存在。電影之所以是電影，正是因為要求我們將它與過去的差異作為確認的依據。

在電影史之後看電影史

我們已經討論過電影的過去與現在，以及在兩者之間的連結。近幾年來，電影發展史越來越問題重重。許多人現在將其視為更寬廣歷史發展中的附帶物[31]，有些人則試圖改造電影的系譜，把新的存在情境視為一種脫離過去的開始，如同安・弗里德柏格在2000年的呼籲[32]。

媒體的式微，與確認的矛盾，兩者構成有趣的圖像。關於前者，我們發現一個事實，電影只有在環繞在它周遭的氛圍強度減弱之後，電影才能夠落實存在。而關於後者，我們所發現的事實是，電影只有與當下情境對話，才得以從過去浮現。就兩者而言，電影的過去都與現在相互扣連。

這種歷史認知，帶我們回到班雅明。在〈機械複製時代的藝術作品〉文末的附錄裡，有一頁不尋常的文字，班雅明寫道：「一部藝術史就是一部預言史，它僅能從最當下的觀點，開始書寫起，因為每一個時代都有其無法傳承的新觀點，用來詮釋傳統藝術內含的那些預言。」[33] 所以，過去提供的例證，讓我們照亮現在，但這些例證只能在當下才能聚焦。甚至於，只有現在才能夠對這些例證提出預言 —— 正因為這些例證不是預言本身，它們無法提出清楚的陳述。班雅明很清楚這點：

--- 盧米埃星系 ---

「實際上,這些預言沒有一個曾經完全地決定未來,連最近的未來也沒有。相反地,在藝術作品中,最難掌握的就是那些幽微朦朧指涉未來的預言。這些預言從來就不是單一地出現,而是一系列斷斷續續依循著世紀發展的軌跡浮現。」[34] 如果這些例證成為預言,因而成為當下所發生的種種事件的前例,那是因為當下存在的特定條件,使得這些事件可以歸因於過去。班雅明這麼寫:「為了讓這些預言得以被理解,藝術作品涵蓋的範圍,不論是好幾個世紀,或者是僅僅幾年,必需達到已經成熟的階段。」[35]

這樣的成熟階段是種機緣:「一方面,某種社會轉型,改變藝術的功用;另一方面,則是因為某些機械發明。」[36] 然而,透過現在反思過去,以及藉由過去洞察現在,之所以可行,就班雅明的巴黎拱廊街研究而言,在於他所指稱的「辯證」圖像。這些「閃現」的圖像[37],使得過去與現在清晰可見,讓兩者在一般的關係參數之外,得以連接起來。由於有這些圖像,過去託付給當代意識:「圖像的歷史索引,不僅僅說明它們屬於特定的年代;更重要的,這樣的歷史索引,說明了這些圖像在特定的時間點上,達到可以辨識的程度。」[38] 正由於這些圖像,使得當代變得可知:「每一個當下,都是透過與它共時的圖像所決定;每一個『現在』,都是一個特定可確認的現在。」[39] 辯證圖像讓我們回望過去,同時觀看這些圖像的周邊,並賦予所看的內容意義。這些圖像提供一個視野,同時

也提供一個觀點。然而辯證圖像所容許展露的過去與現在的關係，削弱了因果發展的概念：過去未必決定現在，而現在未必就不能決定過去。與其用線性時間，或許我們該用星系的概念討論：「並不是過去闡明了現在，或者是現在闡明了過去；而是，圖像是曾經與當下在一閃現間，聚合成了一個星系。」[40]

　　這裡關鍵的議題是：那些在後來被確認的預言、那些可被用來識別過去與現在的元素，以及那些關於過去與現在，但不是依據時序與線性構成，而是依據星系組態構成的連結。班雅明的提示非常清楚，對於捲入電影移置過程的我們而言，他的說法也對我們心中擘劃的電影史很有幫助。當一個新出現的情境期待被視為電影情境時，我們會從過去尋求指引，也同時藉由這個新情境重新解讀過去。我們在當下情境中看到過去條件的成熟，在此同時，我們也建構這個新情境應有的前提條件。我們透過過去來界定現在，同時也因為現在需要被界定，我們創造過去。我們因此打破時序的概念——儘管我們仍然裝作尊重這樣的概念——使得每一時刻都與其他時刻有因果關連。移置在本質上，大膽地提供有如「辯證情境」的功能。透過這些情境，使我們得以反思電影，以及電影史。我們所建構的星系時序，不再透過漸進與偶然的邏輯，而是前後來回，將我們推往不同方向，為我們開啟多重分歧路徑的邏輯。我們因此不僅關注更幽微的時間感[41]，也同時全面掌握電影潛在特性的辯證關係。

在存活與再生之間

　　電影仍然存在我們身邊，在黑暗的電影院之外移置自身。一方面，電影採取一種低調的態度，使它得以巧妙生存在當今世界的夾縫間：它變得更輕巧、更容易接近與取得、更多樣化，然而又能夠延續自身部份歷史。另一方面，電影重新界定它的身份特性：它要求我們接受正在經歷的轉型，甚至將其投射回自身過去的歷史；只有這麼做，我們才能夠橋接電影的過去與現在，才能夠確認我們的確在處理電影。簡言之，電影的堅持，一方面是奠基於極大的彈性；另一方面則是奠基於一種不斷持續的自我創造。它將其自我創造託付給我們，讓我們加以確認眼前的就是電影，而且是「同一種」電影，不論有著什麼樣的變異。彈性與自我創造：如果電影要長存我們身邊，這些條件是必備的。

　　於是這裡帶出最後一個觀察，可以做為本書的結論。愛森斯坦在1946年到1948年去世之間，展開一個宏大的計畫：書寫一部電影史[42]。他將電影放在藝術史的框架內，不過不是把電影當作藝術最終的產物；相反的，電影被視為從各個藝術領域中，汲取它們無法個別展示的內容，特別是人類試圖捕捉的，那些稍縱即逝的影像。在這個寫作計畫裡，電影被視為主動與爆發性的力量，可以打破堅固的環境，並且從中產生新的狀

態。我可以說，這是電影在移置舊的藝術，讓這些舊藝術脫離瀕臨滅絕的瓶頸。

如果我們把愛森斯坦的寫作計畫，對照目前正在發生的情況，我們可能需要翻轉一下說法：今天是電影被移置於新的裝置，以及新的環境；是電影在尋找方法脫離自身的瓶頸；是電影受到質疑，必需找到新領域確立自身的存在。電影不再能夠幫助其他藝術，現在是電影本身需要協助。

電影處於危急狀態，這樣的感覺很普遍。正是為了面對這樣的危機，我們回溯一種電影的概念，用在一些界限模糊的環境，以探討這些環境的電影化程度，甚至要冒著歪曲解讀電影發展史的風險。之所以這麼做，是因為我們相信電影經驗形式的持續性，會確保電影得以存活。換句話說，電影滅絕的可能性與急迫性，逼使我們採取這些行動。然而，我們的行動多少帶有一絲悲劇色彩：我們附加上的電影概念，最後只是如同一劑藥方或符咒。我們把藥方給病人，希望這個病人不是罹患絕症。我們透過儀式施咒，試圖抵擋即將發生的災難。不論如何，都頂多是些苟延殘喘的努力。

當今的情勢充滿哀悼意味，這是事實。然而當今環境同樣有著非常強烈的活力，這也是事實。我們可以跟隨愛森斯坦的腳步這麼想，電影所做的，就如同過去它對其他藝術所做的一

樣，也就是對外不斷尋找新的領域，以便對內省視，發掘全新未表達過的態度。不論是在客廳、公共廣場、電腦上、與其他媒體共處、與其他語言混雜，電影可以嘗試變成過去未曾完全實現，但可能成為的樣子。就此而言，電影的轉變，是一種再生的可能，而不僅僅是為了存活。

由此可以引導出兩個相對應的結論，這兩個結論可以用來為這趟關於電影未來的漫長探索作結。一方面，電影不斷地移置到其他裝置與其他環境，帶有死亡的氣味。電影的存續不過是拼命推遲終點的到來。我們改寫以創造一種連續感的電影史，讀起來就像一部最後的遺囑。電影是一具遺體。然而在另一方面，電影的移置，恰好是為了發現它最終且最完整的身份特性。唯有電影變為他者，才能更好地找到自己。在新面貌下確認電影的存在，或者更好的是，透過重新創造電影與其歷史，我們得以更加接近電影的真相。電影仍然是個有待開發的對象。

1. Antonello Gerbi, "Iniziazione alle delizie del cinema," *Il Convegno*, 7.11-12 (November 25, 1926), 836-48.

2. Gerbi, "Iniziazione," 837.

3. 同上，838.

4. 同上，840.

5. Jules Romains, "The Crowd at the Cinematograph," in *French Film Theory and Criticism: A History/Anthology, 1907-1939*, ed. and trans. Richard Abel, 2 vols. (Princeton, N.J.: Princeton University Press, 1993), 1:53-54. 原文出自"La foule au cinématographe," *Les puissances de Paris* (Paris: Eugène Figuière, 1911), 118-20.

6. Giovanni Papini, "La filosofia del cinematografo" ("Philosophical observations on the motion picture"), *La Stampa* (May 18, 1907), 1-2.

7. Walter Serner, "Cinema and the Desire to Watch," in Richard W. Mccormick and Alison Guenther-Pal, eds., *German Essays on Film* (New York: Continuum, 2004), 17-20. 原文出自"Kino und Schaulust," *Die Schaubüne*, 9 (1913), 807-811.

8. 「電影院讓女士們坐在黑暗的空間，與旁邊的男士僅有幾公分的距離，卻不會讓女士們因為擔心害怕而暈倒，這代表電影院在鄉鎮地區，為道德教育做的貢

獻，它讓人們強化正當的行為舉止，維護個人言行，電影院的黑暗空間，解決了嫉妒的問題。」Emilio Scaglione, "Il cinematografo in provincia," *L'Arte Muta* (Naples), no. 6-7 (December 15, 1916-January 15, 1917), 14-16.

9. Roland Barthes, "Leaving the Movie Theater," in *The Rustle of Language*, trans. Richard Howard (Berkeley: University of California Press, 1986), 345-49. 原文出自"En sortant du cinéma," *Communications*, 23 (1975), 104-107; reprinted in *Le bruissement de la langue: essais critiques IV* (Paris: Seuil, 1984), 407-412.

10. Hollis Frampton, "A Lecture," in Bruce Jenkins, ed., *On Camera Arts and Consecutive Matters* (Cambridge, Mass.: MIT Press, 2009), 125.

11. 關於這個事件的說明，參見Francesco Casetti and Silvio Alovisio, "Il contributo della chiesa alla moralizzazione degli spazi pubblici," in Dario Viganò and Ruggero Eugeni, eds., *Attraverso lo schermo. Cinema e cultura cattolica in Italia*, vol. 1 (Rome: Ente dello Spettacolo, 2006), 97-127, and 108-110 in particular.

12. 義大利有很多人試著在大白天放映影片，有的使用金屬表面的銀幕，或者是在銀幕上面塗一層白色賽璐珞油光漆(參見 Stanislao Pecci, "A proposito di schermi," *La Cine-Fono e la Rivista Fono-cinematografica*, 5.180 [December 16, 1911], 7)。或者採用後投影的方式，投影在羊皮銀幕上 (參見 "La cinematografia in piena luce," *La Cine Fono e la Rivista Fono-cinematografica*, 8.284 [June 13, 1914], 71)。有一種六角形銀幕，結構如同蜂槽，由米蘭Ganzini公司申請專利，他們宣稱可以在「明亮的下午」，放映影片 ("La cinematografia in piena luce," *La Cinematografia Italiana ed Estera*, 2.55-56 [June 15-31, 1909], 322)。美國在1910年起，「羅克西」羅達斐發明「日光電影院」，從辛辛那提到底特律，從紐約到加州，都有開設。參見 Ross Melnick, *American Showman: Samuel "Roxy" Rothafel and the Birth of the Entertaiment Industry, 1908-1935* (New York: Columbia, 2012), 60-64.

13. 加百列・帕度拉寫過一本書，討論電影離開黑暗的電影院，書名具有象徵意義：《大白天》(*In Broad Daylight*, London: Verso, 2012). 原文出自 *In piena luce* (Milan: Bompiani, 2008).

14. 法文原文："un fin qui n'en finit pas de ne pas finir." Raymond Bellour, *La querelle des*

dispositifs, 13.

15. Walter Benjamin, *Selected Writings*, vol. I, 1913-26 (Cambridge, Mass.: the Belknap Press of Harvard University Press, 1996), 235. 原文出自 *Gesammelte Schriften*, VI (Frankfurt: Suhrkamp, 1991), 126-27, Fragment 96.

16. Antonio Somaini, " 'L'oggetto attualmente più importante dell'estetica.' " Benjamin, il cinema come *Apparat*, e il *Medium* della percezione,' " *Fata Morgana*, 20 (2013), 117-46.

17. 「由於圍繞在藝術品周遭的中介作用過於濃稠,藝術家無法以藝術品要求觀賞者的位置,穿透藝術品,藝術家只能以間接的方式穿透藝術品。」Benjamin, Fragment 96, *Gesammelte Schriften*, VI, 127. 該段落並沒有出現在英文譯本。

18. 班雅明在他的「機械複製時代的藝術作品」一文中,發展這個主題,參見 *Work of Art in the Age of Its Technological Reproducibility, and Other Writings on Media*, ed. Michael W. Jennings, Brigid Doherty, and Thomas Y. Levin, trans. Edmund Jephcott (Cambridge, Mass.: Belknap Press of Harvard University Press, 2008), 19-54.

19. 班雅明強調藝術品對藝術家的抗拒,正是因為藝術品周遭的濃稠氛圍。然而這就會產生矛盾,也就是透過其他感官來接近藝術品:「如果藝術家們努力接近他們的作品,音樂家或許會看見他作的音樂,畫家會聽到他的畫作,詩人會觸碰他的詩。」參見 Benjamin, "Fragment 96"(該段落也沒有出現在英文譯本)。

20. 按照班雅明的說法,我們可以說,由於圍繞在藝術品周遭的濃稠氛圍減弱,使得音樂再次讓人聽見,詩再次讓人朗讀,繪畫再次讓人觀賞。

21. Susan Sontag, "The Decay of Cinema," *New York Times*, February 25, 1996, 參見 www.nytimes.com/books/00/03/12/specials/sontag-cinema.html.

22. André Gaudreault and Philippe Marion, "A Medium is always born twice...," *Early Popular Visual Culture*, 3.1 (May 2005), 3-15.

23. 「這暗示著，一方面在接收端，確認電影的『個性』，以及它的特定用途；另一方面在生產端，意識到電影具有原創與特有的表達潛力，有別於其他媒介，這些都必需加以強調，並具體實踐。」"André Gaudreault and Philippe Marion, "A Medium," 3.

24. 安德烈‧高德羅用「二度誕生」的說法，我覺得比較像是「洗禮」，就是給予已經存在而沒有界定清楚的事物，一個名字，讓它變成應有的模樣。

25. 下面的宣傳文字來自「家庭電影模組」公司，標題是「極致家庭電影體驗」：「從摩登時髦到1950年代的古典電影宮殿，本公司提供您所需要的一切，創造您理想的家庭電影院，滿足您尋求的氣氛。」參見 http://homecinemamodules.nl/english/. Last accessed July 2013.

26. 下列的影評就是採取這種方法：「馬丁‧史柯西斯與編劇約翰‧羅根，聽取暢銷原著作者布萊恩‧賽茲尼克的建議，聚焦於法國導演喬治‧梅里葉身上，喬治‧梅里葉由於拍攝1902年默片《月球之旅》而聞名，他是最早懂得電影戲法的大師，為後來的奇幻電影打下基礎，例如雷‧哈利豪森與泰瑞‧吉連的作品，以及詹姆斯‧卡麥隆的《阿凡達》。馬丁‧史柯西斯提醒我們，電影混合著音樂廳式的魔術表演，以及攝影機本身的技巧，而這些就是作夢的工具。」Glenn Lovell, "Hugo: A Clockwork Fantasy," *Cinemadope*. 參見 http://cinemadope.com/reviews/hugo-%E2%9c%AE%E2%9c % AE%E2%9c%AE/.

27. 一個例證是詹姆斯‧卡麥隆在《每日電訊報》的訪談，描述《2001：太空漫遊》對他的影響：「詹姆斯‧卡麥隆年輕時被史丹利‧庫伯力克的《2001：太空漫遊》震撼到，他一連看了十遍，也就開始對16厘米攝影機感興趣，並且也試著搭造模型。從他早期的導演生涯開始——他是在1984年因為《魔鬼終結者》而獲得肯定，他就是科幻電影與特效製作的先驅者。」*Telegraph*, December 3, 2009, 參見 www.telegraph.co.uk/culture/film /6720156/James-cameron-interview-for-Avatar.html.

28. 參見： Haidee Wasson, *Museum Movies: The Museum of Modern Art and the Birth of Art Cinema* (Berkeley: University of California Press, 2005); Alison Griffiths, *Shivers Down Your Spine* (New York: Columbia University Press, 2008).

29. 參見*Cinema & Cie*, 2 (Spring 2003), edited by Leonardo Quaresima, 本期主題是「死巷／障礙」，有作者回溯關於電影與立體空間的早期論述(Paola Valentini)，或者是關於電影與催眠(Ruggero Eugeni)，以及分析最近關於前電影的討論(Leonardo Quaresima)。

30. Thomas Elsaesser, "The New Film History as Media Archaeology," *Cinémas*, 14.2-3 (2004), 85-86.

31. Lev Manovich, *The Language of New Media* (Cambridge, Mass.: MIT Press, 2001), 293-333; Siegfried Zielinski, *Cinema and Television as entr'actes in History* (Amsterdam: Amsterdam University Press, 1999).

32. Anne Friedberg, "The End of Cinema: Multimedia and Technological Change," in Christine Gledhill and Linda Williams, eds., *Reinventing Film Studies* (London: Arnold, 2000), 438-52.

33. Walter Benjamin, "Paralipomena und Varia zur zweiten Fassung von das Kunstwerk im Zeitalter seiner technischen Reproduzierbarkeit," in *Gesammelte Schriften*, vol. 1, bk. 3, 1046.

34. 同上。這段話以這一句結束：「以此清楚區分優秀作品與那些不成功的作品。」

35. 同上。

36. 同上。

37. 「辯證圖像是那種在瞬間突然閃現的圖像，被捕捉的過去，就是被人辨認的當下才會閃現的圖像。」Walter Benjamin, *The Arcades Project*, trans. Howard Eiland and Kevin McLaughlin (Cambridge, Mass.: Belknap Press of Harvard University Press, 1999), 473 (n9, 7). 原文出自 "Das Passagenwerk," in *Gesammelte Schriften*, vol. 5, bks. 1-2 (Frankfurt am Main: Suhrkamp, 1982). 關於辯證圖像，參見 Susan Buck-Morss, *The Dialectics of Seeing: Walter Benjamin and the Arcades Project* (Cambridge, Mass.: MIT Press, 1989).

38. Benjamin, *Arcades*, 462 (n3, 1).

39. 同上，462-63 (n3, 1).

40. 同上，473 (n2a, 3).

41. 同樣的時間概念，參見Mieke Bal, *Quoting Caravaggio: Contemporary Art, Preposterous History* (Chicago: University of Chicago Press, 1999). 梅克・貝爾分析一系列引用卡拉瓦喬與巴洛克的當代作品，她發現引用來源合而為一，有如作品本身賦予這樣的可能，因此就顛倒了時序，「使得時序在前的作品，變成有如受到後面作品的影響。」我想要補充說明，這樣的過程，不僅與班雅明的說法相呼應，同時令人反思在二十世紀不斷討論的一些傳統概念，例如系譜學、因果論、起源、重覆等。例如以佛洛伊德的「推遲行動」為例，就主張創傷的原因，要透過假設它製造的影響效果，而被揭露 (Sigmund Freud, "From the History of an Infantile neurosis," in Standard Edition of the Complete Psychological Works of Sigmund Freud, vol. 17 [London: Hogarth Press, 1953-1974], 1-122)。或者是賈克・德希達窮究起源的概念，認為是由於不斷的延遲而產生的效應，使得起源的概念被抹拭(Jacques Derrida, *Of Grammatology*, trans. Gayatri Spivak [Baltimore, Md.: Johns Hopkins University Press, 1976]. 原文出自 *De la Grammatologie* [Paris: Editions de Minuit, 1967])。

42. 愛森斯坦的寫作計畫，參見：*Notes for a General History of Cinema*, ed. Naum Kleiman and Antonio Somaini (Amsterdam: Amsterdam University Press, 2014). 也參見 Antonio Somaini, *Ejženstejn. Il cinema, le arti, il montaggio* (Turin: Einaudi, 2011), 383-408.

參考書目
BIBLIOGRAPHY

"10 Tips for Better Movie Watching at Home," available at www.apartmenttherapy.
com/10-tips-for-better-movie-watching-at-home-178616.

"7 Great Places to Watch Movies," available at http://movies.allwomenstalk.com
/great-places-to-watch-movies.

Abel, Richard. *French Film Theory and Criticism: A History/Anthology, 1907–1939*
(Princeton, N.J.: Princeton University Press, 1988).

Abercrombie, Nick and Brian Longhurst. *Audiences: A Sociological Theory of Performance
and Imagination* (London: Sage, 1998).

Acland, Charles. *Screen Traffic* (Durham, N.C.: Duke University Press, 2003).

———. "Theatrical Exhibition: Accelerated Cinema," in Paul McDonald and Janet
Wasko, eds., *The Contemporary Hollywood Film Industry* (Malden, Mass.: Blackwell,
2008), 83–105.

Acland, Charles, ed. *Residual Media* (Minneapolis: University of Minnesota Press,
2007).

Agamben, Giorgio. *Profanations* (New York: Zone Books, 2007). Originally *Profanazi-
one* (Rome: Nottetempo, 2005).

———. *What Is an Apparatus?* (Stanford: Stanford University Press, 2009). Originally
Che cos'è un dispositivo? (Rome: Nottetempo, 2006).

Agar, Jon. *Constant Touch* (Cambridge: Icon Books, 2003).

Albera, François and Maria Tortajada. *Cinema Beyond Film* (Amsterdam: Amsterdam
University Press, 2010).

Albera, François and Maria Tortajada, eds. *Ciné-dispositifs* (Lausanne: L'Age d'Homme,
2011).

Allen, Robert C. "From Exhibition to Reception. Reflections on the Audience in
Film History," *Screen*, 31.4 (1990), 347–56.

——. "Reimagining the History of the Experience of Cinema in a Post-Moviegoing Age," in Richard Maltby, Daniel Biltereyst, and Philippe Meers, eds., *Explorations in New Cinema History*, (London: Wiley-Blackwell, 2011): 41–57.

Altman, Charles. "Psychoanalysis and Cinema: The Imaginary Discourse," *Quarterly Review of Film Studies*, 2.3 (1977), 260–64.

Anderson, Brett. *Theo Kalomirakis' Private Theaters* (New York: Abrams, 1997).

Andrew, Dudley. "The Core and the Flow of Film Studies," *Critical Inquiry*, 35 (Summer 2009), 879–915.

——. *What Cinema Is!* (Oxford: Wiley-Blackwell, 2010).

Appadurai, Arjun. *Modernity at Large: Cultural Dimensions of Globalization* (Minneapolis: University of Minnesota Press, 1996).

Arnheim, Rudolf. *Film* (London: Faber & Faber, 1933). Originally *Film als Kunst* (Berlin: Ernst Rowohlt Verlag, 1932).

——. *La radio cerca la sua forma* (Milan: Hoepli, 1937).

——. *Film as Art* (Berkeley: University of California Press, 1957).

Aumont, Jacques. *Que reste-t-il du cinéma?* (Paris: Vrin, 2012).

Balázs, Béla. *Visible Man, Or the Culture of Film*, in *Béla Balázs: Early Film Theory*, ed. Erica Carter (New York: Berghahn Books, 2010), 1–90. Originally Béla Balázs, *Der sichtbare Mensch oder die Kultur des Films* (Vienna: Deutsch-Österreichischer Verlag, 1924).

Banda, Daniel and José Moure, eds. *Le cinéma: Naissance d'un art. 1895–1920* (Paris: Flammarion, 2008).

——. *Le cinéma: L'art d'une civilisation. 1920–1960* (Paris: Flammarion, 2011).

Barber, Charles. *Figure and Likeness: On the Limits of Representation in Byzantine Iconoclasm* (Princeton, N.J.: Princeton University Press, 2002).

Barker, Jennifer. *The Tactile Eye* (Berkeley: University of California Press, 2009).

Barthes, Roland. "Leaving the Movie Theater," in *The Rustle of Language*, trans. Richard Howard (Berkeley: University of California Press, 1986), 345–49. Originally "En sortant du cinéma," *Communications*, 23 (1975), 104–107; reprinted in *Le bruissement de la langue: essais critiques IV* (Paris: Seuil, 1984), 407–412.

Baudrillard, Jean. *Simulacra and Simulation*, trans. Sheila Glaser. (Ann Arbor: University of Michigan Press, 1994).

Baudry, Jean-Louis. "The Apparatus: Metapsychological Approaches to the Impression of Reality in the Cinema," *Camera Obscura*, 1 (Fall 1976), 104–126. Originally "Le Dispositif," *Communications*, 23 (1975), 56–72.

——. "Ideological Effects of the Basic Cinematographic Apparatus," in Philip Rosen, ed., *Narrative, Apparatus, Ideology* (New York: Columbia University Press, 1986), 286–98. Originally "Cinéma: *effets idéologiques* produits par l'appareil de base," *Cinéthique*, 7–8 (1970), 1–8.

Baumbach, Nico. "All That Heaven Allows," *Film Comment*, March 12, 14, and 16 (2012).

Bazin, André. *What Is Cinema?*, 2 vols., trans. and ed. Hugh Gray (Berkeley: University of California Press, 2005). Originally *Qu'est ce que le cinéma?* (Paris: Ed. du Cerf), vol. 1, *Ontologie et langage* (1958); vol. 2, *Le cinéma et les autres arts* (1959); vol. 3, *Cinéma et Sociologie* (1961); and vol. 4, *Une esthétique de la réalité: le néo-réalisme* (1962).

Bellour, Raymond. *L'Entre-Images: Photo, Cinéma, Vidéo* (Paris: La Différence, 1990).
——. *L'Entre-Images 2: mots, images* (Paris: POL, 1999).
——. *Le corps du cinéma* (Paris: POL, 2009).
——. *La querelle des dispositifs. Cinéma-Installations-expositions* (Paris: POL, 2012).
Belton, John. *Widescreen Cinema* (Cambridge, Mass.: Harvard University Press, 1992).
——. "Digital Cinema: A False Revolution?" *October*, 100 (Spring 2002), 98–114.
Benjamin, Walter. "Paralipomena und Varia zur zweiten Fassung von Das Kunstwerk im Zeitalter seiner technischen Reproduzierbarkeit," in *Gesammelte Schriften*, I/3, 1044–1051.
——. *Origin of German Tragic Drama* (London: NLB, 1977). Originally *Ursprung des deutschen trauerspiels* (Berlin: E. Rowohlt, 1928).
——. *Selected Writings*, ed. Michael W. Jennings et al. (Cambridge, Mass.: Belknap Press of Harvard University Press, 1996–2003). Originally *Gesammelte Schriften*, R. Tiedeman and H. Schweppenhäuser, eds, 7 vol. (Frankfurt: Suhrkamp, 1974–1989).
——. *The Arcades Project*, trans. Howard Eiland and Kevin McLaughlin (Cambridge, Mass.: Belknap Press of Harvard University Press, 1999). Originally "Das Passagenwerk," in *Gesammelte Schriften*, vol. 5.2 (Frankfurt am Main: Suhrkamp, 1982).
——. "Little History of Photography," in Michael W. Jennings, Brigid Doherty, and Thomas Y. Levin, eds., *The Work of Art in the Age of Its Technological Reproducibility, and Other Writings on Media* (Cambridge, Mass.: Belknap Press of Harvard University Press, 2008), 274–98. Originally "Kleine Geschichte der Photographie," in *Die Literarische Welt*, 38 (September 19, 1931), 3ff.; 39 (September 25, 1931), 3ff.; 40 (October 2, 1931), 7ff.
——. "The Work of Art in the Age of Its Technological Reproducibility. Second Version," in Michael W. Jennings, Brigid Doherty, and Thomas Y. Levin, eds., *Work of Art in the Age of Its Technological Reproducibility, and Other Writings On Media* (Cambridge, Mass.: Belknap Press of Harvard University Press, 2008), 19–55.
Berry, Chris, Janet Harbord, and Rachel Moore, eds. *Public Space, Media Space* (London: Palgrave MacMillan, 2013).
Berry, Chris, Soyoung Kim, and Lynn Spigel, eds. *Electronic Elsewheres* (Minneapolis: University of Minnesota Press, 2010).
BFI Statistical Yearbook 2013. Available at www.bfi.org.uk/sites/bfi.org.uk/files/downloads/bfi-statistical-yearbook-2013.pdf.
Blümlinger, Christa. *Kino aus zweiter Hand. Zur Ästhetik materieller Aneignung im Film und in der Medienkunst* (Berlin: Vorwerk 8, 2009).
Bolter, Jay David and Richard Grusin. *Remediation: Understanding New Media* (Cambridge, Mass.: MIT Press, 1999).
Bordwell, David. *Pandora's Digital Box: Films, Files, and the Future of Movies* (Madison, Wis.: Irvington Way Institute Press, 2012).
Brooker, Will and Deborah Jermyn, eds., *The Audience Studies Reader* (London: Routledge, 2003).
Bruno, Giuliana. *Atlas of Emotions: Journeys in Art, Architecture, and Film* (London: Verso, 2002).
Bruns, Axel. *Blogs, Wikipedia, Second Life, and Beyond: From Production to Produsage* (New York: Peter Lang, 2008).

Brütsch, Mathias et al., eds., *Kinogefühle. Emotionalität und Film* (Marburg: Schüren, 2005).

Buchsbaum Jonathan and Elena Gorfinkel, eds., "Cinephilia. What is Being Fought for by Today's Cinephilia(s)?" *Framework*, 50 (2009), 176–228.

Bull, Michael. "To Each Their Own Bubble: Mobile Spaces of Sound in the City," in Nick Couldry and Anna McCarthy, eds. *MediaSpace*, 275–93.

Burgin, Victor. *In/different Spaces : Place and Memory in Visual Culture*. (Berkeley: University of California Press, 1996).

———. *The Remembered Film* (London: Reaktion Books, 2006).

Bury, Rihannon and Li Johnson, "Is It Live or Is It Timeshifted, Streamed or Downloaded? Watching Television in the Era of Multiple Screens," *New Media and Society* (November 6, 2013), 1–16.

Caldwell, John T. "Welcome to the Viral Future of Cinema (Television)," *Cinema Journal*, 45.1 (2005), 90–97.

———. *Production Culture: Industrial Reflexivity and Critical Practice in Film and Television* (Durham, N.C.: Duke University Press, 2008).

———. "Hive-Sourcing Is the New Out-Sourcing: Studying Old (Industrial) Labor Habits in New (Consumer) Labor Clothes," *Cinema Journal*, 49.1 (Fall 2009), 160–67.

"Can you Watch a Movie on a Plane?" Available at http://mubi.com/topics /can-you-watch-a-movie-on-a-plane.

Canudo, Ricciotto. "Trionfo del cinematografo," *Il Nuovo Giornale*, December 25 (1908), 3.

———. "Reflections on the Seventh Art," in Abel, *French Film Theory*, 291–303. Originally "Réflection sur la septiéme art," in *L'usine aux images* (Paris: Chiron, 1926), 29–47.

———. "The Birth of a Sixth Art," in Abel, *French Film Theory*, 58–67. Originally "Naissance d'un sixiéme art. Essai sur le Cinématographe," in *Les Entretiens Idéalistes*, October 25 (1911), then in *L'usine aux images* (Paris: Séguier/Arte, 1995).

Carbone, Mauro. *An Unprecedented Deformation: Marcel Proust and the Sensible Ideas* (Albany, N.Y.: SUNY Press, 2010). Originally *Una deformazione senza precedenti. Marcel Proust e le idee sensibili* (Macerata: Quodlibet, 2004).

Carroll, Noël. *Theorizing the Moving Image* (Cambridge: Cambridge University Press, 1996).

Casetti, Francesco. *Communicative Negotiations in Cinema and Television* (Milan: VeP, 2001).

———. *Eye of the Century* (New York: Columbia University Press, 2008).

———. "Filmic Experience," in *Screen*, 50.1 (Spring 2009), 56–66.

Casetti, Francesco and Sara Sampietro. "With Eyes, with Hands: The Relocation of Cinema into the iPhone," in Pelle Snickars and Patrick Vonderau, eds., *Moving Data*, 19–32.

Casetti, Francesco and Mariagrazia Franchi, eds., *Terre incognite* (Florence: Carocci, 2006).

Cavell, Stanley. "The Avoidance of Love. A Reading of King Lear," in *Must We Mean What We Say?* (Cambridge: Cambridge University Press, 1969), 267–353.

———. *The World Viewed* (New York: Viking Press, 1971).

--- 盧米埃星系 ---

———. "The Fact of Television," *Daedalus*, 111.4 (Fall 1982), 75–96, reprinted in *Cavell on Film*, ed. William Rothman (Albany, N.Y.: SUNY Press, 2005), 59–85.

Cendars, Blaise. "The Modern: A New Art, the Cinema," in Abel, *French Film Theory*, 182–83. Originally "Modernités—Un nouveau art: le cinema," *La rose rouge*, 7 (June 12, 1919), 108; later merged into "L'ABC du cinéma," in *Aujourd'hui* (Paris: Grasset, 1931), 55–66.

Cherchi Usai, Paolo. *The Death of Cinema: History, Cultural Memory, and the Digital Dark Age* (London: British Film Institute Publishing, 2005).

Christie, Ian, ed. *Audience* (Amsterdam: Amsterdam University Press, 2012).

Cohen, Alain J. J. "Virtual Hollywood and the Genealogy of its Hyper-Spectator," in Melvyn Stokes and Richard Maltby, eds., *Hollywood Spectatorship*, 131–51.

Colomina, Beatriz. "Enclosed by Images: The Eameses Multimedia Architecture," *Grey Room*, 2 (Winter 2001), 6–29.

Computer History Museum. *Timeline of Computer History: Graphics & Games* (2006). Available at http://www.computerhistory.org/timeline/?category=gg.

Connolly, Maeve. "Temporality, Sociality, Publicness: Cinema as Art Project," *Afterall*, 29 (Spring 2012), 4–15.

Couldry, Nick. "The View from Inside the Simulacrum: Visitors' Tales from the Set of *Coronation Street*," *Leisure Studies*, 17.2 (1998), 94–107.

Couldry, Nick and Anna McCarthy, eds. *MediaSpace: Place, Scale and Culture in a Media Age*. (London: Routledge, 2003).

Crary, Jonathan. *Techniques of the Observer: On Vision and Modernity in the Nineteenth Century* (Cambridge, Mass.: MIT Press, 1990).

Creton, Laurent and Kira Kitsopanidou. *Les salles de cinema. Enjeux, défies et perspectives* (Paris: Armand Colin, 2013).

Cubitt, Sean. The Cinema Effect. (Cambridge, Mass.: MIT Press, 2004).

Curtis, David, A. L. Rees, Duncan White, and Steven Ball, eds., *Expanded Cinema: Art, Performance, Film* (London: Tate Publishing, 2011).

Daney, Serge. *Devant la recrudescence des vols de sacs à main. Cinéma, télévision, information: 1988–1991* (Lyon: Aléas, 1991).

de Certeau, Michel. *Practice of Everyday Life* (Berkeley: University of California Press, 1984). Originally *L'invention du quotidien* (Paris: Union générale d'éditions, 1980).

De Baecque, Antoine. *La cinéphilie. Invention d'un regard, histoire d'une culture. 1944–1968* (Paris : Fayard, 2003).

De Gaetano, Roberto. *La potenza delle immagini. Il cinema, la forma e le forze* (Pisa: ETS, 2012).

de Haas, Patrick. "Entre projectile et projet: Aspects de la projection dans les années vingt," in Dominique Paini, ed., *Projections, les transports de l'image* (Paris: Hazan / Le Fresnoy/AFAA, 1997), 95–126.

de Lauretis, Teresa and Stephen Heath, eds. *The Cinematic Apparatus* (London: Mac-Millan, 1980).

de Valck, Marijke and Malte Hagener, eds., *Cinephilia. Movies, Love and Memory* (Amsterdam: Amsterdam University Press, 2005).

Debray, Régis. *Vie et mort de l'image: une histoire du regard en Occident* (Paris: Gallimard, 1992).

Deleuze, Gilles. "Eight Years Later: 1980 Interview," in *Two Regimes of Madness*, 179. Originally "Huit ans après: entretien 80," in *Deux régimes de fous*, 162–66.

——. "Postscript to Societies of Control," *October*, 59 (1992), 3–7.

——. *Difference and Repetition*, trans. Paul Patton (New York: Columbia University Press, 1994). Originally *Différence et répetition* (Paris: Presses universitaires de France, 1976).

——. "What Is a *Dispositif?*" in *Two Regimes of Madness: Texts and Interviews 1975–1995* (New York: Semiotext(e), 2006), 338–48. Originally "Qu'est-ce qu'un dispositif?" in *Deux régimes de fous: textes et entretiens 1975–1995* (Paris: Éditions de Minuit, 2003), 316–25.

Deleuze, Gilles and Felix Guattari, *Anti-Oedipus: Capitalism and Schizophrenia*, trans. Robert Hurley, Mark Seem, and Helen R. Lane (New York: Viking Press, 1977). Originally *Anti-Œdipe* (Paris: Éditions de Minuit, 1972).

Delluc, Louis. "From Orestes to Rio Jim," in Abel, *French Film Theory*, 257. Originally "D'Oreste à Rio Jim," *Cinéa*, 32 (December 9, 1921), 14–15.

——. "The Crowd," in Abel, *French Film Theory*, 1:159–64. Originally "La foule devant l'écran," in Delluc, *Photogenie* (Paris: de Brunoff, 1920), 104–118.

Didi-Huberman, Georges. *Images in Spite of All: Four Photographs from Auschwitz*, trans. Shane B. Lillis (Chicago: The University of Chicago Press, 2008). Originally *Images malgré tout* (Paris: Minuit, 2003).

Dinsmore-Tuli, Uma. "The Pleasures of 'Home cinema,' or Watching Movies on Telly: An Audience Study of Cinephiliac VCR Use," *Screen*, 41.3 (2000), 315–27.

Dixon, Wheeler Winston. *Streaming. Movies, Media, and Instant Access* (Lexington: The University Press of Kentucky, 2013).

Doane, Mary Ann. "Scale and the Negotiation of 'Real' and 'Unreal' Space in the Cinema," in Lúcia Nagib and Cecília Mello, eds., *Realism and the Audiovisual Media* (New York: Palgrave Macmillan, 2009), 63–81.

Dubois, Philippe, Lucia Ramos Monteiro, and Alessandro Bordina, eds., *Oui, c'est du cinéma: formes et espaces de l'image en mouvement* (Paisan del Piave: Campanotto, 2009).

Dubois, Philippe, Frédéric Monvoison, and Elena Biserna, eds. *Extended cinema: Le cinéma gagne du terrain* (Pasian di Prato: Campanotto, 2010).

Edwards, Benj. "The (Misunderstood) Mac Portable Turns 20" (2009). Available at www.pcworld.com/article/172420/the_misunderstood_mac_portable_turns_20.htmlo.

Eisenstein, Sergei. "About Stereoscopic Cinema," *The Penguin Film Review*, 8 (January 1949), 35–45.

——. *Film Form* and *The Film Sense* (New York: Meridian Books, 1957).

——. "The Dynamic Square," in Jay Leyda, ed., *Film Essays, with a Lecture* (New York: Praeger, 1970), 48–65.

——. *Glass House*, ed. François Albera (Dijon: Les Presses du Réel, 2009).

——. *Notes for a General History of Cinema*, ed. Naum Kleiman and Antonio Somaini (Amsterdam: Amsterdam University Press, 2014).

Ellis, John. *Visible Fictions* (London: Routledge, 1992).

Elsaesser, Thomas. "The New Film History as Media Archaeology," *Cinémas*, 14.2–3 (2004), 85–86.

Elsaesser, Thomas, ed. *Harun Farocki: Working on the Sightlines* (Amsterdam: Amsterdam University Press, 2004).

Elsaesser, Thomas and Malte Hagener. *Film Theory: An Introduction through the Senses* (New York: Routledge, 2010).

Elsaesser, Thomas and Kay Hoffman, eds. *Cinema Futures: Cain, Abel, or Cable. The Screen Arts in the Digital Age*. (Amsterdam: Amsterdam University Press, 1998).

Epstein, Jean. "Magnification," in Abel, *French Film Theory*, 235–41. Originally "Grossissement," in *Bonjour Cinéma* (Paris: Editions de la Siréne, 1921), 93–108.

——. "The Senses 1(b)," in Abel, *French Film Theory*, 1 :241–46. Originally "Le Sens 1 bis," in *Bonjour Cinéma* (Paris: Editions de la Siréne, 1921), 27–44.

——. "The Cinema Seen from Etna," in Sarah Keller and Jason Paul, eds., *Jean Epstein: Critical Essays and New Translations* (Amsterdam: Amsterdam University Press, 2012), 287–92. Originally "Le Cinématographe vu de l'Etna," *Comoedia*, December 4 (1924), then in *Le Cinématographe vu de l'Etna* (Paris: Les Ecrivains Reunies, 1926).

Evans, Dean. "10 Memorable Milestones in Tablet History," *TechRadar* (January 31, 2011). Available at www.techradar.com/news/mobile-computing/10-memorable-milestones-in-tablet-history-924916.

Export, Valie. "Expanded Cinema as Expanded Reality," *Senses of Cinema*, 28 (2003). Available at http://sensesofcinema.com/2003/28/expanded_cinema/.

Fabbri, Gualtiero Ildebrando. *Al cinematografo* (Milan: P. Tonini, 1907).

Fanchi, Mariagrazia. *Spettatore* (Milan: Il Castoro, 2005).

——. *L'audience* (Bari, Laterza, 2014).

Faure, Elie. *The Art of Cineplastics* (Boston: The Four Seas Company, 1923). Originally "De la Cineplastique," in *L'arbre d'Eden* (Paris: Ed. Crest, 1922).

Feldmann, Eric. "Considérations sur la situation du spectateur au cinéma," *Revue Internationale de Filmologie*, 26 (1956), 83–97.

Flusser, Vilém. *Into the Universe of Technical Images* (Minneapolis: University of Minnesota Press, 2010). Originally *Ins Universum der technischen Bilder* (Berlin: European Photography, 1985).

Fossi, Giovanni. "Il pubblico del cinematografo," *Il Secolo Illustrato* (Milan), March 27 (1908); later in *La Rivista Fono-Cinematografica*, February 11 (1908), 20.

Foucault, Michel. "Of Other Spaces," *Diacritics* 16 (Spring 1986), 22–27. Originally Michel Foucault, "Des espaces autres" (conférence au Cercle d'études architecturales, 14 mars 1967), in *Architecture, Mouvement, Continuité*, 5 (October 1984), 46–49.

Fowler Katherine and Paola Voci, eds. "Screen Attachments. New Practices of Viewing Moving Images," a special issue of the e-journal *Screening the Past*, 32 (2011).

Freeburg, Victor O. *The Art of Photoplay Making* (New York: Macmillan, 1918).

Friedberg, Anne. "The End of Cinema: Multimedia and Technological Change," in Christine Gledhill and Linda Williams, eds., *Reinventing Film Studies* (London: Arnold, 2000), 438–52.

Gaudreault, André and Philippe Marion, "A Medium Is Always Born Twice ...," *Early Popular Visual Culture*, 3.1 (May 2005), 3–15.

Gaut, Berys. *A Philosophy of Cinematic Art* (Cambridge: Cambridge University Press, 2010).

Geiger, Jeffrey, and Karen Littau, Cinematicity in media history (Edinburgh : Edinburgh University Press, 2013)

Gerbi, Antonello. "Iniziazione alle delizie del cinema," *Il Convegno*, 7. 11–12 (November 25, 1926), 836–48.

Giovannetti, Eugenio. *Il cinema, arte meccanica* (Palermo: Sandron, 1930).

Gledhill, Christine and Linda Williams, eds. *Viewing Positions. Ways of Seeing Film* (New Brunswick, N.J.: Rutgers University Press, 1994).

Gomery, Douglas. *Shared Pleasure. A History of Movie Presentation in the United States* (Madison: Wisconsin University Press, 1992).

Gray, Jonathan. *Show Sold Separately: Promos, Spoilers and Other Media Paratexts* (New York: NYU Press, 2010).

Griffiths, Allison. *Shivers Down Your Spine: Cinema, Museums and the Immersive View* (New York: Columbia University Press, 2008).

Groys, Boris. "Iconoclasm as an Artistic Device. Iconoclastic Strategies in Film," in *Art Power* (Cambridge, Mass.: MIT Press, 2008), 67–81.

Guattari, Félix. "Towards a Post-Media Era," in Clemens Apprich, Josephine Berry Slater, Antony Iles, and Oliver Lerone Schultz, eds., *Provocative Alloys: A Post-Media Anthology* (Mute-Posty Media Lab, 2013), 26–7.

Gunning, Tom. "Re-Newing Old Technologies: Astonishment, Second Nature, and the Uncanny in Technology from the Previous Turn-of-the-Century," in David Thorburn and Henry Jenkins, eds., *Rethinking Media*, 39–59.

——. "The Cinema of Attraction: Early Film, Its Spectator, and the Avant-Garde," *Wide Angle*, 8.3–4 (1986), 63–70.

——. "An Aesthetic of Astonishment: Early Film and the [In]Credulous Spectator," *Art and Text* (Fall 1989).

——. "Moving Away from the Index: Cinema and the Impression of Reality," *Differences*, 18.1 (2007), 29–52.

——. "The Sum of Its Pixels," *Film Comment*, 43.5 (September–October 2007), 78.

Habermas, Jürgen. "The Public Sphere: An Encyclopedia Article," in Meenakshi Gigi Durham and Douglas M. Keller, eds., *Media and Cultural Studies* (Malden, Mass. : Blackwell, 2006), 73–78.

Hagener, Malte. "The Aesthetics of Displays: From the Window on the World to the Logic of the Screen," in Leonardo Quaresima, Laura Ester Sangalli, and Fedrico Zocca, eds., *Cinema e fumetto/Cinema and Comics* (Udine: Forma, 2009), 145–55.

——. "Where Is Cinema (Today)? The Cinema in the Age of Media Immanence," *Cinema & Cie*, 11 (Fall 2008), 15–22.

Hansen, Mark B. N. *New Philosophy for New Media* (Cambridge: MIT Press, 2004)

Hansen, Miriam. "Early Cinema, Late Cinema: Transformations of the Public Sphere," in Christine Gledhill and Linda Williams, eds. *Viewing Positions*, 134–52.

Hansen, Miriam Bratu. *Cinema and Experience: Siegfried Kracauer, Walter Benjamin, and Theodor W. Adorno* (Berkeley: University of California Press, 2012).

Harbord, Janet. *Film Cultures* (London: Sage, 2002).

——. *The Evolution of Film* (Cambridge: Polity Press, 2007).

Heath, Stephen. "Notes on Suture," *Screen*, 18 (Winter 1977–78), 66–76.

Hediger, Vinzenz. "Lost in Space and Found in a Fold. Cinema and the Irony of the Media," in Gertrud Koch and Volker Pantenburg, eds., *Screen Dynamics*, 61–77.

--- 盧米埃星系 ---

Huhtamo, Erkki. "Messages on the Wall. An Archaeology of Public Media Displays," in Scott McQuire, Meredith Martin, and Sabine Niederereds, eds., *Urban Screen Reader*, 15–28.

———. "Elements of Screenology: Toward an Archaeology of the Screen," *ICONICS: International Studies of the Modern Image*, 7 (2004), 31–82.

Jay, Martin. *Songs of Experience. Modern American and European Variations on a Universal Theme* (Berkeley: University of California Press, 2005).

Jenkins, Bruce. "Fluxfilms in Three False Starts," *In the spirit of Fluxus*, ed. Janet Jenkins (Minneapolis: Walker Art Center, 1993), reprinted in Tanya Leighton, *Art and the Moving Image*, 53–71.

Jenkins, Henry. "The Revenge of the Origami Unicorn: Seven Principles of Transmedia Storytelling." Available at http://henryjenkins.org/2009/12/the _revenge_of_the_origami_uni.html (first part); http://henryjenkins.org/2009/12 /revenge_of_the_origami_unicorn.html (second part).

———. *Convergence Culture: Where Old and New Media Collide* (New York: New York University Press, 2006).

———. *Fans, Bloggers, Gamers: Exploring Participatory Culture* (New York: NYU Press, 2006).

———. "Transmedia Story-telling 101" (March 22, 2007). Available at http:// henryjenkins.org/2007/03/ transmedia_storytelling_101.html.

Joselit, David. *Feedback: Television against Democracy* (Cambridge, Mass.: MIT Press, 2007).

Joseph, Branden W. "My Mind Split Open. Andy Warhol's Exploding Plastic Inevitable," *Greyroom*, 8 (2002), 80–107.

Klemens, Guy. *The Cellphone: The History and Technology of the Gadget that Changed the World* (Jefferson, N.C.: McFarland, 2010).

Klinger, Barbara. "Cinema's Shadows. Reconsidering Non-theatrical Exhibition," in Richard Maltby, Melvin Stokes, and Robert C. Allen, eds., *Going to the Movies*, 273–90.

———. "The Contemporary Cinephile: Film Collecting in the Post Video Era," in Melvyn Stokes and Richard Maltby, eds., *Hollywood Spectatorship*, 131–51.

———. *Beyond the Multiplex. Cinema, the New Technologies, and the Home* (Berkeley: University of California Press, 2006).

Koch, Gertrud, Simon Rothöhler, and Volker Pantenburg, eds. *Screen Dynamics: Mapping the Borders of Cinema* (Wien: Filmmuseum/Synema, 2012).

Kracauer, Sigfried. *The Mass Ornament: Weimar Essays*, ed. and trans. Thomas Y. Levin (Cambridge, Mass.: Harvard University Press, 1995). Originally *Das Ornament der Masse* (Frankfurt: Suhrkamp, 1963).

Krauss, Rosalind. *Voyage on the North Sea: Art in the Age of the Post-Medium Condition* (New York: Thames & Hudson, 2000).

Kuhn, Annette. *Dreaming of Fred and Ginger: Cinema and Cultural Memory* (New York: New York University Press, 2002).

L'Herbier, Marcel. "Hermes and Silence," in Abel, *French Film Theory*, 147–55. Originally "Hermès et le silence," in *Le Temps*, February 23 (1918), then in a larger version in *Intelligence du cinématographe* (Paris: Correa, 1946), 199–212.

———. "Esprit du cinématographe," *Les Cahiers du mois*, 16–17 (1925), 29–35.

Landow, George. *Hypertext 3.0: Critical Theory and New Media in an Era of Globalization* (Baltimore, Md.: Johns Hopkins University Press, 2006).

Lardner, James. *Fast Forward. Hollywood, the Japanese, and the Onslaught of the VCR* (New York: Norton, 1987).

Latour, Bruno. *Reassembling the Social. An Introduction to Actor-Network-Theory* (New York: Oxford University Press, 2005).

Lauer, Josh. "Surveillance History and the History of New Media: an Evidential Paradigm," *New Media and Society*, 14.4 (2012), 566–82.

Leadbeater, Charles and Paul Miller. *The Pro-Am Revolution: How Enthusiasts are Changing our Economy and Society* (London: Demos, 2004).

Lee, Pamela. "Bare Lives," in Tanya Leighton, ed., *Art and the Moving Image*, 141–57.

Leighton, Tanya, ed. *Art and the Moving Image. A Critical Reade.* (London: Tate and Afterall, 2008).

Levi, Pavle. *Cinema by Other Means* (Oxford: Oxford University Press, 2012).

Levin, Thomas Y. "Rhetoric of the Temporal Index: Surveillant Narration and the Cinema of 'Real Time,'" in *CTRL [SPACE]: Rhetorics of Surveillance from Bentham to Big Brother* (Cambridge, Mass.: MIT Press, 2002), 578–93.

Levine, Laura E., Bradley M. Waite, and Laura L. Bowman. "Mobile Media Use, Multitasking and Distractibility," *International Journal of Cyber Behavior, Psychology and Learning*, 2.3 (2012), 15–29.

Lindsay, Vachel. *The Art of the Moving Picture* (New York: Macmillan, 1922).

Livingstone, Sonia. "Taking Risky Opportunities in Youthful Content Creation: Teenagers' Use of Social Networking Sites for Intimacy, Privacy and Self-Expression," *New Media and Society*, 10.3 (2008), 393–411.

Lukács, Georg. "Thoughts on an Aesthetics of 'Cinema,'" in Richard W. McCormick and Alison Guenther-Pal, eds., *German Essays on Film*, 11–16. Originally "Gedanken zu einer Ästhetik des Kino," *Frankfurter Allgemeine Zeitung*, 251 (September 10, 1913), 1–2; a previous version appears in *Pester Lloyd* (Budapest), April 16 (1911), 45–46.

Lull, James. "The Push and Pull of Global Culture," in James Curran and David Morley, eds., *Media and Cultural Theory* (London: Routledge, 2006), 44–58.

Maltby, Richard and Melvyn Stokes, eds. *Hollywood Abroad: Audiences and Cultural Exchange* (London, BFI, 2004).

Maltby, Richard, Daniel Biltereyst, and Philippe Meers, eds. *Explorations in New Cinema History. Approaches and Case Studies* (London: Wiley-Blackwell, 2011).

Maltby, Richard, Philippe Meers, and Daniel Biltereyst, eds. *Audiences, Cinema and Modernity: New Perspectives on European Cinema History* (London: Routledge, 2012).

Maltby, Richard, Melvyn Stokes, and Robert C. Allen, eds. *Going to the Movies: Hollywood and the Social Experience of Cinema* (Exeter: University of Exeter Press, 2007).

Manovich, Lev. *The Language of New Media* (Cambridge, Mass.: MIT Press, 2000).

Marchessault, Jeanine and Susan Lord, eds. *Fluid Screens, Expanded Cinema* (Toronto: University of Toronto Press, 2007).

Marks, Laura U. *The Skin of the Film. Intercultural Cinema, Embodiment, and the Senses* (Durham, N.C.: Duke University Press, 2000).

McCormick, Richard W. and Alison Guenther-Pal. *German Essays on Film* (New York: Continuum, 2004).

McDonald, Paul and Janet Wasko, eds. *The Contemporary Hollywood Film Industry* (Malden, Mass.: Blackwell, 2008).

McLuhan, Marshall. *Understanding Media: The Extensions of Man* (New York: McGraw-Hill, 1964).

McPherson, Tara. "Reload: Liveness, Mobility, and the Web," in Wendy Hui Kyong Chun and Thomas Keenan, eds., *New Media, Old Media* (London: Routledge, 2006), 199–208.

McQuire, Scott. "The Politics of Public Space in the Media City." *First Monday. An Electronic Journal*, 4 (February 2006). Available at http://firstmonday.org/htbin /cgiwrap/bin/ojs/index.php/fm/article/view/1544/1459.

McQuire, Scott, Meredith Martin, and Sabine Niederereds, eds. *Urban Screen Reader* (Amsterdam: Institute of Network Cultures, 2009).

Melnick, Ross. *American Showman: Samuel "Roxy" Rothafel and the Birth of the Entertainment Industry, 1908–1935* (New York: Columbia University Press, 2012).

Metz, Christian. *The Imaginary Signifier: Psychoanalysis and Cinema* (Bloomington: Indiana University Press, 1982). Originally *Le significant imaginaire: Psychanalyse et cinéma* (Paris: UGD, 1977).

Meyrowitz, Joshua. *No Sense of Place* (New York: Oxford University Press, 1985).

Michaud, Philippe-Alain. *Le mouvement des images/The Movement of Images* (Paris: Centre Pompidou, 2006).

Michotte, Albert. "Le caractére de 'réalité' des projections cinematographiques." *Revue Internationale de Filmologie*, 3–4 (1948), 249–61.

Mitchell, W. J. T. *The Reconfigured Eye: Visual Truth in the Post Photographic Era* (Cambridge, Mass.: MIT Press, 1992).

Mitchell, W. J. T. and Mark B. N. Hansen. *Critical Terms for Media Studies* (Chicago: University of Chicago Press, 2010).

Moholy-Nagy, Lázló. *The New Vision: Fundamentals of Design, Painting, Sculpture, Architecture* (New York: W. W. Norton, 1938; reprinted New York: Wittemborn, 1947). Originally "Von Material zu Architektur," *Bauhaus Buch* 14 (Munich: Langen, 1929)

———. *Painting, Photography, Film* (Cambridge, Mass.: MIT Press, 1969). Originally *Malerei Photografie Film* (Munich: Albert Langen, 1925).

Mondzain, Marie-José. *Image, Icon, Economy: The Byzantine Origins of the Contemporary Imaginary*, trans. Rico Franses (Stanford: Stanford University Press, 2005). Originally *Image, icône, économie: les sources byzantines de l'imaginaire contemporain* (Paris: Editions du Seuil, 1996).

Montani, Pietro. *Bioestetica* (Firenze: Carocci, 2007).

———. *L'immaginazione intermediale* (Bari: Laterza, 2010).

Moores, Shaun. "The Doubling of Place: Electronic Media, Time-Space Arrangements and Social Relationships," in Nick Couldry and Anna McCarthy, eds. *Media Space*, 21–37.

Morin, Edgar. "Recherches sur le public cinématographique," *Revue Internationale de Filmologie*, 12.4 (January–March 1953), 3–19.

———. *The Cinema, or, the Imaginary Man*, trans. Lorraine Mortimer (Minneapolis: University of Minnesota Press, 2005). Originally *Le cinéma ou l'homme imaginaire: Essai d'anthropologie sociologique* (Paris: Minuit, 1956).

Morley, David. *Television, Audiences and Cultural Studies* (London: Routledge, 1992).

——. "What's 'Home' Got to Do with It?: Contradictory Dynamics in the Domestication of Technology and the Dislocation of Domesticity," *European Journal of Cultural Studies*, 6.4 (November 2003), 435–58.

——. *Media, Modernity and Technology* (London: Routledge, 2007).

MPAA Theatrical Market Statistics 2012, available at www.mpaa.org/resources/3037b7a4 –58a2–4109–8012–58fca3abdf1b.pdf.

MPAA Theatrical Market Statistics 2013, available at www.mpaa.org/wp-content /uploads/2014/03/MPAA-Theatrical-Market-Statistics-2013_032514-v2.pdf.

Mulvey, Laura. *Death 24X a Second: Stillness and the Moving Image* (London: Reaktion Books, 2006).

Odin, Roger. *Cinéma et production de sens* (Paris: Armand Colin, 1990).

——. "Spectator, Film and the Mobile Phone," in Ian Christie, ed., *Audience* (Amsterdam: Amsterdam University Press, 2012), 155–69.

Odin, Roger, ed. *Le film de famille, usage privé, usage public* (Paris: Méridiens-Klincksieck, 1995).

Oudart, Jean Pierre. "La suture II," *Cahiers du Cinéma*, 212 (1969).

——. "L'effet de réel," *Cahiers du cinéma*, 228 (1971), 19–26.

——. "Cinema and Suture," *Screen*, 18 (Winter 1977–78), 35–47. Originally "La suture," *Cahiers du Cinéma*, 211 (1969).

Pantemburg, Volker. "1970 and Beyond," in Gertrud Koch, Volker Pantemburg, Simon Rothöler, eds., *Screen Dynamics*, 78–92.

Papini, Giovanni. "La filosofia del cinematografo," *La Stampa*, May 18 (1907), 1–2.

Pedullà, Gabriele. *In Broad Daylight* (London: Verso, 2012). Originally *In piena luce* (Milan: Bompiani, 2008).

Pirandello, Luigi. *Shoot!* trans. C. K. Scott Montcrieff (Chicago: University of Chicago Press, 2005). Originally *Si gira*, in *Nuova Antologia* (June 1–August 16), 1915, then in a single volume (Milan: Fratelli Treves, 1916). Republished with minor changes and a new title, as *Quaderni di Serafino Gubbio operatore* (Firenze: Edizioni Bemporad, 1925).

Plantinga, Carl. *Moving Viewers: American Films and the Spectator's Experience* (Berkeley: University of California Press, 2009).

Prince, Stephen. "True Lies: Perceptual Realism, Digital Images, and Film Theory," *Film Quarterly*, 49.3 (Spring 1996), 27–37.

Quaresima, Leonardo, ed. "Dead Ends/Impasses," special issue of *Cinema & Cie*, 2 (Spring 2003).

Rancière, Jacques. *The Politics of Aesthetics: The Distribution of the Sensible* (New York: Continuum, 2004). Originally *Le partage du sensible* (Paris: Fabrique, 2000).

——. *The Film Fables* (Oxford: Berg, 2006). Originally *La fable cinématographique* (Paris: Seuil, 2001).

Renan, Sheldon. *An Introduction to the American Underground Film* (New York: Dutton, 1967).

Rodowick, David. *The Virtual Life of Film* (Cambridge, Mass.: Harvard University Press, 2007).

Romains, Jules. "The Crowd at the Cinematograph," in Abel, *French Film Theory*, 1:53–54. Originally "La foule au cinématographe," *Les puissances de Paris* (Paris: Eugène Figuière, 1911), 118–20.

Rombes, Nicholas. *Cinema in the digital age* (London and New York : Wallflower Press, 2009).

Rosen, Philip ed. *Narrative, Apparatus, Ideology* (New York: Columbia University Press, 1986).

Ross, Miriam. "The 3-D Aesthetic: Avatar and Hyperhaptic Visuality," *Screen*, 53.4 (Winter 2012), 381–97.

Sander, Philip. "Out of the Screen and into the Theater: 3-D Film as Demo," *Cinema Journal*, 50.3 (Spring 2011), 62–78.

Scaglione, Emilio. "Il cinematografo in provincia," *L'Arte Muta* (Naples), no. 6–7 (December 15, 1916–January 15, 1917), 14–16.

Scannel, Paddy. *Radio, Television and Modern Life. A Phenomenological Approach* (Oxford: Blackwell, 1996).

Schlemmer, Oskar, László Moholy-Nagy, and Farkas Molnár. *The Theater of the Bauhaus* (Middletown, Conn.: Wesleyan University Press, 1961).

Schmidt, Jan. "Blogging Practices: An Analytical Framework," *Journal of Computer-Mediated Communication*, 12.4 (2007), 1409–1427.

Serner, Walter. "Cinema and the Desire to Watch," in Richard W. McCormick and Alison Guenther-Pal, eds., *German Essays on Film*, 17–20. Originally "Kino und Schaulust," in *Die Schaubüne*, 9 (1913), 807–811.

Shaw, Jeffrey and Peter Weibel, eds. *Future Cinema. The Cinematic Imaginary After Film* (Cambridge, Mass.: MIT Press, 2003).

Singer, Ben. "Early Home Cinema and the Edison Home Projecting Kinetoscope," *Film History*, 2.1 (Winter 1988), 37–69.

Sloterdijk, Peter. *Bubbles: Spheres Volume I* (Los Angeles: Semiotext(e), 2011). Originally *Sphären, Band I: Blasen* (Frankfurt am Main: Suhrkamp, 1998).

Snickars, Pelle and Patrick Vonderau, eds. *The YouTube Reader* (Stockholm: National Library of Sweden, 2009).

———. *Moving Data: The iPhone and the Future of Media* (New York: Columbia University Press, 2012).

Sobchack, Vivian. *The Address of the Eye: A Phenomenology of Film Experience* (Princeton, N.J.: Princeton University Press, 1992).

Somaini, Antonio. " 'L'oggetto attualmente più importante dell'estetica.' Benjamin, il cinema come *Apparat*, e il '*Medium* della percezione,' " *Fata Morgana*, 20 (2013), 117–46.

Sontag, Susan. "The Decay of Cinema," *New York Times*, February 25, 1996. Available at www.nytimes.com/books/00/03/12/specials/sontag-cinema.html.

Sonvilla Weiss, Stefan. *Mashup Cultures* (Wien: Springer Verlag-Vienna, 2010).

Spiegel, Lynn. "Designing the Smart House: Posthuman Domesticity and Conspicuous Production," in Chris Berry, Soyoung Kim, and Lynn Spigel, eds. *Electronic Elsewheres*, 55–92.

Steyerl, Hito. "In Defense of the Poor Image," *e-flux* 11 (2009). Available at www.e-flux.com/journal/view/94, then in *The Wretched of the Screen* (Berlin: Sternberg Press, 2012), 31–45.

Stokes, Melvyn and Richard Maltby, eds. *American Movie Audiences: From the Turn of the Century to the Early Sound Era* (London: BFI, 1999).

———. *Identifying Hollywood's Audiences* (London: BFI, 1999).

——. *Hollywood Spectatorship: Changing Perceptions of Cinema Audiences* (London: BFI, 2001).

Strauven, Wanda. "Early Cinema's Touch(able) Screen: From Uncle Josh to Ali Barbouyou," *Necsus*, (1), 2 (2012). Available at www.necsus-ejms.org/early-cinemas-touchable-screens-from-uncle-josh-to-ali-barbouyou/.

Straw, Will. "Proliferating Screens," *Screen*, 41 (Spring 2000), 115–19.

Teige, Karel. "The Aesthetics of Film and Cinégraphie," in Jaroslav Andel and Petr Szczepanik, eds., *Cinema All the Time: An Anthology of Czech Film Theory and Criticism* (Prague: National Film Archive, 2008), 147. Originally "Estetika filmu a kinografie," *Host*, 3.6–7 (April 1924), 143–54.

"The iPad Enables a New Age of Personal Cinema," available at www.forbes.com/sites/anthonykosner/2012/04/14/the-ipad-enables-a-new-age-of-personal-cinema-welcome-to-the-feelies/.

"The Key Rules of Watching a Movie at Home Properly," available at www.denofgeek.us/movies/18885/the-key-rules-of-watching-a-movie-at-home-properly.

"The Most Pirated Movies," available at http://torrentfreak.com/project-x-most-pirated-movie-of-2012–121227/.

"The Screen Is Silver, but the Seats Are Gold. AMC Theaters Lure Moviegoers With Cushy Recliners," *New York Times*, October 18 (2013).

"The Ultimate Home Cinema Experience," available at http://homecinemamodules.nl/english/.

"The Weird Experience of Watching Movies on Planes," available at www.denofgeek.us/movies/21761/the-weird-experience-of-watching-movies-on-planes.

Thorburn, David and Henry Jenkins, eds. *Rethinking Media Change. The Aesthetics of Transition* (Cambridge, Mass.: MIT Press, 2003).

Toddi, Enrico. "Rettangolo-Film (25 x 19)," *In penombra* 1.3 (August 25, 1918), 121–23.

Toffler, Alvin. *The Third Wave* (New York: Bantam, 1980).

"Top 10 Most Pirated Movies of 2012," available at www.heyuguys.co.uk/top-10-most-pirated-movies-of-2012/.

Tryon, Chuck. *Reinventing Cinema. Movies in the Age of Media Convergence* (New Brunswick, N.J.: Rutgers University Press, 2009).

——. *On-Demand Culture. Digital Delivery and the Future of Movies* (New Brunswick, N.J.: Rutgers University Press, 2013).

Turvey, Malcom. "Seeing Theory," in Richard Allen and Murray Smith, eds., *Film Theory and Philosophy* (Oxford: Oxford University Press, 1997), 431–57.

Urry, John. *Sociology beyond Societies: Mobilities for the Twenty-First Century* (New York: Routledge, 2000).

Valéry, Paul. "The Conquest of Ubiquity," in *Aesthetics* (New York: Pantheon Books, 1964), 225–28. Originally "La conquête de l'ubiquité," in *Pièces sur l'art* (Paris: Darantière, 1931), 79–85. First version: *De la musique avant toute chose* (Paris: Editions du Tamburinaire, 1928).

Vancheri, Luc. *Cinémas contemporains. Du film à l'installation* (Lyon: Aléas, 2009).

Vertov, Dziga. "Kinoks: A Revolution," in *Kino-Eye: The Writings of Dziga Vertov*, trans. Kevin O'Brien, ed. Annette Michelson (Berkeley: University of California Press, 1984), 11–12.

Voci, Paola. *China on Video: Smaller-Screen Realities* (London: Routledge, 2010).

———. "Online Small-Screen Cinema: The Cinema of Attractions and the Emancipated Spectator," in Carlos Rojas and Eileen Chow, eds., *The Oxford Handbook of Chinese Cinema*s (Oxford: Oxford University Press, 2013), 377–97.

Vuillermoz, Emile. "Before the Screen: Hermes and Silence," in Abel, *French Film Theory*, 155–159. Originally "Devant l'écran: Hermès et le silence," in *Le Temps*, March 9 (1918), 3.

Waller, Gregory A. "Locating Early Non-Theatrical Audiences," in Ian Christie, ed., *Audience*, 81–95.

Wasson, Haidee. "The Networked Screen: Moving Images, Materiality, and the Aesthetic of Size," in Jeanine Marchessault and Susan Lord, eds., *Fluid Screen, Expanded Cinema*, 74–95.

———. *Museum Movies: The Museum of Modern Art and the Birth of Art Cinema* (Berkeley: University of California Press, 2005).

Williams, Raymond. *Television: Technology and Cultural Form* (New York: Schocken Books, 1974).

Youngblood, Gene. *Expanded Cinema* (New York: Dutton, 1970).

Zielinski, Siegfried. *Cinema and Television as entr'actes in History* (Amsterdam: Amsterdam University Press, 1999).

專有名詞中英對照

Anti-essentialism 反本質主義

Antonioni, Michelangelo 米開朗基羅‧安東尼奧尼

Apartmentherapy.com「公寓整治」網站

Appadurai, Arjun 阿榮‧阿帕杜拉

Apparatus 機制；assemblage and 裝配與機制；cinematic dispositive as 電影部署作為機制；theory 機制理論

Apple Newton Message Pad 蘋果牛頓訊息平板電腦

Arab Spring 阿拉伯之春

Arnheim, Rudolf 魯道夫‧安海姆

Arnold, Jack 傑克‧阿諾

Art 藝術：cinema 電影藝術；cinema compared to 電影與藝術比較；essential condition of 藝術的基本條件；mechanical 機械藝術；performance 表演藝術；resistance to 抗拒藝術；sixth 第六藝術

Artaud, Antonin 安托南‧亞陶

Artaud Double Bill《亞陶雙場影片》

Arts and Crafts movement 藝術與工藝運動

Asia Pacific market 亞洲與太平洋市場

AskJack「問傑克」部落格

Assemblage 裝配；apparatus and 機制與裝配；cinematic dispositive as 電影部署如同裝配；emergence of 裝配的出現

Astonishment 驚訝

Attendance 參與；performance and 演出與參與

Attention 專注；multitasking and 多工與專注

Attraction 吸引力：cinema of 吸引力電影；force of 吸引力強度

Audience 觀眾：dispersed 分散的觀眾；imagined 想像的觀眾；movie watching with 與觀眾觀賞影片。See also semi-audiences 同時參考「擬似觀眾」

Augmented reality 擴增實境

Aumont, Jacques 賈克‧歐蒙

Authenticity 真實性；of relocated cinema 移置電影的真實性

Auto Kino《汽車影片》

Automatism 自動主義

Automobile 汽車

Avant-garde cinema 前衛電影

Avatar《阿凡達》

The Avengers《復仇者聯盟》

Awareness 知覺

Back-to-the-cinema experience「重回電影院」的經驗

Bal, Mieke 梅克・貝爾

Balazs, Bela 貝拉・巴拉茲

Barry, Iris 艾瑞斯・貝利

Barthes, Roland 羅蘭・巴特

Battleship Potemkin《波坦金戰艦》

Baudelaire, Charles 查爾斯・波特萊爾

Baudry, Jean-Louis 尚—路易・鮑德利

Bauhaus school 包浩斯學派

Baumbach, Nico 妮可・鮑姆巴赫

Bazin, Andre 安德烈・巴贊

Become-cinema 形成—電影

Behavior, rules of 行為法則

Bellour, Raymond 雷蒙・貝勒

Belson, Jordan 喬登・貝爾森

Belton, John 約翰・伯頓

Benjamin, Walter 華特・班雅明

Bergman, Ingmar 英格瑪・柏格曼

Betamax Beta 盒式錄影帶

BFI Statistical Yearbook 2013 英國電影學院《2013年統計年鑑》

Bifurcation 分歧

Bigelow, Kathryn 凱薩琳・畢格羅

Billboards 告示牌

Bin Laden, Osama 歐薩瑪・賓拉登

"The Birth of a Sixth Art" (Canudo)〈第六藝術的誕生〉（作者：卡努多）

Blackboards（電子）黑板

Blade Runner《銀翼殺手》

The Blair Witch Project《厄夜叢林》

Blockbuster 百視達影視產品租售店

Blogs 部落格

Blu-ray Discs 藍光影碟

Bontempelli, Massimo 馬西莫・伯坦佩里

Bordwell, David 大衛・鮑德威爾

The Bourne Identity《神鬼認證》

The Bourne Ultimatum《神鬼認證：最後通牒》

Box office returns 票房回收

Brakhage, Stan 斯坦・布拉哈格

Bricoloage 隨機創作

Bricoleur 隨機創作者

British Film Institute 英國電影資料館

Bubble; existential 泡沫；存在的泡沫

Bulletin boards 電子看板

Burgin, Victor 維克多・柏金

Business cards 商業名片

Cage, John 約翰・凱吉

Caldwell, John 約翰・卡得威

Camera obscura 暗箱

Cameron, James 詹姆斯・卡麥隆

Cannes Film Festival 坎城影展

Canon 典範

Canudo, Ricciotto 里西歐托・卡努多

Carbone, Mauro 莫羅・卡波內

Carpenter, John 約翰・卡本特

Carrol, Noel 諾埃爾・卡洛爾

Catharsis 淨化作用

Cavell, Stanley 史坦利・卡維爾

Cell phone 手機：in China 在中國的手機；history of 手機的歷史；screens 手機螢幕

Cellular networks 手機通訊網絡

Celluloid film 膠捲影片

Cendrars, Blaise 布萊斯・桑德拉爾

Certeau, Michel de, 米歇爾・德塞圖

CGI, see computer-generated imagery CGI，參考「電腦合成畫面」

Chambre 666《666號房間》

Charleston City Paper《查爾斯頓城市報》

Chelsea Girls《雀兒喜女郎》

China 中國

Chinese Theatre（洛杉磯）中國戲院

Cinema 電影；of adhesion 黏著的電影；aftermath of 電影之死；art compared to 藝術與電影比較；assemblage 裝配電影；of attractions 吸引力電影；beyond 超越電影；components of 電影元素；conditions of 電影條件；of consciousness 意識電影；contradictory presence of 電影的矛盾存在；cybernetic 網路電影；definition of 電影的定義；of dispersion 分散的電影；domestic 國產電影；environments of 觀影環境；expanded 擴張電影；expanded, circa 1970 1970年擴張電影；expanded, circa 2013 2013年擴張電影；extended 延伸電影；flexibility of 電影的靈活性；heart of 電影之「心」；as hieroglyphs 電影有如圖像文字；history of 電影史；home 家庭電影；as icon 電影有如聖像；idea of 電影的概念；identity of 電影的身份；indexicality of 電影的索引性；instability of 電影的不穩定性；invasion of 電影的入侵；light「輕巧電影」；mechanical 機械電影；media interconnected with 媒體與電影的連結；migration of 電影的遷移；as modality 電影有如模組；multifaceted profile of 電影的多樣輪廓；needs for 對電影的需求；as object 電影做為客體；as pedagogy 電影做為宣傳工具；perimeters of 電影的邊界；permanence of 電影的永恆；persistence 電影的持續存在；as portal 電影做為門戶；recognition of（對）電影的認可；as relic 電影做為聖物；reproduced reality in 電影中再製現實；as ritual 電影做為儀式；as sixth art 電影做為第六藝術；topography of 電影的地形學；transformation of 電影的轉型。See also relocated cinema, specific cinema types 同時參考「移置的電影」，「特定的電影型態」

Cinema-beyond-cinema experience「超越電影的電影」之經驗

Cinema d'auteur 作者電影

Cinema d'exposition 展示影像

Cinema Paradiso《新天堂樂園》

CinemaScope 寬銀幕電影

Cinematheque Francaise 法國電影資料館

Cinematic dispositive 電影部署；as apparatus 電影部署做為機制。see also dispositive

同時參考「部署」

Cinematic experience 電影經驗；back-to-the-cinema「重回電影院」的電影經驗；bifurcation of 電影經驗的分歧理論；cinema-beyond-cinema「電影超越電影」的電影經驗；classical 古典電影經驗；contagiousness of 電影經驗的感染性；redefinition of 電影經驗的再界定；re-experiencing 電影經驗的再經驗；schism of 電影經驗的分裂

Cinematicity 電影化（程度）

Cinematic language 電影語言

Cinematic narration, in new media 新媒體中的電影敘事

Cinematographic experience (as opposed to filmic experience) 觀影經驗（與影片經驗對照）

Cinemax「Cinemax」電影頻道

Cinephilia 影癡

Circorama 環形戲院

Clair, Rene 赫內‧克萊爾

Clayton, Jack 賈克‧克萊頓

Cognitive acts 認知行動

Cognitive doing 認知作用

Collaboration 合作

Comingsoon.net「即將上映」網站

Composite spectacles 合成特效

Computer films 電腦影片

Computer-generated imagery (CGI) 電腦合成影像

Computers 電腦；in China 在中國的電腦；desktop 桌上型電腦

Computer screens 電腦螢幕

Concentration (as opposed to distraction) 專心（相對於分心）

Connolly, Maeve 瑪依芙‧康諾利

"The Conquest of Ubiquity" (Valery)〈無處不在的征服〉（作者：保羅‧梵樂希）

Consciousness 意識

Consecration 聖化

"Considerations sur la situation du spectateur au cinema" (Feldmann)〈關於電影觀眾情境的思考〉（作者：艾瑞克‧費得曼）

Constellation TV 衛星電視

Consumption 消費：distraction and 分心與消費；forms of 消費形式；practices of 消費
　　實踐；production and 生產與消費
Contemporary cinemas 當代電影
Contingence 偶發
Convergence 匯流
Crary, Jonathan 喬納森‧克雷里
Creativity 創意：diffused 散佈的創意；mass 大眾創意；of recognition 認知的創意
The Creature from the Black Lagoon《黑湖妖潭》
Criterion Collection 標準收藏公司
Cult films 邪典影片
Cult objects 邪典物件
Cultural forms 文化形式
Cybernauts 網民
Cybernetic cinema 模控電影

Daney, Serge 舍吉‧當內
The Dark Knights Rises《黑暗騎士：黎明昇起》
Darkness 黑暗；loss of 失去黑暗；sacred 神聖的黑暗；as suturing element 做為縫合
　　元素的黑暗
Data 數據：recuperation 還原數據；whirlwind of 數據風暴
Dean, Tacita 塔希塔‧迪恩
Death 24X a Second: Stillness and the Moving Image (Mulvey)《每秒24倍速的死亡：靜止
　　與活動影像》（作者：蘿拉‧莫薇）
De Baecque, Antoine 安東尼‧德貝奇
Debord, Guy 居伊‧德波
Debray, Regis 雷吉斯‧德布雷
Decentralization 去中心化
De-cinematization 去電影化
Deep Play《深遊》（錄像裝置）
Deferred action 延遲行動
Deformation 變形
De Gaetano, Roberto 羅伯特‧德加塔諾
De Kuyper, Eric 艾瑞克‧德凱波

Deleuze, Gilles 吉爾‧德勒茲

Delivery 傳遞；fragments and 碎片與傳遞；relic and 聖物與傳遞

Delluc, Louis 路易‧德呂克

De Palma, Brian 布萊恩‧狄帕瑪

Derrida, Jacques 賈克‧德希達

Desire to watch 觀看的慾望

Desonos, Robert 羅柏‧德斯諾斯

Deterministic orientation, of media 媒體的決定論取向

Deterritorialization 去地域化

De Toth, Andre 安德爾‧德托斯

Devices 裝置；correct use of 裝置的正確使用；display 展示裝置；image-capturig 影像捕捉裝置；palm 掌上裝置；technological 科技裝置。See also mobile devices 同時參考「行動裝置」

Dialectical images 辯證圖像

Dialectical situations 辯證情境

The Dictator《大獨裁者落難記》

Didactic cinema 教學影片

Didi-Huberman, Georges 喬治‧迪迪‧于貝曼

Digital imagery 數位影像

Digital movies 數位電影

Digital technology 數位科技

Digital television screens 數位電視螢幕

Digital terrestrial television (DTT) 數位地面電視

DirectTV 直播衛星電視

Dispersion 分散

Displays 展示；devices 展示裝置；move towards 朝向展示

Dispositif 部署

Dispositive 部署；as assemblage 部署有如裝配；redefinition of 部署的再定義；subjectivity and 主體與部署。see also cinematic dispositive 同時參考「電影部署」

Distraction 分心；consumption and 消費與分心

Distribution 發行；directionality of 發行的方向；film 影片發行；new forms of 新形式的發行；points 發行點；of sensible 感性分享

Doane, Mary Ann 瑪莉‧安‧朵安
Documentaries 紀錄片
Doing 作用；cognitive 認知作用；emotional 情感作用；expressive 表達作用；
　　relational 關係作用；sensory 感官作用；technological 科技作用；textual 文本作
　　用
Dolby system 杜比系統
Domestication 馴化
Donna schermo (screen woman) 遮罩女人
Doom《毀滅戰士》電玩
Doors 門
Downloading 下載
Dragon Inn《龍門客棧》
Dreyer, Carl 卡爾‧德萊葉
Drives, dynamic of 驅力的動能
D3D 數位立體影片
DTT see digital terrestrial television 同時參考「數位地面電視」
Dubois, Philippe 菲力普‧杜波依斯
DVDs 數位光碟；Criterion Collection 標準收藏公司數位光碟；players 數位光碟播放
　　機；rentals 數位光碟租售；viewing 觀看數位光碟
DVR 數位光碟機

Eames, Charles 查爾斯‧伊姆斯
Eames, Ray 雷‧伊姆斯
Edinburgh International Film Festival 愛丁堡國際影展
Edison Home Projecting Kinetoscope 愛迪生家用投影式電影放映機
Egoyan, Atom 艾騰‧伊格言
Eisenstein, Sergei 謝爾蓋‧愛森斯坦
Elite Home Theater Architects 菁英家庭影院設計公司
Ellis, John 約翰‧艾利斯
Elsaesser, Thomas 湯瑪士‧艾爾沙索爾
Elsewhere 其他地方
Emmay Awards 艾美獎
Emotional doing 情感作用

Emotions, transporting 轉移情緒

Encounters 接觸

Entr'Acte《幕間休息》

Environments 環境：adaptable 可適應的環境；ambiguity of 環境的模糊；arrangement of 環境的安排；component of assemblage 裝配組合的環境；bifurcation of 環境分歧理論；distracting 分心的環境；experiential 經驗的環境；media 媒體環境；mediatized 媒體化環境；migration toward new 遷移到新環境；new 新環境；relocation of 環境移置；re-relocation and 再移置與環境；resonances in 環境和諧；search for new 尋找新環境；teledynamic 遠距動態環境；see also setting 同時參考「場景」

Envision 預見

Enzensberger, Hans Magnus 漢斯・蒙格斯・艾森斯柏格

Epiphany 頓悟

Epstein, Jean 尚・艾普斯坦

Event 事件：film as 影片做為事件；public 公共事件

Everyday life 每日生活

The Execution of Mary Queen of Scots《蘇格蘭女王瑪麗處決記》

Expanded cinema 擴張電影：circa 1970 1970年擴張電影；circa 2013 2013年擴張電影

Expanded Cinema (Youngblood)《擴張電影》（作者：楊布拉德）

Expansion 擴張

Experience 經驗：back-to-the-cinema「重回電影院」的經驗；of cinema-beyond-cinema「電影超越電影」的經驗；cinematographic 觀影經驗；classic filmic 古典影片體驗；configuration of 經驗的架構；context and 脈絡與經驗；displacement of 經驗的轉移；encounters and 接觸與經驗；filmic 影片經驗；integrated 整合的經驗；need for 經驗需求；relocation of 經驗的移置；see also cinematic experience 同時參考「電影經驗」

Exploding Plastic Inevitable events《不可避免的塑料爆炸事件》（展演。作者：沃荷）

Exploration 探索

Expressive doing 表達作用

Extended cinema 延伸電影

External 外部

Externality 外部性

Eye/Machine《眼睛／機器》（錄像裝置。作者：荷索）

Facebook 臉書

Fainting, of medium 媒體暈眩

Family Leisure 家庭娛樂公司

Fanchi, Mariagrazia 瑪麗亞格拉齊亞‧方其

Fans 粉絲：activity 粉絲行為；grassroots production by 粉絲的草根生產；intervention of 粉絲的介入

Farocki, Harun 哈倫‧法洛基

Faure, Elie 厄利‧弗列

Feature-film format 劇情片規格

Feedback 回饋

Feldmann, Erich 艾瑞克‧費得曼

Festivals 影展

Fetishism 戀物癖

Figgis, Mike 麥克‧菲吉斯

File sharing 檔案分享

Film 《影片》（短片）

Film experimentation 影片實驗

Filmic experience (as opposed to cinematographic experience) 影片經驗（相對於觀影經驗）

Filmic séance 影片招魂

Filmology movement 電影學運動

Films 影片：characterization of 影片特性；computer 電腦影片；cult 邪典影片；distribution 影片發行；as events 影片做為事件；feedback between spectators and 觀眾與影片之間的回饋；genre 影片類型；and installations 影片與裝置；intervening with 以影片介入；meanings 影片意義；re-enjoyment of 再度享受影片；relocation and 移置與影片；watching 觀看影片

Film theory 電影理論：experiential approach to 電影理論的經驗取徑；retracing 重溯電影理論；as social discourse 電影理論做為社會論述

Filtering 過濾

Flaneurs 漫遊者

Flaubert, Gustave 古斯塔夫‧福樓拜

Flows 流動

Flusser, Vilem 維蘭·傅拉瑟
Fluxus 激流派（藝術運動）
Fog 霧
Forums 論壇
Fossi, Giovanni 喬凡尼·弗西
Foucault, Michel 米歇爾·傅柯
Fragments 碎片
Frames 框架
Frampton, Hollis 霍利斯·弗蘭普頓
Freeburg, Victor O. 維克多·弗萊堡
Freud, Sigmund 西格蒙·佛洛伊德
Friedberg, Anne 安·弗里德柏格
Functional norms 功能性典範
"Future Cinema"「未來電影」藝術展

Galaxies 星系
Gaudreault, Andre 安德烈·高德羅
Gault, Berys 貝瑞斯·高特
Gay, Andre 安德烈·蓋伊
Gaze 凝視；mechanical 機械凝視
Genital Panic《生殖器恐慌》（藝術表演）
Genre films 類型影片
Geography, of media 媒體地理學
Gerbi, Antonello 安東尼羅·格畢
Gilliam, Terry 泰瑞·吉連
Giovannetti, Eugenio 尤金尼歐·喬凡內提
The Girl with the Dragon Tattoo《龍紋身的女孩》
Glance 瞥視
The Glass House《玻璃屋》（影片）
Globalization 全球化
Global Positioning System (GPS) 全球定位系統
Godard, Jean-Luc 尚—盧·高達
Goodbye, Dragon Inn《不散》

Google Earth 谷歌地球

GPS, see Global Positioning System GPS，參考「全球定位系統」

Grassroots practices 草根實踐

Grassroots production 草根生產

Gray, Jonathan 喬納森・格雷

Great parataxis 大意合（語言學）

Greenaway, Peter 彼得・格林納威

Greengrass, Paul 保羅・格林葛瑞斯

GRiDPad GRiD 平板電腦

Gropius, Walter 華特・葛羅培斯

Groys, Boris 波里斯・葛羅伊斯

Guardian（英國）《衛報》

Guattari, Felix 菲利克斯・瓜塔利

Gulliverization 格列弗化

Gunning, Tom 湯姆・岡寧

Hagener, Malte 馬特・漢傑

Haggis, Paul 保羅・哈吉斯

Hall, Stuart 斯圖亞特・霍爾

Hansen, Mark B. N. 馬克・韓森

Hansen, Miriam 米麗安・韓森

Harryhausen, Ray 雷・哈利豪森

HBO 「HBO」電影台

Hearsay of the Soul《靈魂的傳聞》（錄像裝置。作者：荷索）

Hellman, Monte 蒙特・赫爾曼

Here 這裡

Herzog, Werner 韋納・荷索

Heterochrony 異質時間／異時性

Heterogeneity 異質性

Heterotopias 異質空間／異托邦

Hieroglyphs 圖像文字

Higgins, Charlotte 夏洛特・希金斯

High definition 高解析；poor images in 高解析的弱影像

Hollywood cinema 好萊塢電影

Holographic movies 全像投影影片

Homage 致敬

home cinema 家庭電影

Home Cinema Modules「家庭電影模組」公司

Homeless 遊民

Home pages（網路）首頁

Home theaters 家庭電影院；asetheticization and 美學化與家庭電影院；screens 家庭電影院銀幕

House of Wax《恐怖蠟像館》（1953）

Hugo《雨果的冒險》

Huhtamo, Erkki 埃爾基‧胡赫塔莫

Hulu「Hulu」網路串流影音平台

Humankind 人類

Hurlements en faveur de Sade《為薩德疾呼》

Hypertext 超文本

Hypertopias 超空間／超托邦；relocated cinema and 移置電影與超空間；roots of 超空間的根源；transition to 轉移至超空間

Hypertrophy of narcissism 自戀的膨脹

Ice Age: Continental Drift《冰河歷險記：板塊飄移》

Icon 聖像；cinema as icon 電影做為聖像；cinephilia and 影癡與聖像；Bizantyne 拜占庭式（錯綜複雜的）；debate on 辯論聖像

Idem-identity 同樣的身份

Identification 身份認同

Identity 身份；of cinema 電影的身份；screens and 銀幕與身份

Ideological effects 意識型態效果

Illusion machine 幻象機器

Image-capturing devices 影像捕捉裝置

Images 圖像／影像；albums 相冊影像；dialectical 辯證圖像；filmic 片片影像；flashing 閃動影像；history of 影像歷史；intercepted 擷取的影像；localizing 在地化影像；as opposed to visual 相對於視覺的影像；perceptual realistic 感知寫實影像；poor 弱影像；screened 放映的影像；social 社會影像；technical 科技

影像

The Imaginary Signifier (Metz)《想像的能指》（作者：梅茲）

Imagination 想像

Imagined audiences 想像的觀眾

Imagined public 想像的群眾

IMAX IMAX 巨幅電影；screens IMAX 巨幅電影銀幕

IMDB 「IMDB」網路電影資料庫

Imperfection 不完美

Inception《全面啟動》

"In Defense of the Poor Image" (Steyerl)〈為弱影像辯護〉（作者：黑特‧史戴爾）

Indexicality 索引性；of cinema 電影的索引性

Inexperience 無經驗

Influences 影響；remote 遠端的影響

Information 資訊；circulation of 資訊流傳

"Iniziazione alle delizie del cinema" ("Initiation to the Delights of Cinema", Gerbi)〈電影喜
 悅的開始〉（作者：格畢）

Innervation 支配

Installations 裝置；multiscreen 多螢幕裝置

Instances 實例

Institution 機構；need for 對機構的需求

Intensity 強度

Intermedia theater 中介劇場

Internet 網路；virtual spaces in 網路中的虛擬空間

Internet protocol television (IPTV) 網路電視

In the Mouth of Madness《戰慄黑洞》

In the Valley of Elah《震撼效應》

Into the Universe of Technical Images (Flusser)〈進入科技影像的宇宙〉（作者：傅拉
 瑟）

iPad 「iPad」平板電腦

iPhone 「iPhone」手機

ipse-identity 自我的身份

IPTV. See Internet protocol television 參考「網路電視」

Jacobs, Carol 卡蘿‧雅伯斯

Jenkins, Henry 亨利‧詹金斯

Jones, Jesse 傑西‧瓊斯

Jurassic Park《侏儸紀公園》

Kinetoscope 愛迪生 Kinetoscope 電影放映機

Kittler, Friedrich 菲德烈‧基特勒

Klinger, Barbara 芭芭拉‧克林格

Kodak 柯達公司

Kracauer, Siegfried 齊格弗里德‧克拉考爾

Krauss, Rosalind 蘿薩琳‧克勞絲

Kubrick, Stanley 史丹利‧庫伯力克

Lambie, Ryan 雷恩‧蘭比

Lang, Fritz 弗里茲‧朗

Lasswell, Harold 哈羅德‧拉斯威爾

Latour, Bruno 布魯諾‧拉圖

Lefebvre, Henri 亨利‧列斐伏爾

Le Grice, Malcolm 馬爾孔‧葛理斯

Lemaitre, Maurice 莫理斯‧拉梅特

Levi, Pavle 帕甫萊‧列維

Levin, Thomas Y. 托瑪斯‧列文

Levi-Strauss, Claude 克勞德‧李維史陀

L'Herbier, Marcel 馬塞爾‧萊爾比耶

Light 光：cinema 電影光；projections in full 全光投影；regimes of 光的設置／佈局

Liman, Doug 道格‧李曼

Lidsay, Vachel 瓦謝‧林賽

Lines of breaking 斷裂線

Locality 在地性

Localization 在地化

Logan, John 約翰‧羅根

The Lord of the Ring《魔戒》

Low definition 低解析

Lucas, George 喬治・盧卡斯

Lukas, Georg 喬治・盧卡奇

Lumieres' Cinematographe 盧米埃兄弟電影攝放影機

Lynch, David 大衛・林區

Mainstream cinema 主流電影

Manipulation 操控

Mann, Delbert 戴伯特・曼

Manovich, Lev 列夫・曼諾維奇

Maps 地圖

Mariani dell'Anguillara, Camillo 卡密羅・馬利安尼・安古拉

Marion, Philippe 菲力普・馬力昂

Marketing 行銷；do-it-yourself 自助行銷

Marty《馬蒂》或《君子好逑》（導演：戴伯特・曼）

Masculin Feminin. 15 faits precis《男性・女性》

Material conditions 物質條件

The Matrix《駭客任務》

Maturation 成熟

McCall, Anthony 安東尼・麥考爾

McLuhan, Marshall 馬歇爾・麥克魯漢

McPherson, Tara 塔拉・麥克佛森

Mechanical art 機械藝術

Mechanical gaze 機械凝視

Media 媒體／媒介：aggregate 媒體聚合；cinema interconnected with 電影與媒體的連結；convergence of 媒體匯流；cool 冷媒體；as cultural form 媒體做為文化形式；definition of 媒體的定義；delivery 傳輸媒體；deterministic orientation of 媒體的決定論取向；environment 媒體環境；expansion of 媒體的擴張；fainting of 媒體暈眩；geography of 媒體地理學；hot 熱媒體；hybrid 混雜媒體；mobile 行動媒體；new 新媒體；in new environment 新環境的媒體；permanence of 媒體的永恆；specificity of 媒體的特性；as support 做為支撐的媒體；system of sensations in 媒體中的感知系統；theories 媒體理論；transformation of 媒體的轉換；transporting 轉移媒體；two faces of 媒體的兩面；see also new media 同時參考「新媒體」

Media facades 電視牆
Mediatized spectator 媒體化觀眾
Melies, Georges 喬治・梅里葉
Memory 記憶
Metonymy 轉喻
Metropolis《大都會》
Metz, Christian 克里斯汀・梅茲
Microsoft Office 微軟Office辦公軟體
Minitel（法國）國家網路
Minority Report《關鍵報告》
Mirrors 鏡子
Mission: Impossible-Ghost Protocol《不可能的任務：鬼影行動》
Mitchell, W.J.T. W.J.T. 米歇爾
Mobile devices 行動裝置；space and 空間與行動裝置；strategies of repair and 修護策
　　略與行動裝置；see also palm devices 同時參考「掌上裝置」
Mobile home 行動家庭
Mobility 行動性
Modalities 模組
Modernity 現代性
Moholy-Nagy, Laszlo 拉茲洛・莫霍利・納吉
MOMA see Museum of Modern Art（紐約）當代藝術館
Monitoring 監視
Monitors 監視器
Moon Light Festival「月光影展」
Moore, Michael 麥可・摩爾
Morin, Edgar 艾得格・莫林
Morris, Errol 埃洛・莫里斯
Motherland 故鄉；return to 回歸故鄉
The Motion Picture, 1914-1934《電影，1914—1934》
Movie camera 電影攝影機
The Movie Channel「電影頻道」電影台
Moviegoers 電影觀眾；see also spectators 同時參考「觀眾」
Movie theaters 電影院；architecture of 電影院建築；cinema outside 電影院以外的電

--- 盧米埃星系 ---

New Zealand Film Archive 紐西蘭電影資料館
Nintendo Wii 任天堂Wii電玩遊戲
Nolan, Christopher 克里斯多福・諾蘭
No-longer cinema 不再是電影（的電影）
Non-theatrical exhibition sites 非電影院映演空間
Notion clé 訊息概念

Occurrence (cinema as) 事件（電影做為事件）
Ode to the Dawn of Man《人類黎明的頌歌》（導演：荷索）
Odin, Roger 羅傑・歐丹
"Of Other Spaces" (Foucault)〈論他者空間〉（作者：傅柯）
Oikonomia (administration of God) 上帝的安排
Once-again cinema 再度是電影
On-demand subscriptions（視訊）隨選訂閱
Openness 開放性
The Origin of German Tragic Drama (Benjamin)《德國悲悼劇的起源》（作者：班雅明）
Origins 起源

Paik, Nam June 白南準
Palazzo Reale（米蘭）王宮
Palm devices 掌上裝置
Panopticon 全景敞視
Panoramic format 全景格式
Pantages Theater（好萊塢）潘塔吉斯戲院
Panteo, Tullio 圖利歐・潘提歐
Papini, Giovanni 喬凡尼・帕皮尼
Paratexts 副文本
Paris qui dort《沈睡的巴黎》（導演：克萊爾）
Partitioning 分割
La passion de Jeanne d'Arc《聖女貞德受難記》
Pathe Baby「百代寶貝」放映機
Pay-to-view on-demand 隨選付費觀看

Pedulla, Gabriele 加百列・帕度拉

Percussive 衝擊

Performance 演出；art 藝術演出；attendance and 參與與演出

Performers 表演者

Persistence, of cinema 電影的持續存在

Persona《假面》

Personality 人格

Phenakistoscope 費納奇詭盤

Photograms 光影照片

Photography 攝影

Photoshop Photoshop 繪圖應用程式

Piazza Doumo（米蘭）主教座堂廣場

Picabia, Francis 弗朗西斯・畢卡比亞

Pictorial composition 圖像組合

Piracy 盜版

Pirandello, Luigi 路伊吉・皮蘭德婁

Pirates of the Caribbean《神鬼奇航》

The Politics of Aesthetics: The Distribution of the Sensible (Ranciere)《美學的政治：可感性的分配》（作者：洪席耶）

Poor images 弱影像；in high definition 高解析的弱影像

Poppe, Emile 艾米爾・波普

Portals（網站）入口

Post-cinema 後─電影

Potential 潛能

Prince, Stephen 史蒂芬・普林斯

Printing press 出版媒體

Pro-Am 專業─業餘者

Production 生產：consumption and 消費與生產；grassroots 草根生產；tracking 追蹤生產

Produsage 生產性使用／生產性消費

Profanation 褻瀆；grassroots practices and 草根實踐與褻瀆

Projection 投影；in full light 全光投影；simultaneous 同步投影

Projection-identification 投射─認同

Projective gestures 投射姿態

Projector 投影機；availability of 投影機可用性；domestic 家用投影機；on planes 飛機
上的投影機；portable 攜帶型投影機

Project X《派對X計畫》（2012）

Promemoria 提醒

Prometheus《普羅米修斯》

Propaganda cinema 政宣電影

Proximity 鄰近

Public events 公共事件

Public opinion 公共意見

Public spaces 公共空間；monumentalization of 公共空間的紀念碑化

Public sphere 公共領域

Pugh, Casey 凱西・佩治

Putrih, Tobias 托比亞・普特

Quaresima, Leonardo 李奧納多・夸雷斯瑪

Radio 無線電

Radio City Movie Hall 無線電城電影廳

Ranciere, Jacques 賈克・洪席耶

Rarefaction 稀釋

Ratification 認可

Realism, tradition of 寫實主義傳統

Reality 現實；augmented 擴增實境；fragmentation of 現實的碎片；reproduced 再製現
實

Rearticulation 再接合

Reception 接收

Recognition 確認；of cinema 電影的確認；creativity of 確認的創意；paradox of 確
認的矛盾；of personality 個性確認；point of reference and 參考點與確認；
practices of 確認的實踐

Re-consecration 再奉獻

Recursivity 迴遞

Redacted《斷章取義》（導演：布萊恩・狄帕瑪）

Redbox「紅盒」租片中心

Re-enchantments 反魅

"Reflections on the Seventh Art" (Canudo)〈第七藝術的反思〉（作者：卡努多）

Reijseger, Ernst 恩斯特・瑞吉史格

Reinvention of cinema 電影的再發明

Relational doing 關係作用

Relic 聖物；cinema as 電影做為聖物；cinephilia and 影癡與聖物

Relocated cinema 移置電影；authenticity of 移置電影的真實性；hypertopias and 超空間與移置電影

Relocation 移置；alteration during 移置中的改變；domestication and 馴化與移置；of environment 環境的移置；of experience 經驗的移置；films and 影片與移置；paths of 移置的途徑；re-relocation and 再移置與移置

Remain-cinema 仍然是一電影

Remediation 再媒體化

The Remembered Film (Burgin)《被記住的影片》（作者：柏金）

Remixes 重混

Remote influences 遠端的影像

Renan, Sheldon 雷南・謝爾頓

Repair, strategies of 修護策略

Reproduction 再生產

Re-relocation 再移置

Resnais, Alain 亞倫・雷奈

Resonances 共振

Retailers 經銷商

Retakes 重製

Reterritorialization 再地域化

Retrospective gestures 回顧的態度

Ricoeur, Paul 保羅・里克爾

Ritual 儀式

Rocky Horror Picture Show《洛基恐怖秀》

Rodowick, David 大衛・羅德維克

Romains, Jules 朱爾斯・羅曼

Room at the Top《金屋淚》

Second Council of Nicaea（東正教）第二次尼西亞會議（西元787年）
Seeing-as 視為
Segers, Hercules 海格力‧斯格斯
Self-consciousness 自我意識
Self-construction 自我建構
Self-narration 自我敘述
Semi-audience 半觀眾
Sensible, distribution of 感性分享
Sensorial dimension 感官面向
Sensory doing 感官作用
Sensory Reality 感知現實
Serner, Walter 華特‧塞爾納
Setting 場景；icon and 聖像與場景；as substitute 做為替代場景；see also environments 同時參考「環境」　‧
Sharits, Paul 保羅‧薩利斯
Shaw, Jeffrey 傑佛瑞‧蕭
Sherlock Holmes: A Game of Shadows《福爾摩斯：詭影遊戲》
Sherlock Junior《小福爾摩斯》
The Shining《鬼店》
Shoot (Pirandello)《開槍》（作者：皮藍德婁）
Short forms 短片形式
Showtime Showtime 電影台
Singer, Ben 班‧辛格
Sirk, Douglas 道格拉斯‧塞克
Sixth art 第六藝術
Sloterdijk, Peter 彼得‧斯洛特戴克
Smith, Damon 戴蒙‧史密斯
Snow, Michael 麥可‧史諾
Social discourses 社會論述：film theories as 電影理論做為社會論述；network of 社會論述網絡
Social image 社會形象
Social networks 社群網路；spectators and 觀眾與社群網路
Social strategies 社會策略

Substitutes 替代物

Subversion 顛覆

Sunset Cinema《日落電影》（導演：阿波隆尼亞‧蘇史特斯與畢克‧凡得波）

Superficiality 表象

Survival 存活

Sustersic, Apolonija 阿波隆尼亞‧蘇史特斯

Suture 縫合；suturing elements 縫合元素

Symbolic needs 象徵需求

Synaethetic cinema 共感電影

Synesthesia 共感

System of sensations 感知系統

Tablets 平板電腦；screens 平板電腦螢幕

Tactility 觸感

Tahrir Square（開羅）解放廣場

Tandy Zoomer「Tandy Zoomer」掌上裝置

Tate Modern（倫敦）泰特現代美術館

Tati, Jacques 賈克‧大地

Taylor, Kate 凱特‧泰勒

Techniques of the Observer (Crary)《觀察者的技術》（作者：克雷里）

Technological doing 科技作用

Technology 科技；aesthetics fused with 美學結合科技；in assemblage cinema 裝配電影
的科技；digital 數位科技；electric 電子科技；new 新科技；renouncing 放棄科
技；screen 銀幕科技；see also digital technology 同時參考「數位科技」

Teige, Karel 卡瑞爾‧泰格

Teledynamic environments 電子傳導環境

Telegraph《每日電訊報》

Telephone 電話

Television 電視；delivery to 傳輸到電視；screens 電視螢幕；series 電視劇；space and
空間與電視；3-D 3D立體電視

The Terminator《魔鬼終結者》

Territoriality 地域

Territorialization 地域化

Textual doing 文本作用

Theme parks 主題樂園

Third machine 第三種機器

Third World cinema 第三世界電影

3-D 3D立體；adoption of 3D 採用；movie theaters 3D 立體影院；reemergence of 3D
　　立體的再度出現；signals 3D 立體訊號；television 3D 立體電視

Timecode《真相四面體》／《時間密碼》

TiVo 「TiVo」數位電視公司

Toddy, Enrico 恩立科‧陶迪

Topography, of cinema 地形學；電影地形學

Tornatore, Giuseppe 朱賽貝‧托納多雷

Torrentfreak.com 「Torrentfreak.com」網站

Tortajada, Maria 瑪麗亞‧托塔亞達

Total Theater「完全電影院」（建築設計）

Touch screen 觸控螢幕

Trailers 預告片；fake 虛構預告片；honest 誠實預告片

Transmedia storytelling 超媒體敘事

Transmission 傳輸

Tributes 致敬

A Trip to the Moon《月球之旅》

True stories 真實故事

Truth 真實；effect 真實效果；need for 需要真實

Tryon, Chuck 查克‧泰隆

Tsai Ming-Liang 蔡明亮

Tumblr 「Tumblr」社群網路平台

Turner, Ted 泰德‧透納

Turvey, Malcolm 馬爾孔‧特維

TV Cello《電視大提琴》（白南準作品）

Twain, Mark 馬克‧吐溫

12 Angry Films《12怒片》（導演：傑西‧瓊斯）

24《24反恐任務》（電視影集）

21 Jump Street《龍虎少年隊》（電視影集）

The Twilight Saga Breaking Dawn Part 1《暮光之城：破曉1》

Twitter推特

2001: A Space Odyssey《2001：太空漫遊》

Understanding Media (McLuhan)《認識媒體》（作者：麥克魯漢）

Urban spaces 都會空間

Usai, Paolo Cherchi 保羅‧謝奇‧烏塞

U2 U2樂團

Vachel, Lindsay 林賽‧韋切爾

Valery, Paul 保羅‧梵樂希

Valie Export 瓦萊‧易思普（奧地利藝術家）

Valorization 平抑物價

Vancheri, Luc 路克‧凡切里

VanDerBeek, Stan 史坦‧凡得畢

Van der Pol, Bik 畢克‧凡得波

VCR VCR卡帶錄放影機

Venetian, Atmospheric《威尼斯，氣味》（導演：托比亞‧普特）

Venice Film festival 威尼斯影展

Vertov, Dziga 吉加‧維多夫

VHS VHS錄影帶

Video-Drome「錄像場」（裝置藝術）

Video games 電玩遊戲

Videographic cinema 錄像電影

Videosphere 錄像域

Video viewing 錄像觀看

Video wall 錄像牆

Viewing spaces 觀看空間

Vision 視覺：cinematographic 觀影視覺；darkness of space of 視覺空間的黑暗；
　　mobile 行動視覺；object of 視覺對象（客體）；perspectival 透視視覺；
　　practices of 視覺的實踐；semi-cinematic 半電影視覺；semi-continuous 半連續
　　視覺；semi-private 半私密視覺；space of 視覺空間；stereoscopic 立體視覺

Visuals 視覺

Vitascope Vitascope 電影放映機

Zen for Film《電影禪》（白南準作品）

Zero Dark Thirty《00：30凌晨密令》（港譯：《追擊賓拉登行動》）

ZooTV Tour（U2樂團）「動物電視」巡迴演出

Vivre sa vie《賴活》（或《隨心所欲》）（導演：高達）

Voci, Paola 保拉・渥西

Voyage on the North Sea: Art in the Age of the Post-Medium Condition (Krauss)《北海航行：後媒體條件時代下的藝術》（作者：克勞絲）

Voyeurism 窺淫

Wachowski, Andy 安迪・華卓斯基

Wachowski, Larry 賴利・華卓斯基

Wadsworth Atheneum（美國）渥茲渥斯雅典藝術博物館

Walls 牆面

Warhol, Andy 安迪・沃荷

Wasson, Haidee 海蒂・華生

"What is an apparatus?"(Agamben)〈什麼是機制？〉（作者：阿岡本）

"What is a Dispositif?" (Deleuze)〈什麼是部署？〉（作者：德勒茲）

Web 網路

Web harvesting 網路存取

Web sites 網站

Web spectators 網路群眾（鄉民）

Weibel, Peter 彼得・魏貝爾

Weininger, Andor 安鐸・魏寧格

Wenders, Wim 文・溫德斯

Westernisation 西化

Whitney Museum Biennial 惠特尼博物館雙年展

Williams, Raymond 雷蒙・威廉斯

Windows 視窗作業系統

Workability 可操作性

"The Work of Art in the Age of Mechanical Reproduction" (Benjamin)〈機械複製時代的藝術作品〉（作者：班雅明）

WTCG-TV WTCG有線電視台

Youngblood, Gene 金・楊布拉德

YouTube「YouTube」影音網站